U0116746

半步詞

由音樂劇到跨媒界的填詞進路

岑偉宗 著

商務印書館

半步詞——由音樂劇到跨媒介的填詞進路

作　　者：岑偉宗

責任編輯：蔡枳音

封面設計：楊愛文

出　　版：商務印書館（香港）有限公司

　　　　　香港筲箕灣耀興道 3 號東滙廣場 8 樓

　　　　　http://www.commercialpress.com.hk

發　　行：香港聯合書刊物流有限公司

　　　　　香港新界大埔汀麗路 36 號中華商務印刷大廈 3 字樓

印　　刷：美雅印刷製本有限公司

　　　　　香九龍官塘榮業街 6 號海濱工業大廈 4 樓 A 室

版　　次：2018 年 5 月第 1 版第 2 次印刷

　　　　　© 2016 商務印書館（香港）有限公司

　　　　　ISBN 978 962 07 5673 3

　　　　　Printed in Hong Kong

版權所有　不得翻印

序 一

首先應該告訴岑偉宗：從前，我不大看香港的音樂劇，更不認為話劇要加入插曲或主題曲。

2003 年有朋友叫我聽聽電視劇《帝女花》主題曲〈帝女芳魂〉，還說“睇吓點？似唔似唐滌生？”我聽了，回應說：“‘江山劫，轉希望，唯求盛世勝天堂’，又希望，又天堂，佢唔係想學唐滌生嘅，佢想做自己嘅！”。我記往作詞人岑偉宗的名字。

寫這序之前，我先要回想看過岑偉宗寫詞的音樂劇。當然先想起《還魂香》，可是老年記憶真不可靠，我竟把 2002 年首次演出跟 2007 年的重演混在一起。幸而他讓我讀到〈從《還魂香》到《梨花夢》〉這篇文章，既能了解他“事過境遷，（我）嘗試在五年之後整理一下當時的創作思維過程”，又能重讀他寫的幾首曲詞，這才能理解他創作各詞的心事。全面讀一回，各首曲詞的面貌活起來，他的創作歷程也活起，我真的感動了，他果然要做自己。

2008 年我看陳敢權編導的《頂頭鎚》，整套音樂劇高世章作曲、岑偉宗作詞。也就是說高、岑成了戲劇編與導的聯盟。岑偉宗不以單一首曲詞為某一齣戲“服務”了。在外行人如我來說，他們都在為劇本“服務”。我好奇問高世章，先有曲呢還是先有詞？怎可以用詞曲推展劇情，跟編導配合得完美無縫？高世章說是先有曲，但音樂與歌詞合作，才可一起推動那套戲。我說那作詞就為難了。又要用恰當的詞配你的音樂，又得不斷緊隨不是他作的劇情發展，還要為劇中人物個性度身訂造，宗宗件件，都無中生有，怎樣入手？於是我開始留心音樂劇的作詞人寫的詞了。

正如岑偉宗說：“音樂劇歌詞的確需要劇本、作曲、作詞，甚至導演幾番往還，才能圓滿的完成。”高世章岑偉宗經過多年磨合，由初期高世章在作曲意念

中早設定了主題重心，"心裏都會有些模擬的歌詞"，岑偉宗依據來作詞，到最近又可以"先詞後曲"，二人足見互動與配合，已得心應手了。《一屋寶貝》更標誌着兩人音樂和文字的圓熟、渾然一體的成果，這種藝術組合，很難得，也不簡單。岑偉宗也在文字運用上趨向成熟，且看〈永別又如何〉歌詞，沒有賣弄花巧文筆，沒一個自創新詞，句句是"人話"。那似淡如水悠悠的人性人情，隨着音樂纏綿悱惻，絲絲扣住聽者的心。記得我看畢首演，遇到岑偉宗，走上前祝賀他，禁不住對他説："你的粵語曲詞，寫得愈來愈好了。"這個"好"字，不是我隨意客套話，讀了這本《半步詞——由音樂劇到跨媒介的填詞進路》，就可明白他堅持的創作方法，是歷年來幾經磨礪而成的。

我喜歡讀創作者心路歷程的表述，從中得悉的是他怎樣走一條艱難才能達至成功的路，也可確認他的態度與方向。此書內容證明岑偉宗已"做出"了自己的風格。

對的，這樣做下去，粵語音樂劇有得做！

小思
2015.9.22

序 二

跟岑偉宗合作是一次令我感到自己也是位文人的愉快創作經驗。

岑偉宗為電影《捉妖記》創作了四首歌八個版本的詞。他在高世章滿有感覺和感情的音樂裏，像魔術師一樣把每一個對和有力的字放到合適的位置。

我不是一個很懂得用言語清楚表達的人。我比較懂得在視覺方面溝通的，但我總不可能跟岑偉宗説這段詞的明暗不夠，這一句的顏色飽和度太淡了（下次合作時我倒想試試，看看會有甚麼效果）。因為製作時間緊張，很多時候我是直接説出一些感覺和想法的，而這些東西往往是很抽象的。

記得有一次，岑偉宗寫了一首歌的第一版歌詞，我聽了覺得已經很好，但總覺得少了一些甚麼。我告訴他可不可以多一些像去旅行度假，在最後一天很開心但又知道明天這旅程便要結束時那既甜又酸的感覺。沒想到岑偉宗不用多問便完全明白我的想法。

過了幾天，新的版本來了，聽了兩遍，新版本的詞完全可以帶給我那意境和那依依不捨的感覺。當時反應是覺得太神奇了，真的很感謝岑偉宗又一次施展他奇妙的法術。在他這新書裏，很期待可以多了解岑偉宗這魔術師的秘密和故事。

順帶一提，高世章的曲，岑偉宗的詞，隨時隨地可以帶你去各式各樣氣氛和感覺的地方旅遊，而很容易你便會對這意境依依不捨。而我就是其中一個念念不忘的旅客。

電影導演 **許誠毅**

名家贈言

　　填詞，像任何藝術一樣，從來就是一件神秘的事，沒有人能掌握其成功的方程式，唯一能做的就是努力地學習和嘗試。在華語填詞教材的嚴重短缺下，岑偉宗的《半步詞——由音樂劇到跨媒介的填詞進路》扮演了一個非常重要的角色：填詞人的創作經歷分享。無論是關於技巧本身，或是電影、電視劇、音樂劇歌曲創作背後的點滴，都能對填詞初學者或愛好者有所啟發。是一部不可多得的華語填詞文獻。

<div align="right">作曲家　金培達</div>

　　國文根基深厚，難得配上當代社會及文化的敏銳觸覺。樂天達觀的性格，幽默、謙虛的生活態度，統統煉成 Chris（岑偉宗）獨一無二的文字功力，建構讓我們愜意馳騁的無盡空間：由翻譯到原創歌詞，由劇場文本到清唱劇和音樂劇等等……回味無窮。

<div align="right">香港大學通識教育助理總監 / 叱咤 903DJ　黃志淙</div>

　　《一屋寶貝》是我首次指揮的港產粵語音樂劇，結識了高世章和岑偉宗這對作曲作詞的最佳拍檔，也給我機會接觸以廣東話正字編寫的劇本。多得岑兄多年來的堅持，讓我進一步領略到中國語文的奧妙。香港人用粵語是最自然的，港產音樂劇用粵語才能傳神地表現劇中 "雅妙趣俗鄙" 的語言層次，引起觀眾的共鳴。但願假以時日粵語音樂劇能發展為香港主流藝術，突顯我們的文化。本書不單記載了多部香港音樂劇 / 話劇的創作過程，還分享了岑兄多年來創作歌詞和音樂劇的心得，為音樂、戲劇、文學各界留下珍貴的記錄，在此向他致敬。

<div align="right">香港小交響樂團音樂總監　葉詠詩</div>

鬼才岑先生，填詞如做學問，一字一推敲，詞中有戲，每每曲徑通幽，讓人浮想聯翩。今總結多年心得結集成書，實讀者之福。強力推薦這本《半步詞——由音樂劇到跨媒介的填詞進路》。

<div align="right">影、視、舞台演員 / 金馬影帝　謝君豪</div>

在我的職業生涯中，能有機會演唱岑偉宗老師填寫的作品是十分榮幸的事。他醉心音樂劇，同時熱愛粵語文化，令他的作品充滿創意和深度。時而鬼馬生動，時而纏綿幽怨，時而氣勢磅礴，時而細膩感人。這次岑老師將多年來對音樂劇作詞的探求成果，以及創作心得集結成書，無論對樂迷、文學愛好者、文化工作者以及音樂創作人，都是十分珍貴的資料和工具書，你我都不能錯過。

<div align="right">流行歌手及唱作人　張敬軒</div>

自序

《半步詞——由音樂劇到跨媒介的填詞進路》是我第二本講填詞的書，或許這樣說會更恰當——這是我近幾年的學習筆記，記載了那些令我印象深刻的作詞步伐。

我的作詞生涯於劇場起步，鑑於劇場的傳播形式所限，未必夠得上寫流行曲歌詞那麼容易不脛而走。然而，劇場的特質，也訓練了我另一種作詞的思維和方法。尤幸過去十年，在各師友和拍檔的扶持下，我作詞的腳步得以走到劇場以外如電影、電視、廣告、活動宣傳等等，而且粵語、國語皆作。在那裏，我除了借助劇場作詞的方法（這已近乎是本能反應），還要找尋別的方式，下筆用字，甚至構思成篇，也次次不同，路路新鮮。

慶幸這幾年獲得不少機構邀請作講座，每回講座，因應講題、機構性質，與及聽眾對象而調整內容，添添減減，當中的課題經過反覆咀嚼，理順了自己何以如此寫作，甚至如何分辨好壞難易。所謂"知其然，而不知其所以然"，能夠創作是一回事，能夠把創作的方法講得明白，又是另一回事。歷來聽眾和學生的反應，日積月累地助我把自己的填詞手藝勾出個輪廓來。

多謝我的填詞學生慫恿我將之輯錄成書。經驗藏於腦海，時日久了，或許會忘記；白紙黑字印了出來，或有錯漏，至少給我記住某時某刻，我用過某些方法，跨過寫詞時遇到的困難。如果這些記錄也有益於喜歡探索寫詞，欣賞歌詞，尤其是喜歡粵語音樂劇作詞的你，我會更高興。

感謝商務印書館支持，尤其為編輯部的蔡柷音小姐，令拙作得以成書。

感謝小思老師和許誠毅導演答應贈序，黃志華先生慷慨作跋，還有黃志淙先生、葉詠詩小姐、謝君豪先生、張敬軒先生和金培達先生為拙作贈言。他們各自都是文學、音樂、電影、戲劇、流行音樂分析、歌詞研究等方面的專家，拙作得

他們首肯撰文，殊感榮幸。他們字字句句，見出本地歌詞創作，尤以粵語音樂劇歌詞在此時此刻的價值，甚至告訴我們，到底在這片天地，還有哪個可茲努力的方向。

此書所有內容，都是因為我曾經參與各式各樣的創作而沉澱下來的，要感謝歷年來給我參與作詞的劇團、電影公司、唱片公司、娛樂公司、電視台、電台等等機構，還有跟我一起合作的作曲家、編劇、導演、歌手、演員，與及曾經幫忙協調行政工作的製作人和工作人員。

感謝我的學生孫福晉協助製作簡譜，並於寫作過程裏給與意見；身處澳門的謝嘉豪和楊秀萍在成書過程中提供協助。我也感激各位曾協助張羅插圖的朋友，並慷慨借出劇照的電影公司和藝團。有你們參與，令拙作更添趣味。

當然，我不能不感謝我的好拍檔高世章。校對時，我發覺他的名字彷彿無處不在，即使我當篇不在寫他，但他在音樂劇跟歌詞上給我的啟悟，都是如影隨形的。

此外，我要感謝我的師長，特別是謝錫金博士傳授給我的語文教育知識，還有我家人給我的支持，特別是昔日父母給我的自由。

商務來郵說確定要出版拙作之際，內子正身在外地公幹。我把消息傳給她時，她自拍了一張有沙吹入眼的眼濕濕照片回傳給我。我知道，待到這實體書捧在手上之時，她應比我更感動。

目 錄

第一章　填詞是……

以曲詞去表現人物當下心情、
當下行動，要觀眾跟他們同呼
同吸。

第四章　舞台，舞台

寫音樂劇歌詞，每每都是起起跌跌的過程。

第一章
填詞是……

以曲詞去表現人物當下心情、當下行動，要觀眾跟他們同呼同吸。

創意加傳意寫作

寫歌詞，對不少人來說，是個創意活動。不是嗎？"詩、詞、歌、賦"是文學體裁，文學創作自然是不受圍限的創意活動啦。就連維基網——現在找定義不期然都會先看看維基怎講——都這樣說創意寫作："創意寫作可以是任何寫作，以小說或非小說，任何跳出一般專業新聞、學術以及技術形式文學方式來創作文學作品。這個類別相關的作業包括大部分的長篇小說、史詩式作品、短篇小說及詩篇。"[1]

不過，對我來說，這說法只適用於那些純粹為滿足個人興趣的寫作活動，又或者是只管寫成了就夠，不用理會讀者、觀眾、聽眾。即使作品寫好了，只是擺案頭，甚至抽屜之中，從此不見天日都沒所謂。這類寫作，作者真的可以天馬行空，肆無忌憚，汪洋肆恣。至於幾百年之後會不會給人發掘出來，重新鑑定和追認其藝術價值，那是後話。所以，有時電視劇集裏總喜歡塑造一些"愛好"從事文藝的角色，處身於默默無聞的生活境況，慨歎不為世用，不為世人所知。他們可以拿起筆桿創作，不就是完成了"創作"的使命了嗎？要廣為人知，那是市場推廣的事啊。不過，編劇創造這類角色以及他們的怨懟，無非是想營造"這個社會不愛文藝"的刻板印象罷了。

對，創意其實在創作人把腦海中想法寫出來之後就完成了。往後的故事，其實是傳播的範疇。而創作人若想成品可以廣為傳播，在創作過程裏，自然會考慮到相關的問題。這時，創作就變成了傳意寫作。

事實上，目前市面上大部分的寫作，或多或少都屬傳意寫

1　資料來自維基百科（2015 年 5 月 15 日讀取）。

作。新聞、廣告稿固然是以廣泛傳播為目標，報刊上的專欄則是作家為自己的讀者喜好而寫，甚至網絡小說都有成功例子，由網絡爆紅變成實體書再轉化成影視作品。

填詞和作詞亦然。除非你做來只為自娛。

創意同時傳意

"人與人、人與團體、人與社會都是通過傳意的行為來互相分享訊息、思想、感情，並以此來建立彼此的關係。寫作是傳意的其中一種方法。"（謝錫金、李學銘、譚佩儀、祁永華、羅嘉怡，1998）。流行曲、影視歌曲，以至音樂劇曲，悉皆有目標觀眾，有目標觀眾的歌詞，下筆總有些考慮，填詞人則是在某種特定的運作模式裏創作。這裏姑且把謝錫金等學者的傳意寫作過程模式略作演化，化成歌詞寫作的傳意模式加以說明。

謝錫金博士（左）與作者（右）。

作詞人的傳意模式

有個叫"作詞人"的人，他有些東西想說出來。他把這些東西"化入"，也就是以文字組織起來，變成甚麼呢？寫詞之時，作詞人同時把自己的創作心態（態度認真／玩票耍樂）、教育背景、價值觀念都同時化入歌詞之中。另外，他也因應需要歌詞的"買方"，在甚麼途徑發行或出版歌詞，以調整當中的用詞，例如寫作廣告歌，必然要把產品口號或名稱寫在重要樂句位置；為較商業的劇團寫音樂劇歌詞，可能須要多用些流行的用語；為較有藝術取向的藝團或創作團隊寫詞，用詞結構不弄點文藝腔調也就趕不上。這些都可算是"傳意契約"。

那成品就是歌詞。一般來説，歌詞當然有訊息在內，即使是無聊之作，都是有"重心"的，否則，那就如跟你胡言亂語無分別。老實説來，寫歌詞是因為有人投資了，姑勿論是灌錄歌曲還是搬上舞台演出，終究也是花錢的事情。人家花了錢，回報以無實利也該有浮名，寫點有意思的東西，讓人家達成某些目標，也算是"作詞人"該盡之義吧？

受眾與回饋

然後，這首歌做起來了，下一步就是傳達給聽眾或觀眾。這個傳達的過程稱作"化出"，那些歌迷、觀眾，就是歌詞的"受眾"。

關於受眾這一環，要分述一下。作詞人面對所謂的受眾其實

歌詞傳意模式

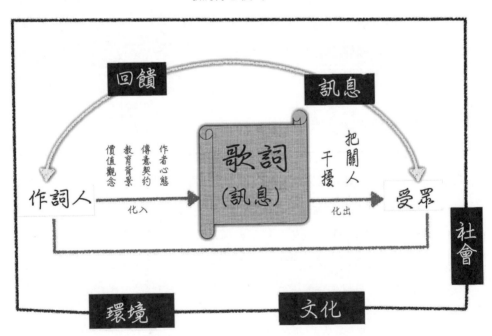

是個不確定的、模糊的概念。比如寫粵語歌，你是寫給哪些人聽的呢？香港人？全球懂粵語的聽眾？即使是香港人，還可以細分為中產、學生、勞工階層……他們之間的口味、心態、思想習性都有差異。即使是同為講粵語的地區，廣州跟香港都有差異。所以，我覺得那些詞人能準確瞄準流行曲的受眾，的確十分厲害，他們憑生活經驗去推演出筆下詞作的目標受眾，用受眾明白的方法寫歌詞，我實在佩服。

換到寫電影歌曲、電視劇歌曲，或者音樂劇歌曲，情況可能沒有流行曲那麼撲朔迷離。因為這些歌曲基本上是服務那個戲，那個戲有甚麼氣氛、品味，往往決定了歌詞的風格。寫音樂劇歌曲更明顯，一切都依劇本行事。我可能在香港的戲劇圈子活了很長時間，大致知道每個劇團的藝術定位，觀眾的喜好和期望，為他們寫歌詞時，可以怎樣配合都比較準繩。

受眾欣賞了作品會有反應，學術上叫做"回饋"。回饋的形式多種多樣。坐在劇場裏看音樂劇歌曲，該笑的觀眾會笑，該哭的觀眾會低聲啜泣，若是十分喜愛，完場謝幕時鼓掌會特別熱烈，這是最直接的回饋。

音樂劇《一屋寶貝》演出了多次，觀眾都很喜愛，演到戲的中段，不時會聽到觀眾席傳來啜泣聲，又或者撕開紙巾包的聲響。在三度公演那一回，完場時，全場觀眾起立鼓掌，當時我站在台上謝幕，感覺特別震撼。當然，這些反饋是屬於全團人的，大家同享這分喜悅，不分彼此。

大家可有留意，劇場的帶位員其實很會看戲，因為他們當值時就是看戲，一齣戲隨時看幾遍，各類型的戲都有機會看到。劉勰在《文心雕龍‧知音》說："操千曲而後曉聲，觀千劍而後識器"。帶位員未必是鑒賞家，卻至少是個會買菜的巧婦，我直覺劇場的帶位員的反饋是最直接坦率的。

《一屋寶貝》首演於香港文化中心劇場，有一場我在劇場外等散場，那邊的帶位員都說爭着來劇場當值。那次演出沒有字幕，劇中歌詞往往又帶動劇情，我問他們可跟得上劇情，他們說歌詞聽得很清楚，完全跟得上。這當然歸功於演員唱

得好、音樂設計好，我也大概知道那齣戲的歌詞寫法可以容易令觀眾一聽就明。

共同語境與文化體驗

受眾跟作品及作詞人三者，都是置身於共同的環境裏，因為有共同的政治及文化體驗，有彼此理解的文化制約，作品裏所用的詞彙才會產生意義。

舉個例子，"開趴"這個詞語，在大陸或台灣有"開派對"的意思。"趴"就是音譯了英文 Party 的第一個音。但同樣的意思，換了在港澳，講法就會變成"開 Party"，再把時代轉到上世紀八十、九十年代，這個詞語則寫成"開 P"。當然，使用"開 P"也因人因社會階層而異。若在較為正式的場合，說"開 P"也許予人沒甚教養的感覺。

作詞人若果清楚他要創作的作品是面對哪一類受眾，而自己跟受眾是置身於哪些大環境之下，他就能為適當的觀眾填出合乎其預期口味的作品。

世上總有把關人

當然，身為"藝術家"（一笑），豈能每次都依着受眾的期望去創作？那只是個匠而已。好了，精彩的作品，往往就是在大環境的制約下找出突破點，所謂"情理之中，意料之外"，超出受眾的期望一點點，令他們享受到新奇的趣味。例如改變一下陳述事情的方式，又或者把既有的詞語用法變換一下，這中間牽涉很微妙的觀察和判斷，嘗試不斷，成功的一刻卻又往往不易把握。

基於以上條件，作詞人還有多少自由？尚未完結，歌詞能給

受眾享受之前，尚有把關人（Gate-keeper）在等着。

為報章雜誌寫文章，出版前總會經過編輯審稿，刪稿改標題這些事時有所聞，有些時候甚至會全篇抽起投籃。在作詞的世界，何嘗沒有這些情況？作詞世界裏的把關人可以有很多，導演、監製、藝術總監，也可能是投資者，幾乎有份決定那次演出的人，都可以是詞人筆下歌詞的把關人。

個人經驗裏最常遇上的把關人是導演，因為香港的環境是劇團主導，而導演往往是主導整個演出的核心人物，相信不少編劇都曾經歷過被導演改劇本。曾經試過歌詞寫好了，導演開排之後，把戲調整了，於是為了配合已調整的戲份，歌詞不得不改一、兩字，甚至整段修改。這種情況下出現的把關人是比較正常的，畢竟都是站在與戲有關的立場上。早前林夕曾撰文説有人告訴他在歌詞裏不能出現 "狼" 字，那就是在藝術以外的考慮，林夕形容那是 "不尋常" 的。

當然，有時把關人會是作詞人自己，有個詞叫 "自我審查"，外人往往很難求證，只能揣測，有時在 "傳意契約" 時已無聲無息地起了作用。

即使一切順利，其實還有 "干擾" 這一筆。唱片的錄音音質如何，現場演出的音響效果如何，往往會影響受眾對歌曲的印象。差勁的音質或音響效果會干擾受眾，直接影響是聽不清楚歌詞，然後也就無心理會歌詞了。

2007 年秋冬之交，澳門文化中心邀請高世章和我到澳門進行短期音樂劇詞曲創作工作坊。那時我們一起工作了約四年，寫了兩部音樂劇——《四川好人》和《白蛇新傳》，與一部電影《如果‧愛》（我只參與了部分歌曲填詞）。除了《如果‧愛》是國語之外，其餘的都是粵語。我們自合作以來，不時都傾談音樂劇，尤其世章在美國一向寫英文音樂劇，回來寫粵語，他對英文歌詞和粵語歌詞之間的差異體會甚深。

粵詞的五個層次

那年，我倆在往來澳門的船程裏，談起粵語音樂劇的歌詞，不知是聊起哪些作品了，總之就是比較粵語、英文和國語歌詞，世章發現粵語的層次變化比英文和國語都多，聊着聊着，就劃起層次來。

2008 年，高世章跟我一起為香港話劇團創作音樂劇《頂頭鎚》。那年在場刊上寫了以下一段：

> 有一次跟世章談起歌詞，我們也覺得粵語在"雅俗"之間，還可以有"妙、趣"，在"俗"之下，還有一層"鄙"（粗鄙也）這些層次，不只與文白有關，還在乎思想與情理。用粵語在音樂劇入詞，常因以歌代話，需要口語和書面語混合使用，雅、妙、趣、俗、鄙五界就可因應情境，由詞人配搭調弄，而在這五界出入自如，令觀眾覺得渾然天成，則是詞人的最大挑戰。
>
> （《頂頭鎚》演出場刊，香港話劇團，2008 年）

印象中，那應該是我首次提出粵語歌詞可細分成“雅妙趣俗鄙”的語感層次，而這些層次跟音樂劇裏的歌詞整體的用語風格似乎有微妙的關係。正因這五個層次，益發覺得寫粵語音樂劇的趣味所在。

最初在《頂頭鎚》場刊上提到的，是個初步的看法。我嘗試突破把粵語音樂劇歌詞只分“文白”或“雅俗”這籠統的看法。不過，也許我提出的還是很籠統，所以同行沒有留意，當時行業裏的劇評人也不太注意到。也就作罷。

後來，有其他學術機構邀請我演講音樂劇作詞，我嘗試把“雅妙趣俗鄙”這概念帶到會上，得到不錯的回應，學生的反應把“雅妙趣俗鄙”的輪廓畫得更清晰了。

溝通策略的變化

為甚麼音樂劇的歌詞會令我們有“雅妙趣俗鄙”的層次分類？只因為我們在創作實踐的過程裏，發現當中有不少微妙的變化。未談“雅妙趣俗鄙”之層次分類，先談語言溝通策略。大概，音樂劇歌曲是存在於整齣戲裏的，它一如戲中人物的台詞，只不過是跟旋律並生並行，演成用來演唱的歌罷了。有人物，就牽涉了溝通對象，也牽涉到溝通策略。

簡單來説，如果有個凶神惡煞的大漢，上半身滿是紋身，來到鐵閘前，大力拍門追收爛賬，他會説：“受人所託，有請兄台早日還清欠債。”還是會説：“你老味，唔 X 還錢呀？”這中間就牽涉了語言策略的選擇。當然，用在音樂劇的作詞人身上，我們選些甚麼説話方式放進角色的歌詞裏，就是替角色篩選語言策略。

場景影響語言風格

先秦時代，孔子辦學開設了四大學科：德行、言語、政事、文學。其中“言語”就是指使命應對的語言技巧，所謂“使命應對”即等於今天的外交辭令。東周列國，諸侯割據，文人其中一項功能就是為諸侯出謀獻策，以及出使外交，故“言

語"是重要的能力。程祥徽（1985）在《語言風格初探》一書中如
是説：

> 孔子的言語科有與現代語言學中的風格學相近之
> 處。例如《論語》記載："孔子於鄉黨，恂恂如也，似不
> 能言者。其在宗廟朝廷，便便言，唯謹爾。""朝，與下
> 大夫言，侃侃如也。與上大夫言，誾誾如也。君在，踧
> 踖如也，與與如也。"用現代風格學標準衡量這段話，
> "於鄉黨"、"在宗廟朝廷"、"與下大夫言"、"與上大
> 夫言"、"君在"都叫做"交際場合"，在不同的交際場
> 合中，由於交際對象不同，交際內容有異……不同的交
> 際場合必定有不同的言語氣氛，言語氣氛是由交際的內
> 容決定的……所謂動態的交際語言，就是具體的交際場
> 合中的語言，也就是與交際者的行為相配合的語言……
> 這正是現代風格學所要討論的主要課題。"（頁 13-14）

"雅妙趣俗鄙"的想法其實頗接近上述"風格學"的説法，
就是為特定的場合，選擇對應的語言，形成"風格"。所謂對應
的語言，包括了遣詞造句，選擇的舉例、引例、語法，甚至聲調
高低等等。用在歌詞上，有些需要詩意一點，例如音樂劇《The
Phantom of the Opera》裏那首同名歌曲，演唱的場景正是魅影用
魔力催眠了女主角，把她由巴黎歌劇院後台帶到自己位於歌劇院
地下水道的匿藏空間。沿途萬分迷離，女主角唱着："In sleep he
sang to me"，正是詩化的句法。平常白話的句法應是"He sang to
me in my sleep"，在那種戲劇場景和佈置裏，歌曲就像女主角向
着茫茫的夢境漫溯，觀眾就如躲在夢境裏觀察的夢中仙子，選擇

讓女主角唱詩化語法的句子，是作詞人賦予角色跟觀眾溝通的策略。這一切也就是上文所指的"風格"。

不知道是否近代英文音樂劇越來越傾向使用日常語言，偶然有些對應要雅言的戲劇場面還是得用上詩化語言。不過，英文也有古文和現代散文之別，現代語也有高級英語及低級英語，音樂劇《My Fair Lady》就講述滿口下層英語的賣花女讓語言學教授改造語音，變成上流士女；而音樂劇《Billy Elliot》則以英國東南部的煤礦小鎮為背景，台上角色講的是有別於牛津腔調的勞工階層口音。

粵語音樂劇也可以玩口音，以展示社會階層之別。1997 年時，春天製作改編蕭伯納的名著《賣花女》（Pygmalion）為音樂劇《窈窕淑女》（跟美國的《My Fair Lady》也是改自同一原著）。故事背景改為 30 年代的香港，劇中有一闋情懷歡逸的〈少女的美夢〉，便是以台山話入詞，以突顯她當時仍屬未受教化的鄉下妹。

然而，"雅妙趣俗鄙"指涉的不止是口音，更多的是關於用詞造句的選擇。

借助"語言風格"

其實我們若把角色的歌詞看成是角色的語言，那麼"語言風格"的概念其實是適用的。而"雅妙趣俗鄙"所說的，不止是口音變異，不止是粗俗典雅之對比，而是較精微的遣詞造句策略。程祥徽說：

> 任何一種發達的語言都有許多同義的系統……如"媽媽"具有親暱的風格色彩，"母親"具有嚴肅的風格意味。在家庭的交際場合中，我們只說"媽媽"而不說"母親"，如果改說"母親"而不說"媽媽"，就會與家庭交際場合的氣氛不協調；在莊嚴氣氛中朗誦"大地，我的母親"，就不能將"母親"改為"媽媽"。

（程祥徽，1985 年，頁 23）

　　大概程祥徽是以國語或北方話為研究對象,所以他形容的
"風格"差異,在我們廣東人看來,還不夠明顯。上面的語例,如
果我改成如此:"大地,我的老母",還用粵語唸,那語感差別就
一目了然。

　　對,粵語有口語和書面語之分,有些詞彙口語詞跟書面語差
別很大,一旦用錯了語境,感覺就特別強烈,例如"老母",若加
個"你"字在前面,整句的語感反差更大。

　　為流行曲寫詞時,或許不用那麼敏感。然而到了為音樂劇寫
詞,因着角色轉變,作詞人要賦予角色的語言風格選擇就要來得
準確,越能夠把握,越容易寫出有鮮明個性色彩的人物歌詞。

語感分層

1. 雅

　　這幾乎是最沒懸念的一個層次。因為大家都受了流行曲的長
期薰陶。廣東歌一路以來,都是以這個層次的語感為正宗。七十
年代,如《每當變幻時》:"懷緬過去 / 常陶醉 / 一半樂事 /
一半令人流淚";八十年代,如《風繼續吹》:"風繼續吹 / 不忍遠離 /
心裏亦渴望希望留下伴着你";九十年代,如《喜歡你》:"喜歡你
/ 那雙眼動人 / 笑聲更迷人 / 願我可 / 輕撫你";千禧年代,如
《明年今日》:"明年今日 / 別要再失眠 / 床褥都改變 / 如果有幸
會面"

　　構成這類語感層次者,最顯見的特點就是全用書面語詞彙。
例如"伴着你"是書面語,口語應該唱成"伴住你",但都寧唱書
面語。另外,在這個語感層次裏的歌詞,傾向多用古雅的詞彙,
例如多用文言,多用古典,都可令歌詞"雅"起來。例如,為金庸

筆下的武俠人物寫詞，多少都得"雅"一點。

2. 妙、趣

我在中文大學的講座上講這話題時，曾舉許冠傑的兩首詞，請學生比較，其詞云：

甲詞	乙詞
點解要擺酒	童年就八歲　多歡趣
亂咁嘥錢無理由	見到狗仔起勢追
人人為飲一杯酒	爺爺話我最興嗲幾句
累到夫妻一世憂	買包花生卜卜脆
點解要擺酒	行年十八歲　懶風趣
恨我整濕咗個頭	有名高級徙置區
求人度水搵幫手	求其係派對　仆到去
月尾薪金起勢扣	見到吖嗚都請佢

甲詞是黃霑填詞的《點解要擺酒》，乙詞是許冠傑及黎彼得填詞的《有酒今朝醉》。

我請他們憑直覺判斷哪首詞是屬於"妙"，哪首詞是屬於"趣"。結果，多數學生都認為"甲詞"屬於"妙"，"乙詞"屬於"趣"。我進而問他們原因為何。

有趣的是，他們都說乙詞只是得意而已，但甲詞用的語言雖然也得意有趣，背後卻是有沉重的訊息。可能他們都給那些"五百元人情唔好來飲"的港女新娘嚇怕，又或者感受到將來自己結婚可能要兩萬銀一桌酒席，難免看到甲詞就心生共鳴。不過，無疑他們說的頗有道理。離開了"雅"這層次以後，由"妙"開始，在詞彙方面會多用口語、俗語。但在"妙"這一層，語言策略是希望以生動的語言去訴說嚴肅深刻的訊息。而再落一層的"趣"，則往口語再推進多一點，訊息重心也偏向逗趣。

在音樂劇角色裏，不少人物或情況都適合用"妙"這個語言層次的。例如受盡委屈的打工仔，獨自在洗手間裏發洩憤怨，用一點點口語俗話，講的都是很令人難受的內容，惹觀眾同情。至於寫某個角色，收到騙徒電話時，唱首歌耍弄對方，既回答對方問題，卻是不着邊際，盡情無邏輯，那就適宜用"趣"的語感。

3. 俗、鄙

"俗"是指粗俗或通俗，而"鄙"其實是"cheap"的意思。不過，因為前面四個層次都是以中文單字名之，沒理由此處用個英文那麼"cheap"的。"鄙"有粗鄙、鄙俗的意思。這兩個語感層次看似很接近，要細心比較才見出分別。試看以下兩詞：

甲詞	乙詞
雪姑七友	你阿媽原來係女人
七個雖係小矮人	佢嫁啮嗰個又姓陳
雪姑七友	嗲嗌交時常為兩蚊
七個佢地齊齊同埋瞓	拆屋又驚無碇瞓嚩
七個矮仔起身孿住七枝棍	嗲，你自小好驚怕打針
齊齊喺個山窿度詐眼瞓	成日吟沉無錢掏
	你發燒梗會頭暈
	做老襯梗喊揉
	成日會囉囉攣
	又最驚生瘡都慌死變疱疹

甲詞應該是首傳頌多時的有味歌，後來尹光於九〇年代將它收入其唱片專輯，並請人修改原本的有味歌詞變成這個版本的《雪姑七友》，但仍然見到昔日有味歌詞的痕跡，若隱若現，據網

上資料，改詞者叫原野。

乙詞也應該是香港街談巷議間流傳的歌曲，原曲是《何日君再來》，改詞人已佚名。

兩首比較，甲詞應該屬"俗"，而乙詞則應屬"鄙"。無疑兩詞都牽涉大量的俚語和俗語，如"七枝棍"、"你阿媽"、"囉囉攣"之類。不過，最大的分別是在"鄙"的語感層次裏，歌詞用語往往都會涉及性的話題。其實這版本已算潔淨，只有"皰疹"這個性病名詞（一般的聯想會是性病，但其實除了生殖器，嘴角也可生皰疹的）。如果寫"屎忽生瘡"，或者直接寫到生殖器的通俗叫法，如"屄"字，唱起來會引起觀眾甚麼感受？或"厭惡"（部分）？或"大笑"（心理學家說這是抒解面對"禁忌"時的不安）？總之，在"鄙"此語感層次裏，會多用"禁忌"，特別是性及跟性有關的粗言穢語。其實，大家只要把甲詞入面的那句"七個矮仔起身"搴"[2]住七枝棍"入面的"枝"改為"碌"，就登時進入"鄙"的語感層次。因為"碌嘢"是通俗語言裏用來形容男性生殖器的套語，"碌"字幾乎是那話兒的專屬量詞，於是性的暗示就增強，產生的語感也不一樣。

甚麼角色適合這些語感層次？不妨想想。

精細運用，配對得宜

知道雅妙趣俗鄙之別，有助修訂歌詞之時，把歌詞內的用語修得較為統一，讓觀眾覺得出自各個角色之口的歌詞，聽上去像自然而生。

假如角色吐出不像其出身學養及階層的唱詞時，那種突兀感，至少會令人立時抽離劇情，投入不了。當然，最尷尬者，莫如同一句之內，既有口語同時又有書面語的痕跡，我杜撰一例，如："你係誰，我是誰，也是累"，雅（誰、是）

[2]　"搴"：是"拿"的異體字，廣東話有"搴住"的説法，即拿着，"搴"音"媳"，本文用此字，以示其讀音異於"拿"。

和俗（係）都壓縮在同一句子裏，這種情況屬兩頭不到岸，品詞的要知道，寫詞的也宜避免。

意猶未盡？試試搜尋張國榮的《愛慕》來聽聽，當中有一句歌詞正是把雅俗都壓縮在同一句裏。大家聽聽，感覺如何？

試步　　語感變變變

試找一首你喜歡的歌曲，然後進行以下練習：

- 判別一下它屬於甚麼語感層次。

- 想像一下若果這是音樂劇的歌，應該會是個怎樣的角色唱這首歌？寫下這角色的職業及教育程度。

- 現在試試把角色換成別的職業，改變他的教育程度，然後改寫這歌詞。

例如原本你想像那是文人雅士唱的，若變成一個小巴司機唱的，歌詞會變成怎樣？

落筆第一句

還記得讀書年代的寫作課嗎？老師給了作文題目之後，大家只有乾坐着，抬頭苦思，或者跟同學搭訕聊天，遲遲都未動筆在原稿紙上寫下句子。你是否這樣？

據研究，如何寫下第一句，是其中一項寫作困難。

手上並沒有關於填詞人寫作困難的研究數據。相信做了專業作詞人，多少都總有自己的苦處，也有自己的解決方法吧。

對我來説，跟學生時代的寫作一樣，整首詞的"第一句"，即使不是寫作困難，也至少要經幾番搜索枯腸才肯確定，總得亂拼亂湊，才可以在一堆句子裏篩選出來。

對本章要講的，就是正式"落筆"的那一句——第一句。

第一句是"餌"

第一句歌詞之重要，尤如在地表上開井尋水源。因為選擇的位置不準確，可決定掘下去會否找到水源。是無功而還，白忙一場，抑或清水噴孔而出，潤澤蒼生，就在開掘的位置。

第一句可以是牽引整首詞的"餌"。我們有可能在寫完了全詞之後，於修改時把落筆時的第一句棄掉重寫，但沒有這棄掉了的第一句，就沒有其他部分，它的地位仍然是很重要的。

所以，於我而言，填詞其中一個開心時刻，就是尋找到第一句。而最最最最最開心的時刻，就是不費吹灰之力就可以找到感覺"正確"的第一句。

為音樂劇《一屋寶貝》填詞時，其中的同名歌曲〈一屋寶貝〉就是如此。收到高世章的旋律之後，聽了幾遍，然後便跟太太外出午飯。就在餐廳坐下時，突然浮現了第一句"一屋寶貝"四個字。這四字，一來呼應戲名，二來亦合劇情，真是如獲至寶。

　　2005 年，演戲家族的音樂劇《白蛇新傳》裏有首〈四季天〉，我收到旋律的時候正是中午。在家裏把歌開出來聽了幾遍，便要外出開會。由家外出到開會地點，在巴士及地鐵都沒有機會把本子攤開來寫東西，沿途只能開着 iPod（那時還未用上 iPhone），塞着耳機把旋律反覆地聽。這歌第一句浮現的那刻是莫名其妙的，就在由美麗華酒店金巴利道出口過馬路往美麗華商場走去的那一刻，第一句就在腦海裏出現了──："樹綠花開過眼煙 ／ 葉落雪降四季天"，過了馬路，我立即把這句子發短訊給高世章，還説："我想把歌名定為〈四季天〉"。他回覆説好，一切就此定下來。事後回想，"樹綠花開"和"葉落雪降"都好像是似曾相識的套語，不知是甚麼時候見過讀過的，或者應該有賴讀中文系的關係，亂七搭八的總會讀到這一類的文句，當時讀來不以為然，以為過目即忘，若干年後忽然就從大腦的記憶庫裏勾出來。想想應該是那個旋律，加上世章的示範版本編曲效果，引導我往如此優雅和古典的路去尋找句子，瞬間連歌名也想好。我所以篤定用〈四季天〉作名，乃受話劇之影響，因為有齣英國著名話劇《A Man For All Seasons》，中文譯作《四季人》，直覺認為《四季天》也同樣有那種永恆的寓意。

　　不過，所謂"第一句"，有時未必是全首歌的第一段第一句，可以是旋律中的某一句，只要想到，感覺對辦，不妨照寫下來，然後再發展下去。

如何尋找"第一句"？

　　先秦時代的《詩經》收集了很多民間歌謠以及王室樂曲，是當時的"流行曲"，有"詩三百"之稱謂。學者歸納出"詩之六義"，

分別為"風雅頌賦比興"，前三者是指詩歌的內容種類，後三者是詩歌的表現手法。我覺得以上的說法對寫歌詞的"第一句"都滿有啟發。

"賦"，就是"直陳其事"，鋪陳直敘，把事件的經過直言出來。

"比"，就是"託物擬況"，即打比方，以一事物比喻另一事物。

"興"，就是"先言他物以引起所詠之詞"，先述一事物再聯想或引申到另外一事物。

作詞之際，我們往往可以往這三個方向走，以尋找"第一句"。

想像一下角色要開腔唱歌的時候，他處身於甚麼境況，他要表達些甚麼，他心裏有甚麼想法要噴湧而出，他在甚麼環境等等，由角色的處境去開掘，看看用賦、比還是興較適合，總會找到你的第一句。

賦：這一個夜

比如已故詞家林振強先生寫的《這一個夜》，就是用了"賦"的技巧，直述其事，漸漸引導聽眾進入歌者身處的"那個夜晚"，若換在音樂劇裏，這顯然是個落泊的浪子，於深宵的巷中抒發孤單寂寥：

> 這一個夜 ／ 我一個人 ／ 坐於窄巷 ／ 呆望門窗
>
> 兩手奏着 ／ 結他歌唱 ／ 腳邊一隻 ／ 破舊皮箱

又或者以下這首《追憶》，換到音樂劇裏，那可以是成年的主角在追憶童年往事啊，其詞云：

> 童年在那泥路裏伸頸看 ／ 一對耍把戲藝人
>
> 搖動木偶令到它打筋斗 ／ 使我開心拍着手
>
> 然而待戲班離去之後 ／ 我問
>
> 為何木偶不留低一絲足印
>
> 為何為何曾共我一起的 ／ 像時日總未逗留

比：澤田研二

鄭國江老師的詞作《澤田研二》，就是寫給歌手林子祥唱，歌贊日本七、八十年代的偶像歌手澤田研二，全歌第一句就是以"比"切入：

> 水一般的他 ／ 幽幽的感染我 ／ 心中不禁要低和
>
> 陣陣悦耳聲 ／ 柔柔纏着我 ／ 默默地向溫柔墮

我懷疑有了第一句的"比"，第二段的首句也是循此進路發展：

> 火一般的他 ／ 將歌聲溫暖我 ／ 心聲不禁要相和
>
> 熱力又似火 ／ 熊熊燃亮我 ／ 迷人難如他的歌

你只要把這兩段比較一下，一以"水"作比喻，一以"火"作比喻，段落的意義結構相近，而且都是圍繞着用來比喻之物（喻體）的特性去聯想，其他部分寫起來也應該是水到渠成，順利開展的。

興：摘星

"興"可以説是聯想法，就像歌詞的"主角"未出場，先由"配角"出來打頭陣。有時你寫了個"配角"，就會找到恰當的路徑去引"主角"出來。我覺得這是個打開思路的方法，一天你的"第一句"未出現，其他的句子都無法浮出來。

林振強先生有一首禁毒宣傳歌《摘星》，他在 1985 年 5 月出版的《詞匯》雜誌裏的一篇專欄文章曾談到這歌詞的構想經過，詞評家黃志華先生摘錄於其著作《香港詞人詞話》[3] 裏，其過程及

3　黃志華：《香港詞人詞話》（香港：三聯書店，2003 年），頁 171-172。

成品可以引證為"興"之範例：

> 最怕寫勵志和導人於良的歌詞，一來本身全無救世氣質，二來性好
> 胡來，三來老是覺得流行曲太嚴肅便悶，四來怕辛苦；但當獲委派為反
> 吸毒歌的填詞人，又覺得是一份光榮，於是貪慕虛榮的我，迷戀女色的
> 我，惟有硬着頭皮，挺起胸膛，暫忘世上有女人存在，拿起筆桿，嘗試
> 正正經經去寫一首反吸毒歌。

> 拖了很久，還是不想動筆，因為實在不知如何入手：平鋪直敍的寫，
> 會悶死我，也悶死人；亂寫一通，會對不起顧嘉煇，也對不起誤信我可
> 以"搞得掂"的有關人士。我一面加緊努力去構思，一面加倍責罵自己
> 為甚麼要答應做這回事。

> 我試圖找一些"東西"來做"佈景"，好讓我能入手，但我想來想去，
> 想去想來，除了想到"一間沒有窗的屋"，再也想不到其他。

> 既然想不到其他，惟有環繞着那間怪屋想下去：沒有窗的屋，內裏
> 理應很黑，大有可能是間黑店，少不免有投宿者被謀財害命，而這些被
> 害者，可能是漫漫路上的旅客。如此這般"想想下"，"搞搞下"，終於
> 搞了間名"後悔"的旅店出來，和寫了這首名《摘星》的歌。寫完後，看
> 看，覺得也不算太悶。

上述文字可算是作詞人對自己創作過程的再述。細節未算詳盡，但大略可
知，真正的主角——"禁毒"未出場，卻是由配角——"旅店"先來熱身。《摘星》
的詞云：

> 日出光滿天／路邊有一間旅店
> 名後悔／店中只有漆黑
> 找不到光輝明天

但店主把我牽 ／ 並告知這間乃快樂店

人步進永不想再搬遷

怎知我挺起肩 ／ 抬頭道

於是副歌就可以唱出"主角"拒絕黑店店主引誘，毅然離開黑店。這裏林振強先生其實也是用了"比"的方法去處理。把"吸毒"比喻為"黑店"。整首禁毒宣傳歌就以當年別開生面的方法完成了。

我要踏上路途 ／ 我要為我自豪

我要摘星不做俘虜

突然而來的"霍金"

近期，個人印象深刻的"第一句"經歷，當數在音樂劇《我要高八度》裏的這首歌——〈無緣做霍金〉。

寫這首歌時，我還未收到劇本。編劇、作曲和作詞，都是拿着早幾個月前傾好的分場大綱來各自工作，待到某個時間大家會聚起來把東西整合。我記得大概是 2014 年的 4 月。世章把旋律給我聽了。情節大概是説男主角阿翔因為想辦好自己領軍的合唱團，對團員操練過度，引起團員不滿。人事爭拗令他感到實現理想舉步維艱。與此同時，他的好朋友阿花一直暗戀的對象找到男朋友了，情花未種已夭折。兩個朋友同是天涯淪落人，慰解彼此之類。接到這歌時，我看着大綱聽着音樂，好幾天都想不到該如何下筆，連方案都沒有。只知道，這首兩個男生的合唱歌，起首唱的應該是阿翔。

剛巧，世章（作曲者）和方俊杰（導演）往澳門文化中心走一

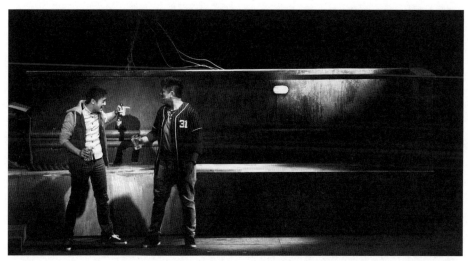

《我要高八度》中的〈無緣做霍金〉一曲的情景。

手寫創作筆記（難以辨認的手稿內容）

《我要高八度》、《大殉情》的創作筆記。

趟，跟剛遴選出來的澳門演員進行一次試音練唱的工作坊，我也
跟去。就在排練室，他倆在跟演員做練習，我一邊在旁觀察，一
邊拿起紙筆，腦裏想着這首歌的第一句該寫些甚麼。我本來寫的
已忘掉了，只記得大概是"為何在我心"之類，但不用等到交稿
後的回應，我也知道這句太平凡。我就這樣坐在排練場，亂寫一
堆字，忽然想到"無緣做霍金"五個字。當時我也不知道"霍金"
（著名物理學家）跟這歌要表現的劇情有何關係，但覺得句子很
"搶耳"，不用不行。

　　做不到"霍金"是怎樣的一回事呢？第二句"去看穿星際運
行"就來了。只有把第二句寫出，第一句的意思聽出來才會圓滿。
好了，主角慨歎做不了"霍金"，那他可以做甚麼？第三、四句
就寫阿翔"唯憑自信心／去將足跡每步印"。霍金不能走動，卻可
以看到外太空，對照健全的阿翔，他只能一步一步為他的理想走
去。這一下，我覺得找到落腳點了，終於可寫到主題——為遇上
的艱難而氣憤。之後的歌詞就是：

　　　　得不到別人／交心兼俯允
　　　　還落得自己一番氣憤

　　"霍金"在這歌詞中，於我就如救命草。於是，我反過來跟編
劇莊梅岩說，希望劇本的台詞可以想辦法照應一下，令他們唱起
"霍金"來會變得自然合理。後來，在排戲的過程中，導演方俊杰
又叫阿花強調團員不滿阿翔的訓練方法，阿花的誼妹還因為練習
咬字弄得面部肌肉抽筋，躺在沙發上好像"霍金"一樣。阿翔回
應阿花，指這班怕吃苦的團員不明白"霍金"多偉大。於是，他
們的話題轉入"霍金"，阿翔的起句是因感到"霍金"的偉大而起，

整件事就自然合理了。

這例子，除了印證"第一句"之難得，也印證了音樂劇歌詞的確需要編劇、作曲、作詞，甚至導演互相配合，幾番往還討論修正，才能圓滿完成。

試步　分辨賦比興

下次落筆有困難，試試用"賦比興"三種方式入手，總有收穫。以下這些詞句，你分得出是賦、是比，還是興嗎？

A. "攔路雨偏似雪花"（《富士山下》，林夕詞）

B. "叮噹可否不要老，伴我長高"（《青春常駐》，黃偉文詞）

C. "你，何以始終不説話"（《無條件》，袁兩半詞）

（參考答案：A. 比　B. 興　C. 賦）

填詞填詞，用詞得左思右想。有沒有發覺，有時不是靈感未出現，而是想到該填甚麼，填了進去卻總覺得不太理想。其中一個問題是出自選詞，而當中的關鍵處是詞語的"浪漫值"。

我是從金培達的口中聽到這個概念的。他說每個詞語都有它的浪漫值，沒有爭拗的餘地。為甚麼呢？

語言主要是引起聽眾的心理反應，這當然因應人的個別經驗而或有出入。不過，在某個特定時期、某個社會環境裏，大部分人對詞語的聯想或心理反應，應該是接近的。那個反應也是直覺的反應，直覺覺得浪漫就浪漫，聽眾不會跟你分析了才歸類："啊，這個詞好浪漫"，而是一聽到有便有，無便無。

詞語的聯想空間

說到劉備，如無特別指涉，一般都會想到是《三國演義》或者《三國志》裏跟曹操、孫權鼎足三立的那位"劉備"。而且，那個"備"字一定不讀"避"音，而讀"比"。劉備又叫"劉皇叔"，而香港的立法會裏有位鄉事派的議員劉皇發，也稱"劉皇叔"或者"發叔"。於是，"劉皇叔"或"發叔"這個詞在特定的語境，例如是政論文章，就不是指劉備了。當然，個別人可能有個親戚也叫"發叔"，但若填詞時填"發叔"，此時此刻大部分的聽眾心裏立即聯想到的，都離不開那位當議員的"發叔"。

好了，若果寫浪漫的情歌，可不可以用"發叔"這個詞呢？不是不可以，而是要轉好多幾彎才達到浪漫的效果，因為"發叔"一詞在這個時空似乎浪漫不了。

我很喜歡舉林夕為古巨基填的《愛與誠》作例子。副歌云：

別再做情人 ／ 做隻貓做隻狗 ／ 不做情人

做隻寵物至少可愛迷人

和你不瞅不睬 ／ 最終只會成為敵人

副歌裏的"貓"、"狗"用得非常好。我曾在講座上舉它作例子。座中有老師問我可不可以不用"貓"、"狗"。

從旋律上說是可以的，換成"雞"、"鴨"都可以唱到，當時並且即席換唱，大家無不莞爾。無他，"做隻雞做隻鴨"不夠"做隻貓做隻狗"浪漫。一來"做隻雞做隻鴨"引起的心理反應（主要是聽眾腦內想到的景象）大概離不開嘈雜的市場，濕滑的路面，二來也可以教人聯想到性工作者，這都不利於浪漫情歌。貓狗在香港來說是寵物。聽眾腦海裏還可以聯想到抱着寵物的小清新和小確幸。當然，我得補充，如果換了另一個地方（比如廣西玉林），貓狗可能只是"食物"，那就浪漫不起。

浪漫值高的詞語，用在浪漫情歌裏很匹配，而在柔情深情的歌曲裏，用了浪漫值低的詞語，效果可能適得其反。

可惜金培達沒有送我字詞"浪漫值秘本"，那我只能靠自家觀察和感受。

事實上，浪漫值這回事真的變幻莫測，可以隨時間隨地域而變。有時，歌詞的整體也會左右字詞的浪漫值。

試步　神仙魚與血癌

不如大家想想以下的歌詞：

1. "天真得只有你 ／ 令神仙魚歸天要怪誰"（陳奕迅《任我行》，林夕詞）

 如果不用"神仙魚"，用"紅衫魚"會如何？有甚麼分別？

2. "但有天收到她爸爸的一封信／信裏面説血癌已帶走她"（張學友《遙遠的她》，潘源良詞）

除了"血癌"，可以寫"乳癌"嗎？韓劇好像也出現過"眼癌"，可以用在這句歌詞嗎？可以或不可以？為甚麼？

無絕對的參考答案：

1. 神仙魚是觀賞魚，紅衫魚卻是用來吃的。用來觀賞的寵物可以跟呵護、愛護、慰藉等等溫柔閒靜的行為連結，相對紅衫魚自然優雅一點。況且，"紅衫魚"在俚語裏也可指是港幣百元面額的鈔票，金錢與現實很接近，其浪漫值也就相對低一點。

2. "乳癌"和"血癌"都可以致命，其實凡是"癌"皆可擴散致命，偏偏"血癌"在戲劇卻是製造浪漫淒美的"工具"。

上世紀七十年代，日本電視劇《赤的疑惑》，女主角正是當時紅透半邊天的山口百惠，故事講述天真善良的大島幸子，在父親的研究室感染了輻射，患上血癌。偏偏親人的血液跟她不脗合，唯獨其男朋友的血型卻跟她相符，從此掀起了一番親情愛情之掙扎。再到近期香港本地原創的音樂劇《天堂之後》，講一個逍遙法外的強姦者，八年之後要面對良知抉擇。因為當年的受害人因姦成孕，孩子如今八歲，卻不幸患上血癌，要親生父親的骨髓才能活命，強姦者要救人，就要面對司法審判；繼續匿藏，卻要受良心責備。

又是"血癌"。

可能"血"自古以來都是文學裏愛用的題材，如吸血殭屍（還要是伯爵，更加浪漫）。也可能"血"跟"血緣"、"親族"這些文化歷史的元素有關吧。不過，我懷疑"血癌"可能不涉及器官切割，最多都是流血不止，於患者外觀上可以影響輕微，方便維持聽眾讀者的浪漫想像。

試想想，肺癌有痰，乳癌又要切割乳房，想到這些場面，如何浪漫得起？

我常在填詞班上跟我的學生説："要盡量寫'人話'。"

"人話"是我想出來的詞語，純粹方便講學。

所謂"人話"，説白了就是平常人人都會使用的説話方式和用字。

用粵語唱歌，唱起"打電話"，就是給別人一通電話，那是平白的語言，唱"致電"、"賜電"就是比較正式時候的用語，但用"搖電"就有問題，你絕不能解釋為把白話文裏的"搖電話"壓縮成為"搖電"，因為那不是人人通用的話語。

為甚麼要寫"人話"？因為音樂劇的唱詞就是台詞，觀眾要邊聽唱詞邊了解劇情。聆聽過程稍縱即逝，觀眾沒可能叫戲停下來，翻閱場刊內的歌詞。因此，大部分歌詞用詞宜用"人話"，正是方便聆聽理解。一旦用了"人話"以外的字詞，教觀眾費解，戲就會跑掉，觀眾興味索然，觀賞趣味自然大打折扣。

"人話"用得流暢，有助音樂劇的節奏；若果填詞人的用詞教觀眾費解，無異於在路上放置石頭，要人左彎右拐地往前走，影響觀劇的節奏。

何故要用生僻用語

好了，甚麼是"非人話"呢？自然是相對於"人話"的那種用語。那些生僻的、自創的，或者沒有邏輯而自行壓縮拼湊的，甚至是只有書寫時才會用到的語言，都可歸入這類。我明白有時為要遷就旋律，又要配合意思，歌詞也只能將就，比如把"不求甚解"寫作"不甚解"，把"無趣味"寫作"無味"，聽在別人耳裏，就是"非人話"。其實只要檢測一下，在掃興時，"無癮"、"無趣"或"無味"，以上三詞哪個較為常用，便知何者為"人話"了。

講到"人話",不能不貼幾句前輩黃霑先生的《問我》的一段
歌詞：

問我點解會高興

究竟點解要苦楚

我笑住回答

講一聲我係我

其實末句的"我係我",依現時對流行曲歌詞用語的習慣要
求,寫成"我是我"是絕對無問題的。同理,前面的"點解"換成
"怎麼"也可以。黃霑先生就是用"係"字,這個約定俗成的口語
詞(其實"係"字本身也是古雅的詞語)。我的理解是,這些都是
"人話"。既然歌詞的主題是講"我",做回自己,何必要順應別人

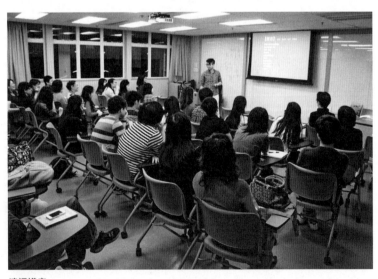

填詞講座。

的要求，把我們嘴上所說，心上所想的"係"、"點解"隱而不用呢？"我係我"三個字，用得多麼爽脆。

所以，有時往看粵語音樂劇，聽到一些"非人話"，就覺得有點可惜。

試步　大家打哆嗦

曾經替某韵天主教會的原創粵語音樂劇當顧問，主要是給歌詞提意見。故事講述某個中世紀時期意大利聖人的故事，音樂劇用粵語演出。有天收到一份歌詞，當中有句好像是"大家打哆嗦"，唱出來是"大家打'多梳'"，大家認為這句是不是"人話"？

無絕對的參考答案

"打哆嗦"是打冷顫的意思，是所謂冷到"濟濟振"[4]，但"打哆嗦"是書面語，而且是北方人才會用。當你做的是粵語音樂劇時，你填"打哆嗦"作歌詞，唱的角色又不是有甚麼特別的身分（例如是由華北大平原移民去歐洲傳揚佛教的北方華人），你用"打哆嗦"就不是"人話"。那次填詞的是位女士，難得她的枕邊人（正是負責作曲那位）不斷向我解釋"打哆嗦"的意思，慌死我不知道有此國語口語一樣，認真"情深一往"。只是，觀眾聆聽時的直覺反應是不會以她們的愛情而改變的。

可惜，後來劇組的班底改組，那份詞也因為劇本改動，棄而不用，無法給觀眾嚐嚐"大家打哆嗦"聽起來是何種滋味。

4　濟濟振——詹憲慈《廣州語本字》，有"濟濟振"一條，"身寒而振動也"。濟濟注音為 tsi4 tsi2。

敍事的通例與特例

音樂劇歌曲往往是敍事與抒情並行。有時邊唱邊推進劇情，有時劇情暫時打住，由角色演唱一首漂亮的歌曲，等觀眾沉醉感受感動，再進展到下個情節。

當然最理想的是角色此刻所抒的情，就是為了要跳去下一個人生抉擇或階段。

著名音樂劇《孤星淚》(Les Miserables) 就有不少這類樂曲，例如其中由角色 Fantine 所唱的〈I Dreamed a Dream〉一曲。歌曲之起點，正是 Fantine 被工廠開除，貧無立錐，想起昔日青春少艾，跟情郎的快樂時光，可惜美夢一完，她就跌入殘酷的現實。此歌既畢，她就徘徊在市內的紅燈區，面對尊嚴和生存的考驗。此曲起首一段如是唱：

> There was a time when men was kind
>
> When their voices were soft
>
> ……
>
> There was a time
>
> Then it all went wrong

"男人"(Men) 是陽剛是粗豪的，可在情人眼裏也是仁愛是寬廣的，在戀愛季節，他們的聲線也變得柔和親切。這是世情，是"通例"。及至愛情變質，一切事情也就莫名其妙地逆轉。後面有一段歌詞描述此中的變化：

> But the tigers come at night
>
> With their voices soft as thunder
>
> As they tear your hope apart
>
> As they turn your dream to shame

Fantine 曾夢想過的美好歲月，最終給一羣黑夜裏現身的老虎撕破。"黑夜"（night）跟"老虎"（tigers）正是與美夢、甜蜜對照的事物。在一般的情況下，大家都會聯想到危險，這是襲用"老虎"、"黑夜"這兩個詞在通例層面上的意思。當然，後面的歌詞具體闡明了老虎來幹甚麼，就是"撕破你的希望"，把美夢淪為恥辱，豐富了這兩個通例在歌詞裏的涵意。

你不能執拗説，"老虎"令我聯想到這動物已瀕臨絕種，為躲避人類，牠們是在"黑夜"才敢出來找食物。這樣，是你的個人經歷比較獨特，主觀意願比較強，跟一般人的即時聯想有別，那麼你的聯想，只能算是"特例"。最無奈的是，特例要跟角色扣得緊，而且歌詞要有足夠篇幅供你闡述，引導觀眾往特例的角度去聯想，才能奏效。

本地詞例

借外國劇歌詞來解説一輪，不如又借粵語詞講解一下。

藝堅峰劇團翻譯了百老匯的音樂劇《Title of show》為粵語音樂劇《Show 名係最難諗㗎！》[5]，自稱以精神科醫生去餬口的作詞人方若君肩起粵語歌詞改編之責。當中有首歌〈舞台・人生〉，其粵詞云：

《Show 名係最難諗㗎！》劇照。

> 深宵之中起舞
>
> 獨自肆意後園中跳舞

5　《Show 名係最難諗㗎！》改編自百老匯音樂劇《Title of show》。劇本翻譯：李穎康，粵語歌詞改編：方若君，導演：陳永泉，由藝堅峰主辦及製作，於 2015 年 6 月 18 至 21 日假香港文化中心劇場演出。

動靜意態如蝴蝶飛舞

配襯最動聽歌聲

爛漫天真的九歲

回顧最真的過去

　　詞中就是用"蝴蝶"去概括跳舞，以"九歲"來代表了率真的年月，用的算是"通例"。通常改編外國音樂劇為粵語，因應旋律結構，句子的組織多少不似純粹粵語原創的歌曲，但大體上，上述段落用了"蝴蝶"和"九歲"，聽眾都會約略把握到詞人的寄意，所謂"雖不中亦不遠矣"。

試步　通例？特例？

善用"通例"，的確可以為我們省去不少筆墨。

那麼，以下兩個句子詞，哪個是"通例"，哪個是"特例"？為甚麼？

句一：包公塊面黑過糞便

句二：你塊面黑過包公

無絕對的參考答案

　　包公，即是包青天，是戲曲小說中描寫的人物，其黝黑的膚色，加上眉心一輪月形圖案，是為其人物象徵。人人皆知包公臉黑，所以，說人家面色黑過"包公"，是"通例"，因為大家都明白，那是"黑色"的臉，比包公更黑，那就是非常黑。

　　反過來，若說包公的臉色黑過"糞便"，那就較費解。因為正常理解，糞便的顏色應為"啡黃"色，只有內出血的狀況下，糞便才會黑色。故此，啡黃色的糞便是"通例"，說"黑過糞便"那是用了"特例"。當然，這個句子只是比喻，不過顯然是個不可一時三刻明白的比喻。

詩詞承襲傳統，屬"韻文"之類，"韻"是韻文有別於散文之關鍵。自少老師都有教，寫詩要押韻。有韻，就可以令一段文字讀起來有韻律，像唱歌一樣。所以，歌詞講究押韻，幾乎是像男人去男廁，女人去女廁般自然。當然，你可以選擇去異性的廁所，但那是為了特殊需要（探險、研究、實驗或其他）。

粵語歌一直都有押韻的傳統。如葉紹德先生於 1974 年為無線電視劇《啼笑姻緣》寫的主題曲〈啼笑姻緣〉[6]，其詞云：

> 為怕哥你變咗心
> 情人淚滿襟
> 愛因早種偏葬恨海裏
> 離合一切亦有緣份

第一、二及四句的最後一字"心""襟""份"皆用了韻。有趣的是，這支〈啼笑姻緣〉的押韻方式，也是承繼着唐宋格律的習慣——偶句押韻，首句可押可不押。前人說，"熟讀唐詩三百首，不會吟時也會偷"，果其然也。

善用押韻確可令一首歌讓人熟記。因此，我的習慣是盡量做到押韻。

用韻有好處

說到用韻，寫粵劇粵曲的前輩特別強，無他，因為粵劇粵曲是"一韻到底"的。粵劇整折戲（即是一幕）都用同一個韻，中間不能轉韻。這是老規矩，不能不守。你想想，口白、口古、白欖、

6　〈啼笑姻緣〉是同名電視劇的主題曲，1974 年 3 月 11 日推出。

梆黃，以及小曲唱詞，全都要押同一個韻，不下點文字工夫真做不了。

現在寫粵語音樂劇並無全幕戲"一韻到底"的要求（難保將來會有人提出），在這行頭裏人人都各師各法。有的一首歌用一個韻，有的可以視乎需要中間轉韻，有的甚至不押韻，真是花多眼亂，各適其適。有興趣探索粵語填詞的聲韻知識者，可參考黃志華先生的《粵語歌詞創作談》，[7] 其中〈粵語與其聲韻的基本知識〉一章，講得很詳盡，亦有述及如何辨別平、上、去、入四聲字的方法，值得一讀再讀。

我自己慣了要押韻，往往收到旋律以後，就反覆聽幾遍，等到聽到耳熟了，就隨便哼些句子出來，亂拋亂撞一陣，往往就會找到句子比較合意的，然後就順着往下寫去。[8] 遇上無以為繼時，就翻翻韻書，我最常使用的韻書是《詩韻合璧》[9] 或《宋本廣韻》。[10] 最近則會翻〈粵曲常用韻配字表〉。[11]

在此岔開一筆，粵曲中人講押韻，各個韻皆有名稱，叫作"韻部"，其韻部名稱，乍聽已大概知道當中有哪些字可用來押同一個韻。如翻開〈粵曲常用韻配字表〉，內有"能登韻"、"民親韻"、"琴心韻"，此三個韻部，都是"ang"或"aang"作韻母的字，如賓、奔、頻、痕、品、肯、杏、任、甚等等，熟記一下，就知道要押韻時該如何選詞用字，十分有用。

7　黃志華：《粵語歌詞創作談》（香港：三聯書店，2003 年）。

8　因為粵語音樂劇用粵語演唱，而粵語本身保留了很多古漢語的語音，所以音樂劇歌詞的用韻分部其實可謂跟唐詩、宋詞等古典韻文用韻一脈相承。

9　湯文璐編：《詩韻合璧》（上海：上海書店，1982 年複印）。

10　陳彭年重修，林尹校訂：《新校正切宋本廣韻》（台灣：黎明文化，1987 年）。

11　葉紹德、阮兆輝、吳鳳平編著：《粵劇編劇基礎教程》（香港：香港大學教育學院中文教育研究中心、香港八和會館八和粵劇學院，2011 年），頁 38-42。

前文〈落筆第一句〉提到寫音樂劇《白蛇新傳》中的歌曲歌詞〈四季天〉時，第一句如何來臨，當中也有用韻。當時在路上哼出了首句"樹綠花開過眼煙／葉落雪降四季天"，直覺告訴我這首歌可以叫〈四季天〉。自然，也就用"煙"、"天"兩字作韻，即粵曲常用韻裏的"連顛韻"，而"連顛韻"可跟"添奩韻"、"圓圈韻"通韻。所謂"通韻"，即是可以該韻部裏的所屬字詞可以互相押韻。往後就循這韻部去找可押韻的字做句尾，順着往後填：

（正歌一）

　　樹綠花開過眼<u>煙</u>葉落雪降四季<u>天</u>

　　自遇上你不生<u>厭</u>一切似匯<u>演</u>

　　萬念俱灰冷雨<u>邊</u>閑雲野鶴四季<u>天</u>

　　命運對我多心<u>軟</u>恩賜我淑<u>眷</u>

（副歌）

　　夏至降<u>霜</u>中秋端<u>陽</u>

　　從未錯失一個景<u>象</u>

　　為你沉醉為你堅<u>強</u>

　　再沒艱難屏<u>障</u>

（正歌二）

　　落葉歸根柳絮<u>邊</u>同船美<u>眷</u>四季<u>天</u>

　　就是隔世也<u>眷</u><u>戀</u>直至永<u>遠</u>

上面的"煙"、"天"、"邊"屬"連顛韻"的陰平聲字，而"演"屬"連顛韻"的仄聲字，另外"厭"屬"添奩韻"的仄聲字，"軟"、"眷"、"戀"和"遠"四字則屬"圓圈韻"的仄聲字。大家順着來讀，就知道這些字排列起來，聲調諧協，可以通韻。

這首歌不是一韻到底，副歌部分我轉了韻，"霜"、"陽"、"象"、"強"和"障"

字押的是"強疆韻"。

當時為甚麼會這樣選韻的呢？我純從直覺，但覺得字音應該跟要表現的感情有關。這首歌是講白素貞在現世重遇幾百年前的許仙，再憶舊時情，所以正歌比較婉轉悠揚，到了副歌部分則較為恢宏。

是否因為音樂的關係而自然選了那些韻腳？如是，則應該是上天早就為我選好韻的了。

韻之不同，情感亦異

黃志華曾説："所有中文字都是一字一音的，而從物理學及心理學來說，每個中文字的字音都可以視為樂音，而不是聲母、韻母甚至聲調，就是不同的音色、聲響，它們本身就是以喚起情感。"[12]而構成中文字音的聲母和韻母，又以韻母的情感暗示最為突出。

以下引錄黃先生所述粵語七大韻母所含的情感基調，供各位參考：

韻類	字例	感情基調
ng 尾	東（dong）、江（gong）、陽（yeung）、青（ching）	雄壯
i 尾	支（ji）、微（mei）、齊（chai）、灰（fui）	哀
u 尾	魚（yu）、蕭（siu）、交（gau）、收（sou）	愁
n 尾	真（jun）、元（yuen）、山（san）、先（sin）	蒼茫
o,a,e 尾	歌（go）、麻（ma）、車（che）	開朗
m 尾	侵（chum）、添（tim）、衫（sam）	深沉
p,t,k 尾	葉（ip）、月（yuet）、屋（uk）	激越

12　黃志華：《粵語歌詞創作談》（香港：三聯書店，2003 年），頁 53-54。

看完上表，我明其所以，怪不得我在正歌會用"連顛韻"，[13] n 尾也，白素貞與許仙那幾百年的分離重逢，多蒼茫，也怪不得我在副歌會轉韻，那是隨着旋律揚而趨雄壯也。

當然，除了聲音攸關，另一點也因為選對了韻，意味那些韻部有沒有足夠的字詞配搭可供你遣用，以完成整首歌。若果選用的韻，來來去去也是那幾個詞語的配搭，那聽起來就彷彿沒字可用一樣，填出來的詞就會變得枯燥沉悶了。

13　"連顛韻"之名取自粵曲常用的韻腳名稱，以歸納相近的韻部的字，除"連顛"外，還有其他，如　　"之離韻"、"郎當韻"、"勞刀韻"、"能登韻"等。葉紹德、阮兆輝、吳鳳平編著：《粵劇編劇基　　礎教程》（香港：香港大學教育學院中文教育研究中心、香港八和會館八和粵劇學院，2011年），　　頁38-42。

說到挑錯韻，不得不說為電影《捉妖記》寫的粵語版插曲〈桃花源〉。初稿粵語版節錄於下：

期望有過的相處不設限<u>期</u>

如避世的天空看風過夢<u>起</u>

光陰匆匆轉身一去萬<u>里</u>

桃花依<u>稀</u>

留在我心身邊緊抱的<u>臂</u>

與我上演這傳<u>奇</u>

樂與悲心中章節儲<u>起</u>

身居花氣天<u>地</u>

稱心寫意的<u>美</u>

因為先寫國語版，國語版押的是舌齒音的韻（"一起"、"美麗"），初寫粵語版時也多少受這影響，也押"曦微韻"，但寫將下來，發覺這個韻部裏，可用在這曲裏意境的字詞（當然又要配合旋律）竟然不太多，那些"皮"、"疲"、"脾"、"肌"、"欺"、"妓"真的不好配在這浪漫的曲子，我連"臂"也用了，但交稿後一直都覺得會聽成"痺"。其實"風過夢起"也是不太理想的，因為太壓縮了，但"限期"、"傳奇"、"盡期"這些字詞翻來覆去的用又不好。

還好，天意是篤定這得要改的。導演許誠毅來了微信說粵語版不夠國語版那麼簡單直接。其實，現在回看，我選了"曦微韻"（i 尾），依黃志華先生的說法，情感基調就偏向"哀"。怪不得我總是覺得這個韻腳綁手綁腳。往後我改了幾稿，最終成了現在的版本，節錄如下：

藏在你我之間那天闊地<u>圓</u>

全是最好的相處幽美畫<u>卷</u>

花開花飛箇中感覺未<u>變</u>

桃花蹁<u>躚</u>

何謂眷戀珍惜擁有的<u>暖</u>

盼永遠跟我共<u>存</u>

但最終光陰都似髮<u>端</u>

不經不覺飄<u>亂</u>

轉身短了分寸

我換了用"圓圈韻"及"連顛韻"，二者可以互通，收的是"n尾"，按黃志華的說法，就是"蒼茫"的氛圍。但無論如何，在聲音上，聽上去也有點悠揚，似遠還近的味道。而更重要的是，我在這兩個韻裏，可以用的詞，好像也多了。

所以說，選韻就像交朋友，如果選錯，只會舉步維艱。

用得妥貼

我很喜歡鍾志榮在音樂劇《邊城》裏的那首〈臨江仙〉。歌名已是一絕，既是宋詞的詞牌，也可借喻茶峒在江邊拉船的縴夫，是"臨"在"江"邊的謫"仙"，其歌詞節錄云：

頭頂天眼睛只看<u>前</u>

用雙肩背起千隻<u>船</u>

臨江仙唱歌不種<u>田</u>

逆水灘渡上三百<u>年</u>

鞋不穿大腳走四<u>面</u>

立秋天滿山一片<u>蟬</u>

亂我心更亂家應該不遠

河水淺靠用腳

靠用氣力過千水萬巒

不怕險何妨龍王殿裏作了斷

濁酒還一尊莫江月

如我能做到人歸天

晚乘輕舟遠

臨江仙不倖免

　　鍾志榮此曲一韻到底，而選了的韻又能配合他要說的題材，即是有足夠的相關字詞可供調撥，而且變化多端，如"千隻船"對"不種田"，前者是寫水上，後者寫岸上；"一片蟬"引來"心更亂"就有承接之意象。每次聽，我都覺得是享受。

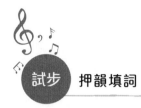

試步　押韻填詞

我把拙作電影〈如果·愛〉裏的〈十字街頭〉的副歌改作粵語，試在句子現在的 XX 處填上合音的字詞。若想挑戰難度的，可先試一個開口的韻，如"那打韻"（押爸、葩、加、差、沙這些字音的韻），再另試一個合口的韻，如"琴心韻"（押金、甘、林、吟、岑、尋、任、暗這些字音的韻）。看看兩者寫起來有甚麼分別。

無絕對的參考答案

為免我自己先入為主，所以把這四句歌詞，都交給我的學生試寫。

試作一

作者：楊滿德

"前路無盡**師奶** / 我怎會説**爽快** / 雲上浮着**金釵** / 那感覺更**古怪**"

這個版本用了"埋佳韻"。四句看上去，似乎是在説着個自問懷才不遇的人，憤世嫉俗的説着世事。"埋佳韻"裏可以配合的詞語除了上述所用的，還可以用"欽差""音階""高階"等等。大家想像一下，似乎這個韻裏可用的詞語，都是偏向了較通俗的用詞。而事實上，"師奶"這詞，跟其他部分的"雲上""感覺""前

路""無盡"等詞語，好像有點格格不入。這未必是最理想的用韻選擇。

試作二

作者：楊滿德

　　"前路無盡**艱辛** / 我怎會說**興奮** / 雲上浮着**功勳** / 那感覺更**不忿**"

　　同一學生，交來幾稿，前述試作比較搞鬼，這個試作則道盡了為前路奮鬥的人，努力付出了但終究一無所得，同時看到別人收成，深深不忿。他用的是"琴心韻"。這個韻裏，隨手想到的可以有"艱辛""苦困"這些詞語，容易找到配合到重心主題的字詞來押韻。

以前填詞，覺得頗能率性而為。填得幾首，有人讚賞，就覺得很多事都是從自身感覺出發，無章法可言。

當然，事實並非如此。事情做久了，越會發現當中其實有些原則，只是自己不知不覺依循着去做。一旦遠離了那些原則，出來的東西未必稱心。慢慢也就追本溯源，弄明白到底是甚麼在引導自己。

當然，這只是我的工作方式，別人不一定這樣。

有趣的是，近期我越覺填詞之時，原來對詞性詞類敏感一點，是很有幫助的。對，就是那些讀書年代唸得枯燥無味的語法常識。

填詞要識詞性

詞性，不外兩大類——"虛詞"和"實詞"。一切的名詞、動詞、形容詞，皆為實詞。實者，有實際指涉的意義對象。如汽車（名詞）、爆谷（名詞）、注視（動詞）、攻擊（動詞）、嚴重（形容詞）和美麗（形容詞）等等都是。而上述詞類以外的，如助詞、副詞、介詞、連接詞等等，就是相對於"實詞"的"虛詞"。虛者，它們沒有具體的指涉對象，而是用來輔助表達的，把各種"實詞"連結起來，便構成有意義的句子。例如楊千嬅的《飛女正傳》這句：

未怕挨緊頸邊穿過橫飛的子彈跟你去走難

句中的實詞有"怕"、"挨緊"、"頸邊"、"穿過"、"橫飛"、"子彈"、"你"、"走難"，而虛詞就有"未"（副詞）、"的"（結構助詞）及"去"（介詞）。這句句子可謂字字珠璣，幾乎全是有實質指涉的詞語，只有三個虛詞串起來。

詞根和詞綴

至於"詞根"和"詞綴"是甚麼呢？在此之前，先説一説"語素"，它是語言之中最小的音義結合體。[14] 我會説是最小的"意義單位"。

詞是由語素組合而成，如"頸邊"這詞就是由"頸"和"邊"這兩個語素合成。中文的語素多數為單音節，一個音節一個字。不過，也有兩個甚至多音節的語素，如"子彈"是語素，因為單獨拆開"子"和"彈"其實標示不了"子彈"的任何意思，要合起來聽才聽出"子彈"的意思。

近年我聽歌填詞，越來越發覺容易聽得入耳的歌詞，往往是歌詞的"意義單位"排列有序，能夠跟旋律的節奏配合，聽眾便聽得耳順，耳順就容易記憶。我嘗試用這一句歌詞解釋一下：

"哭，我為了感動誰？笑，又為了碰着誰"（《路過蜻蜓》，林夕詞）當中有幾多個意義單位？

哭／我／為了／感動／誰／笑／又／為了／碰着／誰

一個"／"劃分出一個意義單位，而意義單位裏就是"語素"。"哭"與"笑"分別是兩個語素，你一聽，就好明白接收其意義，其他語素亦然。例如"為了"這個動詞，前一個"為了"用的是"為着某個目標"[15] 這意思，後一個"為了"用的是"因為某些原因"[16]

14　王寧、鄒曉麗編撰：《語匯》（香港：和平圖書有限公司，2003 年）。

15　表示目的。如《兒女英雄傳》第十一回："此番帶了這項金銀，就為了父親的官事。"

16　表示原因。如魯迅《花邊文學・趨時與復古》："清末，治樸學的不止太炎先生一個人，而他的聲名，遠在孫詒讓之上者，其實是為了他提倡種族革命，趨時，而且還'造反'。"

這意思。

　　日常用語中不少都是合成詞，即由兩個或兩個以上的語素組成。而根據語素在合成詞裏的意義和位置，可以將它們分為"詞根"和"詞綴"。詞根是有實在意義的那部分，詞綴則是沒有實在意義，卻是用來點綴詞根的。舉例如"老"——老師、老虎、老鼠；"子"——桌子、椅子、胖子。這些詞裏的"師"、"虎"、"鼠"、"桌"、"椅"、"胖"字，就是詞根，"老"字和"子"字則是詞綴。

重拍不應存在的的了了

　　回頭再看看以上《路過蜻蜓》那句歌詞，"為了"、"感動"和"碰着"是合成詞。"感動"是"感情"加"觸動"，是兩個有實在意義的詞根合成的詞；"為了"和"碰着"，則是由詞根（為、碰）和詞綴（了、着）合成的詞。

　　詞根是該合成詞的主要意義，詞綴只是附加意義，所以歌詞所述，要給聽眾聽到主要的意義是為上策。

　　讀者翻聽《路過蜻蜓》這句（也是副歌的首句），"哭"和"笑"都聽得特別清楚，除了因為有延長音之外，也因為這兩個字都放在重拍位置。而"感動"和"碰着"的"感"字和"碰"字也放在重拍，重拍位置唱有實在意義的詞素，效果也特別顯着。

　　其實我從前寫詞也沒特別留意這些。唯是有一次，大約是 2000 年，我跟何俊傑 [17] 合作，我填了首詞，他的第一個反應就說有問題。我不明所以，他說"的"字不能填在樂句的那個位置。我當然要向他請教，他循樂理的角度解釋。具體的句子我已忘記了，但現在還牢牢記住他告訴我的其中一個原則——"重拍位置不要填'的'字。"

17　何俊傑：香港著名作曲家。畢業於香港演藝學院音樂學院作曲系及戲劇學院導演系。曾多次獲香港舞台劇獎最佳原創音樂殊榮。

當然，日子有功，反覆試練，反覆失敗後就明白了，不止重拍不要填"的"，還有那些"呢"、"了"、"麼"等等等等的虛詞，都不要放在重拍位置。結合上面所述的，即是說重拍是留給實詞，留給詞根的，因為那是聽眾最容易留意的地方，那就要給他們清晰的、重要的訊息。那些介詞、助詞、副詞，以及作附加意義的詞綴，宜放在輕拍的位置。

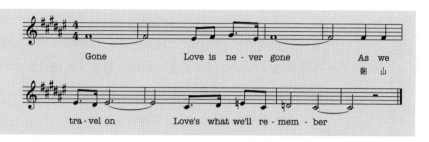

　　上圖是名曲《What I Did For Love》的副歌，出自著名百老匯音樂劇《平步青雲》（*A Chorus Line*），作曲是 Marvin Hamlisch，作詞是 Edward Kleban。若要把這句譯成可以唱的粵語歌詞，你會怎樣寫？當然，先要考慮那個 "Gone" 字的位置，必須要填上實詞呢？還是虛詞呢？

無絕對的參考答案

　　此練習的重點在那個 "Gone" 字的位置。那是重拍開始，還要延長四拍到第二個小節的首兩拍，總共六拍，簡直是要用個 "實中之實" 的實詞填進去才行，如 "愛"、"恨"、"你"、"我" 這些都是叶音（叶，即是諧協，字音跟旋律搭配，俗稱 "啱音"）的實詞。但因為要是延長音，所以 "愛" 或 "我" 這類字音，又比 "恨" 和 "你" 這類字音更適合。另外，因為其他句子結尾都是延長音，則用 "愛" 或 "我" 字押韻就較適合。

　　現用 "愛" 字作例，填上如下幾句供參考：

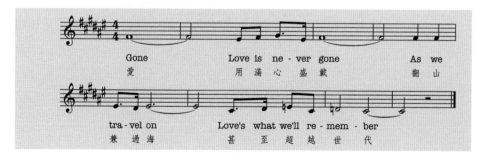

聽歌，於我來説是"時間的藝術"。此話怎解？

因為聽歌之時，我們是順着音符流動，一秒一秒地過去，這一秒流逝了，你要回味剛才的聲音，就得把歌曲暫停，回頭再聽那剛逝去的一秒。聽完了，想再回味，只得從頭再聽一遍。聽歌不像賞畫，可以站遠一點看，也可以站近一點看，看這一點時，同時也可看到另一點，賞畫是"空間的藝術"。

既為時間的藝術，那就要看每刻傳遞出來的"訊息"如何，那即聽歌時聽到甚麼。

若把人腦視作電腦，閱讀和聆聽都是輸入資料的過程。我們每天接觸很多文字和口語，其實都是符號，當我們接收了這些符號，經過大腦分析和消化（學術上會稱作"解碼"），才會產生意義。

符號解碼遊戲

猜猜下圖是甚麼？

الم ساحة

為了説明"符號"和"語言"的分別，我隨便在維基百科點擊往阿拉伯文的維基。我沒有學過阿拉伯文，當中一大片的阿拉伯文字，我想找"一"個阿拉伯文的詞語，但一大段一大段的，完全不知往哪裏開始，才算找到"一"個阿拉伯詞語。幸好維基頁面上有類似"國家"概況的表列（那個國家應該是"約旦"），我從其中一欄把這字詞全個複製，借助谷歌翻譯系統，得出了解

釋——"空間"。不過,我知道谷歌翻譯不能盡信,若在前面所述的維基頁面裏,這個"詞"好可能是解作"面積"。

以上的過程説明了這個"圖"是如何由純粹的"符號",最終對我變成有意義的"文字"和"詞語"。我經歷了從維基頁面上猜度"符號"的位置,再跟我的常識連結,然後借助谷歌翻譯去覓得意義。其實,我們識字時也是經歷某個過程,一般而言那個過程叫做"教育"或稱"習得"(Acquire)。

聲音解碼

我們把書寫的符號換成"聲音",其實也差不多。試想像你去英語系以外的國家旅行,在酒店裏,你認為聽當地的電台廣播節目,還是看當地的電視節目會較容易"明白"節目內容?應該是看當地電視吧。因為若你完全不懂某種語言,電台的廣播只是一堆無法解釋的聲音,電視因為有畫面配合,視覺和聽覺的"符號"互相補足,大家猜中節目內容會相對容易一些。

研究"閱讀"的學者古德曼 [18] 這樣説:"口語 / 聽覺語言('口語'用口 / '聽覺'用耳)使用聲音作為符號,而且這些聲音的單位是音節。因為我們講話時,個別的音和音總會連結在一起,我們聽到的也不是一個個單獨發出的音,因此我們説與聽的單位是音節。一個或一個以上的口語音節構成詞素,也就是具有部分意義和文法功能的最小語言單位。一個字可以有一或一個以上的詞素;一或一個以上的字構成片語、字組和子句出現在句子、對話和文章之中。"

古德曼還説:"口語語言是多層次的。我們可以討論語言的聲音,它的音節結構和字彙,可是讓我們能講出有意義的言語則是語言的文法。"

對,當你熟悉了某種語言的排列法則,你就可以很容易"聽"到意義出來。

對我來説,聽歌詞其實也是這樣。

18　古德曼(Ken Goodman)著,洪月女譯:《談閱讀》(台北:心理出版社,1998 年)。

意義是聽出來的

意義，是要聽出來的。

例如你聽到這四個音——"wei⁶ men⁴ yen² xi²"，你會覺得在說甚麼？如用文字去標音，這四個音就是"胃聞隱史"。把它們讀出來，你又會覺得是甚麼？會不會是這四個字——"慧民忍屎"？你又會作何解釋？

喜好惡搞的朋友，可能會覺得是"忍屎"，遂會忍俊不禁。

若讀了點古書，又聽過些戲曲，知道"忍屎"這兩個音還可以是"忍死"這兩個字。"死"，在戲曲裏，在古典裏，可讀"史"音，而"忍死"就是甘願赴死的意思，立時變得慷慨了。汪夢川在《雙照樓詩詞》的後記，也作了四首詩以誌汪精衛此書，其中一首的前四句是："忍死書生志待酬，欲當滄海止橫流。獨行那計千夫指，自汙拼蒙萬世羞。"回頭再加"慧民"二音，應該就是"為民"二字。全句"為民忍死"，就是"為國為民甘願赴死"之意。

同樣的四個音，對一部分人來說可以是"符號"，有待解讀，也可以教另一部分人猜錯意思，關鍵在於聽者具不具備消化這些符號的背景知識而已。把上述的經驗，移到歌詞這體裁去，情況其實差不多。

解讀時所需要的

不時聽到有人說現在的人填詞，真的教人聽不懂。甚至每隔一段時間，就會有專欄作家跑出來寫文大罵現在寫詞的都在寫"垃圾"。我也算是在這個年代寫詞的吧？讀到這些言論，心頭也不免倒抽一口涼氣。我不相信寫詞的都在寫垃圾，我相信的是幾

代人語言習慣有差異，某批人説的"歌詞"，卻是另一批人的"符號"。

從前我有位上司（是位校長）跟我説，他聽不明白這句歌詞：

> 誰人曾照顧過我的感受
> 待我溫柔　吻過我傷口
> 能得到的安慰是
> 失戀者得救後很感激忠誠的狗

<p style="text-align:right">（節錄自《七友》，林夕詞，雷頌德曲，梁漢文唱）</p>

詞評人黃志華先生經常説，現在的流行曲旋律作得長，音符也堆得密。即使是慢歌，旋律也一樣很豐富，歌詞也就寫得密密麻麻。如果以上那段詞，在紙上斷成這樣子，意思就是這樣子：

> 誰人曾 ／
> 照顧過我的感受 ／ 待我溫柔 ／ 吻過我傷口
> 能 ／ 得到的安慰 ／ 是
> 失戀者得救後很感激忠誠的狗

"誰人曾"是個提問起首，歌者在問有誰曾照顧他的感受、溫柔對待他，以及親吻他的傷口，他問得出，暗示這是三樣他得不到的事。到下一句，就是轉折，他唯"能"得到的"安慰"是下面那個長句所述之事。有趣的是這句寫得有點曖昧。到底是"失戀者得救後"會"很感激忠誠的狗"這件事本身令歌者感覺安慰；抑或是"失戀者得救後很感激忠誠的"是用來修飾"狗"，那麼意味歌者得到的"安慰"就是那隻狗。我會取前者。意味歌者渴望有人安慰自己，可惜沒有，唯一令他寬心的，就是有人在失戀之後又再拍拖，回過頭來感激歌者在失戀時候給與扶持。所以最後那句是描摹失戀者的行為，反照也是歌者自嘲，自己就是頭"忠誠"的"狗"。《七友》這詞説的是個守候在女生旁的暗戀者的傷心事。副歌這幾句其

實寫得很精煉，不過精煉方式不像以前的歌曲，不是"白日依山盡／黃河入海流"那種思路。

像"白日依山盡／黃河入海流"這種，聽的時候，前面二音節，後面三個音節，前面提出事物，後面敍述這事物怎麼樣。如平常我們說"你好靚"這般結構。字詞辨別得到，要理解就不難，因為其實很"直路"，不像《七友》這類歌詞九曲迴廊般。

大概，這就是種"代溝"。

旋律和意義單位的貼合

當然，音樂千變萬化，實在不能死守一款，也沒可能死守一套方式去寫詞。近年，我自己多了留意，歌詞也像寫文章一樣，文從字順，才便於聆聽。尤其我們寫音樂劇的，觀眾往往只有一次機會在劇院聽到戲內的歌，也就憑那麼些歌去明白人物和故事，我們真的不容易步舞《七友》這般的構組句子，同時又可令觀眾一聽就覺得暢順，輕易理解。要知道，坐在劇院裏的觀眾，各個年齡層都有，越是主流的劇場和劇團，觀眾的分佈就越廣。這是我們需要留意的。

於是，我會特別提醒填詞學生，要注意旋律的走向，盡量不要打斷字詞的脈絡。例如想寫"貼紙相背後"，就別填到唱出來時令人聽起來像"貼—紙相背—後"，至少聽起來是"貼紙相—背後"，盡量把意義單位劃分得跟旋律貼合。

2008 年，高世章跟我合作寫音樂劇《頂頭鎚》，其中〈同路人在唱〉一曲，他說："收到岑兄的歌詞，到我感動了，字字跟旋

律緊密結合，思路通暢，情緒起伏自然而生。"[19]

現在回顧，思路通暢的原因，大概因為：

1　歌詞的斷句跟旋律配合
2　句子的意義單位也跟着旋律的走向來劃分

舉例說，如下圖第一和第五小節的第四拍，那兩個八分一音符劃分一組，純粹用作引起下文之用，填的字做引子就夠了，接着的小節才是重要的訊息。又例如第四小節，旋律其實是四字四字一組，那就分割成"二—二—四"，變成"得到—彼邦—觀眾眼光"。至於最尾一句，就是依"三—三—二"的方式分割，自然可以填出"仍舊似—同路人—在唱"這幾組了。

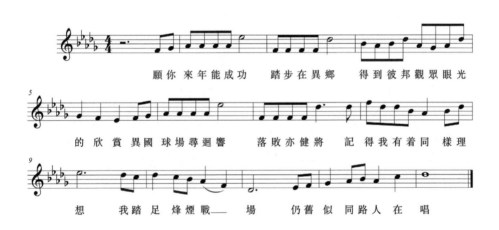

19　見香港話劇團《頂頭鎚》原聲唱片歌詞小冊，2013 年出版。

劃分意義單位

下圖是高世章和我另一首音樂劇歌曲的節選。按旋律的走向，可以怎樣劃分歌詞的"意義單位"？思考一下，再試填。

無絕對的參考答案

這是高世章和我在音樂劇《一屋寶貝》裏的歌曲〈末了的結局〉其中的副歌。

首兩句旋律就可分割成"二一三一二"的組合，第三句是"二一四"，第四句是"三一二"，第五句是"二一二"。當時是這樣填的：

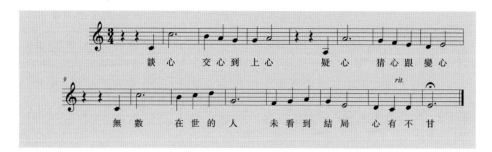

談心　交心到上心　　疑心　猜心跟變心

無數　在世的人　　未看到結局　心有不甘

手上有何文匯博士改編的莎劇《王子復仇記》刊印本，這劇本首演於 1977 年 12 月 30 日，地點為香港大會堂劇院。刊印的台詞就如這樣："如果我現在殺他，讓他在心安理得的時候死，那未免太便宜他了。"句中那現代漢語詞："他、在、的、了"，到演員排練自行轉化為"佢、喺、嘅、咯"。

我相信，那是個"視話劇為文藝"的年代。我正是在那個年代在香港入學。學校的課本寫的都是現代漢語書面語，學校老師要求我們寫作都是寫書面語，口中的"係佢"，都要寫成"是他"之類。整個學習氣候都浸潤在這種薰陶在"五四白話文運動"的餘韻之中，相信廣東話是口語，不可用來寫作，凡寫作就要用書面語。所以，推而廣之，既然話劇是文藝活動，那麼話劇裏的"文案"，也該用書面語，那是毋須懷疑的事。

白話文當道的年代

因此，捧着 1973 年出版、由喬志高先生所翻譯尤金・奧尼爾（Eugene O'Neill）的《長夜漫漫路迢迢》（*Long Day's Journey into Night*）劇本單行本 [20] 時，不看出版資料，我們還以為是台灣出版的書，舉例內裏的台詞都是如下：

> 泰隆：瑪麗，你現在加重了二十磅，抱起來可以抱
> 　　　個滿懷了。
> 瑪麗：（親熱地一笑）你的意思說我太胖了。我應該
> 　　　減肥才對。

20　喬志高：《長夜漫漫路迢迢》（香港：今日世界，1973 年）。

在喬志高先生的譯本內，收了篇譯後語，當中談到他翻譯時
如何對待"口語"：

上次翻譯美國小說《大亨小傳》(The Great Gatsby)，
我原想把一兩個配角的話語完全用上海人的聲口翻出
來，以求接近文學手法中所謂"逼真"(verisimilitude)
的效果；可是這種想法被編輯人否決了。後來我的
譯文中仍帶一些源自吳語的詞句，這其中因素很多
（當然本人是上海長大的不無影響）：第一，我覺得
費滋傑羅[21]筆下二十年代的紐約頗似某一時代的上海
社會。第二，更重要的是，我認為自己間或所用的
"吳語"實在傳達原文某某語最恰當的媒介，而且這
些詞彙早已收入中國人通用的語言之內，嚴格說來
已經不是"方言"。這次我並不故意把滬白放到"長"
劇人物口中，可是我也不以為美東康乃狄格州新倫
敦市這家愛爾蘭人應當說一口的"京片子"。所以我
用的只可以說是"普通話"——以國語為主但夾七雜
八、兼收並蓄、希望一般讀者都能懂的普通話⋯⋯
至於萬一有人要根據這個譯本把奧尼爾這齣戲搬上
中文話劇舞台，那末有甚麼修正詞句，改換語氣的
地方，就在乎他們了。

喬老先生話中反映了當年的編輯，仍是排斥口語。"吳語"

21　Francis Fitzgerald，《大亨小傳》的作者。

是蘇州、湖州、紹興地區的語言，以上海話為代表。上海是名城，文學家魯迅又是紹興人，可見吳語也非泛泛，尚且受到如此對待，可見"五四"影響有多遠，而書本上所講的"白話文運動"強調"我手寫我口"，在現實實踐起來卻是另一回事。話劇劇本只譯出國語寫的語言，演員要在排練時各自"演化"那些譯筆的書面語，難免予人做多重工夫之感。

解開白話文的金剛圈

可能前賢也察覺到箇中問題，到了七十年代後期，同樣一個尤金·奧尼爾的劇本，1978 年黎翠珍博士為香港話劇團翻譯的演出劇本，台詞就直接用粵語入文。前述喬志高的譯本裏的台詞，在黎翠珍博士的譯筆下，就是如此：

> 泰隆：瑪麗呀，你而家重咗成二十磅，攬都好攬啲呀。
> 瑪麗：（親熱地一笑）你即係話我肥得滯啫，我其實都應該減肥喇。

黎翠珍在 2005 年出版的譯本集中，也明言翻譯此粵語譯本時，譯者曾參考前輩喬志高先生的譯本《長夜漫漫路迢迢》，她亦甚為佩服。不過，"因為粵語和普通話無論節奏、聲調和韻律都不相同，不得不重新翻譯。"黎前輩此一番話，說明了譯文本身用何語言，都可以有出色的譯本，要重譯的關鍵是因應演出的需要，用粵語重譯，是要給用粵語演出的演員最精準的譯本，不止能說出意思，還能譯出節奏、語調和韻律。

盛思維在〈香港翻譯劇的本地化現象 1985-1995〉一文裏指出，翻譯作品在某一個特定的文化環境下產生，是為了切合那個環境的某種需要，或填補那個環境中的某個"空隙"。[22] 也許從八十年代開始，香港的戲劇活動日趨頻繁，演出需要的"劇

22 盛思維：〈香港翻譯劇的本地化現象 1985-1995〉（香港：香港中文大學研究院翻譯學部哲學碩士論文，1996 年），頁 7。

本"多於出版需要的"劇本"。於是,能夠現看現讀的廣東話文本
應該更為方便。

自此,我覺得香港戲劇界有意無意之間做了件文化意義十分
深遠的事,就是擺脱了"五四白話文"的枷鎖,真正做到"我手
寫我口",而不是跟着那班説國語的文人去口説廣東話,卻要在
書寫時把部分詞彙換成現代漢語書面語。

粵語書寫的新時代

1984 年中英聯合聲明草簽之後,中英劇團緊接在劇季裏演
出創作劇《我係香港人》(1985 年),以及香港話劇團演出原創劇
《一八四一》(陳敢權編劇、鍾景輝導演,1985 年 3 月 7 日首演),
當中均有很多以廣東話混雜英文的台詞,如:"如果冇我哋英國
人幫手,你哋唔會有錢"(《一八四一》),又或如"香港,去 Fringe
Club"、"香港,大鑊啦"(《我係香港人》)等。盛思維稱這些劇目,
連同往後出現的大受歡迎的本地化翻譯劇,"可以看作是香港人
對自己身分的覺醒,和因着經濟起飛,而對自己的文化——經過
中西文化'交配'(hybridization)後出現的混體——一種自信的表
現。"[23] 我覺得盛思維所説的文化自信,或許潛藏戲人心裏,深到
連自己都不為意,卻帶動了"粵語書寫"蔚然成風的新時代。

其實"粵語書寫"其來有自。

李婉薇著有《清末民初的粵語書寫》一書,開篇即指出"明
朝末年以來,廣東民間説唱活動帶動出版業蓬勃發展,粵語開始

23　盛思維:〈香港翻譯劇的本地化現象 1985-1995〉(香港:香港中文大學研究
　　院翻譯學部哲學碩士論文,1996 年),頁 110。

成為印刷品上使用的書面語……這時的粵語，具備了'口語'和'書面語'的兩種形態。"

漢語發展，約在東漢之後，口語和書面語分離出兩套系統。"春秋之後的'雅言'是共同語，也是書面語加工的基礎，所以和當時的口語差別不大；言文分離之後的文言文，是'仿古的書面語'：《禪家語錄》、《朱子語類》等雖雜有文言，但採用大量口語。宋代以後出現的章回小説，則是在當時的口語基礎上加工的書面語。口語和書面語之間，你中有我，我中有你，衍生出千變萬化的文體類型和風格。"[24]

既然漢語發展是如此，粵語書寫就絕非是憑空生出，而是順著書面語和口語之間衍生出來的。

據李氏所述，晚清的白話文運動興起，當時的新興報刊一致傾向以俗話為書面語。所謂"俗話"，既指吳語和粵語，也可以指當時通行甚廣的"官話"。"官話"者，類似今人所謂的"國語"，現時看粵劇時常見，例如縣官審案，堂上犯婦人滿口歪理，縣官就抽起堂木，拍案怒吼——"可怒也"（音如"call, loud, yeah"），此三字就是"官話"了。官話在明末已經盛行，婦孺皆識，且在中央和地方行政上頗具權威，民間逐以此為共同的書面語。

大概因為這樣，國土上下就有大致相近的語言讀寫基礎，繼之各地配合當地口語而衍生的書寫方法，以應當地讀者的需要，也是自然的事。歷來廣東都是經濟活動發達的地區，帶動娛樂和出版亦興盛，加之口岸開放，華來傳教活動亦十分活躍，粵語書寫也就見於粵謳、粵劇、報章雜誌、教科書，以至傳教刊物等等。

通俗易懂，生機處處

晚清民初的"白話報"，行文用字都十分精彩。例如由黃伯耀和黃世仲辦的《廣東白話報》和《嶺南白話報》，分別在 1907 年和 1908 年創刊，全部都用粵語

24　李婉薇：《清末民初的粵語書寫》（香港：三聯書店，2011 年），頁 8。

寫作，他們混合 "演說" 和 "報刊"，讀者為一般下層民眾。其文
字通俗易懂 "非常注重與接受者的交流和語氣模仿" [25]：

> 喂，朋友，今日中國嘅時勢，係點樣嘅時勢呢？今
> 日中國嘅情形，係點樣嘅情形呢？我估朋友攝高枕頭想
> 一想，都知到係疲難，都知道係危急咯。如一個人染了
> 大病咁樣，斷估唔係一兩劑清涼散熱嘅藥，就可以好得
> 嘅囉，譖，難的確係難咯。
>
> （黃耀公：〈愛國觀念當由歷史上生感發慨〉，《中
> 外小說林》，第 6 期，1907 年。引自李婉薇，
> 2011 年，頁 92。引文中的 "譖" 即 "唉"，諧音字）

粵語口語入文

這種文白夾雜的書寫方式，看官如今看來，應該不會陌生。
上世紀七十年代以前的小報、通俗小說，甚至主流報刊的副刊專
欄都時有所見。七十年代創刊的《號外》雜誌，更以英文夾雜白
話文的撰文風格，為香港的書寫風格尋找新形式。由於這種風格
便於應用，也易於跟目標讀者（講粵語的香港人）溝通，即使在
"現代漢語白話文" 主導正統（包括學校教育及主流文學領域）多
年，仍然於夾縫中存在，偶然甚至有暢銷之作出現，如陳慶嘉原
著（意念出自鄭丹瑞）的《小男人周記》，[26] 就先後有小說、廣播劇
及電影版本。

陳雲在《讀破萬卷書》裏指出，"《周記》的語言是徹底的本

25　李婉薇：《清末民初的粵語書寫》（香港：三聯書店，2011 年），頁 91-92。
26　陳慶嘉：《小男人周記》（香港，友禾，1988 年）。

地廣東口語，有些地方找不到字，還用英語拼音。親切和地道的口語，正好配合了該書的自剖式日記體裁。"[27]對照於前文所述，八十年代香港戲劇界翻譯劇本多用廣東口語直接譯寫，時間何其脗合，可見是"時代"的特色和渴求。正如陳雲所言：

> 香港人的口語一向受北方的書面語（白話文）歧視，令我們的口語處於邊陲地位，抒情寫皆得借助北方的白話。該書（指《小男人周記》）之能以在電視等視聽娛樂橫行的時代令人重新肯回顧文字媒介，本地口語的寫作形式是重要因素。踏入八十年代，香港人的身分認同比以前強多了，反映在文字上，我們使用口語也不再帶囁嚅和慚愧，還公然印在書上：即使一向正經的《百姓》半月刊，今年（1989 年）以來在報道上用的本地口語頻率不斷上升，反映我們除了方言之外，還有發展"方寫"（grapholect）的意欲。[28]

陳雲上述文字寫於 1989 年，載於《年青人週報》。而不出幾年，壹傳媒於九十年代崛起時是另開時代，它把香港的"粵語書寫"引進顯眼的位置。旗下的《蘋果日報》頭版以大型圖片及大量口語化標題吸引讀者，風格至今維持不變。例如："老闆漏夜搬家 / DSC 執笠"（2015 年 8 月 4 日）、"Call 車 Apps 搶客戰 / 快的擲數千萬補貼車費"（2015 年 7 月 13 日）標題往往不避俗語，而新聞內文更時不時文白夾雜，吸引讀者。影響所及，這種粵語書寫風格在市場上壯大起來。

近年，網絡寫作方興未艾，網誌、臉書、討論區、網絡媒體等等發表渠道日漸增多，不少人在網絡寫小說，然後結集出版單行本，有的更變成電影或舞台劇，著名例子有：向西村上春樹的《一路向西》（2012 年）及 Pizza 的《那夜凌晨，

27　陳雲：《讀破萬卷書——陳雲的書評及藝評》（香港，花千樹，2014 年）。
28　陳雲：《讀破萬卷書——陳雲的書評及藝評》（香港，花千樹，2014 年），頁 146。

我坐上了旺角開往大埔的紅 Van》（2012 年）。這些作品，敍述文字多用白話文，人物語言則維持用口語入文。其中《一路向西》是當代的艷情小說，屬通俗文學。2012 年，陳雲評說《一路向西》："至於文字，《小男人周記》用粵語口語體，向西則用北方白話文，夾雜本地粵語詞彙，俗文學放棄本地口語體，顯示本地青年讀者對廣東文化無信心，而且以為文學就要用白話。"

歌詞中的粵語

黃志華、朱耀偉在《香港歌詞八十談》[29] 一書裏指出，三十年代至四十年代，粵語短歌常常都是為電影而創作的歌曲，創作者多來自粵劇界，歌詞風格便跟粵曲無異，多屬文言風味。五十年代，有唱片公司開宗明義出版 "粵語時代曲"，粵語歌內容遂得以拓闊，其中以粵語方言來唱諧趣鬼馬的題材，以較嚴肅的文言抒寫傷春悲秋或才子佳人題材。

其中有首歌名《唔嫁》的，由粵劇撰曲家王粵生作詞，調寄粵樂《百鳥和鳴》（即粵劇《唐伯虎點秋香》裏那段 "求神 / 求神 / 誠心禮佛來求靈神⋯⋯" 的曲調），其詞云：

> 女： 繁華，繁華
>
> 　　奴心蘊情苗情芽，奴甘心把青春放下
>
> 　　奴不慕洋場繁華，早已決定我唔嫁！
>
> 　　朝朝共暮暮，我聽得多假説話
>
> 　　朝朝共暮暮，我若聞嫁就會心驚怕。

29　黃志華、朱耀偉：《香港歌詞八十談》（香港：匯智出版，2011 年）。

男：你咪話唔嫁咁話，真似紙紮下扒

　　你咪話唔嫁咁話，收尾因住攝灶罅

女：唯靠我自力振作，靠我勵行自立

　　我雙手自力更生，一樣有飽暖飯和茶

　　據黃志華、朱耀偉所述，此曲乃同名電影主題曲，五十年代的香港，男性仍然主導社會，此歌詞觸及香港城市女性思考如何"勵行自立"，相當前衛。歌詞用字多見粵劇的痕跡，如"奴"（女性的謙稱）、"朝朝共暮暮"，同時又用上口語，如"唔嫁"（不嫁）、"咪話"（別說）、"咁話"（這樣說），還有俚語——"紙紮下扒"及"攝灶罅"。

　　相比於其他書寫形式，粵語歌無疑是承傳前人"粵語書寫"的最佳渠道。可惜，"粵語時代曲"從誕生（五十年代）到發展至七十年代中期，一直存在"傳俗不傳雅"的現象，以致一般人都認為五、六十年代的"粵語時代曲"全部都是粗俗不堪的印象。[30]

　　所謂"傳俗不傳雅"，就是指那些歌曲，即使馳名一時，人們都覺得它是"俗"的，所以傳唱。而當中的"俗"，應是指曲調裏的粵曲粵樂風格，加上早期的唱片及音樂製作人跟粵劇有千絲萬縷的關係，即使粵語時代曲的歌詞是有富本土特色的"粵語書寫"，亦難得時人青眼。

粵語歌的新鮮感

　　這現象，要到七十年代，由仙杜拉、許冠傑等人出現，帶起粵語流行曲，才漸漸改變。即使粵劇前輩葉紹德填詞的《啼笑姻緣》（1974 年），歌詞仍不脫粵曲的影子，但由形象"鬼妹"的仙杜拉唱，一下子把粵語歌換了感覺。而許冠傑以

30　黃志華、朱耀偉：《香港歌詞八十談》（香港：匯智出版，2011 年），頁 75。

七十年代香港大學畢業生的姿態踏入藝壇，又曾經是搖滾樂隊 Lotus 的主音歌手，用搖滾樂配粵語歌，形象西化，即使唱着"為兩餐乜都肯制啦前世"這些俚語，亦予人煥然一新之感。黃志華形容，這成功，完全"切合天時地利人和"。[31] 儘管如此，在主流的歌曲中，粵語書寫（或如陳雲所言的"方寫"）只視作支流。如近年好用俚語、俗語入詞的網絡惡搞歌詞，大多只在網絡流傳，即使點擊率可以好多，但歌手要真正推出歌曲，或選歌去推廣（俗稱"打歌"），往往都不會選這類書寫風格的歌詞。

劇場上粵語為先

有趣的是，粵語書寫由八十年代起進駐香港戲劇界，由翻譯甚至原創，行文均是徹底的本地口語。除非創作人本身不是本地人，又或者寫出來的文本要作國語演出。這現象，一直延續至今。就是刊行出版的劇本，均是以本地粵語印出。天地圖書在 2015 年書展期間出版的《莊梅岩劇本集》，裏面的台詞就純用粵語口語。

因此，我等從事粵語音樂劇歌詞創作的，也是在前述這個歷史脈絡之下，運用粵語書寫去填詞寫作，在文言、白話、俗話、俚語之間選擇取捨。我們聽過的、讀過的，養成各自的語文使用習慣，應用到歌詞裏。

如果一地的藝術就是一地的時代印記。我們這一代的音樂劇，正是記錄了香港此時此地的粵語文化，而文化流傳，書寫符號是其中關鍵，因此如何看待我們的粵語書寫，是認真的一回事。

31　黃志華、朱耀偉：《香港歌詞八十談》（香港：匯智出版，2011 年），頁 129。

粵語書寫在前述的社會環境之下發展，於各個年代遊走於多個領域。從北方白話文的角度看，粵語書寫像是另闢蹊徑的山友。然而，若循語言文化的角度看，粵語書寫藉戲曲、通俗小說、白話報刊等等形式流傳下來，其語言素材既承襲了古雅文言，亦因地理和歷史關係吸收外來語，變化出自身的語言活力。

陳雲於《中文解毒》[32]的〈自序〉中舉出語例，粵語承襲古雅文言，可講可寫，所以"只收現金"、"恕無找贖"、"有何關照"等熟語，既見於書寫的告示，亦可以作口頭溝通，可見粵語本身豐厚的文化底蘊。

無奈的是，香港民間其實都受"白話文"的影響很深，心理上會覺得粵語是有音無字，能寫能讀的都是以北方話為核心的現代漢語白話文。所謂"言之無文，行而不遠"，正如李婉薇所言："口語本來是隨風而逝的聲音，要轉化為書面語，必須借助書寫系統。"

然而，偏偏從前粵人以方言對待粵語書寫，不少方言字均出於民間創造，以約定俗成的方式通行。這種書寫習慣尚延續下來，變成各師各法，各行其是。"粵人造字，事實上並無一定的原則，除了遵守成規之外，大多數的情況是想到同音的字，即以標示無字的粵音，有時同一份刊物，也沒有一定規範。今天香港的報章甚至有以 'D' 字代替 '啲' 的例子，原因可能是寫英文字母比寫漢字更快。"（李婉薇，2011，頁 10）

書寫系統不規範

你可以說這是"靈活變通"，但同時也展示了這個書寫系統的使用者隨便輕率。如"差人大曬呀？"句中的"大曬"，即是"最大"，以喻其"比最大還要大"。卻寫成"曬"字，"曬"字解"陽光照耀"，沒有"最大"的意思。有些人嫌"曬"字筆畫多，用簡化字"晒"代替，漸漸有人以為"大曬"是粵語口語，以為凡口語加

32　陳雲：《中文解毒》（香港：天窗，2009 年）。

個"口"就對,寫作"哂"。殊不知"哂"字是解作"微笑",與"大"字作配對風馬牛不相及。然而"哂"字卻以訛傳訛,近乎取代"大曬",更是錯上加錯,且錯得不可再錯。一切,都是源於粵語書寫那種隨意造字的陋習。

書寫符號(文字)的語言,有利流傳。然而混雜、隨意的書寫符號,令該書寫系統充斥錯字、別字,甚至以英文來擬音的有音無字替代符號,無疑是貶損粵語書寫的文化地位。長此以往,只會把粵語書寫置於"次文化"的地位。

粵語本有字,應用步為艱

以前教中文,試過閒來逛書局,見到一些講粵語本字的書,讀來十分有趣味,就買下來。閒時翻閱,十分過癮。其中一本乃陳伯煇、吳偉雄著的《生活粵語本字趣談》,內有一條指"水靜河飛"字義費解,本字應為"水盡鵝飛"。

2003 年,我為演戲家族的《四川好人》作詞,也嘗試用過一些粵語本字,例如我寫"儘快諗"而不寫"儘快扯","諗"即是"離開"。那時用本字,演員間都頗感好奇,但並沒有太大反響,我當作填詞以外的遣興。後來,2004 年重演,監製姚潤敏商量在場刊上印歌詞,亦有同事贊成用本字,我遂開始公開在戲劇演出裏用粵語本字或正字。

2007 年,劇場空間要用粵語搬演美國音樂劇作曲家及作詞家史提芬・桑坦(Stephen Sondheim)[33] 的《Sunday in the Park

33　Stephen Sondheim,譽為百老匯音樂劇史上影響最大的人物,為音樂劇、電影及電視創作曲詞,名作包括《夢斷城西》(West Side Story)、《魔法黑森林》(Into the Woods)、《魔街理髮師》(Sweeney Todd)及《點點隔世情》(Sunday in the Park with George)等。他的作品屢獲殊榮,包括東尼獎、紐約戲劇內評人獎、格林美獎等。他憑《點點隔世情》一劇獲得 1985 年的普立茲文學獎。

with George》。導演兼劇本翻譯乃張可堅，歌詞由我粵譯。其時張可堅任劇團的藝術總監，他現已轉職至中英劇團當總經理，此乃後話。猶記得那年為此劇開會之時，張可堅跟我說及劇本上的粵語書寫問題。蓋他翻譯劇本素喜直接書寫粵語，他好奇能否在劇本譯文用粵語書寫，因為他懷疑粵語既然歷史悠久，應該絕非有音無字，現時所用的某些書寫符號，其實都有本來的寫法（即粵語本字），而非借用諧音充數。加之那年電視台製作了一些講粵語"正字"的節目，令普羅大眾開始意識到粵語詞彙是可以書寫的。種種因素，也許令他有此一問。

這一回，也奉陪一下。我嘗試在歌詞譯文裏用上我能夠找到的粵語本字，例如我形容行動笨拙，我是寫"遴迍"而不寫"論盡"，說事物可以存放很久，我寫"䅺擺"，而不寫"襟擺"。在此之前，我又買到彭志銘的一系列粵語正字小書，還有另一本詹憲慈撰的《廣州語本字》，內容豐富，條目更早更廣，讀之如獲至寶。

不過，這次應用初期略受"打擊"，有演員"投訴"那些本字正字阻礙閱讀，因為要翻閱我附上的注音或註解也，單純讀字容易讀錯，也不明白意思。尤幸，劇本已印，歌譜亦齊備，難得張可堅堅持下去，並謂多看自然習慣。此"投訴"最終變成回憶之一頁。自此之後，粵語本字正字成了我其中一項興趣。

愛惜我們的粵語

我覺得，既然我是寫粵語音樂劇歌詞，粵語就是我們的"工具"，不論口語或書面語，我們都好應該善待它，不要令那些歌詞看上去像臨時湊集的諧音字"軍隊"，我盡可能希望粒粒字都可以唱得到寫得出。而且，我也希望別人認真看待我們的粵語音樂劇，文字就如衣冠，那我就盡可能做到"身光頸靚"。

因此，慣常我會先填好歌詞，到整理之時，才補充或換上正確的本字正字，遇上口語詞，我也必找案頭（包括前述那幾本的）參考書，有時想尋根究柢，還會翻《漢語大字典》、《康熙字典》、《段氏說文解字注》或《宋本廣韻》等等工具書。不過，這其實都是一般人都會做的事，我不過做得比較多而已。我不是文字研究

學者，只是個粵語本字使用者，我能用的字，都得力於前人的研究和考證，學力所及，只能相信。遇有新的考證，也得參詳，時時更新。

可喜的是，近年香港戲劇界多了朋友喜歡往這方面探究。吾友溫迪倫因早年為香港戲劇協會編輯《戲劇匯演》的得獎劇本出版工作，眼見參賽者交來的劇本，標點符號用法混亂，全用粵語書寫之餘，書寫符號更混亂不堪。例如：有人寫"啲"字，有人寫"口的"，有人寫"D"，更有人寫成"〇的"。若果不加修整照實出版，供海外或其他地區的同業讀到，未看劇本內文，就先看扁我們香港人連寫隻字都那麼馬虎，要不得也。由是之故，2011年起，他在臉書開了"粵語正字筆記"的網誌多篇，列出他尋找到的粵語正字，有解釋，有出處，他甚至會說一說用不用某些正字的理由。最重要的是，這些網誌都開放給網友留言，留言者來自五湖四海，有的更精研文字訓詁，交流水平甚高，端的是"識睇一定睇留言"。喜愛這方面的朋友，宜多往訪此網誌。[34] 但還須記得"盡信書不如無書"。

34 溫迪倫，粵語正字筆記——2014年10月22日更新。2015年8月13日讀取。網址：https://www.facebook.com/notes/bee-wan/ 廣東字筆記——20141022-更新/10150384255708611

文采與詞采

常遇人問道，填音樂劇歌詞跟流行曲歌詞有何分別？

昔時總有好多答法。譬如音樂劇歌詞有劇本可跟隨，流行曲歌詞則是靠個人想像；又或如音樂劇歌詞乃服務戲中角色，流行曲歌詞則是服務演唱的歌手之類。但數來數去，還是李漁說得最中的："填詞之設，專為登場。"（《閒情偶寄》）

李漁是明末清初的戲曲大家，有曲論亦有劇本。他論的雖為戲曲，其實對音樂劇作詞也有參考價值。所謂"專為登場"，無非就是說戲曲之詞，就為在台前演出而設，下筆用字宜通俗易懂，方可教多數觀眾通曉明白。

難於寫得淺白

記得粵劇前輩葉紹德生前曾說，寫深奧的詞易，寫淺白的則難。李漁說："曲文之詞采，與詩文之詞采非但不同，且要判然相反。"

問題來了，與詩文之詞采"判然相反"的，豈不是直白無餘，不用修飾的句子？直白如"你食咗飯未？""未，你呢？"若果全劇泰半歌詞都是如此，感受會如何？

這個問題不好答，主要原因是要視旋律而定。通常一齣音樂劇，旋律風格、氣氛，甚至浪漫程度都有起伏差異，詞人可以在這些起伏之間，遊走於"雅、妙、趣、俗、鄙"的各種語言層次。

不過，即使如此，不論是哪一種語言層次，其實也可參照李漁以下之言："凡讀傳奇而有令人費解，或初閱不見其佳，深思而後得其意之所在者，便非絕妙好詞。"（《閒情偶寄》）李漁句中的"傳奇"即明代的戲曲。明代的戲曲，多為文人創作，用詞多藻麗，修飾漸多，宜案頭閱讀多於登場演出。李漁說，戲曲歌詞

如能做到即場聆聽已得其意，才算絕妙好詞。明代文人創作的傳奇，正正就是要反覆深思，才知其妙。

本色當行

因此李漁特別推崇元代的戲曲。其實不止他，明人凌濛初在《譚曲雜札》中說道："曲始於胡元，大略貴當行不貴藻麗，其當行者曰：'本色'，蓋自有一番材料，其修飾詞章，填塞學問，了無干涉也。"所謂"本色"，是明之前的元代戲曲最為人稱道之處。

大抵好的劇曲之詞，妙處不在賣弄文采（"不貴藻麗"），又或者顯示詞作者有幾多才學（"填塞學問"），而是以曲詞去表現人物當下心情，當下行動，要觀眾跟他們同呼同吸。

做文學研究的，可以想出好多術語和分析工具拆解作者的用心，有時連作者自己寫的時候也未必那樣想過。所以，有些時候，簡單的方法原來是最管用的。

先秦時代的《詩經》是中國韻文的濫觴，收集了民間歌謠及王室樂曲於一爐。其中"詩之六義"云："風雅頌賦比興"，前三項為詩歌的類型，後三項則為詩歌的寫法。"賦"是直陳其事，也就是直接敍述，"比"是比喻，"興"則是先說其他事物來引起詩人真正想說的主題。方法古老，但簡單實用。事實上，千百年來寫作大抵也逃不出這三大法門，用在音樂劇歌詞創作上也管用。"賦"是直接陳述，不加修飾。若要在直述之上加點"文采"，那"比"和"興"是間接表述。

唱詞的聯想空間

音樂劇的歌詞無非是要觀眾聽的時候腦海裏有想像有聯想。

台上人物已經在做的事情，如果要同時唱歌的話，唱詞定要超出觀眾台上的所見所聞。可是，唱詞如果要求觀眾想像的內容太複雜，觀眾反要追着詞人的聯想，卻忘了劇情，以詞害戲，那就反為不美。但唱詞太簡單，卻又教人索然無味。如何把握尺度，就是藝術所在。

關漢卿的《竇娥冤》第三折，民女竇娥遭人誣陷，含冤赴斬，在行刑前向天控訴，有如此唱詞：

> 你道是暑氣暄，不是那下雪天，豈不聞飛霜六月因鄒衍？若果有一腔怨氣噴如火，定要感的六出冰花滾似綿，免着我屍骸現，要甚麼素車白馬，斷送出古陌荒阡？
>
> 你道是天公不可期，人心不可憐，不知皇天也肯從人願。做甚麼三年不見甘霖降？也只為東海曾經孝婦冤。如今輪到你山陽縣。這都是官吏無心正法，使百姓有口難言。

以上唱詞淺白易讀，有聯想空間，即使用了“鄒衍”、“東海孝婦”的民間典故，其實也不礙觀眾理解。最明顯是“東海孝婦”，因為句中有個“冤”字，加之上文下理，總會引領觀眾理解竇娥是用古人作自比。

於淺處見才

要領略不賣弄而又達意的寫詞技巧，當推看粵劇。因為粵劇是大眾娛樂，以前的劇作者得照顧文人雅士，也要照顧教育水平不高的婦女。如何可以做到平白而不平庸？試看唐滌生粵劇裏的這段唱詞，其實也是“本色”得很。下述唱詞出自《帝女花》裏〈庵遇〉一幕，其中小曲〈雪中燕〉的唱詞淺白得來有效果，其詞云：

> 孤清清，路靜靜，呢朵劫後帝女花，怎能受斜風雪淒勁，滄桑一載裏，餐風雨，續我殘餘命，鴛鴦劫後此生更不復染傷春症，心好似月掛

銀河靜，身好似夜鬼誰能認。劫後弄玉怕簫聲，説甚麼
連理能同命。

上述歌詞裏，句句都緊扣長平公主自傷身世，而"心好似月
掛銀河靜 / 身好似夜鬼誰能認"兩句，以"月"及"夜鬼"去比喻
自己此刻的外貌和心情，活靈活現。我想，無論哪個年代的觀
眾，這兩個喻體都形象鮮明，不用多作解釋，歌詞若此，比興之
中又達意，是上佳參考。

百老匯音樂劇泰斗 Stephen Sondheim 也曾自嘲賣弄。他在
音樂劇《夢斷城西》(*West Side Story*) 裏其中一唱段由女主角瑪
莉亞唱出。這波多黎各少女，出身草根，於街頭文化裏成長，兄
長是街頭幫派的頭目，她的唱詞卻突然插用像英國劇作家諾爾・
克華德 (Noel Coward) 寫的輕歌劇裏的角色吐出來的優雅順滑
的韻句。Sondheim 稱，無非是因為作詞人要賣弄其押韻技巧而
已。35

正如 Sondheim 所言："Poets tend to be poor lyricists because
their verse has its own inner music and doesn't make allowance
for the real thing."（試譯：詩人大多是次等詞人，他們的詩作有其
內在節奏，跟現實譜曲總有點不搭調。）我同意他前半所言，但
我覺得原因則是詩人着力經營文句裏的意象、象徵、實驗形式等

35 "'It's alarming/ How charming/ I feel, 'sings Maria, a lower-class Puerto
Rican girl who has been brought up on street argot and whose brother is
a gang leader, but who suddenly sings the smoothly rhymed and coyly
elegant phrases of a character from a Noel Coward operetta because the
lyricist wants to show off his rhyming skills. " [Stephen Sondheim, *Finishing
the Hat, Collected Lyrics (1954-1982) with Attendant Comments, Principles,
Heresies, Grudges, Whines and Anecdotes* (New York:Knopf ,2010),pxix.]

等，往往會忘了音樂劇歌詞要服務的對象——人物。當然，能夠兩者兼擅，則未嘗不能出妙品。

正如李漁於《閒情偶寄》所言："欲代此一人立言，先宜代此一人立心。"音樂劇作詞人毋忘以角色的眼睛看事看人，並以觀眾聽得懂的方式填上歌詞，作品才有效果。

記住，能於淺處見才，方是文章高手。純粹賣弄才識，不會寫出動人心魄的音樂劇歌詞。

靈感的英文是 Inspiration，翻查 Merrian-Webster 的網上字典，[36] "Inspiration" 作如下定義：

- something that makes someone want to do something or that gives someone an idea about what to do or create : a force or influence that inspires someone
- a person, place, experience, etc., that makes someone want to do or create something
- a good idea

簡而言之，靈感就是某些人、事、經驗或空間，可以觸發某人去做一些事，又或者創造一些東西，或湧現新的意念或想法。靈感其實是個 "中介"，令創作人經過這個 "中介"，到達他要發現意念的境地。這個 "中介" 可以是有形的，也可以是無形的。但終究也要有 "中介" 之存在。就像燒煙花（中國大陸、台灣叫 "放煙火"），一切火藥都藏在煙花筒裏，只待一點火，煙花就爆放。那點火，就是靈感，爆出來的煙花，就是意念和創意。

你或許會問："火從何來？"

我則會這樣説："若筒內沒有煙花火藥，有火亦無用。"

靈感的關鍵在於追尋靈感的人內裏到底有些甚麼。廣東俗諺云："濕水炮杖點會響？"（給水弄濕了的炮竹是燒不着的）只要創作人心裏有材料，遇上適當的時機就會噴湧而出。

儲備靈感資料庫

研究寫作的專家謝錫金教授説："其實人腦和電腦差不多，

36　取自 http://www.merriam-webster.com/dictionary/inspiration（2015 年 7 月 1 日讀取）。

有正確和詳盡的資料輸入，才會有正確和詳盡的資料輸出。"[37] 因此，所謂"靈感"，其實就是"寫作素材"。

我們寫作時，必須從大腦提取資料，才會有靈感，而令靈感可大量產生，唯一的方法就是平常要多輸入資料。

老生常談的"輸入資料"方法不離閱讀、看電影、看電視、看舞台表演等等等等。至於讀甚麼書，看甚麼表演，看哪類電影，各人的興趣有別，順性而為大概是錯不了的。因為只要是興趣所至，自然會津津有味，輸入起來也就事半功倍。

你的詞庫，你的靈感

對有興趣填詞的朋友，尤其是想創作音樂劇歌詞者，也許需要豐富閣下腦海裏的"詞庫"，"詞庫"內的詞彙數量越多，越有助閣下填詞之時有足夠的用詞，不致來來去去都是用那些字詞。

鑑於音樂劇的歌曲跟"戲劇"互為表裏，歌詞甚至等如人物的台詞，而人物角色又往往來自各種階層，性格也千差萬別，說話用詞以至歌詞的用語自然也應該有分別。

一個普羅大眾的母親，在廚房為一家人弄好了晚飯，把暖暖的清湯端到飯桌，然後在黃黃的餐桌燈下，大聲叫丈夫子女圍桌吃飯，會說："開飯喇！"一個深信要"贏在起跑線"的中產太太，在牙牙學語的子女面前，指揮身邊的菲籍家庭傭工餵子女吃飯。中產太太認為不要放過哄子女吃飯學英文的機會，菲傭送上飯時，太太就會加一句："Rice 到喇。"若子女扭計，就再補一句："No ah, Mum don't like it ah!"[38]

當兩個角色同時出場，一個說"維珍尼亞"，一個說"弗吉尼亞"，兩個詞語

37　謝錫金、林守純：《寫作新意念》（香港：朗文出版社，1992 年）。

38　陳雲：《粵語學中文，粵學粵精神》（香港：花千樹，2014 年），頁 55。

反映出他們來自兩個語言地區的語文背景。[39] 語言反映階級、學養、生活背景。故此，大家平常多輸入各類型的詞彙，將會非常有幫助。

有一次我為迪士尼頻道填寫卡通片歌詞，該卡通片的畫面是一個角色坐在船上釣魚，全首歌沒有一處可填"釣魚"二字。為甚麼？不就是因為旋律的音調沒有可叶"釣魚"二字囉，能填上"釣魚"二字，適合的音調大致上是 l t 或 s l 或 f s 之類。幸好第一句旋律是"d d d f"，我就填成"池塘垂釣"。遇到這些情況，腦海的詞彙越多就越容易靈活變通。

資料庫育成寫作

歌詞短短幾百字，在有限時間之內，要令觀眾能掌握詞人所述，角色唱歌時的立場要寫得準繩，歌詞本身的主題要清晰，凡此種種都其實是呈現詞人對事物的見解，即使是詞人化身到角色，講的是戲中人物的見解，詞人也需明白角色的內心，那就需要詞人對世情有自己的看法和分析。

謝錫金、林守純在《寫作新意念》一書說道："我們若多累積生活經驗，把資料儲於長期記憶系統中，加以分析，便容易建立自己對事物的特定見解，有時並會產生寫下這些概念的衝動，這時便可刻意提取及整理資料而寫作。此外，接觸外界事物時，亦會刺激起我們腦中的零碎資料或印象，引發寫作動機。"所以，我常常覺得填詞人林夕在報章寫專欄講世事人情是非常有益

39　美國的 Virginia，本譯"維珍尼亞"，1994 年後中國大陸則譯作"弗吉尼亞"。
　　陳雲：《粵語學中文，粵學粵精神》（香港：花千樹，2014 年），頁 106。

身心的事。有寫網誌、微博或臉書的朋友，如果你能不只寫寥寥兩句的"狀態"（Status），還可以寫長一點的申述，其實可以整理思緒，把零散的看法梳理一下，不知何日，就會有用得着的地方。

而寫了這麼多年，我覺得最難做但也是最刺激的，就是找個新"角度"。人間情事，不過生老病死聚散離，能寫到前人之未寫，是最令人興奮的事。這大概是不能一蹴而就的事情，需要時間培養。

障礙生靈感

上文說到"靈感"之不可恃，尤其是音樂劇的運作過程經常會遇到寫作困難，沒有清晰的計劃，光是坐着，靈感也不會來。因為音樂劇不止牽涉填詞人，還有編劇和作曲。大家聚頭，要不就閒聊，要不就悶死。換句話說，若你寫詞時遇上困難，除了是自己的原因，也可能跟劇本有關，也可能跟歌曲有關。若果可以有幾個創作伙伴一起，在困難時互相提點，彼此協助，不失是美事，但前提是必須要理順障礙何來。

美國音樂劇作曲作詞人 David Spencer 指出，音樂劇創作人遇到的寫作障礙，大致有四種：[40]

1. 資料不足

2. 當下要寫的那首歌或詞所牽涉的戲劇前提本身就存在問題

3. 在你們的故事結構或戲劇主題裏，缺少了某些東西，導致你們越往後寫越覺不足

4. 你們對自己寫出來的東西越發不滿，好想推倒重來

拆除寫詞障礙

音樂劇歌曲其實是在描繪、演繹主角身處的戲劇世界。你腦海裏越能見到那個世界，寫作的資料就會越足夠。從不踢足球的高世章寫《頂頭鎚》之時，未開筆寫旋律，就往灣仔的球場看人家踢足球，捕捉足球運動的節奏。我們為澳門文化中心寫音樂劇《我要高八度》，就走訪澳門的音樂界做訪問，尋找澳門的資料。關於歷史的戲劇，去博物館搜尋資料，看歷史書冊，如能去到現

40 David Spencer, *The Musical Theatre Writer's Survival Guide*（Portsmouth: Heinemann, 2005），p96.

場，感受其中的地理環境，也是好的。

　　如果你手上的劇本的某些歌曲寫不下去，可能是那段戲本身已經出了的問題。簡單來説，如果編劇在不適合的地方安排角色唱歌，即使作曲和作詞費盡心機，寫出來的歌也不會好。此時，你就必須跟伙伴討論解決。記得在寫《太平山之疫》之時，作曲家黃學揚交來一首歌，劇本指示歌曲是寫某洋人官員，來到華人聚居的太平山街，以鄙夷的態度取笑華人，然後揚長而去。我試寫了幾段，總覺沒法寫下去。後來跟學揚討論，就是覺得洋人官員以單一的態度去唱一首歌，劇情就驟然停頓下來一樣。於是我們加重洋人的戲劇任務——率領士兵來宣佈"抗疫十二條"之通告，並宣佈清拆計劃，華人居民因為不認字，就由隨行的醫科學生嘗試傳譯。洋官滿口鄙夷，醫學生傳譯時處處謹慎，華人感覺不妙，遂羣起反抗。這首歌就變得有戲可演了，學揚後來改了旋律，音樂也就可以有推進，歌詞也不會停留於一點。

　　遇上這等情況，不要勉強把歌曲或歌詞寫下去，以免浪費精力，必定要跟拍檔把戲劇上的問題解決了，才好繼續。其實，音樂劇的每首歌都應該是角色"必須"要唱的，即是從角色的角度去看，他有強烈的衝動去"唱"這首歌。你只要問自己——"他在此處的渴望、欲望是甚麼？他要達到甚麼目的？"

深層次障礙

　　上述是情節上的問題。至於"主題"或"戲劇結構"上的問題，其實都是上述問題的另一面，而且是更為深層的問題。2014年，我為一舖清唱的《名為大殉情》兼任編劇和作詞。劇本以歷代的殉情男女作骨幹，描寫他們在陰間參與名為"殉情不得了"的比賽節目，以比賽何者殉情的方式最偉大。個別殉情男女的歌曲可以寫出來，也可以填好。但整齣戲如何收束？難道真是選一隊出來做冠軍嗎？意義何在？我越寫越覺得欠了些甚麼。於是後來加了個屈原進去。有説他是殉情，在史書上卻記載他是殉國。以屈原來映照其他殉情者，有另一番解讀，整

個戲就有了主題和方向，可以寫得到收束的歌曲了。

以上的問題解決了，但最後的障礙也可以是源於創作人自己的“心魔”。這個心魔可以把你從創作拉走，永遠寫不出作品。這個“心魔”我姑且稱之為“自我追求”，或要呈現最完美的你，或要追求最無瑕的作品。我只能說，沒有作品是完美的，你總要給它成形亮相的機會，不然，它永遠只是你腦海裏的空中樓閣。

因此，儘管寫出來，或者可以設個限期，不用做正式演出，而是做公開試讀，把你們的台詞講出來，歌曲唱出來，音樂奏出來，邀請嘉賓臨場聆聽，你們吸收意見，再回去改進。這是唯一的法門。

靈感之自我培育

以下舉幾個演化自謝錫金和林守純的創意方法，大家可以勤加練習，培養“靈感”：

1　**觀察法**：良好的觀察力對寫作有幫助。

- 拿兩隻雞蛋或橙，觀察二者有甚麼分別。

- 天天出門都會碰到誰？他今天穿了甚麼？配飾有沒有變化？第二天再觀察，有甚麼改變了？

2　**影像記憶法**：嘗試不要用語言去記憶事物，要記住事物的“影像”。因為影像充滿細節，而細節往往是“靈感”的重要泉源。

- 記住等候電梯時，你站在哪個位置？旁邊有些甚麼人？都穿甚麼顏色的衣服？升降機來到的提示聲音是怎樣的？今天很多人買外帶咖啡嗎？

- 下次踏入公司時，走進茶水間，找個角落，把那個“角落”

的擺設和位置，用半分鐘"背"下來。回去看看能數得出多少。

3 **反習慣法**：其中一種阻礙創意的因素就是"因循"。人人都習慣這樣做，你依樣葫蘆就沒法有新靈感。而且，人最懶惰，一旦習慣成自然，就要跟創意告別了。

- 刻意改變一下日常的生活習慣，如不由正門進入百貨公司，改由運貨的入口進去，沿路會發現新奇的人事。

4 **假設法**：不少新發明都是基於"假設"而出現，故嘗試反常理、反習慣地大膽假設，而要令這假設實行，必要經過一番推想，於是就可以發生創意了。聽過有首歌叫《假如讓我吻下去》嗎？甚麼情感關係會興起這個問題？吻下去又會如何？不吻下去又如何？你看，幾分鐘的歌就出現了。

- 假如你住的地方一個月沒有電力供應，會發生甚麼事？你的生活會有甚麼改變？你的事業會有甚麼改變？你的家庭關係會有甚麼改變？

5 **重新界定法**：正如前述，我們習以為常的事物，不會覺得有甚麼新奇好玩。若果重新定義它們，你會有新靈感出現的。有人把舊的電腦顯示器拆掉，變成魚缸，就是重新界定法的創意靈感了。

- 如果銀行不再是存錢的地方，而是存"血液"的，那世界會變成怎樣？

6 **模仿創新法**：參考別人的東西，再吸收對方的長處，自己改動出新的東西。古老電影常拍攝有人昂首闊步的行路，卻最後踩中香蕉皮，摔了一跤。曾在網上看過一段廣告片。開首是個迷人的女人在鬧市丰姿綽約地走着，沿途吸引了不少男人的目光，有的男人甚至因此而跌倒，或者激怒女伴。偏偏這女人依然笑意盈盈的走着，最後她竟然跌進行人路維修中的大洞。這就把古老電影的橋段換了新裝。

- 你可以尋找一首流行曲，在不改動原詞的情感和主題的原則下改寫，而每次只限改一樣詞類，其他則保留。例如一次只改"動詞"，下一次只改"名詞"。

7 **環境刺激法**：天天守在相同的地方，未免太呆板。那就不如換個空間，到新鮮的地方進行創作，甚至拋下手頭創作，去做別的事情。咖啡廳、雪糕店、茶餐廳都是我寫作的地方。有工作伙伴甚至在思路不暢之時，離開工作地點，開車四處走。環境刺激法還有另外一個配合的方式，就是“情感再經歷”。到那些曾經到過的地方，接觸一些曾經擁有的物件，回憶一下當時的情狀，憶述那時的情緒情感如何，會有新的發現。

- 在家裏找出一件你收藏了很久而捨不得丟棄的物品，捧在手裏，回憶你當初得到它的情形，收藏它所帶給你的滿足和喜悅。然後想像它給猛火燒毀了，你會有甚麼樣的感受。

8 **強烈組合法**：把本來不可能放在一起的東西，強加組合，然後找出兩者共融的方式，磨合出新的產品或新的意念。為一齣標榜愛情的電視劇寫主題曲，收到一闋甜膩膩的旋律，可以寫甚麼詞？鄭櫻綸就寫了歌名叫〈很想討厭你〉的主題曲，愛情的“甜蜜”跟“討厭”之間構成了張力，為何會產生這種情緒呢？創意就由這點開始。[41]

- 試想像你身邊兩個不可能共處的朋友，他們困在失靈的升降機裏，會有甚麼事發生？

9 **文字創新法**：這種方式，以前廣告界用得甚多，例如銀行存款廣告會用“有升有息”招徠。近年，網絡上的高登網友呼

41 〈很想討厭你〉是無線電視劇《單戀雙城》的主題曲，由文思澄作曲，鄭櫻綸作詞。

應時事，惡搞了一堆流行曲的名字，例如衍化了"佛教概念大碟"及"等埋發叔概念大碟"，在在都非常有創意。此方面，《100毛》裏"毛記電視"的《勁曲金曲》節目做得最出色，不但惡搞流行曲歌名，還填了詞，十分精彩。

在上世紀八十年代末至九十年代，香港劇壇頗多翻譯劇演出，其中有不少更把外國戲劇挪移到華人文化背景，做出相當不錯的成績。我印象最深者，為中英劇團的《元宵》(陳鈞潤譯自莎劇《*Twelfth Night*》) 更是一時經典，相信對當時一眾戲劇愛好者也有相當啟迪。

我大概於 1996 年開始參與翻譯歌詞，往後則陸陸續續有劇團委約相關工作，譯的都是音樂劇歌詞，例如 Stephen Sondheim 的《*Sunday in the Park with George*》、Jason Robert Brown 的《*13*》、Richard Adler 和 Jerry Ross 的《*Pajama Game*》，與及 Stephen Schwartz 的《*Pippin*》(與陳鈞潤先生合譯)。

近年，為迪士尼的粵語配音製作譯詞多了，無形中也多了練習的機會，發現譯詞妙趣無窮，而且對鍛練寫詞頗有幫助。

翻譯歌詞的考量

常說 "信達雅" 是翻譯的要義。嚴復在其著作《〈天演論〉譯例言》中說："譯事三難信達雅……三者及文章正軌，亦即為譯事楷模。"後來，信達雅已從三難變成 "三善"，然後又從三個標準變成三個 "原則"。[42] 所謂 "信達雅"，簡單而言，就是：

信：忠實原文

達：通順，流暢

雅：優雅，美好

當然，這些原則用於公文、時事、論文等等的翻譯應該大部

42 董崇選：〈再論翻譯的三要〉(互聯網：http://benz.nchu.edu.tw/~intergrams/intergrams/102-111/102-111-tung.pdf ISSN: 1683-4186，2015 年 8 月 6 日讀取，2010 年)。

分情況下都合用。可是換到文藝上,尤其詩歌以至歌詞翻譯,則並不一定處處通行。

　　沙楓引述香港公務員爭取加薪的標語,有此一條[43]:

　　　　Pay for the job, if not, job for the pay！

　　標語原文,活用了 "Job" 和 "Pay" 這兩個字,一經倒置,意義就有別。沙楓指出直譯應為:"須予合理薪酬,否則,力爭合理薪酬。"但當時公務員用的中文標語則是:"合理薪酬,並非苛求,不達目的,決不罷休。"兩者比較,後者有力得多。[44]

　　今時今日,再不是那麼多堅持翻譯必定要"信達雅",更多的是相信要因地制宜,才會有效果,尤其是譯戲劇、譯歌詞、譯廣告。正如周兆祥說:"翻譯是溝通傳意的一種活動,同樣也要因時制宜,憑專業知識與藝術修養來選擇適合的策略,決定這一次作業具體怎樣做,尋求最理想的效果……照本宣科、全部保留原文形式的翻譯方法,在我們這個時代這種社會通常不是最理想的策略。"[45]

創造性演繹

　　黃霑先生是香港廣告界的一代宗師,也是上世紀七、八十年代香港樂壇的填詞巨擘。周兆祥在其《翻譯與人生》一書內曾引述黃霑先生對廣告翻譯的看法:

　　　　廣告翻譯,嚴格來說,不是翻譯,而是演繹。是一種因為實際需要而故意灌進原本沒有的意義的一種傳達方法。與文學翻譯一類嚴守作者本意,力求信實神似的方法,絕對不同……廣告行現在把外來國際性廣告,改頭換面來適應香港市場,不但形不似,神亦有異;

43　沙楓:《譯林絮語・第三集》(香港:大光出版社,1976)
44　沙楓:《譯林絮語・第三集》(香港:大光出版社,1976),頁 58。
45　周兆祥:《翻譯與人生》(北京:中國對外翻譯出版公司,1998),頁 38。

做的是 adaptation，是擇其善者而用之的改寫工作，或
interpretation 的演繹功夫⋯⋯我們的行家，不再說自己的
工作是 translation，而愛稱之為 creative interpretation "創
造性演繹"，把有心的叛逆肯定了和確定了。

上述黃霑先生的一番話，距今近 30 年，今天廣告行業應該
對此心領神會。而此番說話，用來看待歌詞翻譯亦無不可。事實
上，歌詞是用來聆聽的，就是要即時可解，故此用粵語演外國音
樂劇，譯歌詞時，必定要 "改頭換面來適應香港市場"，做的正是
"adaptation"。所以，我跟委約的機構訂合約時，歌詞一項用的
不是 "lyrics translation"，而是 "lyrics adaptation"，豈非無因。

妙俏的譯筆

黃霑先生在譯詞方面早就把他上述的說話付諸實踐。

1973 年的農曆新年，迪士尼公司在香港舉行 "迪士尼巡迴
表演"，演出長達三小時，載歌載舞，表演超過 30 首歌曲。為宣
傳之便，無線電視翡翠台由 1972 年 10 月開始，背景音樂改用
"迪士尼巡迴表演" 的音樂，並在 1973 年 1 月開始播放配上廣
東歌詞的歌曲，令觀眾慢慢熟悉。李雪廬憶述此往事時稱："黃
霑吃過翻譯廣告歌的苦，此時正好派上用場。"[46]

這個 "迪士尼巡迴表演"，把 It's A Small World 這首歌的廣東
版本《世界真細小》廣為傳揚，先看看一段英文原詞：

It's a world of laughter, a world of tears

46　李雪廬：《黃霑呢條友》（香港：大山文化出版社，2014），頁 173。

It's a world of hopes and a world of fears

There's so much that we share that it's time we're aware

It's a small world after all

黃霑先生的廣東話譯筆，可謂盡見他的 creative interpretation，且看如下：

人人常歡笑，不要眼淚掉，

時時懷希望，不必心裏跳，

在那人世間，相助共濟，

應知人間小得俏。

英文原詞首四句的 Laughter、Tears、Hopes 和 Fears，在廣東話詞裏都能相應譯出，排列的次序亦跟原詞一樣。原詞裏 "there's so much that we share that it's time we're aware" 一句，"share" 和 "Aware" 沒有直譯為 "分享" 和 "注意"（事實上旋律也放不到這兩個詞，即使放到，聽上去亦費解），巧妙的轉化為華人社會容易明白的 "相助共濟"。

當然，最教我讚嘆的，應為此曲的副歌譯法。原詞基本就是三句 "It's a small world after all" 最後以一句 "it's a small, small world" 收結。英文三句旋律都用同一句歌詞，絕不成問題，無論怎樣唱基本都是聽得出歌詞。換成廣東話，旋律一變，歌詞也就要跟住變。黃霑先生能圍繞 "世界真細小" 的主題漫衍出三句意思相近，但句式有別的歌詞，靈活運用疊字，"小"、"妙"、"細" 和 "俏" 都呼應着 "細世界" 三字，且唱落順暢自然，實在令人嘆為觀止。引其一段作結，以回味其重新演繹之筆鋒：

世界真細小小小，

小得真奇妙妙妙，

實在真係細世界，

嬌小而妙俏。

黃霑先生憶述自己的翻譯老師時如是說：

> 在我唸中學的時候，我的母校喇沙書院有位翻譯老師袁匯炳先生，他曾在五十年代一人兼得中譯英與英譯中的兩項公開譯詩獎，是我所見第一位以離騷體譯莎翁十四行詩的人。他提出過四項很別致的翻譯方法："刪、存、補、掉"。他認為譯外文，有些地方要"刪去"，有些要"存下來"；意思不能一語直譯的，就要"補足"，次序不合中文語法的，就要"掉轉"。

這可謂切中要害。想想近年做的譯詞工作，就經常在"刪、存、補、掉"之中轉來轉去。

直譯與意譯

翻譯外國百老匯的音樂劇為廣東話，最刺激者莫如譯曲詞名家 Stephen Sondheim 的作品。他的作品多數由他包辦曲詞，而且歌詞每每均與劇情和旋律扣得非常緊密，又常用相關語，其冷嘲熱諷的用詞風格可謂別樹一幟。要換成廣東話，可以做到他的半成功力都要偷笑。

2005 年，我應香港的劇場空間之邀做過一次忘我的苦戰。那齣戲是《Sunday in the Park with George》，中文譯作《點點隔世情》，插句題外話，有些中國內地的網友以為這個好戲名是我譯的，其實是劇場空間的董事潘啟迪先生之作。他長年在企業傳訊行頭打滾，深明招徠之道，這個中譯戲名，我萬分佩服。

這個戲的廣東話譯詞，真是"刪存補掉"，板斧全用。

其中第二幕開場一曲，名曰 It's Hot Up Here，乃係講一

班由主角畫家繪畫出來的畫中人物，長年累月在畫框裏的感受。一言以蔽之，就是焗和熱。幸運地，原曲旋律可以輕易的把既是歌詞又是歌名的 "It's Hot Up Here" 譯成 "熱到救命"，慶幸可以保存到 "Hot"，但 "Here" 難道譯 "這裏" 嗎？沒可能，也不合演唱角色的情緒，只能刪去。

　　而結尾有如此一段：

Perspective don't	在此空間
Make sense up here	並無疊層
It tense up here	實體消失
Forever	無延伸
The outward show	若果天邊
Of bliss up here	霧氣像雲
Is disappear—	實際係圓——
ing dot by dot	點重疊到
And it's hot！	如熱吻（似濕吻）

　　上文左邊是原詞，右邊是拙譯。原文首三行，四個音符為一句，如直譯甚麼 "透視法"，只會徒勞。故此我改為呈現這些畫中人處於平面的感受，連帶下面那幾句，其實是倜侃畫家在努力畫出的所謂 "立體"，都不過是畫布上的平面，是由淡出的 "圓點" 所營造出來的錯覺。拙譯就只取原詞這些意義，令人容易聽出來。

　　至於那句 "It tense up here forever" 是英文的句法，用中文表達時，"永遠"（Forever）是應該放在前，但其實永遠與否都無關宏旨，觀眾看到台上角色的狀態，都應領略七八，所以就譯成 "實體消失／無延伸"。又如 "outward" 一詞，若直譯 "外圍"，觀眾一時之間其實很難意會，究竟在哪裏的 "外圍"？所以，我用 "天邊" 代替。而原詞的 "dot" 相對較重要，因為這齣戲的主角畫家，正是用 "點彩法" 繪畫者也，所以無論如何都要留住 "圓點"（尤幸旋律有位可以寫）。

　　至於尾句分成兩句疊住唱，乃係因為這三粒音分成男聲部和女聲部，同樣歌

詞的話，其中一邊必定會拗音，那就變成不好聽，就折衷處理。

只有一句歌詞怎樣譯

在〈靈感靠儲蓄〉那一章裏，我提過我曾為某卡通頻道的動畫片集譯填一曲（集數和歌名都忘了），全首歌只有四句旋律，歌詞則只有一句："I like fishing"。正如前文所述，換成廣東話歌詞，就不可能一句用到尾，我必須四句皆有別。而更要命的就是，旋律裏沒有可供填上"釣魚"的位置。恰恰那畫面就是有個人坐在小艇拿着魚桿釣魚，而因為是動畫片集，歌詞必定配合畫面，不能改為寫別的。尤幸，左度右度，終於給我找到位置填"垂釣"二字去補足，而原詞入面的"我喜歡"這意思，也沒可能直譯，只能刪去，但"喜歡"這感覺，可以借其他形式傳遞出來，變成："池塘垂釣 / 池塘魚兒少 / 留連忘返 / 心機不少"。

另外，我也譯過 Rodger & Hammerstein II 的《The Sound of Music》，即《仙樂飄飄處處聞》的舞台版本，鄭國江先生譯其中的 Maria 一曲，其餘全由我譯。其中的 Do Ri Me 一曲，是粵譯英文音樂劇詞的"跨欄"之選。初譯時，我以為好簡單，細想才知道好難。譯完之後，姑勿論成敗，都有種成功跨欄的喜悅。此首 Do Ri Me，我前後譯了十二年，有興趣的朋友可翻看拙作《音樂劇場 · 事筆宜詞》，當中有寫及箇中的故事。

譯詞好練功

不時有人問，要怎樣才可以做作詞（不管是不是音樂劇作詞）。不計較入不入行的話，隨時可以。若要在行頭裏爭一席位，則要講究水準。於是，入行之難易跟填得如何很有關係，甚至跟

你填得有沒有獨特風格也很有關係。如果既破了前人的成規，立了新的風尚，那麼假以時日，炙手可熱絕非空想。

　　沒有人敢保證成功的機率，然而成功之前，勤加練習卻是必須的功課。練習要多少？有說是五百，有說是過千，我覺得這些都只是虛數，就是"多"，若只是填過三幾首就能起步寫詞，那是天才和運氣，只能羨慕，沒法摹仿。

　　填詞作詞，都習慣依旋律而作，尤以廣東話為甚。有些朋友無旋律就無法寫詞，練習不了。怎麼辦？我認為一切都源於自己，你有多愛填詞呢？如果你愛填詞，不管甚麼狀況，你都會填。沒有人給你寫新旋律，就拿舊旋律去寫新詞。有人會用舊曲譜新詞，市面上亦不時有舊曲新詞的填詞比賽可供各位參加比試，甚至是發表作品的機會。

　　總之想填詞就填。眾多法門，我覺得"譯詞"是其中一個不錯的進路。隨便找來一首你喜歡的外語歌，把那首外語歌翻譯成粵語，當然要依旋律填上歌詞，還要是可唱的，沒有"拗音"的，意思和結構也跟原曲差不多的。廣東話由於有九聲，差之毫釐，意思也謬之千里，要依旋律填詞，得須花一番工夫，然而這番工夫花過後，你的填詞能力也會隨着進步，絕對划得來。喜歡做音樂劇歌詞的朋友，初期試譯流行單曲，漸漸就可挑外國音樂劇的歌來填，盡量顧及劇情的上文下理，不要走得太遠，久而久之，你花的工夫絕不會白費。

愛莎砌雪人

拙譯迪士尼的動畫《魔雪奇緣》(*Frozen*) 的廣東話版本。其中有首歌名曰 Do You Want to Build a Snowman，講述安娜公主想問姐姐愛莎想不想砌雪人，希望她能走出房間與自己一起玩耍，歌分三段，由兒童，到少年，再到長大，愛莎都因為不能控制天生的法力，害怕因接觸而傷害到安娜，故不敢回應安娜。最後結束時，安娜失落地坐在愛莎房門外，鏡頭一轉，愛莎房裏冰天雪地，望之令人淒然。此歌其中的一句歌詞："Do you want to build a snowman"，反覆出現。各位可以找這歌來聽聽，換了是你，你會怎樣譯這句？而這句裏面，最重要的字詞是哪個？

無絕對的參考答案

"Do you want to build a snowman"拙譯是"砌個雪人有三尺高"，而最後一句則是"你要雪人砌幾尺高"。

我的考慮是，這句是全首歌的重心，是安娜跟愛莎溝通的鑰匙。"雪人"是兩姊妹兒時一起玩耍的記憶，能留則留。英文的問句定式"Do you want to"其實可以刪節不直譯，換成"你要雪人砌幾尺高"，在廣東話裏，既可歡樂，也可哀求，視乎音樂的編排。

最後，考慮雪人的尺寸。依旋律看，只適合填上"三尺"、"七尺"、"九尺"或"千尺"。以兒童的世界來看，"七尺"、"九尺"都嫌巨大，"三尺"是最合理的。至於砌個"千尺"高的雪人，大概是科幻片或武俠片才會出現的東西。

是音樂劇，不是歌劇

我第一次接觸音樂劇（Musical），是聽朋友黃漢基買來的一張《Cats》的鐳射唱片，那年大概是 1988 年。那時聽唱片還未知道在舞台上演出是甚麼的一回事。後來，斷斷續續地從各個戲劇同道口中所述，拼湊出 "Musical" 的零碎面目。

1994 年，Andrew Llyod Webber 的 Really Useful Group 把《Cats》帶到香港，連演 68 場。我完完整整的得以一睹心慕久矣的百老匯製作規模的音樂劇，還看了兩遍，大開眼界。不過，其實《Cats》由倫敦原創，這個我後來方知。百老匯與倫敦，雞先抑或蛋先，曾一度令我糊塗。到 1994 年，人生首度歐遊，在倫敦看了多台熱門製作，心滿意足。

今天回首一看，原來那時正值西方音樂劇的 "大音樂劇時代"（Mega-Musical Era）。當時，稱雄一時的音樂劇都是源自倫敦，賣座了才登上百老匯的舞台，甚至組織巡迴班底，到世界各地上演。正是《The Phantom of the Opera》、《Les Miserables》和《Cats》這幾齣巨型製作，以高昂的投資，製造大型機關佈景，營造出炫麗的舞台效果，令觀眾印象難忘，也令不少人對音樂劇着迷。

當然，尋根還是要尋到美國去。

音樂劇源於美國紐約商業劇院的歌唱活報劇，承傳演進下來，現時最集中的商業音樂劇陣地是美國紐約的 "百老匯" 地區。那邊的劇院的確很多，而且都演商業製作，有健全的制度，稱它作 "音樂劇之都" 亦不為過。但這些劇院上演的音樂劇風格隨年代而變，即使同一晚上，各個演出規模和特色都不一樣。所以，有段時期常見香港報章上的藝人訪問或戲劇宣傳，都大張旗鼓地說 "他們" 現在製作的是齣 "百老匯式的音樂劇"，好事者該臨場問一問他們："你指的是百老匯入面哪一齣的 '百老匯式'？"

說來奇怪，我到現在還未嘗踏足紐約的百老匯。我跟紐約百老匯音樂劇最接近的緣份，應該是我有個作曲拍檔——高世章。他在紐約大學讀音樂劇作曲，又曾在百老匯居住。而我嘛，去得最多的是香港的百老匯買家庭電器。講完！

多數人對音樂劇不求甚解

香港有不少行外人都會把音樂劇當成歌劇，這是藝術常識在基礎教育上不夠普及之故。九十年代流行娛樂圈藝人參與音樂劇演出，娛樂版記者報道時亦有寫成歌星去演"歌劇"。一不留神，你還會以為霎時間香港多了歌唱家，既可唱流行歌，同時又可以美聲方法演《茶花女》等歌劇。這種"張冠李戴"不求甚解的現象，見怪不怪，反照音樂劇在香港普羅大眾心目中還未成形，同志仍須努力。

於我而言，音樂劇和歌劇自然是兩回事。

音樂劇是 Musical，歌劇是 Opera。

音樂劇的旋律寫法近於流行音樂，唱法也接近流行音樂；歌劇則是入於古典音樂的範疇，旋律寫法也是古典音樂的風格，一般都是由頭唱到尾，台詞少到近乎沒有。去聽歌劇的觀眾，目的是聽台上歌唱家的唱功，看歌劇的演出海報，會列出誰唱男高音，誰唱女高音，誰是男中音，誰是男低音等等。音樂劇則鮮見此例。

而音樂劇跟歌劇最大的差別，在於音樂劇演出都是經由收音設備把演員的歌聲傳送給現場觀眾；歌劇演出卻完全不用收音設備，純靠演員本身的唱功把聲音傳遍現場。

即使如此分了類，在香港眼見的情況，有時也頗令人困惑。

其中一種，就是"音樂劇場"這個名詞。

音樂劇（場）為何物

按名稱去解讀，凡以"音樂"為主導的劇場表演，皆可視作"音樂劇場"（Musical Theatre）。情況一如以"形體動作"為主的劇場表演，應該可視作"形體劇場"（Physical Theatre）。不過，藝術不同執藥，有些東西不能限得這麼死，中間總有些模糊的界線。

我試過用"Musical Theatre"一詞去問高世章，他笑笑口說在紐約就學時未見過這詞語。不過，我"做細"的時候，就見過這樣的個案。我當時懷疑是最初大家傾談創作計劃時，想好了要做"音樂劇"，但發展下來原來歌曲數目不是想像中那麼多，便改為在宣傳時稱作"音樂劇場"，以繞過觀眾的責難。

"音樂劇場"這個詞語，現時仍不時會見到。當"音樂劇"與"音樂劇場"兩個詞語放在一起，技術而言大概你可以預計後者的歌曲數目會較少。而對創作人來說，後者也許代表工作量較輕吧。

太模糊的東西，很難設想。下次有人找你創作"音樂劇場"時，想想他們會不會其實是想做以下這些類別？

1 戲劇加插曲（The Play with Songs）

不少戲劇演出中間都會加些插曲。有時是為點染氣氛，有時是為推動高潮。德國劇作家布萊希特（Bertolt Brecht）和莎士比亞（William Shakespeare）的戲劇經常在演戲中插入歌曲，這些歌曲即使抽走，其實對戲劇的進程也影響不大。話劇《我和春天有個約會》就是香港本地的"戲劇加插曲"經典之作，該劇不止紅了編劇杜國威，紅了演員劉雅麗，紅作曲作詞人鍾志榮，還把當中的插曲都唱紅了。

2 舞蹈／形體劇場（The Dance/Physical Theatre）

有些尋找新形式的創作人，不想囿於既有的定義和限制裏，既有舞蹈，又有台詞唸白，又加入歌唱、錄像、電影等等元素，以營造一個"全新"的劇場觀賞

經驗。歌曲有時在這些表演扮演點綴的角色，音樂反而顯得相對重要。香港最典型的例子是進念・二十面體的演出。1987 年的《石頭記》，以及 1997 年的《石頭再現記》，前者有剛出道的達明一派參演，紅了首主題曲《石頭記》；後者在結尾處不斷播放黑底白字的四字成語，配合強勁的電子音樂，箇中影像令人難忘，當然還有首黃耀明的《風月寶鑑》（黃耀明曲，林夕詞）。

以上兩樣，英國的音樂劇創作人兼教育家 Julian Woolford[47] 將兩者都放在音樂劇種類裏討論，但我覺得嚴格來說算不上音樂劇。至於在香港會碰到的是哪些"音樂劇"？

47　Julian Woolford, *How Musicals Work and How To Write Yor Own*（London: Nick Hern Books,2013),pp21-22.

以前參與音樂劇創作，總是一鼓作氣。見到別人寫出來的東西那麼"過癮"，就想有機會自己也要來一把，依樣葫蘆，總有三分似吧。及後漸漸發現別人成功是因為找到適合的形式去盛載要説的內容，別人演得好看，不等於換了地方換了語言換了觀眾再演一遍都一樣成功。

音樂劇有別於話劇，在於它"非現實"的特質。試問有誰會在現實生活裏説話中途突然引吭高歌："Oh! What a beautiful morning!"（音樂劇《Oklahoma》中的第一句歌詞）國泰航空找一羣空中服務員在香港國際機場的大樓拍攝載歌載舞的宣傳片，看得人心花怒放，因為在我們熟悉的現實生活場景裏，少有見到。音樂劇的力量就是這樣。

問題是，我們要放到多大，選擇哪些素材來放大。在這些選擇之前，我們（其實是我）不妨回顧一下看過些甚麼音樂劇，它們又屬於哪些類型。[48]

1　劇本音樂劇（The Book Musical）

離開"音樂劇場"，返回"音樂劇"。"Book Musical"這個詞，我常聽我的搭檔高世章説。這類音樂劇，就是劇本、音樂及歌詞三者共同配合説故事。呈現出來的，是音樂劇裏有歌唱有舞蹈亦有説台詞的場口。其實大部分的音樂劇，又或者在香港看到的原創音樂劇都屬於這類，幾乎是一説"音樂劇"，腦海浮現的都是這個類型。《城寨風情》（1994 年）、《四川好人》（2003）、《白蛇新傳》（2006）、《頂頭鎚》（2008）等等都是；上一個香港話劇團劇

48　Julian Woolford, *How Musicals Work and How To Write Yor Own*（London: Nick Hern Books,2013),pp22-26.

季的粵譯音樂劇《俏紅娘》（2015）亦是，例子不勝枚舉。你去外國看的熱門音樂劇，不少都是這類，如《獅子王》（*Lion King*）和《國王與我》（*The King and I*），以及香港演過粵譯的《Q畸大道》（*Avenue Q*）都是。

2　概念音樂劇（The Concept Musical）

驟眼看它跟劇本音樂劇頗為類似。即使它依然是按既定的劇本來進行，劇本故事只是提供架構或藉口去呈現作者的概念，有的概念音樂劇故事較清晰完整，有的則未必。所以，儘管《*Cats*》的故事劇情不怎麼樣，卻提供了很好的藉口去把艾略特（T.S.Eliot）的詩歌集化成歌舞場面。概念音樂劇可以很好玩，關鍵在於你的想法要強而有力，足以吸引觀眾不去追看故事和劇情，因為大部分的觀眾還是喜歡追劇情的。《*Chicago*》可算是成功的概念音樂劇，它的故事也來得比《*Cats*》清晰完整，它整個舞台都化成夜總會，樂隊放到台上，演員全穿黑色禮服，有司儀一樣的說書人穿插其中，講的是個三十年代殺人犯利用傳媒及公眾表演來脫罪兼發財的故事，嘲諷司法、媒體及公義。

3　後設音樂劇（The Meta-Musical）

戲劇有"後設"，"後設"，解拆也，後設戲劇就是在戲劇表演過程中剖開戲劇。後設音樂劇，也就是藉音樂劇去剖開音樂劇，在演戲過程裏，不斷告訴觀眾，你是在看音樂劇，到底這首歌用來做甚麼，到底為甚麼要加這麼一段歌進來，諸如此類。想想這定義，就覺得很難做很難寫——既要投入，同時又要以歌詞去批判、評議眼前所做的事。因為音樂劇本來就是藉音樂歌唱去

令觀眾忘記現實，投入到劇場去體驗。百老匯有齣《*Title of show*》就是講兩個朋友，一個作曲一個作詞，如何去寫音樂劇參加音樂劇比賽。2015 年，藝堅峰劇團將它粵譯了，還改編做本地語境，成績不錯，當然仍有不足，其中包括那個中文劇名——《Show 名係最難諗㗎！》。

4　點唱機音樂劇（The Jukebox Musical）

由某個歌手樂隊，或某個年代類型的歌曲串成的音樂劇，藉早就街知巷聞的流行歌曲，引起入場觀眾即時共鳴。百老匯音樂劇《*Mama Mia!*》，串起瑞典樂隊 ABBA 的名曲，聽這些歌曲長大的歐美觀眾多少都如痴如醉。做這類音樂劇，先要解決版權的問題。因為即使同是用陳奕迅的歌曲，牽涉作曲作詞的版權都可能分散於各版權持有人。何況，同一歌手可以唱好多個作曲作詞人的歌。其次，那些流行歌曲本來的寫法並非為音樂劇而寫，內容可能不帶"劇情"，要串成音樂劇就要重新考慮和設計。香港的演戲家族的《戀愛輕飄飄》是香港成功的點唱機音樂劇例子，當中全用流行情歌，但重新剪裁過，演出了多年。

5　全唱音樂劇（The Sung-through Musical）

簡而言之，就是由頭唱到尾，中間不設台詞，或者只有一兩句台詞。《*Les Miserables*》和《*Jesus Christ Superstar*》正是此類。音樂及歌曲由頭帶到尾，全個戲都沉浸在作曲家設定的氛圍裏，連導演都要跟住作曲家的節拍走。我常覺得此類音樂劇，用英文來唱，難度只在寫出順耳的曲；若用粵語來唱，如何為"你食飯未？未？我去整碗粥過你食"這種平白說話寫旋律呢？又或者旋律寫了，如何把這句說話填成歌詞而不覺突兀，的確引人遐想，躍躍欲試。

6　綜藝活報劇（Revue）

字典譯作"諷刺時事的滑稽劇"。不過，它有時不一定要諷刺時事，反而像歌

舞綜合晚會，由歌唱舞蹈及短篇趣劇綜合而成。呀，這個形式，不就是昔日香港無線電視逢星期一至星期五晚晚都播出的綜藝節目《歡樂今宵》嗎？想想也接近，唯一要強調的是，Revue 的各個表演項目，都是圍繞着一個主題。香港比較少這類音樂劇，較矚目的是香港話劇團 2004 年在香港藝術中心的八樓餐廳演出的《一夜歌‧一夜情》。那個演出唱了一批流行情歌，中間加插舞蹈，演員之間有對話，有獨白，卻沒有完整的故事線將一切串起來。

試步　該寫哪類劇？

假設有位校長要退休了，你要為他寫一齣音樂劇，以下三種類型，你會選擇哪種？為甚麼？

A. 綜藝活報劇（Revue）

B. 劇本音樂劇（The Book Musical）

C. 後設音樂劇（The Meta Musical）

無絕對的參考答案

選擇 A，那可能是個圍繞 "教育" 做主題的晚會，隨便設想就有幾個歌舞環節可以寫了。例如：〈教育學院畢業生之歌〉、〈合約是要這樣訂的〉、〈校董是幹甚麼的〉、〈退休人士的日常活動〉。

選擇 B，你可以找編劇訪問校長，由他的事業問到他的家庭，由他的理想問到他的夢想，由他的得着問到他的失落。然後找編劇把你們覺得最值得講述的校長故事編成音樂劇。

選擇 C，純粹天馬行空，一樣可以找個編劇把校長的故事編成音樂劇，不過，這回的重點是，在敍述校長故事的同時，劇本在適當的位置可能要安插一些歌曲或片段，去拆解為甚麼用這種樂器、手法、曲風去表現校長心中的真實想法。當然，這個選擇也許對創作的人來說，比較艱鉅。對於較為保守的校長來說，這也不是個皆大歡喜的選擇，因為多少也有點嬉笑怒罵、冷嘲熱諷才會讓觀眾看得有趣。

2015 年 9 月 14 日，黃志華先生在《信報》撰文，指粵語流行曲市場"明顯步入寒冬"，與之相應，入行門檻亦難關重重，而"Demo 詞制度"是其中一個摧殘人才的"刻薄"制度。[49]

讀來的確令人欷歔。不過，欷歔還欷歔，你喜歡寫詞，管他有甚麼外在制度？問題是，你要爭取到發表作品的機會，那是另一回事。

在尋找這答案之前，先要分清"喜歡"與"能夠"的分別。

寒冬下的填詞人

喜歡創作，其實是不用別人給你機會的，你隨時隨地都可以做。但是，"能夠"創作意味着你可以寫出別人需要的東西。等如賣咖啡，光喜歡調出那咖啡色的飲品，跟能夠調出一杯人家樂意品嚐的咖啡，是兩回事。前者只是嗜好，後者是工作，做得好的話，就是生意，就是事業。尋找作詞（或者"創作"）機會的人，要有決心把這門嗜好變成事業。有機會開了頭還要不斷求進，不斷思考。這是問路前的心理準備。未"能夠"寫出用家滿意的歌詞，即使簽了唱片公司做"作詞人"，到約滿時可能連一首詞也賣不出，年中行內也有不少這類例子。

以前的作詞人，不少都是無心插柳就當上作詞。有些是在唱片行業甚至相關的行業裏工作，跟做音樂的人認識。然後，遇上"江湖救急"的機會，臨危受命，一寫中的，之後越來越多委約，

49　"Demo 詞制度"：現今有不少賣歌給唱片公司的機構。由於想歌曲容易賣出，其原創歌調便事先找人填上歌詞，稱作"Demo 詞"，填詞者是沒有酬勞的。當歌曲賣出，唱片公司往往會另找有名氣的詞人重填，原先的"Demo 詞"到此便作廢。（黃志華：〈填詞業不良制度〉，《信報》〈影音地帶〉版的〈詞說詞話〉專欄，2015 年 9 月 15 日。

就這樣開始作詞生涯，例如向雪懷先生就是了。有些則是不斷參加填詞比賽，打響了名堂，然後跟當時的新進樂手合作，開拓自己的詞路。林夕先生在八十年代初是填詞比賽的常客，而且三甲必入。現在新媒體方興未艾，網絡詞人就如雨後春筍，加上電腦技術普及，在家錄製歌曲比前方便。我覺得現在要發表歌曲的渠道真的比以前多了。不用等唱片公司發落，創作人就可自行發佈。當然，這些自行發佈都是無償的。要有回報，都得回到主流的系統裏。然而，關鍵是，連主流的媒體不時都要借助新媒體的話題來充撐場面，那些自主發佈的創作其實都有機會獲得青睞。

在這個人人都可擁有發表平台的年代，有內容比有平台更重要。投稿到唱片公司或可一試，但不要抱太大期望，能夠遇上敢冒險的製作人，是百年一遇的福氣。與其守株待兔，不如找志同道合的朋友合作，創作歌曲，拿到網上發表也好，參加比賽也好，最重要是曝光，而且參賽的過程絕對是磨練，何不去試？

流行曲就是這樣的世界，那種瞬息萬變，連當局者也似墮進迷霧，往往會找最保險的方法去做——名氣。流行流行，以你的意念為自己闖出名氣，也許會帶給你意想不到的收穫。

你看我好 / 我看你好

離開流行曲，去到劇場，好像更為偏門，行頭更窄。不少人常拿百老匯的觀眾量來比較，比較之下，更覺得在香港好像創作機會不多。

不過，開講有話："一家不知一家事。"

最近跟一位在紐約做音樂劇創作和教學的朋友聊起，他反而覺得在美國要找機會創作，一點也不容易。他說，在美國沒有公

帑可以支持創作，全得找私人贊助，再不然就找商業募資。那邊的劇院都是商業營運的，沒營運的資金就演不了。他說，有齣戲的製作人找來了二百萬美元的資金給劇院，才有機會搬上劇院演出。我問，這筆錢可以夠多少個星期？他說："六周。"雖然未必齣齣都是如此，唯此一數字，真教"跍慣"香港的我，嚇出一身冷汗，跌得一地雞毛。

我心揣，以香港的樓價，那區區二百萬美金，一戶君臨天下的單位都應該夠找數。不是開玩笑，我們行內真的有人把樓按給銀行吐現，然後用那筆錢投資去製作的。但回心一想，只夠六周開銷，其實是沒有足夠場次回本的。外國音樂劇來港巡迴演出，等閒都預訂兩個月檔期啦，在地的演出……六周？真係"君臨天下"不成，隨時過了隔離當"凱旋門"下的烈士英魂。[50]

話說回來，香港有香港好，至少你用心寫，想演出仍有機會，未必須要先找到鉅子投資才有希望。

寫歌劇的機會

如果你有興趣寫歌劇，而且要面向國際的話，那麼，你要預備會寂寞。因為相對於音樂劇，歌劇的新作機會少很多，這是世界現象。如果你做導演，反而不愁工作機會，因為大歌劇院演的，都是古典作品，或作重新演繹，精進舞台表現方式，例如紐約大都會劇院在 2012 至 2013 年樂季，便邀請了加拿大著名劇場導演羅伯特利伯殊（Robert Lepage）執導華格納的四部曲歌劇《指環》（Der Ring des Nibelungen）系列，以大膽創新的舞台技術克服了以往世界各地歌劇院搬演此系列時的困難，大獲好評。

50　"君臨天下"與"凱旋門"均為位處西九龍新填海區的樓盤名稱。近年香港樓盤命名不似往日樸實，誇張之至，越演越烈。陳雲："所謂物極必反，弄巧反拙。有些輝煌命名，實在暗藏殺機。如富甲天下之類，是運勢已盡，難以為繼，若住客運道不昌，更是無福消受，折福也……西九填海區的'凱旋門'，開啟樓盤的門字派，凱旋門無疑是慶賀戰勝凱旋，但門下卻是烈士墓，一將功成萬骨枯乎？"陳雲：《中文起義》（香港：天窗出版社，2010 年），頁 90。

不寫大歌劇，改寫小型的室內歌劇（Chamber Opera）吧？好一點，因為規模小，投資不那麼鉅大（但其實都不是個人之力可以負擔）。當然，你首先得跟歌劇圈的人有點認識。做作曲的最好還要有點古典音樂的背景，又或者你有的能力是他們沒有的，那就容易談得來。

近年香港有甚麼大型新歌劇？好友莊梅岩 2011 年為香港歌劇院的委約歌劇《中山逸仙》寫了文本，由黃若作曲。印象中好像只有這齣。反而室內歌劇則較多，香港藝術節就委約過幾部，如 2013 年的《蕭紅》，由陳慶恩作曲、意珩編劇；2015 年的《大同》，再由陳慶恩作曲、陳耀成寫文本。此外，我亦於 2010 年也為一齣室內歌劇《張保仔傳奇》作詞，作曲的是盧厚敏博士，導演則為盧景文先生。《張保仔傳奇》跟前述的創作不同，前述的都是劇本和歌詞由同一人負責，而《張》劇的編劇，則為同樣姓張的張棪祥先生。

歌劇的歌詞由編劇（或曰“文本”）包辦，大抵因為受古典音樂訓練的作曲家，多喜歡（或曰“習慣”）依文本來創作，以期激發靈感。歌詞由編劇寫劇本時一併寫出，作曲家只是依字配旋律，既方便又快捷？《張保仔傳奇》則是先曲後詞，原因我沒有細問盧厚敏。

不過，上述的歌劇或室內歌劇都是以國語（Mandarin）演唱，無論先曲後詞，還是先詞後曲，我覺得差別不大。我覺得用粵語寫歌劇應該挺好玩，我不是指穿起中國袍甲青衣唱的那種廣東粵劇（Cantonese Opera），而是真真正正用美聲唱腔用粵語

唱的歌劇（Opera in Cantonese）。對此，我其實滿心期待。[51]

寫音樂劇的機會

音樂劇因為跟流行音樂較接近，所以亦較為普羅受落。新作問世的機會比歌劇要多，至少在香港如是。

本地劇團演戲家族由早年的《遇上 1941 的女孩》，令劇界觀眾認識鍾志榮，到 2003 年由紐約邀請高世章回港創作《四川好人》，可算先後介紹了出色的作曲人給香港戲劇觀眾。他們近年更專注發展原創音樂劇，來自人山人海的孔奕佳，和高世章在紐約大學的學妹黃旨穎都先後加入創作粵語音樂劇的行列。

除演戲家族之外，劇場空間則既有演原創音樂劇，也有演翻譯音樂劇，原為音響設計的劉穎途，近年轉戰作曲，我也曾多次跟他在劇場空間的製作裏合作，他寫曲或當音樂總監，由我寫詞或譯詞。劇場工作室也演原創音樂劇，跟他們較多合作的曲詞拍檔則是何俊傑和陳文剛。

新近發現在默默耕耘作音樂劇嘗試的，則是由陳永泉主理的藝堅峰劇團。很多年前我看過他在藝術中心麥高利小劇場搬演粵譯的《那時……愛你……快五年》，即 Jason Robert Brown 的小型音樂劇《*The Last Five Years*》；近期他導演了粵譯 Jeff Browen 的《*Title of show*》。

《四川好人》劇照。

51　此文執筆時，尚未見粵語歌劇出現。不過，話口未完，作曲家趙朗天就寫了一齣《掌心的魚》，於 2015 年 10 月 9 日及 10 日在香港大會堂劇院上演。劇中唱詞全是粵語，歌詞劇本皆由意珩創作。一位男高音及一位女高音唱家全程演唱，由李鎮洲及龔志成聯合導演。全劇歌曲皆屬 "無調性" 的樂曲，我懷疑都是先詞後曲。演出充滿 "實驗" 味道。對我來說，粵語在這歌劇裏變得 "詭異"。

其實整個行頭都期待有新的創作面孔,若你敢於敲門,同時能告訴他們你有多能寫(最佳佐證就是你有一些寫好了的作品在手,隨時展示),說不定下一個計劃就是你負責創作的了。

在學校尋找機會

除了藝團,近年各中小學也熱衷做音樂劇,或在校慶晚會表演,或作畢業禮餘慶。這些演出的時間有長有短,不少香港演藝學院的畢業生都跑到學校當這些項目的負責導師。若有興趣創作的朋友,可以跟這些負責導師聯絡,尋找為學校創作小型音樂劇的機會。

如果你正在學校任教,又喜歡音樂劇,學校又打算下學年做一回音樂劇,那麼你的創作機會就擺在眼前了。如果你還是學生,我可以告訴你,大部分老師的工作都好繁重的,若果他要肩擔為學校製作音樂劇或音樂劇環節,喜歡創作的你,最好就是把老師的創作工作接下來。反正都是在等待機會,不如趁這時候,練練筆,好過枯等外來的機會。

不要再乾坐着等你心目中的"百老匯"來召喚了,立足於目前,再搭個台階給自己尋找將來。你為你的下一個創作機會準備就緒了嗎?

工作夥伴迸發火花

音樂劇以音樂和歌曲、台詞以及舞蹈交錯組織,混合成完整的劇場觀賞經驗。音樂的部分由作曲家負責,歌曲的部分由作曲家及作詞家一起肩擔,台詞的部分由編劇負責,舞蹈則交編舞去完成。一般來説,在草創的階段,音樂、歌曲和台詞是整齣音樂劇的基礎。不過,有些音樂劇,在草創階段已經是由舞蹈出發,例如《A Chorus Line》,有電影版本名曰《平步青雲》,2014 年劇場空間在港搬演粵譯版本,劇名改作《舞步青雲》。全個戲就是講一羣音樂劇的演員參與遴選。各參加者都施展舞技以爭取入圍。全劇以一段接一段的遴選舞段為主幹。

換言之,要寫音樂劇,先找出這幾個崗位的人:

1　寫劇本(Book)的編劇

2　寫音樂(Music)的作曲

3　寫歌詞(Lyrics)的作詞

音樂劇的劇本(Book)指所有不入樂的對白、舞台指示,亦泛指戲劇情節鋪排及分場等等。當作詞人寫好歌詞,編劇把歌詞放到劇本內適當的位置,增刪台詞及情節,整理出一本可供演出使用的歌詞劇本(Libretto)。

音樂劇的歌曲(Music)包括所有觀眾可以聽到的音樂,如演員唱出的歌曲、背景音樂、氣氛音場、轉場音樂等等。作詞人為歌曲配上歌詞(或者調轉由作曲家為文字配上旋律)之後,有歌詞有旋律的那份就是歌譜(Score)。

每齣音樂劇的題材、音樂風格、呈現的類型,原則上由上述三人決定。他們寫好了,再挑選適當的導演人選去執導。

在香港,戲劇製作的模式由劇團主導,劇團的藝術總監往往擔當演出的導演,於是題材、風格以及呈現的音樂劇類型可能要

看導演的喜好。另外可能是劇團和導演已選好了題材劇目,再在市場上物色作曲、作詞及編劇去把導演的想法付諸實行。

一手包辦的表表者

一人包攬音樂劇的曲詞劇本,認真做起來其實挺磨人的,能有夥伴一起工作,取長補短,互相砥礪,應該不是壞事。然而,若敢包在一人身上,而真正做出成績,那份滿足感,又的確非外人能了解。英國的 Lionel Bart 能一人包辦劇本、作曲及作詞,寫成《霧都孤兒》(*Oliver!*),"Food, Glorious Food"之曲詞至今仍傳誦,絕不簡單。

懂作曲又懂作詞,就可以當個"作曲作詞"(Composer-lyricist,Songwriter)。Stephen Sondheim 是箇中表表者,他的《*Sunday in the Park with George*》,詞曲簡直水乳交融。想到用粵語寫音樂劇,"作曲作詞"之好處自然是遇到歌詞內容跟旋律有衝突,又或者旋律不夠空間去填上必要講的歌詞內容,"作曲作詞"就可以"自己"解決,不用"彼此"遷就。哈哈,真係既方便又快捷。

兩位與高世章合作的詞人:Robert Li(左)、岑偉宗(右)

懂編劇又會作詞,那就可以當起"編劇作詞"(Librettist),例如《*Oklahoma!*》、《*Carousel*》和《*The King and I*》就是由漢默斯坦二世(Oscar Hammerstein II)任"編劇作詞"的。我曾親身體驗,做編劇構想劇本情節、鋪排故事,的確費神,尤其是在早期階段;但當落到有旋律之後的階段,我填了詞,再把歌曲放進劇本,然後調整台詞及情節,過

程卻十分痛快，而唱詞和台詞的比重，簡直可以用"任意剪裁"去形容。當然，我此刻只講"痛快"，未言"成敗"。另外，兼當"編劇作詞"的朋友，要有心理準備，劇本修訂的過程可能比歌詞要艱辛百倍，甚至乎你寫下來才發覺敗在劇本，可能要推倒重來。

至於能夠作曲作詞編劇同時兼顧的，在百老匯有 Meredith Willson，作品為《Music Man》，在百老匯歷史上屬鳳毛麟角。此劇在 1957 年首演，在 1958 年的東尼獎獲得八項大獎，包括最佳音樂劇獎，連《夢斷城西》（West Side Story）都是它的手下敗將，認真不簡單。香港則有前輩潘光沛，1986 年他作詞作曲的《歌詞》，參加 ABU 亞洲流行歌曲創作大賽得了冠軍，由倫永亮主唱，一開腔："歌詞，將音樂喚醒……"，是香港流行曲中的其中經典。後來潘光沛寫小型音樂劇《黃金屋》，再演化成大型的《風中細路》，正是一身兼任編劇作曲作詞，成績斐然。該劇曾在香港藝術節上演，還得了第四屆香港舞台劇獎最佳創作音樂獎。

尋找契合的拍檔

上述哪一種模式最好？自己包攬所有最好？抑或跟人有商有量的好？我覺得俄國戲劇家史坦尼斯拉夫斯基（Konstantin Stasnislavsky）……對了，他就是周星馳在《喜劇之王》入面整天捧着的那本書——《演員的自我修養》的作者，俄國偉大的導演和戲劇家，對現代戲劇影響深遠。史坦尼斯拉夫斯基曾說："愛你心中的藝術，而不是愛藝術中的你。"這句話說給演員聽，其實也適合作詞人。

甚麼模式都好，最重要的是尋找出一個模式，令你（或你們）寫得出觀眾喜歡同時又帶點藝術品味的作品。千萬別旨望選個模式來向別人展示你自己多有"才華"，因為你的期望最終都會落空，別人不告訴你真相，只是不想你傷心罷了。

音樂劇的創作夥伴，動輒要相處工作一段長時間，要經常開會溝通。成功或長期合作的，也許須要具備一些特質：

• 工作節奏互相配合，知道甚麼時候適合交稿給對方

- 性格能互補，例如一個動則一個靜

- 能欣賞對方的作品和個性

- 知道對方作品的長短處

- 藝術上能彼此坦白

- 明白並尊重對方的價值觀

Richard Rodgers 和 Oscar Hammerstein II，前者作曲，後者作詞，是美國音樂劇史上成功的創作組合，知名作品非數《仙樂飄飄處處聞》（*The Sound of Music*）莫屬，而《國王與我》（*The King and I*）近年在紐約重新搬演，盛況依然，二人共同締造了音樂劇的黃金時代。

創作人一生裏能找到合拍的夥伴，那火花真的難以言喻。

謹借高世章在第十八屆香港舞台劇獎頒獎禮上的表演環節其中一段台詞，收結此篇——

> 其實創作，除了需要靈感之外，更加需要好的合作夥伴，就像愛情那樣。當你遇到有知音之時，真的要好好珍惜，因為得來不易。

第十八屆香港舞台劇獎表演
片段連結

試步　誰是你的可能拍檔？

你心目中有預想的寫作拍檔嗎？是誰？試在心裏回答以下問題：

A. 列出五個對方令你欣賞的個性，並舉出相關事例。

B. 列出三個你欣賞的對方作品，並說明原因。

C. 列出三個對方作品裏的不足之處。

D. 嘗試把 B、C 項的答案，修飾一下告訴對方或跟對方討論。

　　早前有宗宏利保險流出來的小道故事，有個在宏利供職的中下層員工，向朋友發短訊，邀請製作三條短片，以供公司晚宴之用，短訊還指定有"橋段"，説是甚麼一羣人在森林上太空船，再飛上宇宙，然後掌握了技能，回到地球之後，再一起"跑數"。這種功利到不堪的橋段笑甩大牙就算了，最難堪者是酬勞，三條短片盛惠五百。短訊經網絡傳開，頓成熱話，不少網民還弄了個"宏利五百元短片大賽"，大肆惡搞，幾釀成公關災難。最終宏利要出聲明指與此短訊內容無關，而涉事收短訊的朋友也輾轉的在網絡上撰文説此乃舊事，這件 JOB 早就推了，提出這"可恥"酬勞的，也只是宏利內的一個非常非常外線的經紀云云。

出錢的人看創意

　　如此酬勞幾乎等同"義工"。慘在邀約的人，背後就是為商業機構服務，此 JOB 亦無慈善意義，行為就是俗語所説的"搣心口"。這個所謂非常非常外線的經紀，應該是普通再普通不過的市民，能開這個價，反映普通人怎樣看待"創意"這回事。吾友劇作家莊梅岩就曾在臉書爆料，指她有個做生意的朋友，説莊梅岩的工作最舒服，因為只是坐着動動腦袋。莊梅岩在臉書貼文結尾説："我決定和他絕交了"。[52] 據説，此君是個生意人。不知絕交孰真孰假，但卻反映了一般人是怎樣看待創意的，當我們在大腦內燃燒熱量之時，他們就是覺得你不在工作。所以，"酬勞"嘛，將就一下吧。

　　一般人是這樣，演藝界同行呢？

52　莊梅岩臉書貼文，日期 2015 年 8 月 8 日，下午 4 時 20 分。2015 年 8 月 19 日讀取。

一雙肩膊不任搭

兩個字——無奈。在演藝界"搭膊頭"和"搨心口"是常見之事。二者均是有求於人，指同行以低於公價，象徵式收費，甚至是義務提供服務。

以前有外判公司以幾百元酬勞給在學的學生寫歌詞，一齣戲六、七首歌，簽發支票時還説"給你機會學東西，就不要計較。"

近年也試過有專業劇團的主事人，多年沒找我工作，一碰上面，説想請我寫詞，甚麼也未講，就笑笑説"今次要搨你心口。"可能他想用笑來減低尷尬吧。不過近年因為工作需要，我亦有了出版人公司替我處理及接洽事務，想"搭膊頭"、要"搨心口"的都要經出版人，我只好如實相告，那件事最後就不了了之。

事實上，他真的何苦搬那個"搨心口"出來，任何案子的酬勞，都是多方面計算之後的結果。單一支歌收 A 價錢，一齣戲20 首歌也並不等如 20 X A 的價，做多少場？每場多少人觀眾？平均票價多少？還有版權年期多長……這些都是考慮之列。老實説，就算有人非常豪氣地跟你説會給你百老匯一樣的酬勞條件，尾期酬勞也有機會不知所蹤。同業之間，犯不着便宜盡佔，也不用殺雞取卵。畢竟，江湖還是會再見的。

他外判，你跑數

話説回來，大家可能奇怪，香港現在不是有好多"專業"藝團了麼？不是有"全職"的演藝從業員了麼？康文署不是主辦很多香港"專業"藝團的節目嗎？有了政府的資源，怎麼還要"搨心口"？

簡單來講，香港的戲劇界受政府長年資助，美其名為扶助，

實際是控制。現在，大部分的劇團最大的後台老闆其實是康文署、藝發局等等用公帑的機構。他們以嚴苛的準則扣減資助金額，又或者康文署以長期差不多相同的資助額向劇團購買節目。音樂劇又是這個價，話劇又是這個價，藝團沒牙力向康文署要多點資源，只能向參與的創作人減少薪酬。這就是"搭膊頭"的最大原因。

這令不少受過專業戲劇訓練的人，長期都只能得到僅堪糊口，甚至算不上是"專業"的報酬。這現象已是行內的慣例了。有些劇團排戲經常不能湊夠全劇組的人，為甚麼？因為不少成員都要身兼多職，或多接台期來維持生計。縱使劇團號稱"專業"，但運作其實"業餘"，全因糊口之累。若果演員接一台戲，可以維持兩個月的生活開支，他們也願意全程投入，天天專注於手上的"一"台演出。

簡而言之，這是被迫出來的。

香港的戲劇資助生態迫得劇團要搭膊頭，再進而迫得從業員在每台戲裏都做到左支右絀。觀眾就要迫於無奈忍受"排練不足"又或者"半生熟"的演出，甚至中伏連連，弄得想找台有水準的戲劇演出調劑身心，都覺意興闌珊。最大贏家是誰？政府。

政府佔了戲劇界便宜，還可以向外宣稱香港有多少個"專業"藝團。其實，除了所謂那"九大藝團"可以請得起全職員工，員工待遇也跟其學歷相稱；其他的所謂"專業藝團"，大多名不符實。他們的員工薪準合理嗎？他們聘用的演職員可以有合理的報酬嗎？這其實是最不乎公眾利益的事。這是文化建設嗎？政府這年頭浪費公帑一如浪費食水一樣（當然更離譜的是花大量公帑去買可能早受污染的水），只是各受助藝團彷彿全無還手之力，面對不合理的酬勞，至少講句"加人工呀！"也好吧？

重視創意為專業

　　早前成立的香港專業戲劇人同盟似乎是有點瞄頭，可以在這
方面做些工夫。不過，聽過他們的成立簡報，目前好像想花心力
去草擬"戲劇人的專業約章"之類的東西，盼以專業守則約束同
業，大家表現專業以獲社會認同云云。這個理念好是好，但其實
大部分能長期留在這個行業工作的，都是敬業和專業的，否則誰
敢再聘用你，不怕連累大家嗎？反之，向政府提出買節目的"專
業價錢"似乎更為迫切，何必要設禁章約束本已經奉公守法、規
行矩步、為生活奔波的戲劇從業員呢？若果政府不視戲劇行業
為專業，只付個僅夠打衛生麻雀的津貼給大家，你鳴鑼響道說自
己是專業，又有何意義。

　　不過，我也明白，這是漫長的工作。一如跟我們作詞人關係
密切的香港作曲家及作詞家協會（C.A.S.H），他們的主要業務是
為創作人收取作品演出版稅，並分配版稅給創作人。他們多年來
為此教育公眾，使公眾明白這事背後的意義，都下了不少工夫。
戲劇界同業，在這方面真是革命尚未成功，同志仍須努力。

第二章

光影詞曲

沒有劇本可循，寫的時候，我就想像電影畫面
會有些甚麼。

老拍檔高世章常有意外驚喜。2012 年底，他來電說有首電影歌要我落場寫詞。老友來電，我照例奉陪，再加上他說是由張學友主唱，那豈能不填呢？

他說那齣電影是拍杜月笙的。如常程序，我收歌的同時，就上網做資料搜集。我沒有劇本或片子可看，只能用這方式進入那齣電影的世界。我從網上讀到的資料，有杜月笙的生平，其中杜月笙說過的"名言"最為有用，因為那是直指人生的哲理，夠濃縮，若寫進歌詞，可以有無限的推演和想像。

世章說這曲會放在片尾用，大概是男主角人生走到盡頭之時，回首過去，方知心中渴望的只是最簡單的東西。此所謂就是那種"過盡千帆皆不是"的人生感慨。以杜月笙這種風雲人物而言，從這個角度去寫，應該是最合乎人性的吧？所以，世章的曲輕輕的開始，漸入磅薄，再後歸於平靜。

杜月笙金句入詞

我最初交的稿，抽取了杜月笙的幾句名言寫進詞裏。其中杜以泥鰍自況的那組，頗為耗費篇幅，不及"人生最難吃的有三碗麵：人面、場面和情面"化成"一輩子最難吃的三碗麵／無非是人面場面和情面"般簡潔。

我想到這首歌必然會在中國大陸首發，在大陸通行的簡化字"麵"、"面"同音，也都寫成"面"，那我乾脆把這歌名改做"面"。我還想像了大陸的電台主持人如何報這歌："張學友最新作品——面。"（讀者可仿大陸主持人的激昂腔調，最後的"面"字，尾音稍為挑高，加重鼻音。）

歌詞交了，以為一切順利。殊不知過了幾天，世章來電，謂

那電影不是開宗明義拍攝杜月笙，連主角的名字都不是叫杜月笙，順理成章，杜月笙那句"人生最難吃的有三碗麵"的金句在戲中也改成"做人要有三個膽"之類的。據講這改動是經有關當局審批的。換言之，先前我寫來引以為傲的金句，轉眼之間化成"沾沾自喜"的一串呢喃。幸好，這只是素材改易，主題不變，只要稍為改易關鍵字詞，問題也不大。

不過，要改換"人面、情面和場面"，實在有點捨不得。畢竟這句太知名了，用在以杜月笙為主題的戲就最妥貼。要是用在別的地方，反覺成賣弄。另外，我顯然也不能用"面"作歌名，須要另找主題。

蘇東坡名詞借喻

我想起這首宋詞。

定風波　蘇軾

三月七日沙湖道中遇雨。雨具先去，同行皆狼狽，余獨不覺。已而遂晴，故作此。

莫聽穿林打葉聲，何妨吟嘯且徐行。竹杖芒鞋輕勝馬，誰怕？一簑煙雨任平生。

料峭春風吹酒醒，微冷，山頭斜照卻相迎。回首向來蕭瑟處，歸去，也無風雨也無晴。

大學畢業後，我做過幾年中學教師，教高中的中國文學。此詞是課程內容之一，年年必教，印象猶深。此詞上闋講蘇軾與友人過竹林遇雨，友人狼狽而奔，偏偏蘇軾怡然自若。下闋講蘇軾走過竹林之後，方醒覺方才雨下之行驚心動魄，回頭之際，再望竹林，方才風雨橫斜之處，竟一片平靜。蘇軾以詞隱喻自己半生宦海浮沉，仕途凶險，走過之後，卻是海不揚波。蘇軾寫的是灑脫，未必全是杜月笙（或其替代人物）的經歷和心情，但風起雲湧之後，回首之際，猛然醒悟，

卻又是這歌要寫的人物行動。於是，就把這《定風波》的詞意套一兩筆進去。

起筆一段，自是要寫上"十里洋場"一詞，以借代"上海"。自從電視劇《上海灘》一曲問世之後，"上海"、"幫會"總有相關的詞語指涉，才有那個年代的色彩。"十里洋場"是為其一，故此總不免要寫一兩隻"潮"字，逐有這"潮起潮落"的歲月，伴以"你陪了我多少年"的提問。此一問句，似是問對方，也是問自己。無論問誰，都有種聚少離多的遺憾，卻同時有蘊藏無盡的感激。

第二段起首，就把蘇軾詞中的"穿林打葉"，引喻為戲中人物的江湖經歷，總比寫"槍林彈雨"來得有韻味，"穿林打葉"的，既可是雨點，亦可是子彈。"花開花落"是換個方式講"時光流逝"而已。不知從何日起，我挺喜歡"明滅"這詞組，這詞組本用於寫燭光燈火，而上海梟雄的一生，風光閃爍，不也若一台戲，演了多少年，到人生末段恰如舞台謝幕，幕還未謝，不就是一聲唏噓，為副歌鋪墊。相較於初稿時的"鯉躍龍門……才可成仙"，無疑是直抒胸臆得多。

通常副歌的訊息都要簡潔易懂，貪其有搶耳之效。故我用"好不容易又一年"起句，這應是任何人也會有的感慨，辛苦了大半生，一定是"渴望的寧靜還未有出現"，因為"幕還未謝"之故也。初稿我接著寫飛鴻，以喻主角有飛往天邊之志，到最後盼望回來之時可見到那個"你"。修改時，覺得這樣說不好，還是以梟雄為中心，故改成"假如成功就在目前／為何還有不敢實踐的諾言"，承諾無法兌現，理由可以很多，一言以蔽之，是為"苦衷"，這應該是蒼生之難。至於初稿裏的"三碗麵"，在定稿裏就變成了

"忠肝義膽"的概括演述，目的在引出最後兩句，也就是呼應一下世章作曲的初衷——隻手遮天的梟雄在人生末段，原來知道心裏最需要的，就是最簡單的東西。我把那個"簡單"的東西，凝聚於那個"你"，那個陪了梟雄多少年的"你"，那個曾有過一番承諾的"你"……到底"你"在不在身邊，已不重要。有時寫詞，不要寫得太白，讓副歌在遺憾中收場。

因為有了先前的鋪排，再來的段落就是"簡單"和"複雜"作對照。我想起了《論語》裏，孔子評學生顏回，稱許他即係"一簞食一瓢飲"也無損其風骨，"井水一瓢也香甜"也就源出於此。其實細數下來，我本意是借蘇軾的《定風波》的詞意，寫完後才知只有兩處套了蘇軾原詞的字句，意想不到也。

七十個歌名

在不少場合，我都説過這首歌曾經改了不下七十個歌名。〈定風波〉是我建議的名字，電影公司怕此名太艱深，問我可另有提議。我於是用老辦法，在歌詞裏面找尋擬似"歌名"的字詞。真的甚麼名字也提上去。〈倦〉、〈不再少年〉、〈疲倦人間〉，甚至〈老井〉也搏一搏。最後，電影公司還是覺得〈定風波〉比較好。

難怪，我自己都覺得非〈定風波〉莫屬。原因如下。

一、〈定風波〉三字可以直解為平定了一些風波。上海幫會大老一生經歷無數風波，最後時光裏，一切都定下來了，還不是定風波？

二、〈定風波〉是詞牌名，屬古典文學範疇的事，就當是趕上流行曲的"中國風"順風車吧。反正，電影歌曲的功能就是要普羅大眾注意到世間上有這歌曲，由注意歌曲到注意相關的電影。所以電影主題曲其實是在觀眾未曾看戲的時候就接觸的。這首歌由張學友主唱，要觀眾注意絕對不成問題。注意了之後，就要引起討論。我直覺大陸的聽眾對古典文學的東西頗熱衷討論。拙詞〈定風波〉與蘇老的《定風波》似近還遠，不盡相同，應可引發一些聯想，故這個名字應該有助推廣。

　　填詞前輩向雪懷先生在一次訪問裏說〈定風波〉這歌名比〈麵〉好，因為有氣勢。歌名就如人名，改壞了就命運不同。現在回首，不敢想像若果〈麵〉這歌名或內容能通過，局面會怎樣。

〈麵〉（國語）（初稿）

作曲：高世章

作詞：岑偉宗

主唱：張學友

轟轟烈烈，成就了大事業

潮起潮落，裏裏外外都體面

你陪了我幾多年？

鯉躍龍門，要修煉五百年

我是泥鰍，是否須要一千年

春夏秋冬的熬煎

才可成仙

好不容易又一年

渴望的寧靜還沒有出現

要是鴻飛可到天邊

歸去來兮的時候誰在身邊

一輩子最難吃的三碗麵

無非是人面場面和情面

萬水千山流轉積澱

你是唯一可教我永遠懷緬

〈定風波〉（國語）（定稿）

作曲：高世章

作詞：岑偉宗

主唱：張學友

十里洋場，成就一生功業。

潮起潮落，裏裏外外都體面。

你陪了我多少年？

穿林打葉，過程轟轟烈烈

花開花落，一路上起起跌跌

春夏秋冬明和滅

幕還未謝

好不容易又一年

渴望的寧靜還沒有出現

如果成功就在目前

為何還有不敢實踐的諾言

一輩子忠肝義膽薄雲天

撐起那風起雲湧的局面

浪淘盡滄海桑田

你是唯一可教我永遠懷念

錦上添花，無限風光場面
雪中送炭，交上了情面人面
留下多少到目前

有誰走到天年，可以不拖不欠
漫漫長夜，有幾回糾糾結結
人間緣起和緣滅
繚盡沉煙

想平靜的吃口麵
人生卻像碗辛辣擔擔麵
一時紅臉一時白臉
歸去來兮的時候誰在身邊
一輩子最難吃的三碗麵
無非是人面場面和情面
萬水千山的積澱
你是唯一可教我永遠懷緬

嚐盡了似水流年
你是我心坎裏糾纏的麵線

錦上添花，不如一簑煙雨
滿堂盛宴，還不如一碗細麵
井水一瓢也香甜

有誰一任平生，可以不拖不欠
漫漫長夜，想起了誰的人臉
想到疲倦的人間
不再少年

好不容易又一年
渴望的寧靜還沒有出現
如果成功就在目前
為何還有不敢實踐的諾言
一輩子忠肝義膽薄雲天
撐起那風起雲湧的局面
浪淘盡滄海桑田
你是唯一可教我永遠懷念

嚐盡了似水流年
你是我心坎裏唯一的思念

歌曲連結：

大上海
youtube 片段

大上海
youku 片段

　　無論甚麼歌，永恆金曲總是有那麼一兩句教人過耳難忘。能在那過耳難忘的旋律上配上歌詞，就成為整首詞的"詞眼"（Hookline），一聽就盯住，牢牢記實。

　　寫了這麼多年粵語音樂劇，覺得純然流行曲沒可能原原本本地放到音樂劇裏做戲中歌曲，但又知道音樂劇歌曲的寫法和架構，跟古典歌劇的歌曲是兩回事。美國音樂劇導演 Aaron Frankel（2000）如是說："流行曲與音樂劇歌曲均是流行音樂：所謂的'流行'是相對於'古典'之意。它為普羅而寫，不為精英而作。流行抑或古典，最基本的分野就是該首歌曲有個主要旋律，按既定規律演進和重複。無疑，流行音樂日趨精緻，唯流行音樂之所以流行，不是因為它長留人心，而是因為它易於記憶和重述。"[1]

　　音樂劇歌曲與流行歌曲是似遠還近的關係，而事實上聽不少音樂劇歌曲，其曲式也跟流行曲相近，寫得好的，聽一兩遍也就記住了，散場後還不定時憶起某一兩句旋律甚至歌詞。音樂劇作詞知道這些曲式，就知道如何在歌曲裏佈陣，知道如何佈陣，就知道哪一句是詞眼，整首歌的"金句"——要令人記住的句子——要放在哪裏。

1　"Both pop songs and show songs are popular music: popular here means the opposite of classical," of the people, not of the elite. Popular or classical, the most elemental definition of a song is a main melody which periodically returns in a set verbal meter. True, there is a growing sophistication today in much popular music, but it stays popular not because it may be memorable but because it is rememberable." Aaron Frankel, *Writing the Broadway Musical*（U.S.A.: Do Capo Press, 2000）, p79.

AABA 基本曲式

"AABA"可説是很基本的曲式。它之所以基本，是因為這四段的組織，合乎人類表現情感的基礎模式，就如阿芬打電話給阿強，告訴阿強她有了身孕。阿強正面的反應是：

> A_1—你有了孩子！好呀！
>
> A_2—你有了孩子！好呀！
>
> B—我一直都渴望有這一天！
>
> A_3—你有了孩子！真的很好！

阿強負面的反應可能是：

> A_1—你有了孩子！天呀！
>
> A_2—你有了孩子！天呀！
>
> B—快去打掉！快去打掉！
>
> A_3—你有了孩子！天呀！

如果把上述兩個反應寫成兩首歌，可以直接套用 AABA 的曲式。

A_1—主旋律亮相（起）

A_2—重述一遍主旋律，令聽眾記住（承）

B—來一段跟前面有反差的旋律（轉）

A_3—返回主旋律，給樂曲收結（合）

正因為 AABA 的曲式，主旋律在 A，所以理論上，"詞眼"也該放在 A 段。這類歌在八十年代的流行曲裏較多見到。如雷安娜的《舊夢不須記》（黃霑詞曲），開首第一句就是"舊夢不須記"，回來到 A_3 起句又是"因此舊夢不須記"。還有鄧麗君的《忘記他》（黃霑詞曲），起句就是"忘記他，怎麼忘記得起。"簡直是歌名和金句一起上桌。

當然，有時 AABA 稍嫌太短，就會加個音樂過門，然後再來個 BA，變成 AABA ＋ BA 的曲式。在音樂劇裏，過門那時，盡可能安排一些小情節，令歌曲的氣氛有提升或改變，甚或轉到另一境界，到返回來唱 B，詞句大致相同，夾雜微細的改變，觀眾就會聽得很耳順，再回到最後一個 A 時，重申一次主旋律，把主題強調一下，然後收結。

我寫過不少這類音樂劇歌詞了。單單跟高世章合作的音樂劇裏，隨手憶起的有：《白蛇新傳》裏的〈四季天〉、《一屋寶貝》裏的〈一屋寶貝〉、〈柳美里〉、〈女人香〉和〈永別又如何〉等等。無巧不成書，其中的〈四季天〉、〈一屋寶貝〉和〈永別又如何〉，金句和歌名也是在 A 段出現上桌的。[2]

《捉妖記》中的〈奇書〉曲式

2015 年我倆為電影《捉妖記》寫了國粵語版共八首歌曲，其中的主題曲〈奇書〉（國語版）、〈奇路〉（粵語版），也屬此例。不過是刪去了第一個 B 之後的 A，變成音樂過門，再回來一個 B 和 A，變成 AAB ＋ BA 的曲式。

高世章傳來旋律前，大概說了導演想達到的效果。當時，我對這電影的具體內容不太清楚，大概是那隻妖精胡巴要離開人類父母之時，這歌曲就是襯着他離開而響起。世章曾跟我討論，到底這一首說 "離開" 的歌，該是循父母的角度去唱，還是從胡巴的角度去唱。

2　相關歌曲可到網站 www.chrisshum.com/sound.php，點擊相關的歌名收聽。

從父母的角度去寫，那是對胡巴的祝願和寄望；從胡巴的角度去寫，那是希望父母放心，承諾自己會努力成長，不辜負養育之恩。那個時候，我腦海裏還以為胡巴長得跟許誠毅導演之前創作的那個史力加（Shrek）一樣高大，還以為這部電影橫跨了很多年的時空，由胡巴出生説到胡巴的少年。

　　最後，我覺得還是抽空一點去寫，但從一個"勵志"的角度去寫，會比較有利。聽過旋律後，那感情是較為沉澱的，應該不會太少年輕狂。我就順着這條思路去感受那旋律。很快，第一句句子就出來，還要是個非常好用的"比喻"，太好了。如把全首詞的段落組成排列開來，就可以看到以下的組織：

A_1—生命就是一部奇書……勇敢的向前追逐（起）

A_2—生命也是腳下的路……才可以邁向成熟（承）

B_1—離開曾經靠倚過的大樹……好好的記住（轉一）

B_2—不會忘記靠倚過的大樹……也是種幸福（轉二）

A_3—生命就是一部奇書……要用心的閱讀（合）

妖精胡巴。

127

"奇書" 一詞在 A_1 首句出現,"生命就是一部奇書" 也順理成章是 "詞眼",故此在 A_3 再次出現,總括全局,歌名〈奇書〉也是這個原因。順帶一提,在 A_3 結尾 "要用心的閱讀" 之後,再來一個結尾的 "尾聲"(Coda),重複前面的尾句,以達真正收尾結束之效,就像回家用鑰匙開了門一樣。我承接前文,"閱讀" 甚麼呢?我覺得這裏宜宕開想像的空間,就呼應前文寫過的 "腳下的路",來個 "頂天立地的每一步"。可以把每一步看成是人生解難的步驟,也可以當成是具體的行跡。

另闢蹊徑的粵語版

〈奇書〉是先寫國語版,再寫粵語版的。因為要等電影公司落實是否發行粵語版,結果決定要做,我十分高興。

餘下的問題就是能不能留下〈奇書〉的構想。

我盡可能依着國語版歌詞的結構去寫粵語版,發現 "奇書" 兩字不能放到旋律裏,分開則沒有問題。那只能順住旋律音韻去找另一進路去寫。我想到,既然是胡巴要離開父母,那就寫 "腳步" 吧。於是全首詞寫成後的佈局大致如此。

> A_1—沿着前路你別停步……就算會遇上風暴(起)
>
> A_2—懷着疑問接受難度……自信、魄力兼勇武(承)
>
> B_1—沒有靠倚再跨出你闊步……前路才覓到(轉一)
>
> B_2—願你記起每筆起跌過渡……長袖仍善舞(轉二)
>
> A_3—奇遇潛伏每段奇路……大概某日都揭到(合)

寫到結尾,我還在想法子把 "書" 這個概念放進粵語版。於是 A_3 整段便是:

奇遇潛伏每段奇路

遊歷時候永未知道

就當計頁數

大概某日都揭到

　　由"路"轉入"書"，只能把它當成"比喻"，故此用上"就當計頁數"，書頁此刻也變成"年月日"，終日會翻到"奇遇"的那頁。而每一步也是人生的學習過程，所以我尤為喜歡粵語版這個的尾句（Coda）——"活到老學到老"一來是句通俗的套語，一聽自明，不用多解釋，二來這種人生態度也是挺勵志的。

　　此曲的國粵兩版歌詞可在參考附錄的簡譜。

國語版歌曲連結：

奇書
youtube 片段

奇書
youku 片段

試步 詞眼

試找來披頭四樂隊（Beatles）的歌曲《Yesterday》來細聽及分析一下歌詞。你認為這歌的曲式是不是 AABA + BA？

試按你在本章讀到的，用披頭四樂隊這首《Yesterday》來填上粵語歌詞，你的 "詞眼" 甚至 "歌名" 要在 A₁ 就出現。

無絕對的參考答案

1996 年，春天舞台製作了音樂劇《播音情人》，由杜國威編劇兼導演，陳鈞潤和我負責填詞，有部分新歌由杜雯惠作曲作詞，該劇由 1996 年 12 月 21 日至 1997 年 2 月 4 日，在演藝學院歌劇院演出。這個音樂劇用了大量的五、六十年代的歐西流行金曲，重新依劇情填上粵語歌詞，其中選了一首披頭四的《Yesterday》。演唱的角色叫魚蛋仔（陳小春飾），他迷戀流鶯珍珠雞（劉雅麗飾），一直對暗戀自己的表妹小燕飛（杜雯惠飾）不聞不問。直至一天，魚蛋仔因突發事件，竟發現小燕飛可愛之處。一時之間，不知如何是好，就唱出此歌——〈公主與啄地〉。"公主" 是借喻表妹，"啄地" 俗語指代 "雞"，也用來借喻流鶯。1996 年的版本，由我填詞，其詞云：

A₁　她最美，從前停留在我的心扉

　　粗聲粗氣但仍覺艷媚

　　可愛啄地，夢裏仙姬

A₂　一個你，從無停留在我的心扉

　　湯水雖靚但仍覺乏味

　　今晚居然，脈搏激起

B　　為何，尋日你稍欠一點女人味

　　為何，誰令我改變得毫無道理

A₃　她與你，同時停留在我的心扉

　　種種感覺現時再玩味

粗魯不羈，白雪心地

B 為何，尋日我竟覺不出女人味

為何，誰令你改變得毫無道理

A₃ 她與你，收音機中去爭主角戲

天空小說現時結局未

鍾意公主，定愛啄地

噢，愛公主，定愛啄地

現在重看，1996 年的版本不夠妥貼，且未符合本章題目的要求——"詞眼"及"歌名"要在 A 段出現。而且，"公主"在歌詞裏像隔了兩重的意思，應該用"表妹"來得直接。大概是當時太貪心，想對比"公主"和"啄地"二詞，取其差天共地的效果罷。如果我再填，或許可以這樣變一變，歌名就叫〈表妹與啄地〉好了：

A₁ 她最美，從前停留在我的心扉

粗聲粗氣但仍覺艷媚

可愛啄地，夢裏仙姬

A₂ 一個你，從無停留在我的心扉

湯水雖靚但仍覺乏味

今晚表妹，令我心起

B 為何，尋日你稍欠一點女人味

為何，誰令你今晚黑驟然善美

A₃ 她與你，同時停留在我的心扉

種種感覺現時再玩味

粗魯不羈，白雪心地

B 為何，尋日我竟覺不出女人味

為何，誰令你改變得毫無道理

A₃ 她與你，收音機中去爭主角戲

天空小説現時結局未

鍾意表妹，定愛啄地

噢，愛表妹，定愛啄地

2015 年 2 月中旬，高世章來了電郵，説有首歌要加進電影《捉妖記》裏，其時已寫好了兩首歌，而這首新加的歌暫名叫 "Montage Song"，他交來時的旋律檔案編號已是 "Montage Song 1.5"，足證他已改了五稿。同時，他在交稿的電郵裏提議歌詞可以 "短暫的快樂" 為重點。一來這支歌其實頗短，是 "ABAB" 曲式，名副其實的 "短暫的快樂"；二來這歌配襯男女主角跟胡巴的生活片段，一段看似匪夷所思卻又自然不過的家庭生活。

捉錯用神的想像

當然，我其實不知道具體畫面是怎麼樣的，一切只能靠想像。而幸運的是，世章的旋律素來很能 "説話"，只要一聽旋律，心裏就會有畫面。Montage Song 也不例外。開首的陶笛引子已經拉出一種浪漫溫馨的氛圍，且有種帶人進入另一境地的感覺。往後的旋律也輕柔醉人，卻又隱隱瀰漫着難以把握的苦澀。

回看我的郵箱記錄，那天我在下午 4 時 57 分收到電郵，聽了旋律，期間又收到世章再來電郵講解此曲如何起歌。我正躊躇如何理解世章所謂的 "短暫的快樂" 之時，5 時 31 分，收到世章再來電郵，原來他跟導演溝通了，導演希望淡化 "短暫" 二字。那麼，就剩下 "快樂" 了。到底是甚麼樣的 "快樂" 呢？

我想像那將會是男女主角跟妖精胡巴的家庭快樂。無論如何，男女主角不可能是自然生育出胡巴，但他們彼此卻孕育出似比親情一樣的親厚感覺，也應該是這一節電影片段裏最想呈現的感覺。於是我寫了如下一段：

忘了甚麼時候我擁有了你

忘了甚麼時候我們在一起

時光飛逝只有一個目的，給我珍惜

2 月 18 日收歌，2 月 23 日交稿。當然，首先是拍檔作篩選。世章指我上述這段寫得太像 " 戀人 "。我向來賴以通關的 " 虛寫 " 似乎不奏效。事實上，我在這段寫的 " 我們 "，是暗指男女主角跟胡巴，但這種暗寫又很難解說。這多少牽涉到一般人對詞義的理解，" 我們 " 不就是 " 你我 " 嘛，直覺是 " 愛情 " 的話，我也擋不住。唯有改，2 月 24 日交出此稿：

一股勇氣我們從此有了你

想不到有了你衍生了福氣

時光飛逝帶來溫暖的戲，讓我珍惜

顯然這一稿的弊端在我把 " 懷胎 " 生子也寫了進去。這次明顯不是愛情，卻似乎露骨太多了，三口子的關係寫得太明白，未必是好處，至少減了浪漫。

寫下結束的感受

但稿還是交了，儘管中間有些少修少改，世章和我終究都覺未滿意。但下一步如何，還是要等導演的批語再定。三月初，導演傳來語音短訊，講及了這歌詞，其中有一句，使我茅塞頓開——" 就像去旅行，快到完結之時的感覺。旅行期間很開心，但再過一陣，就要結束了……"

我想起林夕為王菲寫的那首《假期》。

《捉妖記》劇照。

於是，3月3日，我把新一版寫成交出，起段如此：

> 到底甚麼時候我們在一起
>
> 就像在桃花源趕上了美麗
>
> 花開花落轉身時光流逝，教我珍惜

此一改，一切就如水到渠成。不論到底這是幾多個人的關係，但"我們"在一起，就結成了一個桃花源。原來這首歌要的是"感受"，我要把那"感受"化成具體，這才是關鍵。之前，就是捉錯用神。

這稿交了，導演收貨，安安樂樂。只是原本我寫的兩個B段都一樣，導演覺得之前寫下的一些B段內容，他讀起來很有感覺，想我放回去，於是整首歌的ABAB變成都沒重複，段段新鮮。

桃花源中的孤舟

在最後的一句尾句（Coda），由最初一稿到這一稿，一直都寫上"明天你會在哪裏"，歌名也想定為〈明天你會在哪裏〉，貪

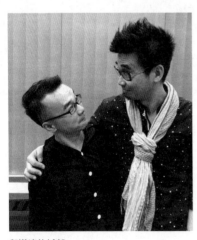

與導演許誠毅。

其在歌裏唱了，就容易記得。後來又想改作〈桃花源記〉。以陶潛散文的寓意，寄喻眼前這段關係快將消失。後跟導演短訊往還，也許改作〈桃花源〉更佳，以免跟電影名字相沖。但到電影發行了，要做片尾資料字幕，我才決定用回〈明天你會在哪裏〉。可是卻又捨不得〈桃花源〉這個名字，就把粵語版定為〈桃花源〉。

這歌是先國語後粵語的。〈桃花源〉的

難處一如以往，就是沒法把"桃花源"三字整全地安插到旋律之中，只能以整體去營造出來。另外，我首個寫的粵語版本選了個不太適合的韻腳。令聲調起來不夠悅耳，字詞也不夠多變。[3] 試交一稿之後，冷靜兩天，就再換個韻重寫，也就是現在錄在電影裏的這一稿了。那大概是 3 月 13 日的事。

之後導演、世章和我各有別的事要忙。大概 5 月中旬，導演來了短訊，說有些字詞想我修訂一下。其中我印象最深的，則是第二次唱的 A 段裏一句，原本寫"撐枝竹竿再走天遠地遠 ／ 誰可相纏"，導演覺得有點"白"，我竟然把心一橫，改為"孤舟簑笠再走天遠地遠 ／ 誰可相纏"。那是取自柳宗元《江雪》一詩的句子："孤舟簑笠翁 / 獨釣寒江雪"，如果是流行曲，我也許會三心兩意，此次卻冒險一試。誰知道導演再來短訊，不用管深或淺，此四字照用可也，不用擔心，畢竟電影也是文化事業。此一事例，又令我多欣賞許誠毅一分也。

國語版由原本電影男女主角負責演唱，聲音自然悅耳。粵語版交誰唱呢？世章跟我商量了一陣，決定交給香港音樂劇界兩把好聲音去演繹。鄭君熾和溫卓妍都是多次合作的朋友，也有專業的配音和演出經驗，在趕急的製作情況下，亦保持水準。毋負歌名，聽之有若去了一趟桃花源。

此曲的國粵兩版歌詞可在參考附錄的簡譜。

國語版歌曲連結：

明天你會在哪裏
youku 片段

3　詳見本書第一章的〈選韻腳如找朋友〉一篇。

《暴瘋語》就配〈暴風雨〉

向來做電影歌詞都是無本可考。今次也不例外。説的是由爾冬陞先生監製，李光耀先生導演的《暴瘋語》。

聽世章"説"要替《暴瘋語》做電影配樂，我第一時間想到的，就是莎士比亞的戲劇《暴風雨》(*The Tempest*)。當然此"瘋語"不同彼"風雨"，斷估不會是把莎劇拿來拍電影吧？那大概是2014年的5、6月之間，聽着聽着，就各忙各的了。事實上，那時我手上還要開始構想一舖清唱的清唱音樂劇《大殉情》(又係高世章作曲，我作詞)，那個戲我還要編劇，對我來説正係"頭都痕埋"，不各有各忙都無法。

待到六月初，世章來電，説這齣電影落實了要寫一首國語主題曲，也談好了找我幫手。這下可好，又有機會跟好兄弟合作。況且，2014年是世章"超量產"的一年，他不知哪來的能耐，竟然接下好多個案子，同一時間有幾個都在開工，他的頭痕得比我更甚。我抱着能幫一把就幫一把的想法，陪他走上一道，也就自然答應。

落筆兩句就斷片

世章説這歌的意念就是"生活中會莫名其妙地碰上逆境，然而無論如何艱難的處境，總會有希望，總會有出路。"大概就是俗語所謂的"充滿正能量"的歌詞主旨吧。聽着世章傳來的旋律，悠揚舒徐，的確有他所説的味道。

我很快的就寫下首兩句——"沒有魔鬼／哪有天使"。用"魔鬼"和"天使"來做對照，對比夠大，而且魔鬼象徵逆境，天使象徵希望和陽光，有魔鬼才能映襯出世間有天使，想想也就覺得"好有嘢"，應該會收先聲奪人之效吧。可是……之後的句子，我

竟然想不下去。發生甚麼事？只寫了兩句就"斷片"？

觀影的碰撞

之後幾天，我反覆咀嚼世章那個意念，發覺其實要用那句説話漫衍為一首歌，比想像中難。原因在於，那句説話要呈現的是抽象的意念，或者是個信念，可以用一句話就説完，關鍵卻是我要演化成超過 250 字的歌詞。我嘗試續寫過一兩段，都不太滿意，總覺得只是在兜兜轉轉。我一開始就把"沒有魔鬼／哪有天使"這般重大的議題拋出來，餘下我還有甚麼"魔術"可變，認真費煞思量。

此時此刻，救星殺到。

有天下午世章來電話，説他當天晚上會在剪片房，跟導演一起從頭到尾看一次這電影。世章覺得若我臨場一起觀看，也許會有幫助。

説來有趣，這也是我做電影歌以來首次到剪片房看電影。

那天晚上，我就到了位於柴灣的剪片房。那裏除了一個大型的工作台，餘下的部分跟一個電影院的放映廳無甚分別，我們看的就像電影院一樣的大銀幕，大概是要模擬真實的觀影效果吧。

導演跟世章坐在工作台前邊看邊摘筆記，我就坐在偌大的沙發椅上，靜心觀看，感覺一如看電影首映。我也邊看邊抄筆記，我把一些看戲時聯想到的關鍵詞，不加思索地寫下，歪歪斜斜的寫滿一版半紙。這個過程十分受用。

看完了一遍，跟導演李光耀先生談了一些他的想法，其中一句令我突然像大腦亮了燈一般——"人其實很脆弱，你以為有些事情永遠不會發生在你身上，偏偏就會出現。"

電影裏黃曉明飾演的精神科醫生，以為一切都掌握在自己手裏，哪知道最後敗於自己的好勝、恐懼、自負以孩童時期母親自殺的陰影，令自己不知不覺掉進精神病的漩渦裏去。

此時，我明白我先前對這首歌像"斷片"一樣的原因了。

我先前只有一個抽象的意念，而我也未能夠走出這個抽象的意念，去找出"前因"和"後果"，又或者創造自己的"前文"和"後理"。

發揮"戲劇思維"

當晚一談，我知道怎樣寫了。我需要的，就是個"故事"。

黃曉明飾演的精神科醫生，是整首歌最理想的切入點。在你以為擁有一切，生活美滿的時候，命運就來給你嘲弄，窗外就颳起無情的暴風雨，可以隱喻精神病，也可象徵人生會遇上的各種打擊，是人所不能預料的侵襲，足以摧毀一切從前建立的東西。

此時，我也知道，這首歌應該叫作〈暴風雨〉，以呼應電影名稱《暴瘋語》。事實上，這也是我聽到這電影名字時第一個閃過腦海的"三個字"，以主題歌或宣傳歌而言，名字易於辨識，應該有助廣傳。同時，儘管這是講精神病的電影，帶宣傳作用的主題歌也不太好出現"精神病"這些字眼。出現了的話，也許限制了有共鳴的聽眾羣。

在副歌部分，我可以渲染一下"暴風雨"的特質。它是"不可理喻"的，它可以"把美好的事破壞無遺"。然而身受的人，感到"再"多的"委屈"，也請記住，那"不過是一段插曲"，因為"眼前的暴風，再無情的都會過去"。

這樣一寫，感覺就像走到直路。

我念念不忘早前那句"沒有魔鬼／哪有天使"，於是決定在副歌之後再用一遍。不過，我改成"沒有魔鬼／沒有天使"，化成肯定與堅決的感情，以突顯人的內在意志才是令人振作和邁步向前的動力——"原來救贖就在心底。有了先前的暴風雨，與之映襯

的就必然是陽光了，而事實上從大自然的角度看，太陽真的從沒消失，關鍵只在人願不願意堅持下去，等到看見陽光的日子。"

至此，大概這首歌也差不多完成。結尾那句，我特地送給所有曾受磨難的人——"我沒有忘記／那一年陽光多美麗"。我們每個人都經歷過美好的日子，你願意為這個美好的日子重臨而堅忍奮進嗎？

這首歌前前後後弄了十多天，反覆修改個別用詞，總算完成。最後交由陳奕迅演繹，他溫暖的聲線，像撫慰失落的心靈，給這首歌一個漂亮的形象。

〈暴風雨〉（國語）
（電影《暴瘋語》主題曲）

作曲：高世章
作詞：岑偉宗
編曲：高世章
主唱：陳奕迅

擁有一切 在我手裡
一場風雨 夜半來襲
還以為人生全由人控制
一覺醒來才發現一切隨陽光消失

無法抗拒 無法躲避
天地的威力誰能抵
窗外的風雨已穿透牆壁
脆弱的人生原來不堪一擊
啊 暴風雨不可理喻
把美好的事破壞無遺
再委屈不過是一段插曲
眼前的暴風雨再無情的都會過去

沒有魔鬼 沒有天使

原來救贖就在心底

其實陽光從來沒有消失

走出陰霾卻需要擁抱勇氣

啊 暴風雨不可理喻

把美好的事破壞無遺

再委屈不過是一段插曲

眼前的暴風雨再無情的都會過去

啊 暴風雨不可理喻

把美好的事破壞無遺

再委屈不過是人生的小插曲

再無情的風雨有一天都會過去

我沒有忘記 那一年陽光 多美麗

歌曲連結：

暴風雨
youku 片段

（此曲獲第 34 屆香港電影金像獎 "最佳原創電影歌曲" 提名。）

人生總有些時刻或事件讓你印象特別深刻，我們可稱那些是人生的 Milestones（里程碑）。從 2001 年寫音樂劇《聊齋新誌》之後那幾年，我人生的 Milestones 好像突然陸續浮現，其中一個，就是電影《如果‧愛》。

都是因為高世章的緣故，我才有這份機緣。

我跟世章在 2003 年認識，演戲家族邀請世章從紐約回港，寫音樂劇《四川好人》。我也應演戲家族的邀請，為這個戲作詞。多得這機緣，我們就開始合作。半年之內，我們幾乎每週都開兩、三次會，見面時間凟多。上班時我就帶着 MP3 播放器，把世章錄過來的音樂隨身聽。下班在巴士上想到甚麼就給他電話談。這是我跟作曲人工作得最緊密的一次，也許就是這緣故，大家的信任就漸漸建立起來。

《四川好人》在 2003 年夏天演完了之後，世章的音樂給香港戲劇界留下深刻印象，不旋踵就接了歌舞電影《如果‧愛》的音樂來做。

《如果‧愛》是開宗明義的歌舞電影，世章夥拍金培達為這電影作曲。據聞電影最初還是採取向各路人馬徵集歌曲的方式弄音樂，但後來發現風格很難統一，漸漸就變成由金培達和高世章作曲。所以，如果翻開工作人員名錄，《如果‧愛》電影裏的作詞人會有林夕、娃娃和姚謙等詞壇健筆。我能夠參與其中，真多得世章推薦。

特別趕的歌舞電影

大概是完了《四川好人》之後半年左右。世章突然給我電話，問我寫不寫國語歌詞，因為當下他正在做一部電影，有些歌詞試

143

了很多遍，都不太合適，他提議電影公司試一試用他的一位朋友，即我，天啊，原來就是那齣《毋忘我》（那時還未定名為《如果·愛》）。接到這電話的前兩天，我才在娛樂雜誌的封面上看到這電影的消息，説是片方在猶豫找不找劉德華來演某個角色云云。

我就這樣接受這案子。在這之前，我為一齣賀歲電影《九星報喜》（2002 年）寫過部分國語歌詞，不過國語版本只在台灣上畫，我也沒看過。巧合的是，那時我剛剛完成了北京那個"國家語委"的普通話水平考試課程。讀這個課程純為消閒，也沒想過要特別去填國語詞，當然更沒想到後來會接到《如果·愛》這樣的案子。

在電影中我負責三首歌。在電話裏答應了世章以後，隔一、兩天，我就要到金培達在灣仔的錄音室取歌曲的示範錄音。還記得那一晚我去得特別夜，差不多 11 時多 12 時才去到。金培達把三首歌曲交給我，口頭詳細地解釋了三首歌在電影裏的劇情位置、歌曲目的及內容，略述一下劇情大綱，以及講講每首歌的重點。我記得他説這三首歌都特別趕，因為導演陳可辛日內將會在上海的片場開拍這幾場戲。那種緊逼的程度，近乎是明天早上就要有一稿可以給他們看一樣。

也許可能真的是第二天早上就要交一些初稿給他們看。年月久遠了，我也怕自己記錯。我只記得那晚跟金培達要了歌曲之後，回到家裏差不多半夜兩點多。一來心情興奮，二來想快一點有些東西可交給他們。回家洗完澡後，就坐在案前聽音樂，開始寫……好像寫的是《十字街頭》？反正我真的是早上就電郵了一些東西給他們。我知道，這是第一關。縱然有世章的介紹，我也

得給電影公司一些信心或者樣辦。初步如何，再談修訂就易辦得多。我就這樣衝過去，第一關熬過了，然後在往後的幾天陸續修改，最終完成了三首歌——〈人生蒙太奇〉、〈十字街頭〉和〈命運曲〉。前兩首是高世章寫的，最後一首是金培達的作品。

別填上千人枕

最記得金培達解釋這首歌時，他說周迅演的小雨站在一條十字街頭上，面對一羣流鶯。小雨到底要保持自己的純潔，還是投入她們，變成她們呢？金培達特意告誡，不要寫流鶯題材裏常常見到的字詞，大概是那些"一雙玉臂千人枕，半點朱唇萬客嘗"之類的，不要。八十年代譚詠麟有首《午夜麗人》，也是以夜總會陪酒女郎為題，那種寫法也不要用了。這也好，夠清楚，把"不要"的東西先講明，那就讓我好辦事，總比漫無邊際的供你亂試亂撞好。

寫的時候，我就想像電影畫面會有些甚麼。腦海的確出現一個十字街頭，類似民初劇集裏的那種，灰灰黑黑的建築外牆，還有柏油路，一盞街燈放出黃光，鏡頭就在街頭旁的建築物的二樓或三樓的角度往下拍。當然，我不是拍電影的思維，畫面就想到這裏，凝住了。小雨看着這條站滿流鶯的街道，看着那些流鶯，她會想甚麼？而那些流鶯看着純樸的小雨，恍如看到多年前的自己，她們心裏又會想些甚麼？她們會問小雨問題嗎？她們會告訴小雨一些她們的生活哲學嗎？

我當然沒有劇本可循，只知那是小雨站在沉淪的懸崖。到底是歌唱完了之後就跳下懸崖，還是歌到了一半就往懸崖跳下去呢？我真的一點譜也沒有。遇到這情況，我覺得，我該寫得"虛"一點，讓導演可以做一些臨場的調整。所以，我決定讓歌詞內容的角色定位寫得模糊一點，但只要加多點演繹，它就可以賦予場上任何相關的角色。

於是，小雨跟流鶯就成了這首歌兩股拉扯的力量了。

佈局選韻切合重心

開始一段 "愛沒有 ／ 恨沒有 ／ 抓不來 ／ 甩不掉" 四句，其實是世章的設定，寫得實在太好，我沒理由不用，反正當為音樂前奏，十分合適，揭示了這歌的主題重心。

其實世章那幾句，也顯示了歌者的態度——濃妝艷抹地冷眼看世情。這應該是一把傲然卻又墮落的聲音，他們批判世界，同時批判自己。於是就寫下 "沒有一個是天使 ／ 儘管抹粉塗脂"，後面就描畫她們的心態，是殘酷天地的小螞蟻，只能掙扎，不能嘆息，堅強是她們唯一的武器。

第二段接住是他們的處境，"飢餓" 是她們人生的主題，流鶯販賣 "愛" 只為換取溫飽。妓女跟 "夜色" 是配套，為了滿足金培達所說，不要寫前人寫過的，那就不寫 "夜色"，改為 "太陽倒下了 ／ 霓虹中飄移"。有時，有限制寫作才過癮。

這首歌的副歌旋律非常搶耳，我用開口的字作韻，旨在方便用於合唱，令聲音更嘹亮。這段是接上文，於 "尊嚴" 掃地的處境之下，做人就該豁出去。所謂 "爽不爽一剎那 ／ 天堂地獄一家"，也是回應金培達所提的要求。"爽" 就是指床笫之事，後一句則是 "一念天堂一念地獄" 的演化。出賣肉體是地獄？賺到金錢是天堂？

副歌回來之後，再唱那段，顯然是評論小雨跟流鶯之間的差別——沒兩樣。至於為何沒兩樣，歌詞不解釋了，留待畫面去處理吧。寫到這裏，好歹也要點一點題，就寫 "在十字街頭 ／ 沒啥好堅持 ／ 別跟生活嘔氣"，十字街頭在這裏變成了象徵，功德圓滿。

特別提一提最後一段，那四個"最"，完全是在描述流鶯的。那句"最溫柔的戰役"，是脫胎自香港一舞台劇的戲名──進劇場（Theatre du pif）的《魚戰役溫柔》。戲我沒看過，不知道說甚麼，但那宣傳單我看過，當時覺得這戲名挺特別，但很費解。想不到過了一段時間之後，給我換了另一面目用在歌詞裏。謝謝。

歌詞寫完了之後，金培達來過電話，說電影公司想我改一改最後一段那四個"最"的句子。我忘了理由，好像是太露骨之類。但我想，其實已寫得頗隱晦。最終，我實在想不到其他更好的選擇，放棄了。而電影公司好像也沒堅持要改，就這樣留着。

美滿的收穫

最後，這首歌先在 2005 年香港作曲家及作詞協會的金帆音樂獎上得到"最佳另類作品獎"，兩星期之後，又得到第四十三屆台灣金馬獎的"最佳原創電影歌曲獎"。這個成績，對一首在電影裏只屬插曲的作品而言，是"超額完成"，世章和我都覺得十分意外。

而這兩個獎，亦是我填詞以來的第一個正式獎項。我由舞台劇界踏足填詞之藝，自 1994 年開始填到 2005 年，都 11 年了。第一及第二個真正競賽的獎項卻都是在舞台劇界以外的領域獲得，對我而言，別具意義，更是莫大的鼓勵。[4]

4　1992 年，第一屆香港舞台劇獎正式誕生，至今仍然是香港戲劇界的主要年度獎項。由香港戲劇協會及香港電台聯合主辦，主要總結香港劇壇每年成績，以嘉許表現優異的戲劇工作者，鼓勵香港戲劇界製作更多精彩作品，提升戲劇藝術水平。每年 4 月在香港舉行頒獎禮。香港舞台劇獎設有多個常設的獎項，如最佳整體演出、最佳導演、最佳舞台設計等等。關於音樂的獎項，由第一屆開始就設立了"最佳創作音樂獎"，卻並未設任何與填詞有關的常設獎項。2004 年，曾頒推薦獎項"香港戲劇傑出青年獎"予三位戲劇人──黃智龍（監製）、陳秀嫻（舞台監督）及岑偉宗（填詞）。到 2009 年，適逢香港戲劇協會成立廿五周年，香港舞台劇獎就特頒"銀禧紀念獎"與十八位業內人士，其中"傑出填詞獎"一項──獲獎者包括陳鈞潤、黃霑、鄭國江、杜國威、岑偉宗、鍾志榮。唯上述獎項只屬偶發嘉許，並非常設的競賽獎項。至 2012 年才將音樂獎改為"最佳配樂獎"，並新增常設獎項──"最佳原創曲詞獎"。首個得獎作品為高世章（曲）、岑偉宗（詞）的〈一屋寶貝〉。

〈十字街頭〉（國語）

（電影《如果・愛》主題曲）

作曲：高世章

作詞：岑偉宗

主唱：金城武、

　　　周迅

　　　八份八

歌曲連結：

十字街頭
youtube 片段

十字街頭
youku 片段

愛　沒有

恨　沒有

抓　不來

甩　不掉

沒有一個是天使　儘管抹粉塗脂

殘酷的天地　一隻小螞蟻　沒有嘆息權利

飢餓永遠是主題　愛情是個道具

太陽倒下了　霓虹中飄移　尊嚴水銀瀉地

世界本就邂逅　還有甚麼可怕

爽不爽一刹那　天堂地獄一家

我們之間的距離　相差不過毫釐

在十字街頭　沒啥好堅持　別跟生活嘔氣

世界本就邂逅　還有甚麼可怕

爽不爽一刹那　天堂地獄一家

最迷人的身體　最真實的交易

最溫柔的戰役　最爽快的遊戲

作者在電影歌曲及舞台劇
歌曲作詞的一些獎項。

看動畫，除了迪士尼，就是彼思（Pixar）。不過，彼思如今都是迪士尼旗下的了。翻看維基上彼思的動畫製作資料，我原來只做過《勇敢傳說》（Brave）這一齣電影的譯詞，好像是在戲中那場城堡內飲宴時唱的歌，歌段也頗零碎，怪不得我印象較模糊。

再數下來，就到這齣短片《熔岩熱戀》（Lava），隨電影《玩轉腦朋友》（Inside Out），於 2015 年的暑假檔期一起公映。原本為《Lava》粵譯了歌詞，完全不知道會是以怎樣形式面世。因為這片實在太短了，只有一首歌，故事在短片裏也講得圓滿，還以為會放在電視頻道播放而已。

想不到到七月下旬，電影院排出了《Inside Out》放映，有朋友看了之後紛紛來短訊或臉書留言，說電影正片之前播的短片好看歌好聽，結尾字幕打出來是我的填詞，十分高興，紛紛來賀。我才憶起，那應該就是我兩、三個月前譯寫的歌詞。

兩座火山講故事

《Lava》算是音樂動畫短片，原來早於 2014 年 10 月就在紐約漢普頓斯國際影展上首映了。2015 年 6 月才在美國正式上映，配合動畫長片《Inside Out》一起播放。到香港上畫時，《Inside Out》分英語原版和粵語配音版，《Lava》自然也有粵語版本與之配合。

維基上如此描述其劇情："烏庫（Uku）是一座在熱帶太平洋的火山，孤獨地看着圍繞他身邊的生物成雙成對，希望能找到屬於他的另一半。幾百年來，他一直對着海洋唱歌，不斷噴出火山熔岩並慢慢沉入海底，但他不知道海底有一座叫樂樂（Lele）的火山聽見了他的歌聲並愛上了他。在烏庫熄滅的同一天，樂樂

149

因火山熔岩噴發而露出海面，但是卻因為背對着烏庫而看不見他。烏庫心碎地沉入了海底，但在聽到樂樂唱他的歌的時候，重新變為活火山。烏庫再次噴發出大量溶岩，並再次露出海面。這次烏庫與樂樂終於面對面並組成了一座海島，從此快樂地生活在一起。"而這兩座火山的名字合起來，就是夏威夷結他"Ukulele"了。

我在戲院看這短片時，覺得以兩座火山都可以講故事，真不得不佩服。至於火山的名字，再加之全片以夏威夷結他伴奏，也盡見編導心思之細密。

正歌—副歌結構

這是典型 Verse—Chorus，中文叫"正歌—副歌"結構的歌曲。這結構總共唱了四次，每次重複劇情就有新的進展，因為劇情在歌曲裏有推進，所以這首歌也有音樂劇色彩，雖則畫面上那兩座火山不會跳舞——啊，不過有"起伏"啊。

副歌在流行曲裏常見，就是那些可以給別人跟住一起唱的段落，通常都瑯瑯上口，在一首歌裏往往重複多次，旋律好記好認，厲害的副歌，甚至是別人一提起那首歌就會哼得出來。所以，一般來説，放到副歌裏的歌詞，都是最精警又最淺顯的字句。

張學友的《愛是永恆》，副歌就這句起首："有着我便有着你／真愛是永不死／穿過喜和悲／跨過生和死"，易解易懂，副歌最後一句又是歌名所在："愛是永恆當所愛是你。"最簡單直接的副歌，當數皇后樂隊（Queen）的《We Will Rock You》，因為它的副歌就是重複兩次的"We will we will rock you"！

可見副歌宜於用來宣示口號、剖白渴望、表達心意等等，是

寫上聲明、陳述、指令的最佳位置。

相較起來，正歌（Verse）通常用來述事、描摹細節、重述過程、解釋前因後果等等瑣碎事情。而每段正歌的尾句，最好可以引出副歌的詞意出來。

熔岩的愛，一語雙關

《*Lava*》這歌有四段正歌，每次均是在敍述烏庫火山的"愛情"進展。第一次是介紹"角色"，看英文原詞如此起屹——

A long long time ago

There was a volcano

Living all alone in the middle of the sea

就像是説書人的語氣，這是第三者敍述，此中重要的字"Volcano"需要譯出，因為畫面上有，而且這是第三者介紹角色。若果是火山島的自述，反而可以不譯。不過，在原曲有"Volcano"的那句旋律卻放不了粵音的"火山"，唯有往前前後後去找，最終放到第三句裏，粵譯就變成：

要告訴你知道

在大地上某道

有個火山島年年歲歲看雲霧

第二次的正歌是寫火山漸漸變成睡火山，英文原詞的"Brink of extinction"多少難照搬到粵語，因為略嫌科學，不夠浪漫。於是我把"寂寞"這感覺放大來寫，用擬人法寫火山等不到愛情而心碎，還"來到快要沉睡"之境地，我相信，配合畫面，觀眾應該會明白的。

還有個難處。原詞中用到"He"和"She"，這代名詞。英文有分性別，中文書面儘管可寫"他"和"她"，但對歌詞來説，兩個字皆同音，聆聽不到分別，也

就沒意思。遇到這些，就要從其他方法去補足。如此次我就譯出一句"如女角見到前路"了。標明下一座火山的性別屬性。當然，火山性別只是想像而已。

第三次火山運動之後，寫兩座火山因陰差陽錯而未能見面。因為已建立了先前的"she"的譯法，這段相對容易轉譯，但也要做小小工夫，如原詞有句"Looking all around / But she could not see him"，變成粵語就是"再也找不到／唯有滿眼雲霧"。

第四次的正歌，就是兩座火山終於"愛"得上了。寫得大團圓就可了事。原詞有句"All together now / Their lava grew and grew"。句中"Lava"一字既指熔岩，亦諧音"愛情"。變成粵語，似乎不能兩者兼得。兩種語言各有特點，我們要明白兩者的特點，譯詞時捉住主題重心為先，其他只能視情況取捨。此處，我譯成"到有了彼此／長嗌每個情字"，寫個"嗌"字，希望能用中文的特性去一語雙關。

但願夢想成真

《Lava》的副歌一如正歌，皆唱四次，旋律歌詞皆略有些差異，大體相近，而最後一次則為男女聲的二重唱。正歌是說書人敍述，副歌則是火山的第一身心事：

> I have a dream, I hope will come true
>
> That you're here with me. And I'm here with you.
>
> I wish that the earth , sea, the sky up above
>
> Will send me someone to lava

詞句簡單直接，只要譯出火山內在渴望已可成事。同樣，尾

句的"Lava"，也是一語雙關。取捨之下，我用了"嗌"字，呼應前段的一語雙關：

> 但願夢想突然能成真
> 相知兼相伴跟你我發生
> 期望大地送我非一般福蔭
> 嗌我愛相伴共配襯

這版本播出後，反應不錯，不像以往英文動畫樂曲配了粵語歌之後，總是有人喜歡說粵語不及原文，這應多得製作的 Day Leung（《冰心鎖》都是他製作的），以及演唱的林俊先生和周小君小姐。

近幾年做了不少迪士尼的粵語配音歌曲改編工作，恆常會做的如迪士尼頻道的卡通片集歌曲，偶爾會出現的則是迪士尼的動畫電影歌曲，兩者都是非常有趣的工作。

迪士尼是很龐大的機構，分工十分仔細，工序來到我這一層，大概我只需要跟歌曲製作公司交流就夠。收了歌後，我通常有三、四日時間處理才需要交稿。有時製作公司甚至會早一點跟我溝通，時間甚至比我其他的寫詞工作還充裕。通常，我指通常，我都會比預定時間早交稿。

交稿之後，改編好的粵語版本歌詞會送給迪士尼門審閱。更神奇的是，這些部門會很快把意見發下來，即使送審的歌詞有20、30首。一般都只是更易一、兩個字，非常簡便。

冰封全球的魔雪奇緣

由 2013 年底到 2014 年中，迪士尼的動畫《魔雪奇緣》（Frozen）橫掃全球，延綿大半年的熱潮，令迪士尼的動畫招牌再次擦亮，亦唱紅了電影裏的歌曲。紅到連創作人都要跟觀眾說："各位，對不起，又是〈Let It Go〉。"2014 年聖誕期間，我應邀在青衣某商場任〈Let It Go〉歌唱比賽的評判，一個下午聽足十幾次，這首旋律感情都有變化的大人歌，個個小朋友都倒背如流。那刻，我真的覺得市場學真偉大，我們創作人十分需要。令一首歌紅到創作人要道歉？我懷疑他心內在偷笑才是。老實說，如果我都有一首有這樣效應的歌，我都不介意次次公開演講都要跟人說"對唔住，又係呢首歌……"

〈Let It Go〉的確好紅。不過，我接這個案子時，實在估不到這首歌後來會這麼紅。作曲人之一羅培茲（Robert Lopez）曾

創作音樂劇《*Avenue Q*》(港譯《Q畸大道》) 和《*The Book of Mormon*》(《摩門之書》),難怪這電影前半部分很像音樂劇。

現在回頭細看,《魔雪奇緣》中我自己最喜歡的歌是〈Do You Want To Build A Snowman?〉,而譯詞的難度,得數大熱的〈Let It Go〉莫屬。

直白與美感的考慮

這首歌的故事重點就是,愛莎公主一向收藏起來的法力在一怒之間被激發出來,由於她無法控制自己的心緒,造成破壞,同時也令國民對她心生恐懼。她無法面對此種種現象,一個人徒步出走,跑到雪山之上。就在漫天風雪的山上,她唱起這歌。

此歌首段是在描述愛莎的處境,原詞裏有 "snow"、有 "mountain"、有 "The wind is howling" 等等的描寫,借外在冰雪的環境,同時為營造愛莎冰雪女皇的形象作鋪墊。

英文歌詞可以用平常話語作白描,換成粵語歌詞,其實又不能過於直白。這是兩種語言在歌詞寫作上的美感差異。

於是粵語版的首句就變成 "寒風冰山將心窩都冷凍／冰山冰封仿似夢……放眼雪山一片空",有趣的是,當迪士尼未公佈粵語版的歌詞之時,網上有不少網民自發默寫歌詞,又自製動畫短片上載。其中不少歌詞都有錯別字。如前述歌詞竟然默成 "冰山冰峰",把原來的動詞聽成名詞,使我意外。

再下來一段,旋律一轉,似是回首前塵:"Don't let them in, don't let them see"。此處關鍵在 "them"。我只能大概猜測,但即使猜中,也難以傳譯。單單是音節,已不能轉譯,"them" 是一音節,"他們" 是兩音節。於是,我就叫愛莎回顧過去:"誰曾勸我／逃離心魔"。英文原詞是那些叫她收起法力的人所説的話,換成粵語,則是那些勸她的人的真意。其實,愛莎害怕自己的法力,一若共自己內心鬥爭,只要忘記,隱藏自己,就可避禍。

忘掉那無形鎖

寫到這裏，我覺得愛莎的處境象徵着任何一個遭禁錮自我的蒼生。愛莎的法力就象徵着每個人的"真我性情"。不懂收放自如的，就頓成破壞。誤人子弟的人不是教人學習收放，卻教人盡情約束。英文原詞副歌裏的"Let It Go"，可視之為愛莎放棄世人加諸於己的約束，從此率性而作，任性而為。

粵語如何直譯此句？"任得他"、"隨便吧"都不貼旋律，變成拗音，總會唱歪。而且，不太好聽。而且，更重要的是，全曲中"Let It Go"多次出現，旋律都不一。要寫一個粵語句子作"詞眼"，而適用於每一句"Let It Go"，看來不太可能。於是，我把愛莎這種放棄枷鎖的行為用作"詞眼"，"鎖"字由此而生，加之看畫面，愛莎唱"Let It Go"之時，鏡頭有多次近鏡特寫，看到口型。"Go"字為開口，"鎖"字也是開口，配音上稱之為"對嘴"，合用，於是變成了大家現在聽到的："忘掉那無形鎖／我才能完全是我……誰願陷落於心鎖……自信冷酷也未必傷到我"。

唱完第一次副歌，再回來唱的歌詞，就是展現愛莎釋放自我後的心情，我用"繁文共律例也失去往昔一段天威"去象徵以往加諸她身上的箝制——消失。"繁文律例"是象徵，並無實際出現在戲裏，用之一來音律問題，二來難道寫具體出現在戲裏的"手襪"乎？

釋放了自我，愛莎就可以突破限制，我想把這個狀態用誇飾手法表現，寫出了"衝破法規與天齊"之語。其實"與天齊"是比較古雅的寫法，解"跟上天看齊"，有豪氣干雲的味道。

去到這裏，全首粵語版基本上就格局齊全了。餘下的部分，就是愛莎在冰山上建造自己的城堡，活出真我，可以"去又來昂

然而自我"，做"全新的我"，要"奏山冰天的贊歌"，要"翻出不世的風波"（我沒有見到有網民默成"不細的風波"，尚幸），基本上都是把原詞的語境消化，再重新意譯。而意譯得最貼近的，當數這句"I'm never going back / The past is in the past！"在粵語版就是"闖新天一個我 ／ 再不要攔住我"英文是唾棄昨天，粵語則是開創明日！

歌名多義

任何粵譯歌詞中，迪士尼都要求粵譯詞人要附上中文歌名。〈Let It Go〉全詞粵譯完畢，我還未決定改甚麼歌名，但想到"一片冰心在玉壺"之古典詩句，"冰心"可解作女子心事，世上又有女作家冰心，此二字應該較普及，而"冰"扣住愛莎的冰雪女皇的形象，合用。既然"鎖"之意象貫串全詞，加在"冰心"之後，變成"冰心鎖"也合情合理。到底是一個"鎖"鎖住"冰心"，還是這是個用"冰"造的"心鎖"？則可任由讀者意會拆解。如要作狀一下，你就當這是在通俗娛樂品裏玩一下文藝吧。

後來才知道，原來有三個中文版本的〈Let It Go〉，台灣版本譯〈放開手〉，北京版本譯〈隨它吧〉，都是帶英文原意，唯拙作粵語版本不是。迪士尼容許如此，亦見其恢宏也。

試步 Let it be

找出披頭四樂隊（Beatles）的歌曲《Let It Be》來細聽及分析。這歌的 B 段正是："Let it be/Let it be/Let it be/Let it be/Whisper words of wisdom/Let it be"。試用粵語譯填這段，看看你可以如何處理"Let it be"在歌中的意思。

第三章

劇集的意，宣傳曲的韻

要不起句就要驚為天人，要不就淺白攻心。

陳國樑，中國大陸的娛樂雜誌稱他為"TVB 電視劇配樂大師"，能當得上"大師"，總有些因由的。陳兄一畢業就進了無線電視配樂組，一做就二十多年，出自他手筆的電視配樂不計其數，其中《火舞黃沙》、《金枝慾孽》、《金枝慾孽貳》以及《天與地》應該是近年較多人知道的。

其實，我跟陳兄相識廿載。我們都是香港浸會大學的校友，我中文系畢業，他音樂系畢業。有一段時間，無線電視劇的主題曲都由配樂組負責，陳兄曾找我為他作曲的主題曲或片尾曲填詞，我們合作過的包括《佛山贊師父》的主題曲〈武是道〉（譚詠麟）、《火舞黃沙》片尾曲〈黃沙中的戀人〉。

後來，無線成立了正視音樂，承接了劇集歌曲的創作和製作，我與陳兄的合作就暫停了。等到 2013 年，監製戚其義在無線的告別作《金枝慾孽貳》時，我跟陳兄才有機會再度合作，創作了主題曲〈紅孽〉（伍詠薇唱）和片尾曲〈紫禁飄謠〉（陳豪、伍詠薇合唱）。這兩首歌也是陳兄告別無線電視全職配樂之作，從此開展他獨立音樂人的新事業。

抓着故事主線

陳兄國樑第一部以獨立身分創作的電視音樂作品，就是中國大陸影視製作機構華策電視的《大當家》。故事創作者，是前無線電視的編審張華標（標哥），據知幕後攝製不少都是來自無線電視的舊部。陳兄邀請我參與劇中歌曲的作詞工作。看過片花[1]之

1　片花即把劇集裏的精彩片段或鏡頭，剪輯成幾分鐘的短片，以作推廣或銷售之用。

後，感覺跟無線電視劇創作的差不多，分別只在劇集對白和歌曲都是用普通話。

　　説實在，這齣《大當家》的戲軌其實頗有無線電視劇集的味道，把家庭倫理與大時代結合，衝突強烈。[2] 看了陳兄送來的片花和故事大綱（這次沒有"天書"，卻有片花），我感覺到這齣電視劇大概有兩條主線：第一條主線是唐瀾、程逸飛和劉傳一的三角關係，這是成年世界的愛情瓜葛；第二條線則應該是唐瀾和程月亮那亦師亦母的忘年之交，這是長輩對患有亞氏保加症[3]的後輩愛護和照料之情。同時，由於片花裏有不少篇幅關於那位程月亮——天生患有亞氏保加症的少年，我隱約覺得，這會是其中重要的部分，説不定應該有首關於他的歌曲。

　　不過，陳兄交託，就只需要一首主題曲，一首片尾曲。至於有沒有需要第三首歌，或許言之尚早。於是，我留待跟華策的製作人見了面再定奪。

每首歌的存在價值

　　看了片花不久，就跟華策的製作人燕姐開會了，編劇標哥也在。標哥非常客氣，説創作歌曲的事他不懂，他只會説故事。他除了略述一下故事，還説一説他這個劇的"主題"。他説了很多，卻多番重述的主題就是"有愛就有奇蹟"，而這個主題，都是圍繞着程月亮而體現出來。

　　對程月亮的家人來説，患有孤獨症，雖然外表與常人無異，行為和舉止難免怪僻，這或許帶來很多憂慮。可是，唐瀾對程月亮付出無比的愛心，不斷鼓勵他，

2　《大當家》是民初電視劇，背景為 1937 年，抗日戰爭期間。唐瀾意外救下高智商孤獨症少年程月亮，兩人自此成為亦師亦母的忘年之交，更因此與銀樓少東劉傳一和銀行家程逸飛結緣。摘自楓林網：http://www.maplestage.com/drama/ 大當家 /（2015 年 8 月 26 日讀取）。

3　據香港"阿斯伯格綜合症"資訊網（http://www.asperger.hk）所述，亞氏保加症（Asperger syndrome, AS）可歸類為自閉症（Austistic Spectrum Disorder）其中一類。被診斷為亞氏保加症的兒童，必須具有以下三項徵狀：一、社交困難；二、溝通困難和三、固執或狹窄興趣。亞氏保加症兒童的智能正常或資優，較少有語言發展遲緩的情況。科學家至今仍未能確定該症的生理成因，但可以肯定的是，它是腦功能的問題，而不是父母教養方式造成。每位亞氏保加症的患者，其障礙程度和表現方式均有差異，加上個性、能力及成長經歷之分別，個別差異極大。（2015 年 11 月 17 日讀取）

令他得以蛻變，克服了先天的障礙，並且用自己的高智商去幫助別人。

如果主題曲是寫整齣電視劇的大主題，那麼片尾曲就應該是屬於女主角唐瀾的。同時，我看到程月亮本身亦有個自足的世界可供寫歌，到底在他眼裏怎樣看他的人生，怎樣看這個世界呢？可以考慮以他的視點去寫一首歌。

在這連串的故事脈絡之中，我總結出三句說話——

A. 有愛就會有奇蹟出現

B. 我願意等待奇蹟出現，因為我對你有希望

C. 只要單純順着自己的路去走，終於會實踐自我

其實，當時陳兄已寫好了三首旋律。當中的一首為主題曲，氣勢磅礡，起伏有致，音樂形象已有抗日戰爭味道。另外兩首二選一，將會成為片尾曲。在會上，大家都傾向從唐瀾的角度寫，二選一之中挑了那闋較柔情的一首。而剩下來的那首，調子輕快，相對前面兩首，也多了些青春氣息。如果要用來做宣傳，則有多一個音樂形象可供推廣。於是我順道提出以程月亮的視點再寫一首插曲。上面那三句說話，A 就是主題曲的重心，B 就是片尾曲的重心（唐瀾視點），而 C 則是外加插曲的重心（程月亮視點）。

是否三首，會上即時沒有議決，過了幾天，終於敲定三首歌——〈奇蹟〉、片尾曲〈月亮天使〉，以及插曲〈夢想自行車〉。

《大當家》劇照。

天使與自行車的發揮空間

〈奇蹟〉一詞，只要用詞和佈局滿足到主題就可以過關，我寫了一稿，標哥覺得未寫到他心事，改天又特地再約陳兄下午茶，天南地北地談，我稍加修改，成為現在面世的版本。

現在回想，寫這齣電視劇的歌曲，我在〈月亮天使〉和〈夢想自行車〉兩首詞的構思上有較多些得着。

〈月亮天使〉這首歌之所以如此命名，無非是因為程"月亮"。於唐瀾而言，"月亮"就如天使，是上天派遣到來啟迪她的。這亦是不少人面對別人的苦難和困境時候會採取的其中一種態度。例如有殘障兒童的父母，不會覺得子女是負累，反而會覺得這是上天給他們的恩賜，令他們從中學會珍惜，學會付出，學會去愛。而月亮的文學形象——澄明，一如程月亮的單純，他的快樂，同時反襯世間的苦難。月亮有時給烏雲遮蓋，烏雲又總有飄走的時候，這也象徵了希望。上述構想，從自然現象入手，從天使的象徵入手，既是普遍人有共鳴的角度，同時又適用於唐瀾對程月亮的關係。於是，唐瀾這首歌的大致構想就形成，寫下來只要文從字順，就可完工。

輪到給程月亮寫詞。這首〈夢想自行車〉會交由男歌手演唱，無形中跟戲中程月亮有更緊密的聯想了。當然，這不同於音樂劇曲，我需要寫到它可獨立播放，它越能獨立成曲越佳，便於宣傳推廣。故此，歌詞裏不宜提及過於明確的指涉（specific reference），例如"高智商孤獨症"，這跟字詞的浪漫值有關。

幸運的是，我聆聽陳兄的旋律和編曲，第一印象就是有人騎着自行車。這也許就是聽眾都會有的感受。而"自行車"也有浪漫感，可以引用。至於程月亮騎着自行車是怎麼的一回事呢？他就是向着"夢想"進發。這個騎自行車的形象十分好用，我可以寫沿途的崎嶇和風光，也可以寫他內心如何看待這些波折。自行車勝在簡單，象徵程月亮單純的內心——"沒有夢想的人享受不到花樣年華／就讓時光白白蒸發／像自行車一樣的夢想不需要複雜／一步一步向前踏"整首歌的構想就是這樣成形了。

〈奇蹟〉

作曲：陳國樑
作詞：岑偉宗
主唱：譚維維

把黑暗當磨練
管它苦海無邊
如果生命起點
是一條烽煙戰線
心有蔚藍的天
恐懼就不會沉澱
讓奇蹟慢慢出現在明天
人生誰不是好少年
誰會沒有渴望把願望實現
可是人世間每一個春天
總是要經過冬天的考驗
在風雲變幻的時代裡翱翔
每一天我和你走在動蕩
路總有路障
只要心靈像月光
總有一天看到奇蹟的光芒
理想不用輝煌
堅持不懈才漂亮
障礙再多
依然走過

鬥志昂揚
在黑暗裡找月光
不氣餒不絕望
不放棄就會等到奇蹟風光
在風雲變幻的時代裡翱翔
每一天我和你走在動蕩
路總有路障
只要心靈像月光
總有一天看到奇蹟的亮光

歌曲連結：

奇蹟
youku 片段

〈月亮天使〉

作曲：陳國樑
作詞：岑偉宗
主唱：譚維維

月亮就是你的名字
墜落人間的一個天使
你的心純樸地演繹
什麼是積極
給了我一個不一樣的意義

不管狂風還是暴雨
理想依然存在你心底
默默的承受着衝擊
還沒有放棄
依然走在心中的軌跡

眼前的障礙不管是否詛咒
還是個祝福讓未來去感受
你相信堅持到最後
白了少年頭
你的生命力就會感動宇宙

明天的一切也被今天左右
滿天的黑雲月亮就在背後
你讓我真切的相信堅持到最後
就是幸福出現的時候

誰的人生沒有追求
誰曾沒有跟恐懼戰鬥
就讓我握着你的手
再多吃苦頭
一面承受笑容也溫柔

眼前的障礙不管是否詛咒
還是個祝福讓未來去感受
你相信堅持到最後白了少年頭
你的生命力就會感動宇宙

明天的一切也被今天左右
滿天的黑雲月亮就在背後
你讓我真切的相信
堅持到最後
就是幸福出現的時候

看着你祝福在心頭多少個春秋
陪着你不管天長和地久
相信你感動了天地一切的詛咒
就像祝福釀成的美酒

眼前的障礙不管是否詛咒
還是個祝福讓未來去感受
你相信堅持到最後
白了少年頭
你的生命力就會感動宇宙

明天的一切也被今天左右

滿天的黑雲月亮就在背後

你讓我真切的相信

堅持到最後

就是幸福出現的時候

歌曲連結：

月亮天使
youku 片段

〈夢想自行車〉旋律及歌詞可參考附錄的簡譜。

歌曲連結：

夢想自行車片段

2013 年，我在《金枝慾孽貳》的劇集歌曲作詞上，再與監製戚其義和作曲陳國樑合作。之前的合作要數到 2005 年的《火舞黃沙》，時間隔了八年。《火舞黃沙》那次，我填了片尾曲〈黃沙中的戀人〉，由佘詩曼主唱，還有一首片裏的歌曲〈美好的時光〉，由蔡瑋瑜小姐唱。〈黃沙中的戀人〉最後收錄在一張叫《金牌女兒紅》的雜錦唱片裏。

是次再度合作，很幸運，可以包辦主題曲和片尾曲，兩首都是陳國樑寫曲的。他倆跟我開會時，都說這是在無線電視全職生涯的告別作，那會不會是別有意義的呢？

主題把握

《金枝慾孽》首播時，我沒有追看，都是道聽塗說，說這套劇集開了一個宮幃爭鬥的類型出來。不知中國大陸近年熱門的《宮鎖連城》之類的清裝劇，有沒有受它影響。

我特地向陳國樑借來《金枝慾孽》的影碟，準備看一遍才開會。怎料，我還未來得及抽時間看影片，陳兄就告訴我，戚先生說沒看也沒關係，兩套劇集可以是無關連的。

噢。

省回了時間，也好。

在將軍澳電視城跟戚先生見面。可能這一回比較趕忙吧，以往常收到的劇集"天書"（即簡介劇集內容的小書）都沒有了，直接聽戚先生說故事。他還給我一張《金枝慾孽貳》的宣傳單張，彩色精印的，上面列陣了全部演員的照片。戚先生指着演員細述他們的角色關係，講得扼要，讓我有個清晰的輪廓。

其實說來說去，戚先生就是一個重點兩個字——"謠言"。這

一集的《金枝慾孽》是説禁宮之內，有一類人是以造謠來謀生的，也有一類人是靠謠言來謀取利益的，於是也就有另一類人去努力闢謠，或者避開謠言。很明顯了，兩首歌的主題就在這"謠言"二字。

陳兄交來兩首歌。一首節奏快的，敲定由陳豪和伍詠薇合唱，那時稱會作"主題曲"；另一首慢歌，則是伍詠薇獨唱，配以陳豪的詩白，那時稱會作"片尾曲"。至於後來推出的時候，兩首歌互換位置，原因我不清楚，也許是因為慢歌的主旋律，是由《金枝慾孽》裏的一段笛子曲演變過來，希望觀眾會因為這旋律而把兩齣劇集聯想起來？

其實，是主題曲也好，是片尾曲也好，對我來説也差不多。收到歌曲後，我考慮的是男女對唱跟獨唱的分別。男女對唱的話，這兩把聲音是説個怎樣的"故事"呢？而獨唱的那把聲音，又是甚麼身分在説甚麼故事？

紅牆內外的男女哀愁

男女對唱歌，唱的是兩個從前在宮外生活的平民，他們可能曾經有過往事，可是女的被選進宮裏，一個牆內，一個牆外，從此跟男的天人永隔。又或者，歌裏那男的和女的，可能根本互不相識，他們本來各有屬於自己的世界，可是一牽扯到深宮之後，世界從此隔絕。到過北京故宮參觀的，都會對那裏的紅牆留有印象。我呢，想起故宮，就是那綿綿無盡的紅牆。所以〈紫禁飄謠〉的首兩句就以"門內"和"城外"起始，建構了兩個對立的世界。而任何人，在皇宮內接觸，也有隨時有被造謠的可能——"牆內每一次偶遇 ╱ 渲染於蒼穹"，這正是深宮生活草

木皆兵之所在。

其實再往下發展，就是着力描摹這男女於草木皆兵的禁宮裏活着的那份寂寞——"誰想寂寞看着層層屏風／禁閉到最深的心洞"。"心洞"一詞之存在，多賴那段時間，香港話劇演了齣翻譯劇《Rabbit Hole》，中文劇名譯作《心洞》，我拿來借用一下。而整個副歌以"與最愛只夠緣分目送"收束。男歌者女歌者是否彼此之"最愛"，無關重要，我想寫的其實是宮裏人的生存狀態。

本想改它做〈紫禁風謠〉，但還是命名作〈紫禁飄謠〉，人身飄搖，伴着的那是飄於四方的謠言。

深閨驚夢的意象

另一首〈紅孽〉由伍詠薇獨唱，我亦想像歌者的身分，覺得可以把〈紫禁飄謠〉裏的那個女角在此放大來寫。那首寫她告別前塵前事與前人，這首可以寫她對前塵前事前人的念念不忘，更重要的是，還得處處提防。因為壓抑了情緒，會隱藏在潛意識，可恨是會冷不防表露出來，遭人察覺，變成別人用來造謠的材料。甚至，因為宮內人際關係之扭曲，令到人與人之間難以信任，跟眼前人的感情關係都真假難分，活着也是無情。

有此假設，我就盡情想像和假設，歌中人是在唱詠她那心無憑藉，宛如走肉行屍的恍惚之情態。

"明明是深閨裏的夢……唯獨有鏡中月格外紅"寫的是一如《牡丹亭》裏杜麗娘的一簾幽夢，乍醒之後，杜麗娘是嚇得一身冷汗，這歌中的歌者呢？則是更困愁城，眼中所見，連月光也像在滴血。故此，陳豪在中段的詩白，我也是選自湯顯祖的《牡丹亭》其中一段，稍加改動而成的，旨在與此段呼應。

"就似在雲端抱擁……望眼一切磨滅了那一刹抱擁"寫的是回想夢境，如飄上天際，但望真眼前，卻一片死寂。

"千枝針萬念痛……垂在深宮沾得風霜血紅"這一段副歌我用了多處諧音，"金

枝輕玉葉重"，寫時我腦海裏真有此影像——垂垂的枝條。當然，我把"金枝玉葉"拆開，再配上輕重二字，突顯搖搖欲墜之意象，當然此四字也是呼應劇集名稱的。末尾的"垂在"，其實也可當作"誰在"來聽，那個"誰"，呼之欲出。

再回來之後所唱的，無非就是恐慌幽夢之存在："陋室有裂縫／雨打風吹似驚夢／存活到這一日耳便聾"，是謠言侵擾的意象，謠言令人耳聾，可知有多煩厭，算不算誇飾法？

後面有一段寫寒蟬的。蟬在文學上，向來以喻高潔之士，全因牠吸風飲露。唐代詩人李商隱有詩曰《蟬》，正是聽到蟬鳴，感懷身世。此處亦然，寒蟬立足淒風，可以不受侵凌，宮中可有此等人家？人人為求自保，只因"晚節怕不保善終"，最後"為寂寞已失卻初衷"。此處的初衷，可拓開想像，不限於愛情關係，還可以是友情等等。寂寞也是，官場上也可以不甘寂寞而出賣盟友的。

後記

此兩曲一出，不少朋友都喜歡。最感動者，就是有姊妹花網民自拍合唱〈紫禁飄謠〉的短片，唱得也有板有眼。後來，有次打電話跟填詞前輩鄭國江老師談東西，他告訴我有聽這兩首歌，說已經很久沒有聽到人用這麼"線裝書"的方法寫詞。"線裝書"是以前古人的書本包裝方式，沒有膠水黏合，就用線把書頁連起來。《金枝慾孽貳》是古裝戲，鄭老師以"線裝書"形容我的配詞，那我就當是讚賞。多謝。

歌曲連結：

紅孽
youtube 片段

紅孽
youku 片段

紫禁飄謠
youtube 片段

紫禁飄謠
youku 片段

2002 年有幸經前輩黃霑先生介紹，首度為無線電視的劇集填主題曲。那次的劇集叫《新帝女花》。劇集裏不止主題曲和片尾曲，還有兩首插曲，2003 年電視劇播出之後，全部歌曲都輯錄在馬浚偉先生的專輯內出版。然後，到了 2005 年，我的浸會校友、在無線電視配樂部供職的陳國樑找我為《火舞黃沙》填片尾曲的詞；同一時間，配樂部可能有些歌詞趕着要完成吧，順道搭單，再填另一部戲的主題曲——《施公奇案》。

沒有天書的聯想空間

以前一直以為寫電視劇歌曲，電視台總會給你一本 "天書"。當中詳列了故事大綱、人物關係表，就如在《火舞黃沙》的天書中更附有劇集裏的地理圖示。

不過，《施公奇案》卻沒有天書給我。我是在逛家具店時接到電話的，配樂組的劉令犇先生問我可有閒在《火舞黃沙》之餘再接下這個來寫。我一口答應，他就説盡快把旋律電郵給我，成交的全個過程都不到十分鐘，近乎快過打針。

寫完後不久，配樂組又再來電，説有齣《刑事情報科》，想找我幫手寫詞。同樣是沒有天書的情況下完成工作。

我大概只知道《施公奇案》是喜劇，其實單聽主題曲的旋律，都知道的了。還有呢？主演是歐陽震華。我忘了是哪裏得到的資料，好像是配樂組同事説的吧，這輯奇案劇集，主角破案要靠枕頭，即是説他是靠睡夢來啟發破案的關鍵，諸如此類。

同樣道理，我覺得沒可能在主題曲裏把判案、破案、奇案的材料重述一次，以歌曲短小的篇幅，很難在短時間之內説得圓滿。"施公奇案" 四個字也實在不好用來做歌曲內容。

不知哪來的靈感，聽了旋律幾次，隨口就說出第一句歌詞"沒有頂尖觸覺睇穿天黑黑"。其實關鍵在"天黑黑"三字。我記得那段時間，我在努力啃回過去十年我少聽了的流行歌，不少歌名用詞都掠過眼前。《天黑黑》好像是孫燕姿的一首歌名。我隨口說出這句歌詞，不就是謎團未解時的狀態嗎？好像可以用啊。而用了"黑"字起句作韻，下一句就承接為"沒有先知先覺掌握的心得"，以兩句來概括歌者就是平凡的眾生，也就是"糊塗平凡人"，在"俗世裏浸浸浸"，唯一明白的就是"悟到愛她需要順着絡與脈"。

我可以寫一首平凡人尋愛的歌。尋愛就如查案，過程或會混亂──"亂馬腳跌跌碰"，但愛情進了潛意識，就會在夢中給自己提示──"夢裏枕中識破件件是秘密"，這就把《施公奇案》的核心寫出來了。

有了這兩個 A 段，其他也就易辦，B 段我轉一轉筆鋒，寫歌者自己，未能得到愛只因為自己摸不透，但只要有信心，萬事也可成真。

口語入詞

在電視劇的寫詞生涯上，我覺得《施公奇案》中的〈先知先覺〉是我的一次啟悟。怎麼說呢？關鍵在 C 段（副歌）的首句。我竟然敢寫"不必聽占卦的齋噏[4]"？"齋噏"算不上潮語，但都算是現代口語，我竟然會用，這是以前不敢想像的事。我好像為自己寫詞解了套，於是後面會出現"堪稱優質"、"未懼被嚇窒"都

4　噏：讀音 up，胡言妄語也。"齋噏"者，俗語指某些人光說不做。

是現代口語。另外，"我的真始終會令你不肯安於室"，可能當時脫胎自成語"不安於室"，查實更直接的影響是受當時日本女歌手安室奈美惠的名字啟發。

因為用了口語俗語，再來的 A 段也就毫不避忌地用上"鐵不喬"。[5] 而這首詞，因為起句用了"黑"字，陰差陽錯的全首詞都用入聲字做韻，入聲字跳脫輕快，倒很配合歌曲節奏。交歌時，歌名也就取了第二句出現的"先知先覺"一詞來命名。

後來，我跟柳重言通電話閒聊起這詞，我把副歌第一句唱給他聽，他一聽"齋嗑"就覺得好過癮。記得以前黃霑先生說我要玩填詞這個遊戲，就得放棄一些"包袱"。大概我在〈先知先覺〉裏領略到了，唯時間上有點"後知後覺"。

只有劇名，如何創作

2003 至 2005 年間，我曾簽約唱片公司，像霑叔說的那樣，認真玩這個流行曲的填詞遊戲。那段時間更填過一些唱片公司的 Demo 歌詞，[6] 那時唱片公司的同事也給我一些意見，再參考一下成功賣出的歌曲歌詞面貌。那段時間很磨人，現在回看卻是學習。去到填寫劇集《刑事情報科》的歌詞時，我已不再做 Demo 詞了，但經驗過的，一直留下來。直覺告訴我，這次要寫得直接、淺顯。

關於《刑事情報科》，這類現代警匪劇集實在已拍得不少。甚麼"大丈夫"、"男子漢"、"憑傲氣硬漢子"都寫到爛了吧？要往哪裏轉？我沒有天書，唯一只有劇名。於是我從劇名抽出"情報"二字去做文章。

5　鐵不喬即俗寫"尖不甩"，鐵，尖也，喬，銳也。詹憲慈《廣州語本字》："鐵不喬者言其狀至鐵，他物不如其銳出也。"

6　Demo 詞制度，是香港唱片業行之有年的運作方式之一。唱片公司會簽一些作曲作詞人，這些創作人會為唱片公司製作一些 Demo 歌曲，就是有旋律有編曲也有人示範演唱的，這些 Demo 曲有時還有歌詞。這些 Demo 會發給其他公司挑選，選中的就會重新編曲，甚至重新填詞，由職業歌星灌錄成唱片。為這些 Demo 歌曲填詞的，就是 Demo 詞人。Demo 的曲詞編唱，都是沒有報酬的。如果歌曲成功賣出，歌詞換了由名詞人填詞，Demo 詞人也是一樣沒有報酬。所以詞評人黃志華說，這種制度其實是在變相剝削創作人。

從磨人的 Demo 詞日子裏，我學到要不起句就要驚為天人，要不就淺白攻心。林敏聰填詞的《愛的根源》（譚詠麟唱），起句就是"隕石旁的天際／是我的家園"，他在某訪問裏說，此句源於英文故事書的起句"Once upon a time……"的諧音。不知他是否開玩笑，但卻是"別出心裁"，是玩流行曲這個遊戲該用的進路。

〈情報〉不由這進路，A_1 段用簡單直接的方法切入故事——"誰人和你撥弄是非／說我對你不起"，把歌要講的故事設定在一個說是說非的情境裏。A_2 是"承"，解釋了遭是非攻擊的因由——"毫無情理／若問動機／完全是妒忌"。這種處境，世上應該存在不少吧？

為了盡快入題，下一段就把"情報"二字引出，界定詞中的"情報"是比喻是非。受是非侵擾的關係，變得不可理喻，真假難分。男朋友再多解釋只會越描越黑。這是 B_1 和 B_2 的內容，在結構上，這兩段都屬於"轉"。

C 段在音樂上是副歌，也是全首詞的"合"的部分。面對是非，如何解脫？"Chasing the truth……Love is the clue"這是我第一次邯鄲學步在粵語歌詞裏加入英文詞。主要原因是，這兩句的旋律我無法想到一句搶耳的粵語句子，這兩句淺白英文，像口號一樣，聽起來比較適合，就放這裏。當然，現在回看，"truth"和"clue"兩字在英文而言，並非真正押韻，只是近音。換了今天，可能會填上" Chasing the truth……Just like a sleuth"之類吧。

歌曲連結：

先知先覺　　　　先知先覺　　　　情報　　　　　情報
youtube 片段　　youku 片段　　　youtube 片段　　youku 片段

執筆寫此文時，亞洲電視正在鬧着薪酬風波，又傳政府已委任資產管理人，亞視可能面臨清盤，不知發展下去它的命運如何。

算起來，我第一首填詞的電視劇歌曲，應該是出現在亞視的。那齣電視劇就是《伴我同行》。[7] 我填寫的是片尾曲〈明月清歌〉。

時維 2001 年，那年代有幾齣知名的舞台劇都先後改編成電影或電視劇，例如《我和春天有個約會》以及《伴我同行》。舞台版本的《伴我同行》由古天農編劇，改編自香港著名的失明社工程文輝女士的自傳《One of the lucky ones》，我有幸看過由香港話劇團演出的首演版本，由古天農編劇和導演，陳麗珠演程文輝，許芬演程文輝的家傭和姐。《伴我同行》以順敘的方式重現了五十至七、八十年代的香港，以程文輝的奮鬥折射了這段時期的社會發展，當然這個戲寫和姐跟程女士的關係最動人心，陳麗珠跟許芬二人的演出更是絲絲入扣，得到不少觀眾喜愛。

詞意的推進

電視版本的《伴我同行》，時代改為中日戰爭爆發前的香港，主角不再是社工，而是小曲歌后，可以說跟舞台版本是兩個故事。那幾年，因為杜國威先生的緣故，春天舞台的幾齣大型舞台劇，我也有參與寫詞，到他們開拍電視劇，也歸隊開工。〈明月清歌〉由陳能濟先生作曲。我入行的音樂劇為《城寨風情》，音樂正是出自陳能濟先生的手筆。陳先生早年在中央音樂學院受訓，

7 《伴我同行》春天電視製作有限公司出品，由焦媛和黃磊主演，高志森監製，杜國威任藝術總監，蔡祖輝和蔡妙雪編劇。該劇集亦曾在有線電視重播。

又在中央歌舞團、中央芭蕾舞團、中央交響樂團任職；他亦協助香港中樂團職業化，是知名作曲家和指揮家，《城寨風情》的旋律就很富中國風味，電視劇《伴我同行》以三十年代的香港做背景，自然亦適合陳先生的風格。

這是個典型 ABAB 曲式的歌。第一次寫電視劇歌詞，真的只能聽別人指示。今天回想起來，我也忘了誰告訴我這歌要怎樣寫了，只知道好像沒有收過劇情大綱，人物資料也不太多。

當時陳能濟先生跟我說，這支歌是寫女主角第一次參加宴會（還是舞會？）的心情。我就循着這條思路去想像她第一次去見識的心情。因為是《伴我同行》的緣故，我知道也許主角是失明的，但無論如何，寫失明又或者其他直接與失明相關的字詞，應該不太適合，那時我是這樣想的。於是，我把主角心裏見到月光的心情拿來大造文章。長年活在黑暗的人，心裏應該會想像光明是怎樣的，不知怎能熬過那些日子？心裏見到月光的心情，該是雀躍興奮吧，把這心情連繫到跳舞，用跟跳舞相關的字詞，用正襯的方式表現旋律的喜悅，應該合適，於是就這樣寫成此曲了。

基本上，全曲分成兩部分，第一次唱完，再唱一遍，而最尾一句來個變奏重複。因此，首遍與第二遍的歌詞其實大致相同，只是第二次的詞意比第一次略有推進。如首遍的首句是"今個夜晚"，第二遍就變成"千個夜晚"；第一次寫"足尖"和"指尖"的心情是"太渴望"和"呼吸不了"，那是緊張和期待；到第二遍時，已是"太快樂了"和"憂鬱不了"，因為得到了，擁有了，所以歡欣喜悅。最尾一句是為總結，明白到上述一切，皆是因愛而起。

這是憑猜度去填的電視劇歌，填的時候不知道會用作片尾曲，所以我都是當個戲劇情境來處理。變成片尾曲，是電視劇播

了出街之後，過了很多個月，我才知道。

MD 機隨身的年代

那時候，我日間還要教書，陳能濟先生把作好的旋律用電子琴彈一遍，錄到MD 裏，要不我到劇團取，要不我直接到陳先生家裏取。我天天上班就袋着一台MD 機，趁乘車時候聽，聽到爛熟，然後用教課的空檔寫詞。陳先生是嚴謹的音樂人，例必會附上他手寫的簡譜，很有風格。

印象中，這是一稿收貨的歌詞，多得監製、作曲等等的信任，當年這首詞算是順順利利就完成了。我的第一隻電視劇歌就這樣誕生了。謹以此文，留個記念，順道緬懷一下當年伴我同行的 MD 機。

當年伴我寫詞的其中一台 MD 隨身聽。

〈明月清歌〉

作曲：陳能濟
作詞：岑偉宗

歌曲連結：

明月清歌
youtube 片段

明月清歌
youku 片段

今個夜晚又見明月照
明月光一照便心跳
心跳未了舞姿曼妙
風聲變得爽朗月兒眼眉調
足尖太渴望了
指尖呼吸不了
腔調極盡玄妙
隨目光增加奧妙
隨着月色着跡地看個分曉
一收一放沒完沒了
一分一秒未停下腳步夾拍子
能合拍認真不得了

千個夜晚願見明月照
明月光心裏在高照
因你共我舞姿曼妙
彎身抱腰轉眼滑翔過浪潮
足尖太快樂了
指尖憂鬱不了
腔調極盡奇妙
而目光深思更妙
隨着月色着跡地看個分曉
一收一放沒完沒了
一分一秒未停下腳步夾拍子
能合拍認真不得了
明白我跟你愛得不得了

小時候聽過不少廣告歌,例如:"維他奶,點止係汽水咁簡單"、"常用煤氣,幫你,常用煤氣,啱你,生活在今天,應該用煤氣",或者"位元堂,養陰丸,好似太陽咁溫暖",產品名稱直接放進歌裏,以生立竿見影之效,瑯瑯上口,易於流傳。

後來廣告歌的模式演化到截取流行新曲的其中部分,拍成精彩的廣告片在電視播放,再配合歌手的新唱片或新曲發行,互惠互利。九十年代黎明為和記電訊做了幾年的廣告歌,那首《情深說話未曾講》的詞眼——"你這剎那在何方,我有說話未曾講",既點中愛情,亦連結到手提電話,真的相得益彰。不再像擺地攤賣膏藥一樣用口號入詞,改為用較軟性的方式,令產品的特性不經意滲進歌詞。這對廣告詞人來說是技術進步,或者是客戶的要求也高了。

2013 年,好拍檔高世章跟我也有機會嘗試做同樣的事,為一個汽車品牌作曲作詞。

先了解產品的賣點

話說某汽車品牌有一款新型號汽車在中國市場推出,為隆重其事,特地禮聘了張學友先生為他們做一首歌,用在汽車的發佈會上。據聞張先生找了高世章去籌謀此事。

那汽車品牌名為斯柯達(Skoda)。當時覺得這品牌好像沒有在香港見過,就在網絡找一找。原來是捷克的品牌,還要是二次大戰之前就已經很有名的汽車。網絡上見到的圖片都是很典雅的汽車,就像看電影《窈窕淑女》(*My Fair Lady*) 中富家公子會坐的汽車型號。再看斯柯達近年出產的汽車都是轎房車的類型,是屬於成熟穩重的人喜歡的那類。不是特別炫目,也有些廂旅車的型

號，但不是這一次要推出的那一種。

我轉而問一問世章，他可見過拍出來的那條廣告片是怎樣的？他說他看過，主角是張學友先生，大概是拍他在打高爾夫球，然後球進洞了，鏡頭一轉遠鏡拍主角跟女兒和（應該是）太太歡快的走着。世章說大概感覺就像是成功人士的一類。到此，我大概猜到這一款車不會是追求速度和刺激的跑車，也不會是潮流玩家喜歡的年輕卡通車，更不會是冒險至上的越野汽車。

那麼，該怎麼寫呢？

旋律的獨特設計

不聽旋律不能寫。這首歌世章設計得頗特別，全首歌就是 A—B—C—B—A 的結構。平常人覺得是"副歌"的 C 段，旋律只唱一次，然後再回歸唱 B 和 A。世章本意就是喻意汽車的車輪在轉動向前。詳細大家可參看附錄的樂譜。

世章的旋律概念非常好，而且旋律溫馨開始，漸漸高起，再在 C 段爆發，飆上高音，然後像煙花散落，漸漸回歸到 A 段的平靜，我猜若非張學友唱，他應該不會這樣寫。

聽着這樣的音樂設計，我就知道很多常常適用於汽車的字詞都不可以用，例如："速度"、"快速"、"加速"、"安全"、"穩定"、"耐力"、"節能"……我要找些浪漫值高的用詞，才配合這個旋律，才適合柔情的嗓子去唱。看着斯柯達的資料，呆了一天，找不到切入點。但我知道，我要寫一首"沒有汽車在當中的汽車廣告歌"，這是必然的。

空無靈感，瞬間閃現

世章在 7 月 20 日用電郵傳給我旋律，我在 7 月 21 日還在發呆，7 月 22 日的凌晨他發來電子樂譜，準備給我把歌詞填上。神奇的是，7 月 22 日早上醒來，我在刷牙的時候，看着還在睡夢中的太太……晨早的陽光從百頁窗櫺透進來，就照在她的臉上。噢，天呀，我那台斯柯達就在這兒了。

伏案而寫……"看着陽光灑在你那溫暖的臉龐／熟悉的氣息還是一模樣／歲月長／年輪轉／記在我身上／陪着我不斷萬里翱翔"，差不多一口氣，就把全首歌填完。

使我特別得意的是，我把斯柯達的發音都拆開嵌進 B 段裏——"流水落花／走着詩歌的步伐／時光流轉的優雅／全賴你陪我到達"，這款車的型號叫"速派"，我也把諧音放進 C 段裏——"如果人生像速拍／我希望沿途有你的存在"。

縱觀全詞，表面上是關於兩個人的關係，不過，要解讀為寫汽車的，也行。"溫暖的臉龐"可以把汽車擬人，"熟悉的氣息"可以是指汽車內的氣味，"陪着我萬里翱翔"一方面是寫愛人共同前行，也可以是指開車人跟汽車多年相伴。

這真教我滿足得不行，改了個《年輪歌》的歌名，就在下午一時半左右電郵給世章。張學友先生那邊，認為歌詞大致無問題，只差歌名。我忘了《速拍》此名是誰定的了，但今天回看，這名字取得挺好。因為就在副歌第一句出現，而且"速拍"（snapshot）本身也有自己的涵義。[8] 一首歌就可多於一個用途，能夠不止單純用於廣告宣傳一時了。

我以為"流水落花／走着詩歌的步伐／時光流轉的優雅／全賴你陪我到達"已經把"斯柯達"的讀音嵌得費盡心機，而廣告片也是由這一句開始。後來世章告訴我，斯柯達那邊很喜歡這句，因為"走着詩歌的步伐"已一口氣把"斯柯達"

8　Snapshot，直譯就是速拍，時裝雜誌常有"街頭留影"的版面，在街上攔下穿戴配搭得很好的潮流男女，把他們的一身裝扮拍個 Snapshot，印在雜誌上，介紹給讀者。

全唱了出來。"詩歌的"在國語詞裏近音，甚至只要稍微唱法上調整一下，聽出來的感覺就像"斯柯達"。這次填國語詞，又長知識了。

《速拍》旋律及歌詞可參考附錄的簡譜。

斯柯達"速派"發佈會及張學友現場演唱《速拍》：

歌曲連結：

速拍
youtube 片段

速拍
youku 片段

羽毛球取勝在一念

我不知道原來趙增熹喜歡打羽毛球，還是香港羽毛球總會的羽毛球大使。做得大使，也就自然要宣揚打羽毛球這項運動了。所以，2014 年，因緣際會下與他合寫了一首羽毛球歌——《勝在一念》。

專注的運動

《勝在一念》是香港羽毛球總會 2014 年的主題曲，不知道這主題曲現在可有繼續使用呢？該曲由趙增熹作曲，我填詞。

我接到這案子，第一時間不是去打羽毛球，而是去找些羽毛球的資料片段來看。結果，看到這世人都未看過的中國國家隊羽毛球教學錄影片，拍得也蠻仔細，技術名詞臚列，還有打球時的用語。可惜，我要寫粵語詞，國家隊的普通話詞彙恐怕用不上。搜搜搜，原來中國國家羽毛球隊都有隊歌，還請來林夕填詞，陳奕迅主唱，歌名還要叫《追求》，諧 "追球" 之音。歌詞云："殺出一個扣球 / 來一個平抽 / 手腕靈活不執拗……打啦……羽毛球在飛翔 / 我們追求……人生就是不斷要求自己 / 追求好的對手。" 那個官方的 MV 在英國首都倫敦的泰晤士河拍攝，而不是在充滿未來味道的上海黃浦江或京津入口塘沽，真面向國際。

林夕已經有《追求》了，這首粵語版要怎麼寫呢？拍球？打球？都不及 "追求" 來得妙。而趙增熹給我的旋律，節奏感很強，不止是勵志歌那類的進路，用詞得有點勁道才襯得上。落筆之前，趙增熹當然分享一些羽毛球心得。他認為羽毛球就是講求專注的運動，這二字也該是這歌的主題。另外，他希望我的詞不用太直接牽涉羽毛球，最好能適用於羽毛球以外的世界。

於是，我第一稿就寫了歌名叫《千鈞一拍》的詞給他。詞中

有"網中對戰"、"四邊扣殺"、"攻防在城池"之類的字眼，副歌部分起句是"千鈞一拍／心要放鬆"之類，全詞不見"羽毛球"三字。

把羽毛球拋得遠遠

《千鈞一拍》取自四字詞"千鈞一髮"，還是有個羽毛球"拍"，這個於 7 月 4 日交的版本當然過不了關。趙增熹也是個好的合作伙伴，既有要求，也懂得表達他的要求。他嫌這版本也太近羽毛球了，他回覆時指要"Generic"（普遍）。

到了 7 月 10 日，我寫成了新版本，這次敢於把羽毛球拋得遠遠，全因全詞的第一句我寫上"兩方對戰／瞬間百變／迅速應變／而攻防像連綿懸空的線"。看着，我想倒不如把羽毛球比賽隱喻成戰爭，這場戰爭，不止是戰場上的烽火連天，也可以是職場上的生死對決，這就滿足趙的"Generic"的要求。有了這個前設，許多字眼都可作多重演繹。

當然，趙增熹想以"專注"做主題，那就要在 C 段（副歌）去呈現——"勝利一次一次上演／只要一心兼一意／專注全身每點"，多番用"一"次，是想暗合專心一致的涵意，反覆唱着"專注一個瞬間"、"要專注一個信念"，打球如是，工作如是。

完成此詞，交與趙增熹，命名歌名，有懷疑是否應用《勝在一念》，事關趙的製作公司又是名叫"一念製作"，那不就是一箭雙雕，兼買其廣告？純屬巧合，大概香港羽毛球總會不會介意這個羽毛球大使搭一趟便車。

猶如打彈珠的緣

這首沒有"羽毛球"的羽毛球歌，邀請馬浚偉主唱，跟馬浚

偉又是另一緣份。我 2002 至 2003 年間曾為他主演的電視劇《新帝女花》填詞，劇中歌曲乃由他演唱。他當時所屬的唱片公司也給我機會一試寫流行曲，最終有一首拙作雀屏中選，名為〈突然假期〉，收錄於馬浚偉當年的專輯《糟蹋》內。亦因為〈突然假期〉此曲，認識了〈單車〉、〈紅豆〉等名曲的作曲者柳重言，真箇人生就如打彈珠。

《勝在一念》的旋律及歌詞可參考附錄的簡譜。

歌曲連結：　　

勝在一念　　　　　勝在一念
youtube 片段　　　youku 片段

上一輩的作詞人頗多機會為公共事務寫詞，如禁毒、家庭計劃等等。那些歌詞其實近似流行曲，不過當中盛載了公共事務的訊息，而歌詞的寫法都偏向平易近人，令聽眾容易接受，不會硬生生的使用宣傳口號。例如七、八十年代的禁毒歌有陳秋霞的《罌粟花》："誰將罌粟花／種於路旁／任令它生長／純良的他／不知花險惡／沉溺在它的幽香"，好像現代新詩《蘭花草》那麼清新："我從山中來／帶着蘭花草／種在小園中／希望花開早"，分別只在《罌粟花》來得陰暗而已。

如果我能有機會試一試這類歌詞，不失為很好的思維鍛煉。

鼓勵傷健共融的歌

2011 年，香港電台邀請高世章和我，為他們的《能者舞台非凡夜》綜藝晚會暨"有能者・聘之"嘉許行動頒獎禮作歌一首，由官恩娜、周柏豪，再加上一羣展能藝術家（其中包括失明歌手汪明欣）在晚會上表演。

跟香港電台會面談節目內容時，大約了解那晚會及嘉許行動是政府為推廣聯合國《殘疾人權利公約》而辦的活動，嘉許那些聘請殘疾人士的僱主，發揮殘疾人士的工作潛能，締造傷健共融的工作環境。

在會上首先飄入我腦際的，就是到底怎樣稱謂 Disabled（殘疾人士）。現在凡事都追求"政治正確"，"盲"已經改稱"視障"，"聾"就是"聽障"，諸如此類。無意冒犯，只是為免誤觸雷池，我特意請教了與會的港台同事。

的確，這首歌要強調"傷健共融工作間"，"健"那部分很容易處理，但"傷"那部分才是難關。如何突顯，或者如何說才能

令人明白那是講"傷"的那類僱員呢？

留意隱諱或冒犯

上述問題其實不好解決。我也想了幾天才下筆。

這首歌在 2011 年演出。之後，有時在公開演說填詞之時，會舉這首歌作例子。我在場上問台下的來賓，如果他們要為這樣的一個活動寫首歌詞，宣揚僱主聘用有能力的殘疾人士，他們會想到用哪些字詞或句子呢？

與會的朋友提供的答案都反映了一般人其實不太自覺，可能隨時會冒犯有關的人。例如：

- "職業無分貴賤"：我會懷疑提出這個的朋友，弄錯了主題。
- "我們不應歧視別人"：這比上一句更冒犯，直接把那最教人厭惡的字詞擺上桌面。
- "身殘志不殘"：連"殘疾"都少用了，說"身殘"不是倒退嗎？
- "他朝君體也相同"：是否指現在健康的僱主，終有一天都會變成⋯⋯

我的答案當然不是上述那些。

手中無劍，心中有劍

我的解決方法，宗旨就是"手中無劍，心中有劍"。要寫"傷健共融"，首先就是要不寫"傷健共融"。

但如何開出第一句，卻令我坐困愁城幾天都沒結果。恰巧那段時候，那建在添馬艦，名為"門常開"的新政府總部大樓於八月啟用，政府部門陸續遷入。電視新聞也間歇報道。"門常開"這三字就打進腦海，大概也是那段時間的熱門詞。我想到以"開門"做主題，Verse 1 的首句就跑了出來。一道開着的門，門內有人往外走，卻遇到障礙："前路卻未平把身軀折彎"，折彎的身軀可以借代作殘疾人士，也可以說是路上障礙，身心耗損而折彎。離開大門，猶如失去保護："人彷彿

失去光環"，我覺得傷健共融的真義就在卸去保護，一視同仁。

這樣開首，一切豁然開朗。

於是 Chorus 也就寫"圍牆"和"門檻"，那是比喻傷健之間隔離的狀態。為甚麼隔離？"各不往還怕一往還會拖慢"也。這種隔離，足把一腔熱誠打退，這 Chorus 的結句，本來寫"難道要回頭做怪人學閉關"，正是"怪人"二字，多得港台同事告之會說到痛處，所以改成"話棄權學閉關"。

首兩段的 Verse 和 Chorus 把故事鋪開了，就是一邊猶豫要否走出大門往外接觸，另一邊則要拆去圍牆與人往還。於是，再回來唱 Verse 2 和 Chorus 2，也就可以寫"門未閂做人怎麼可閉關"，鼓勵這邊走出去；另一邊則鼓勵其善用對方的熱誠，好使大家能"留下過程、成就、作為在世間"。而過門前的 Verse 3 自然也可以推進至唱出："快走出這大門望兩眼"。因為走出了大門，因此這段過門是氣氛積極昂揚的。

再回來的 Verse 4，回想昔日尋尋覓覓碰釘之苦，練成金剛不壞之心志，才說出"門檻再大／難起得高過天／人始終須要艱難／才學會踏前"。到歌曲結尾，依然都是那句"要走出這大門望兩眼"，不要被大門禁閉，切莫自劃高牆，把自己圍着，看似保護，實際是封閉。這樣的內容，《門常開》是最好的歌名。

《門常開》旋律及歌詞可參考附錄的簡譜。

歌曲連結：

門常開
youtube 片段

第四章

舞台，舞台

寫音樂劇歌詞，每每都是起起跌跌的過程。

《還魂香》為香港話劇團成就了一齣戲寶，2002年演出過後，我心底裏不住地期望它有機會重演。事隔五年，它以《梨花夢》一名再現舞台，我自是暗喜。話劇團的涂小蝶小姐還叫我寫篇文章，説説為它填詞的經驗，對我來説，更是錦上添花。事實上，《還魂香》留給我的，是一連串值得珍惜的回憶，這個戲的歌不長，量不多，加上香港話劇團高效的製作團隊，減輕了"趕貨"的負擔，也令我對歌曲出來的效果滿有把握。就用這篇文章，好為這段美好的經歷留個實在的印記。

古意盎然的《還魂香》

凡事總有淵源。

2001年12月，香港話劇團的藝術總監毛俊輝老師找我為《還魂香》填詞。那時，我剛為春天舞台完成了音樂劇《聊齋新誌》。那齣戲充滿古典風味，我的歌詞也順應劇情而發思古之幽情，大賣古典的把戲。也許是自己一往無前的擬古摹古，讓未見過我真身的觀眾，以為我是個一把年紀的讀書人。毛老師也因為這齣《聊齋新誌》，才找我為同樣是古裝的《還魂香》填詞。兩齣戲的檔期如此緊接，而且又有承接的關係。自浸會大學中文系畢業後，我從未有過這種感覺——昔日在課堂內外啃過的古書，腦海裏納雜的語文常識，竟然跟我這般親近，我彷彿挾着這些零碎的語文技術，為自己在戲劇圈裏摸索另一片天空。我專注於為舞台填詞的想法，大概就在這段時間漸漸清晰。

事情就是這樣開始了。

我知道時間於我是緊迫的，我只有大概兩個星期去完成全劇約六首歌曲。接過了何冀平老師的劇本，還有倫永亮先生的旋

律，我還要知道導演的演繹方向。毛老師跟我談了一次，由辦公室聊到晚飯桌。我盡量在這一次會面裏，把一切要知道的弄清楚。

細節我已忘記了，只記得毛老師反覆強調一個想法，他想這個戲的歌，要有些哲理，有些地方讓聽眾深思，好像流行曲裏的經典，甚麼《順流逆流》、《隨想曲》之類。其實，不走這個方向也不行，因為這些歌曲全是劇裏兩個說書藝人獻唱的歌曲，在內容和風格上有點規限。

音樂劇歌曲的考慮點

一般來說，本地流行曲喜以節奏或題材來歸類，如快歌和慢歌，情歌和非情歌。在音樂劇或舞台上唱的歌，則還要考慮以下的情況：

- 同台角色聽得到 / 聽不到
- 角色以其他角色為歌唱對象 / 角色以觀眾為歌唱對象
- 歌唱前及歌唱後的劇情進展
- 歌唱過程裏的氣氛和情緒
- 歌唱內容以角色自身做主導 / 內容以人物關係做主導
- 歌唱要讓觀眾產生怎樣的感受
- 歌唱要敍事還是抒情

先簡介一下《還魂香》的故事。厭倦了官場黑暗的老殘，當起江湖郎中，來到齊河城，只為一聽黑白二妞的梨花大鼓。孰料遇上齊河城鬧出驚世奇案——城中大戶賈家一家十三口，進食月餅，竟同時命赴黃泉。地方官卻為博清名，不惜將孀婦屈打成招，草草結案。老殘覺察當中事有蹺蹊，為公義，為名姬，誓要為賈家孀婦翻案，並將真相徹查。

幾經追查，真相呼之欲出。正當疑兇伏法之際，才發現案中有案，原來"還魂香"才是破解一切謎團的線索，但使用"還魂香"，必先有人冒險吞服使人昏迷

不醒的"千年醉"。此宗命案，牽引出各人的利益盤算，正當人人
惴惴不安之時，老殘已吞了"千年醉"。迷惘之間，老殘向説書人
黑妞白妞，唸了一段他認為自己最值得流傳後世的文章。非佛非
道的青龍子問老殘可有後悔，老殘表示只想知道百年之後甦醒過
來，見到的世界，會是如何光景？老殘的故事，就在黑白二妞的
歌聲中完結。

《還魂香》裏的歌主要是黑妞和白妞的説唱。有一兩首還是
她們在戲中的場景裏表演給戲裏的其他角色欣賞的，可以説是戲
中戲的表演。因此，我除了往上述的情況去考慮以外，還得想像
一下，若我是劇裏的人物，我會期待黑妞白妞會給"我"甚麼樣
的"視聽之娛"。

第一首：〈還魂香〉

這是我第一首收到的歌曲。其實，何冀平老師在劇本裏寫了
些曲詞大意："金滿箱，銀滿箱，紅塵白浪兩茫茫，榮華原是三更
夢，富貴如同九月霜，沉酣一夢終須醒，世間哪有還魂香？"內
容離不開對塵世榮華的唏噓，導演毛俊輝老師更説，希望可以像
《順流逆流》等流行曲一樣，寫點人生哲理吧……在倫永亮輕快
的曲調面前，我選擇了佻皮的寫法，而且全部用仄聲字作韻腳，
營造跳躍的效果。這是倫永亮交來的第一首歌，我第一句想到的
歌詞是中段副歌的"焚香升天高，還魂更好？"，既是開場曲，我
順道以戲名名之。我填詞很喜愛在衍生意念的階段"亂嗑[1]着旋律
胡亂哼一些字句，看看那些感覺如何"。一邊聽這首曲，我發現每

1　嗑—讀若闔，似 UP，《説文》："多言也。"

句的尾字也自自然然地哼出要"齙起棚牙"來唱的唇齒音,那種感覺好像跳脫一點,最後便定下來以"麗、位、逝、囈"等等字音去押韻。很幸運,這首詞,是一稿定輸贏,大體上沒有收到異議。印象中,有一次我往看排練,毛老師曾輕描淡寫地跟我談及詞中用了"建構"是否在語感上恰可。不過,後來不知甚麼原因,我沒有再探討改換另一些詞語的可能。

第二首:〈明湖居聽書〉

這是我第二首收到的旋律。剛好在完成了〈還魂香〉之後。這一首歌的旋律跟創作過程也一樣順滑。慶幸幾乎想到第一句,便能一口氣寫完全曲歌詞。劇本裏説這歌是黑白妞在明湖居説書時的"定場詩"——意謂藝人入正題之前的一段"宣示",叫茶樓內人聲雜沓的觀眾乖乖入座,靜候表演。大概內容無非山青水秀,就是人生自古誰無乜之類。我選擇讓黑白妞以曲言志——寫她倆的説書。首段描摹黑白妞眼中所見的"明湖居"以及台下"諸色人等",次段描摹黑白妞眼中的觀眾心理,及至副歌部分刻劃令觀眾入迷的是何物?當然,黑白妞不便自吹自擂説自己貌美如花,我嘗試用一個畫面去隱喻"歌曲"這事物——"若似山色倒影入裏頭,綠水棲山兼載舟",好的曲調不正是一片水色嗎?聽歌的人就在水上泛舟——"輕舟所見是錦繡",當我們一句句聽下去時,曲詞所寫,就是人間錦繡,結句是"一句句將風雲收",句中的"句"字扣的是詞句。希望不是畫蛇添足。現在回想,到底那"風雲"二字從何而來?教我好生奇怪。

第三、四首:〈初刻拍案驚奇〉、〈二刻拍案驚奇〉

倫永亮先交來〈初刻〉,我未構思好,〈二刻〉已緊接送到。兩者的風格、曲式、旋律結構均相近,可以説是倫永亮在這戲裏為歌者和填詞人出的"試題"。曲詞快、急、密,很配合歌意:縷説劇中齊河城賈魏氏毒殺賈家十三口的命案。先是黃慧慈唱的〈初刻拍案驚奇〉,繼後是彭杏英唱〈二刻拍案驚奇〉。〈二刻〉比

〈初刻〉更快更密。彭杏英後來告訴我，她唱〈二刻〉時，發覺是
完全沒有空位讓她回氣，千辛萬苦才找到一個位"吞一吞口水"。
快急密的旋律，對聆聽也是個考驗，故此要敍事的話，恐怕是唱
了等於沒唱。兩首歌在戲裏是緊接出現的，換言之，意思是承接
的。最後我選擇了寫氣氛和意象。〈初刻〉以"案"字起興，用"婦
毒"作結，為梨花鼓下文的表演內容揭開序幕。〈二刻〉以"案情"
起興，並明指魏氏行兇收結。中段的副歌，皆講為官者判案黑白
分明。具體的詞句，既不能敍事，就用同義詞、相反詞來堆疊，
用反覆的句法來製造效果，如"明案懸案奇案誰判誰按"（〈初刻〉）
之類，我相信最後出來的效果蠻可以吧。當年在《還魂香》負責
字幕的同事告訴我，"媳婦賢婦閨婦良婦新婦情婦貞婦淫婦／是
魏氏千秋背負"（〈二刻〉）這類句子，像一個字詞超級市場貨架，
唸起來相當過癮。順帶一提，歌名一直懸空，詞填好了，要改歌
名才交稿。回看前述兩首改好的曲名，一者戲名，二者為篇名（中
學課文就有一篇〈明湖居聽書〉），忽發奇想，不若把這兩首歌名
起以兩本通俗小說的名字。由此處開始，我覺得往後的歌可以用
文學名著的名字作歌名，好襯一襯劇作的文學味道。

第五首：〈逍遙遊〉

説起這首曲，就不得不多謝倫永亮，因為他寫了這一首亮麗
飄逸的曲子。而要為這首歌定位，對我來説卻又是一個難處。劇
本裏沒有明示歌者黑妞白妞唱這曲時身在何處，劇情卻是落到
老殘往深山尋找"千年醉"。到底黑白妞唱歌時，與老殘是否同
一時空？但細想之下，劇本在一個情節之下，憑空加入黑白妞的
歌，似乎是一個虛筆。黑白妞不是一個實相，是效果，是意念，

是空靈之音。那就放下上述的問題，不再去想。乾脆細聽曲，聽多幾遍，我腦海已浮現一卷水墨山水圖。不知哪裏來的靈感，想起一隻山水畫裏的船——"船蓬破……"就當它是老殘坐的船吧，全首歌的意象出來了。有了"破船"，想到船上的人，也是不知哪裏來的靈感，"鞋踏破"這一句便水到渠成。最難承接的是副歌，因為在其餘部分可以盡寫一個遁世文人的心靈，副歌不能重複這些意蘊，一來是怕人說嘮叨，二來旋律的章法也有點不同。最後，追本溯源，不如寫這個船上過客何以落得今日的境地，於是寫了"無盡遠山青燈／照明遠山清庵／卻難照穿心中氣氛／看罷細風絲雨／聽盡一絲一柱／試真甘苦甜酸"。由船上極目遠望之景開始，回溯當年，俗一點說，這是"以景入情"。其實，這些意象在宋詞唐詞裏俯拾即是，借來金線，希望〈逍遙遊〉雖然寫的是寒傖人事，詞本身卻不予人寒傖之感吧。

第六首：〈鏡花緣〉

有人說，作品經讀者閱讀過後，會產生另一重新的意義。〈鏡花緣〉正是。這是一首很玄的詞。我很想有人能讀透它的意義，然後告訴我，到底這些字詞拼出來是東西，聽在人家耳裏，是何等滋味。我依照的是何老師劇本裏的詩句"今日纔看楊柳綠，它鄉又見菊花黃"，再加上何老師的意願："你剛落場我上場"來寫。或許"替換"是我可以想到的主題吧。我在這首詞裏，把顏色的替換、空間的替換都寫及了。我自己最滿意的是最後一句"黃菊香／月明疑是霜"，因為我是突然間想到李白的《靜夜思》："床前明月光，疑是地上霜，舉頭望明月，低頭思故鄉"而作的。

宣傳曲：〈夢・梨花〉

不能不提這首特別為《梨花夢》而譜寫的宣傳曲。

這首歌開宗明義只用來作宣傳，不會在戲裏出現，最多不過在觀眾入場、中

場休息、散場等機會播一播。不過，敲定主唱者為劉雅麗小姐。劉雅麗在《梨花夢》裏也擔演一角，我最初構想，不如就寫她這個賈家大少奶的心聲。跟劉雅麗談起，她認為不好，老殘的心境比一個賈魏氏重要得多。好吧，我遂把方向轉往老殘的角度去想。我七月底收到旋律，卻醞釀了很久。遲遲未動筆，腦袋彷彿處在混沌的狀態。況且，我同一時間，在忙着為另一齣音樂劇的歌詞修正，沒有太多的工夫去料理《梨花夢》。就任它閒置着吧。

待到八月下旬，與太太往日本公幹，把旋律儲到 iPod 裏帶着上路。預計會在日本完成它。結果不出所料。我在大阪市內一間咖啡室，用了一個上午，完成了半首（方向、內容已有定案），餘下的，晚上回酒店可寫完。

我在大阪寫的版本，主要是從老殘的角度去看“梨花鼓詞”對他心靈的洗滌作用：“問句該如何／心間平和／還是放下遠慮醉極而臥／忘形高歌／由梨花牽動我”。值得一提是“遠慮”一詞。身處日本，竟想到酒店的告示牌上的說話。日文平假名裏混雜着一些漢字，“遠慮”就是那幾天經常看到的“漢字”。雖然中文也有“人無遠慮，必有近憂”之說，但此時此地刺激起我用“遠慮”這詞的，的而且確是這些日文告示。

副歌部分，我便直接寫“梨花鼓詞”的意涵（其實也是我想當然的）：“生關將跟死劫緊扣／與拍和每刻話從頭／生關將跟死劫相湊／到眼淚跌出便忘憂／任說書評彈春秋／漫說一天雨點恰似脈搏奔流／藉似夢梨花歌／還魂香自救”歌詞裏提及的“評彈”、“拍和”、“生關”、“死劫”、“說書”，我視之為關鍵詞，是渲染與點出“梨花鼓詞”。

在大阪寫完，立即張羅了信封信紙，手抄一份，翌日用書信

形式寄給香港話劇團的梁子麒。我以為自己經營得不錯，還把"梨花夢"與"還魂香"嵌了進詞裏，自鳴得意。

淡化、共鳴與劇情的角力

一夜無話。過了大半個月，導演仍沒有回音。怎料九月中旬，導演回話，這回的批語才見真章。他告訴我，看過詞了……"不成"！

他希望把"梨花鼓詞"的色彩淡化，不要講太多。改便改吧。反正，倫永亮收到那份詞後，也覺得可以淡化這首曲與劇情內容的關係。

我看着這首詞，發覺上述所舉的部分與"梨花鼓詞"的關係最大，卻又是沒有聽過中國傳統説唱的聽眾最容易感到陌生的部分。"生關"、"死劫"，遠離現代生活，要人找共鳴便難了，共鳴不起，宣傳的效用便消失了。

怎樣可以做到既保留與原劇接近的色彩，又不會令未看戲的觀眾覺得"唔關我事"呢？到底戲裏的老殘有哪一點是一般人也有共鳴的呢？

乾坐了兩天，思前想後，我在猜想到底在吞報還魂香之前的老殘心裏想甚麼？我們有過類似的經驗嗎？一往無前的去做一樁事情，最後弄出個大頭由，[2] 回頭細想，原來自己看漏了某些關節眼，以致令事情變得無可挽回。斷案如此，人生也如此。於是由副歌部分改起：

> 當初應該可以補救
> 卻放慢了手沒情由
> 終於得悉輸了所有
> 縱眼淚跌出未忘憂

2　大頭由：音"佛"，《康熙字典》："鬼頭"也。

這四句大概是放諸四海皆準的了吧。炒樓炒股炒得損手爛腳的，談情說愛談得死蛇爛鱔的，一朝暴發最後人財兩失的⋯⋯總之四個字—"悔不當初"。老殘由"悔不當初"去到"眼不見為淨"，待百年以後醒來，再會人心清明的世界。戲劇情節罷了。我們凡夫俗子，唯有透過藝術娛樂自己，藉此解脫。

最初，我為此版本用"到哪日才方休，閒遊天高地厚"收筆。因為有了前述的"悔不當初"，就一悔到底，用提問作結。但監製梁子麒問我："可否把梨花夢三字也嵌入詞裏？不然，沒法子宣傳《梨花夢》這戲啊。"好吧，再改。其實也呆了一兩天。苦無計策之下，把寫過的手稿攤開來看，發現既然舊版本已有"梨花"、"夢"這三字，乾脆用回，於是便用"藉似夢梨花歌，閒遊天高地厚"收筆。這一收，倒為那低壓的心情找回一個紓解的出路，心理上也健康一點。不過，交了稿後，不出一小時，我突然覺得"尋回天高地厚"好像有一點動感，動感強，即是較容易在一聽之後，引發影象和聯想。不過，我覺得好，人家未必認同。於是電郵給話劇團，提議"尋回天高地厚"可供選擇。結果，他們選這個"最新"的版本。

梨花夢種下的緣

走筆至此，《梨花夢》裏裏外外的歌詞總算完成。行色匆匆，以上所言，只是千頭萬緒的吉光片羽。因為這齣戲，我得到很多前輩和朋友的肯定——例如藉着此劇，我間接認識了霑叔，開始了另一頁的填詞故事。感激的說話，一生也說不完。我也很開心可以有一張〈還魂香〉的唱片，有彭杏英、黃慧慈、高翰文、劉雅麗一起演繹這些歌曲。這一段路裏的回憶畢竟難忘。往後，我

仍會繼續走這段路，因為我真的很喜歡聽台上人唱自己寫的歌詞。多謝。

《還魂香》、
《梨花夢》歌詞

作曲：倫永亮
作詞：岑偉宗

〈還魂香〉

信有富貴世世滿箱家宅華麗
卻似螞蟻半世寸土爭逐名位
費了半世建構最終一夜而逝
哪有富貴世世永享痴夢如蟄
焚香升天高，還魂更好
誰不識花兒好？奈何人易老，在彌留盡處
望簷前滴雨，飄渺間，瓊樓和玉宇，都化朝露
你有富貴濟世更添福澤門第
勝過螞蟻半世寸土爭奪名位
懶理半世建構最終一夜而逝
試過暖被試過冷衾得利忘弊
焚香升天高，還魂更好
誰不識花兒好？奈何人易老，在彌留盡處
望簷前滴雨，飄渺間，瓊樓和玉宇，都似得朝露

〈明湖居聽書〉

山色依舊（山色依舊）
笑語滿樓（笑語滿樓）
把酒恭候（把酒恭候）
舊雨新知等紅袖
一揮衣袖（一揮衣袖）

199

顧盼四遊（顧盼四遊）

怎生消受（怎生消受）

問句知音新同舊

若似山色倒影入裏頭

綠水樓山兼載舟

輕舟所見是錦繡

一句句將風雲收

開心荒謬（開心荒謬）

怨懟訴求（怨懟訴求）

水蒸砂餾（水蒸砂餾）

妙語解憂此時候

〈初刻拍案驚奇〉

黑妞：名案留案奇案懸案誰判誰按，石出水深之岸

　　　神算良算盤算籌算誰計誰算，夠動魄一縣

　　　人證明證旁證求證誰引誰證，力足千鈞穩定

　　　聆聽旁聽形聽神聽誰說誰聽，聽內裏冤情

　　　如天清雲高，無冤歸黃土

　　　拍案已分清與濁，罪名罰則細數

　　　無端遭橫刀，行兇終能討

　　　箇中你聽我數

　　　名案懸案奇案留案誰判誰案，伏屍中秋慘狀

　　　聆聽旁聽形聽神聽誰說誰聽，婦毒殺夫命

　　　人證明證旁證求證誰計誰殺，害得夫君枉命

　　　情殺謀殺紅了床榻誰設誰拆，婦毒太狡猾

〈二刻拍案驚奇〉

白妞：吉慶時節兇殺情節高興時節凶案情節，絕絕絕，中秋八月
　　　一片和氣一片邪氣一咬為記一掃元氣，落藥餌，毒殺天地
　　　天性無惡心性無惡偏有邪惡隱美揚惡，義極薄，心不厭薄
　　　雌撲雄朔一線繩索追探尋索天網誰作，順脈絡，便揭黑幕
　　　難得天完好，無冤歸黃土
　　　拍案判出清與濁，拍案拍得心貼服
　　　汲法卸罪，晚節不保
　　　為官清廉好，名聲比天高
　　　拍出世間美好
　　　媳婦賢婦閨婦良婦新婦情婦貞婦淫婦，是魏氏，千秋背負
　　　閨怨埋怨新怨愁怨痴怨情怨恩怨何怨，令魏氏，滿腔心亂
　　　新債錢債痴債情債虧欠誰債一世還債，但魏氏，心思太壞
　　　一拍謀殺一拍情殺一拍屠殺一拍還押
　　　魏氏犯罪魏氏落毒魏氏獲罪犯婦執屠刀

〈逍遙遊〉

黑白妞：船蓬破，鞋踏破，零雨多，漫江河
　　　　閒雲過，尋覓我，人世間，任蹉跎
　　　　無盡遠山青燈，照明遠山青庵
　　　　卻難照穿心中氣氛
　　　　看罷細風絲雨，聽盡一絲一柱
　　　　試真甘苦甜酸
　　　　誰明我，疑惑過，眉宇間，看不破

〈鏡花緣〉

青龍子：堤邊黃菊牆邊紅花青天之下

黑白妞：信有富貴世世滿箱家宅華麗

青龍子：晨曦猿聲黃昏啼鴉野樹似廣廈

黑白妞：卻似螞蟻半世寸土爭逐名位

青龍子：在青天廣廈你我作場

黑白妞：姹紫嫣紅妝

青龍子：萬千千花樣進退上場

黑白妞：流轉之景象

　　　　焚香升天高

　　　　還魂更好

青龍子：紅花開，燦爛看一場

　　　　黃菊香，月明疑是霜黃菊香，月明疑是霜

黑白妞：誰不識花兒好？奈何人易老，在彌留盡處，

　　　　望簷前滴雨，飄渺間，瓊樓和玉宇，都化朝露。

〈夢・梨花〉

《梨花夢》宣傳曲）

作曲：倫永亮

填詞：岑偉宗

主唱：劉雅麗

人情世故雖經過那麼多

偏偏卻參不透人禍

常言說世事難定奪對錯

那為何沒心情安坐

問句該如何 心間平和

難道說罷算吧也是無助

誰留於心 如回音追問我

當初應該可以補救

卻放慢了手是何由

終於得悉輸了所有

縱眼淚跌出未忘憂

活了一年如千秋

為太多憶記總一再令我勾留

藉似夢梨花歌　尋回天高地厚

沉迷與放手相較苦得多

堪坷到燈枯更無助

窮愁帶我離場頓悟靠我

要道成傲骨唯飢餓

若要心平和　應該如何

難奈說罷算吧也是無助

誰留於心　如回音追問我

當初應該可以補救

卻放慢了手沒情由

終於得悉輸了所有

縱眼淚跌出未忘憂

活了一年如千秋

為太多憶記總一再令我勾留

藉似夢梨花歌　尋回天高地厚

歌曲連結：

夢‧梨花錄音

線上有香港話劇團演出的《梨花夢》全本。

演出連結：

梨花夢
youtube 片段

梨花夢
youku 片段

《星海留痕》在新光

2014 年其中一項教我欣喜的事，就是能夠為《星海留痕》這齣音樂劇填詞。杜國威是我引薦我入行的第一人，沒有他當初之助力，我就踏不出第一步。所以，他久休復出再寫《星海留痕》，叫我埋枱，我理當二話不說就坐下來。

杜國威好像永遠都有用不完的福氣似的，身邊總是聚着一羣很疼他的人。這次製作，團隊裏有老中青幾代的話劇人，又有電視明星，更有戲曲界的伶人，個個都很尊敬他。待人處世，就算贏不到全世界的喜愛，都賺到半個天地，這樣的人，環顧戲劇這圈子，除了杜國威，我看沒有第二個。

《星海留痕》是盛世天劇團製作，在新光戲院大劇場公演，領銜的是粵劇文武生蓋鳴暉和視帝黎耀祥，導演是港澳都有作品的戲劇人黃樹輝。其實幕後班底組合也挺有趣，既有純舞台劇的人，如監製司徒慧焯，作曲及音響設計劉穎途，也有演慣傳統戲曲的人。我最有印象的就是人稱海哥的製作總監元海（我懷疑他是七小福那一輩的，但又不敢直問，至今於我仍然是謎）。

岔開一筆，不知是否夠“傳統”，這製作班底也似乎頗有人情味。我記得第一次全體圍讀劇本安排在上午進行，圍讀延長至中午，下午還有些創作人員要留下談些事情。圍讀之後，海哥和海嫂就在大家身後説：“旁邊有些魚蛋燒賣，大家過去吃吧。”然後，下午還要開會的，他們就立刻安排外賣。這雖然都是些小事情，不知何故那刻我覺得挺溫暖。據説，往後排戲的氣氛都不錯，成員之間都互相幫忙。對一個超過二十人的臨時埋班的演員團隊來説，有大卡士，又有新人，更有中生代，能如此氣氛融洽絕不容易。

戲中歌唱場景

《星海留痕》的主角是三十年代粵語歌壇小曲天后小明星，與及跟她亦師亦友的撰曲家王心帆，故事講述他倆撲朔迷離的愛情故事。這戲的意圖是音樂劇，着意用歌曲推進劇情，同時當中也夾雜了一些表演樂曲，那是小明星在茶樓歌壇的演唱。如要比較，就像音樂劇《有酒今朝醉》（*Cabaret*）一樣，有戲中夜總會的歌舞表演，又或者是《仙樂飄飄處處聞》（*The Sound of Music*）中，上校跟子女在奧地利音樂節舞台上的歌唱表演，這些都是角色有意識在表演的唱段（Diegetic Songs），除此以外，就是以唱代白的歌曲（Non-Diegetic Songs）。

《星海留痕》裏，小明星在茶樓歌壇裏的表演，都選用原本小明星流傳下來的名曲；另外有多首新曲，則由劉穎途作曲，我作詞。我跟劉穎途早於 2002 年合作過原創音樂劇《細鳳》，他又是《點點隔世情》的音樂總監，相隔十多年，我可以再次填他寫的曲了。

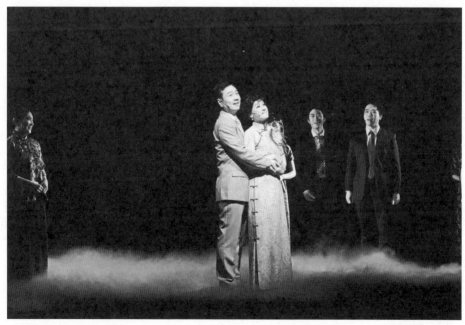

《星海留痕》劇照。

替新曲注入新光氣息

　　這個戲在新光戲院演出。新光是傳統粵劇的演出場地，蓋鳴暉和黎耀祥的觀眾羣，應該更貼近傳統口味。唯是杜國威把粵語歌壇小曲引進到音樂劇這類型，再加劉穎途寫的新曲混合，藝術意圖應該是在傳統曲藝之外尋找突破。當然，這個突破到底如何，沒有人有答案，或至少是，希望傳統曲藝的觀眾能在聽曲之餘，領略現代粵語音樂劇之妙處，而新一代戲劇觀眾，在看話劇和音樂劇的同時，再領略傳統曲藝的優美。這是我對這戲的估量，也估算觀眾對"新曲"的期望——不能離開曲藝的品味太遠，但一模一樣的話，他們也會問，這跟粵樂小曲有甚麼分別？為甚麼不直接唱小曲？

　　對我而言，心底裏為這次任務安造了個名稱——新光氣息。

　　由於篇幅所限，我選了這劇主題曲〈星海留痕〉的歌詞來談談，因為這曲放在網上用以宣傳，故此要聽聽新光氣息的朋友，可往搜尋收聽。

　　小明星早就在 30 歲時於台上吐血身亡。王心帆終生不娶，直到 90 歲高齡才溘然長逝。戲末，正是編劇的想像之筆，想像二人在另一天地重逢，唱出這主題曲。在劇本原來的模擬歌詞裏，也有嵌入小明星的首本名曲曲名。我依循這套路，看看能否用嵌字法把曲名嵌進去，此其一。另外，到底二人在另一世界重逢，會説甚麼呢？此其二。

　　再來，我想到除了可嵌曲名，也可嵌人名，甚至用拆字法把名字放進去。於是，很快就想出入手方法……

改詞調味道

　　二人再逢，應是無怨無恨，只有感恩，王心帆的曲詞固然造就了小明星，小明星的演唱也豐富了王心帆的創作心靈，於愛情於藝術，此時此刻，應該是合而為一的昇華狀態。所以，我用"孤帆在遠心中銘感／星寒月冷伴癡雲"作起句。句中拆開了"心帆"，也嵌入了小明星的名曲"癡雲"。"孤帆"在遠，但有"癡雲"作伴。天人永隔之時，誰在人間，也不用深究。

　　在重遇之際，回首一看，有若別了千秋。我用"別矣千秋朔望時分"而不用"別了千秋朔望時分"，為的是捉住那陣新光氣息。"矣"字的古文氣息，有如紙鎮。"坐看星光距離漸近"，如果已逝的前人化作繁星，我們越接近生命盡頭之時，就等如跟繁星距離漸近。"帶一身……掛玉人"此兩句本來是"記憶中你沒皺紋／愛得深切似離魂"，當然不改不行。"沒皺紋"三字用在新一代歌手的歌裏還可以，在新光氣息之下，太不優雅了，不若"客塵"和"掛玉人"，典雅又淺白。

　　"在世風光開到荼蘼"本來我是寫作"蝶與花半生往又來"，也是必然要改。即使"蝶與花"本來都夠新光氣息，但氣魄太小，不若"開到荼蘼"，也可隱喻王心帆九十高齡才過身。有前句"開到荼蘼"的在世風光，也就有"一樣嬌美"的下世風光作對照，這是常用的對比寫法而已，想到一自然有二。我特別想提那句"朦朧望遠處／如堤岸有你"，大概沒有多少人會知道。此乃我的聯想。因為小明星和王心帆都是戰前在廣州相識和發跡，即使戲中沒有提及廣州珠江河畔的長堤，我寫這一筆，只是想點一點廣州之題。

詞海中留星痕

　　不說不知，這齣戲本來叫作《星星在我心》。盛世天的出品人李居明師傅最終算出了《星海留痕》之名對演出更有利，故改之。而主題曲原本也是放在戲末，同名也叫〈星星在我心〉，戲名改了，主題曲也一併改為〈星海留痕〉。因此，歌詞能嵌進戲名就更佳。在哪個位置嵌進最好？既然我開首兩句嵌了王心帆和癡

《星海留痕》劇照。

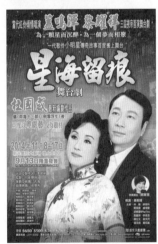

《星海留痕》海報。

雲，那就在歌末的幾句找位置嵌好了。

本來寫"在世的終須要別離／在這刻最終遇到你"就改為"在世的星海有盡期／浪裏的記憶像齣戲"，本來寫"朦朧月似愛／在我中有你／千言萬語寫我寫你"，就改為"留痕像印記／在我心銘記／星塵耀眼一切因你"，"千言萬語"怎説也強不過"星塵耀眼"，況復那是"小明星"？

有趣的是，寫這詞時，我分配了男聲和女聲各唱甚麼歌詞。後來他們錄音時調換了來唱。我聽下來，歌詞的意思可説得通。想想也有點神奇，只是我從來沒想過可以這樣調動來演繹。

劉穎途現場監督宣傳錄音，有此選擇，應該有原因，我沒有問他。不過，能夠重新分配，卻又情理皆通，我不得不佩服。黎耀祥和蓋鳴暉的演繹亦恰如其分地優雅，令我終於可以在新光戲院留痕。

〈星海留痕〉旋律及歌詞可參考附錄的簡譜。

歌曲連結：

星海留痕
youtube 片段

星海留痕
youku 片段

《我要高八度》是高世章應澳門文化中心邀請的委約創作，以慶祝澳門文化中心成立 15 週年。因緣際會，我有幸成為主創之一，再加上編劇莊梅岩，成就了莊梅岩（編劇）、高世章（作曲）與岑偉宗（作詞）三人合作的首個原創音樂劇。

這個戲籌備工夫應該超過兩年。早在 2012 年我已聽聞樓梯在響。那時，為澳門文化中心做項目策劃的余振球先生已跟高世章密斟。有次，我們碰巧在香港大會堂低座茶聚，余還跟世章談及音樂劇可用甚麼題材。印象中，好像有提過"鄭觀應"這名字，大概是講述澳門歷史那類方案吧。斯時，世章與我合作已近九年，我知道他心裏嘀咕的是該找誰來編劇。不過，對余振球而言，那陣我還未"登船"，只是個作壁上觀的同桌茶友，我也不便仔細打聽這個"澳門項目"的內情，惟印象較深的是，世章對余建議的方案略顯猶豫。

登船組班

至 2013 年初，在舞台劇界演員劉浩翔和鄭至芝的婚宴上再遇余振球，余一把搭着我肩說："澳門那事，要開工了。"我不知就裏回應："甚麼澳門那事？"余再確認的說："哦，澳門文化中心請高世章創作一齣音樂劇，慶祝文化中心成立 15 週年，想找你作詞哩。"我才恍然大悟："啊，原來如此。歡迎歡迎。"

往後不久，我才正式就此創作向世章仔細了解。經驗告訴我們，劇本是整齣音樂劇的基礎，故事說不好，任你曲詞如何精美都無力回天。因此，無論世章對哪個題材有興趣，我覺得我們應該找個穩妥的編劇，把故事說好。而我們不約而同都想找莊梅岩。

莊梅岩的葳蕤（威水）史大家可以上網查一查，總之她就是

個得過好多獎的編劇，而這點相信對澳門文化中心來說也是吸引的。對我和世章來說，早於 2007 年，我們想把舊作《白蛇新傳》的劇本重修，找過莊梅岩談了幾次。後來，有其他俗務纏身，《白蛇新傳》遂擱下。我跟莊認識多年，慕其才華也多時，惜未有機會好好合作。"澳門項目"實在是個天賜的良機，焉能不一起？於是，莊梅岩也就"登船"了。

題材哪裏來

我們三人都登船了，第一個關鍵問題是："寫甚麼？"

這問題的答案自然要落到世章身上。因為若果他對要寫的題材沒有音樂上的"想像"，一切都無從談起。慶幸，原來世章早有腹稿，他想寫個與"合唱團"有關的音樂劇，他甚至想到有沒有可能用廣東話寫個福音音樂劇。這就有趣，也順

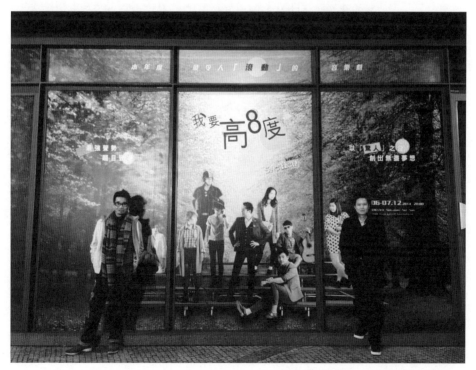

作曲高世章（右），作詞岑偉宗（左）。

理成章，"福音"（Gospel）是美國典型的音樂類型，用廣東話來寫會怎樣呢？此其一；澳門這城市着重音樂，應該有不少音樂故事吧，用來慶祝澳門文化中心 15 週年，也挺適合，此其二。

不過，"音樂"、"合唱團"，甚至"Gospel"均只是大方向。到底具體是甚麼故事，那時我們還沒有頭緒。

我自己想，既然今次可以找得莊梅岩當編劇，劇本的結構也就有保證。我大膽提議我們三人不如乾脆到澳門走一轉，做實地考察和訪問，以尋找素材，而訪問甚麼人、甚麼地方，就可交由澳門文化中心建議，只要我們圍繞"音樂"這個主題就成了。莊梅岩曾為亞洲電視的紀錄片《尋找他鄉的故事》撰稿，我不知哪裏來的直覺，覺得她應該會不負此行，而難得世章和梅岩也同意我的建議，澳門文化中心知道我們這要求也立即安排。

《我要高八度》的主創團隊到澳門取材。左起：高世章、莊梅岩、澳門藝術家百強和岑偉宗。

尋訪濠江的故事

於是 2013 年 5 月初，我們一行三人，周五起程赴濠江，隨澳門文化中心的代表 Samantha 引路，周五、周六及周日總共三天兩夜，走訪了多處地方，訪問的對象包括獨立音樂人、樂隊，有數十人的大型合唱團，也有十多人的合唱團。因為澳門天主教根基深厚（他們的行政區也是以天主教堂區來劃分的），故此教會詩歌班也自然是探訪對象，我們甚至參加了一台菲律賓人的主日崇拜，感受一

下其中氣氛。每到一處，除了看他們排練，也跟他們詳談。我們三人，沒有特定的焦點，很隨興地提問，再追問那些自己感興趣的內容。三天下來，收穫甚豐，甚至有點出乎我們意料。

其實，我們起程時，腦海只知道要寫個關於"合唱團"的故事，具體內容則是留白的。殊不知，我們第一天訪談完畢，回到下榻的酒店，在酒吧傾談一下，整理思緒，就發現當天訪問內容，已藏着了一些戲劇主題。那天晚上，"一羣澳門人努力想衝出澳門"成為我們初訂的主題。因應第二天的訪問內容，第二晚我們在酒店房間開會討論，故事的主題頓時變得具體清晰："一個澳門人想藉一個合唱團衝出澳門，最後卻發現不能遠走。然而，這一轉折令他發現留在澳門的真正意義。"

回歸本土才能成就自己

我當時對這個想法十分贊同。澳門人覺得澳門市場太細，做藝術難生存，要走出去才有生機。香港何嘗不是？甚至擴而充之，華人世界也充斥着這些想法。可笑的是，換過頭來，不少華人其實對舶來品趨之若鶩，每有外來演出就蜂擁購票，即使看過後發覺人家根本是過山班，製作因陋就簡，演員得過且過，卻仍然寧願先搶票，後"割凳"；至於有一些節目買手，對待海外演出團體，禮貌周周，卻冷待本地的藝團或藝術工作者，這種態度實在也見慣了。然而，成就個人的，永遠就是你腳下的土地，若果你鄙夷本土，那其實是把自己的根也拔掉，永遠只能做外人的附傭。日本人儘管有不少令人垢病的民族特性，但他們對待本土藝術，對待日本國民，卻是優於其他。為甚麼我們學不到？所以，回歸本土這個主題實在令我很感興趣，這主題不只適用於澳門，也適用於香港。

大綱明朗，分場撰曲

三天的實地考察過後，我們帶着故事大綱的草稿回港，開始一邊擬想故事大

綱，一邊想戲名的階段。2013 年 4 月往後，我們三人開了幾次會，都在豐富大綱的情節，塑造人物。莊梅岩此時已完成了最重要的任務，就是寫分場。她已把全個戲的場口寫出來，而每場的歌曲怎佈置我們也討論出來，放在分場裏。因此，2014 年初，我們基本上已知道整個戲有多少歌曲，每首歌的起點和結束點，以及大概內容。唯一我們仍未清楚的是結局。

在討論劇本大綱時，覺得如果戲中的合唱團是"非一般"的合唱團，無論音樂上或戲劇上都會是很有趣的事。但要怎樣"非一般"呢？於是，就有了"公開遴選"這概念了。

公開遴選尋奇才

自從《一屋寶貝》之後，我對"公開遴選"總帶着好奇。2009 年，演戲家族要搬演音樂劇《一屋寶貝》。當時，在劇壇裏要找個演員，外型適合演 15 歲的少年角色，又可以演戲唱歌，並且擔綱近三小時的音樂劇演出，聲線也要有十五歲的少年感覺，真的殊不易找。而《一屋寶貝》的女主角溫卓妍，正是從公開遴選裏發掘出來的，在此之前，她的名字從未在戲劇界出現。當然，她在《一屋寶貝》裏的演出令人留下深刻印象，其後也參與了其他劇團的音樂劇演出。因此，我相信"公開遴選"是會有意想不到的收穫的。

澳門這演出既然要找些"非一般"的合唱團員，何不把答案留給"公開遴選"？說不定我們從中會發現些出其不意的事。於是，2014 年初，我們找來香港劇壇的新晉方俊杰任導演，把這想法跟他述說了，決定於 2014 年 4 月進行公開遴選。方俊杰參與其中，希望從參加者裏，發掘一些有趣的人才，可以給莊梅岩

寫進劇本裏。

　　來參加遴選的，澳門的朋友自是主打，也有來自香港的。除了唱歌及舞蹈，方俊杰也非常"目標為本"，每每都問參加者："你還有甚麼奇特的技能可以表演給我們？"意外驚喜往往就在這時候湧現。我還記得其中一位遴選者，正在讀高三的吳杭捷，他答方："我會跳 Sexy Jazz。"方請他就地跳一段，他舞步一起，動作敏捷，矯若游龍，蛇腰擺動，一臉自信，跟先前害羞的樣子判若兩人，這種反差，多麼 dramatic，就那一刻，我們都覺得非用他不可。

　　四月的遴選十分有用，不止找到有熱誠的演員，還發掘到一些"奇能異士"，莊梅岩把他們的特質寫進劇本裏。高世章甚至挑出某幾位音樂特質較特出的朋友，用來構思戲中的歌曲。劇中〈潛龍合用〉這首歌，就是講合唱團招募新團員的面試，當中就滲進我們現實中公開遴選的記憶。不過，在此要鄭重聲明一下，戲中有個唱歌走音的角色林浩皇，是莊梅岩在很早很早時期就設定的，而高世章也覺得，為個唱歌會走音的角色寫歌將會是很有趣的事，因此林浩皇就存在了。後來世章為林浩皇譜的旋律，都要運用"特別的作曲技巧"。澳門首演由楊彬擔演此角，他不能真的走音，而是要依着曲譜來唱（旋律故意寫成走音），反而更要求有音準，殊不輕易。

為更佳的效果調節

　　總結這次創作經驗，那三天兩夜的澳門考察實在功不可沒，提供了豐富的故事素材，令我們得以整理出完整的故事大綱和歌目編排。因此，在很早階段，世章已經開始斷斷續續地創作歌曲，我也配合寫詞。即使那一場莊梅岩還未寫劇本，我們也可以先寫歌，待之後由莊補寫相關的戲分。總之，一切也離不開那大綱分場，彼此創作也就有準繩了。

　　正式開排階段，導演方俊杰就是想方設法去執行劇本和歌曲，他留在澳門，再加上來自澳門的編舞張月盈小姐，二人日夕跟演員排練。方俊杰特別着意於戲

文串連起來之後的漏洞，他會在增刪最少的情況下提出建議，令戲文順滑過渡。例如原本世章寫下的〈如果一天〉，講主角阿翔在合唱團人事糾紛之後，心煩作曲，旋律寫到某處，自己發覺竟然跟張惠妹的歌一模一樣，然後重整思緒再作下去。這是世章自嘲的把戲。排練時，方俊杰把阿翔的自嘲改為鬥氣冤家 Nautica 的暗諷，效果就比本來更佳。編舞張月盈一樣，她盡力保持歌曲與戲劇的節奏感，其中 Nautica 唱的〈卡夫卡蛻變〉一曲，目的是交代 Nautica 目睹阿翔跟合唱團相處和排練的過程，逐漸發現阿翔值得她欣賞之處。歌曲段落之間本來是要加插一些散碎的戲，以合唱團的瑣事表現上述的轉變。聽了歌曲之後，張建議把那些散碎的戲化成無聲的動作畫面，以類舞蹈的方式交代，這處理令歌曲聽起來感覺一氣呵成，效果也絕妙。

如果觀眾覺得《我要高八度》在歌曲、戲劇，甚至舞蹈方面融合得不錯，這得力於上述的種種一切。能夠做到這個演出，實在是我音樂劇創作生涯裏絕美的體驗。此音樂劇的詞作會在之後兩篇細談。

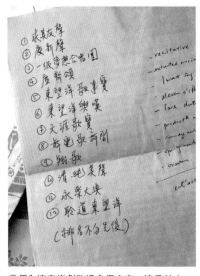

我們為這音樂劇改過多個名字，這是其中 12 個。

澳門有〈駱駝〉

音樂劇《我要高八度》裏有首歌名喚〈駱駝〉。有觀眾覺得這首歌跟整齣戲的風格和情調都不太一樣，特意在演後座談會裏問到這首歌是如何創作出來的。果真是"耳靈"。

説到這首歌的由來，要回述 2013 年我們往澳門考察之事。

那次我們訪問了嚶鳴合唱團，他們的指揮伍星洪先生憶述在舊貨攤搶救澳門本土作曲家司馬榮神父的聖樂稿本一事，他們是意外的從一堆堆舊紙稿本中發現這批歌曲，那時這些曲本都被當成廢紙般堆在一塊。他們搜購回來，重新整理還原。此事給世章、梅岩和我留下深刻的印象。同時，我們聽澳門文化中心的同事説，澳門有處"爛鬼樓"，就是賣舊貨的地方。不知道嚶鳴的伍先生當日是否就是在爛鬼樓拯救那批曲譜。

爛鬼樓的古老時光

後來我們一直都沒有機會往爛鬼樓走一走，對於這個澳門的二手市場的景象，就停留於想像裏。或許世章會有具體一點的感覺，因為聽文化中心的同事説，爛鬼樓就在永樂戲院附近，我知道世章偶爾會到那戲院看廣東大戲，應該會接近那邊的氣息印象吧。

到我們談劇本大綱時，都覺得主角阿翔合該有些東西是他本來珍而重之的，最後卻陰差陽錯流落到二手市場裏去。從二手市場裏找回

爛鬼樓巷的建築物、店舖及街景。

舊物，這事情有點浪漫，卻又像在瀕臨消失的生活邊緣，抓住記憶的繩頭。Nautica 這個角色，就是二手市場裏的檔主，阿翔失去的東西，最終流落到她的檔裏。而他們亦因為這個關係而認識了。故此，我們最初在談分場時，就想以這首歌介紹 Nautica 及她的背景——那個二手市場。我還記得在分場大綱裏把這首歌暫名為"任意讓時光轉讓"，喻意那些古董雜貨流落在這二手市場裏，就像把古老的時光轉售出讓。在我腦海裏，這狀態下的歌，就像澤田研二的《任意讓時光消逝》(時の過ぎゆくままに)，我自己就很喜歡這首歌那種懶洋洋的感覺，有點幽怨，又有點灑脫。

注入葡萄牙曲風

當世章真的把這首歌寫出來電郵給我，時為 2014 年的 5 月 29 日，Demo 的 working title 為 "Borrowed Time"，顯見世章是以"時光轉讓"為主題去創作。《我要高 8 度》的故事背景設定於澳門，為了突顯澳門特有的葡萄牙風情，高世章特地在這歌滲入葡萄牙怨曲"法朵"(Fado)的曲風，再加上編曲配器，聽起來就有種異國風情。

真是說時容易做時難。我反覆聽了數天，仍然未知該怎樣下筆。講舊物買賣，古董轉售，時光交替，物換星移，這些內容都足夠貼題，故此我開首"陳年舊貨如像買賣歲月的經過／一闋待你瞭解的歌"，基本上都是圍繞上述的主題去寫，像個滄桑客看着舊物在歌詠。唯我覺得這仍不足夠，因為太瑣碎，東一句時光，西一句歲月，好像欠缺一個鮮明的"形象"去總攬全曲。偏偏世章這旋律就是色調鮮明，要有個"意象"去襯托才成。

有一天坐車途中，聽着手機裏那"啦啦啦啦"的旋律，聽到

約第一段的尾句，忽然想到"駱駝"二字可貼合這旋律。就電話告知世章，我會以"駱駝"為題，至於前前後後如何，寫下去就會知道。世章笑而答曰："拭目以待。"

選韻挑字配情景

其實，想到"駱駝"的原因為何？我也想不清，是"c#"和"b"這兩個音適合填上"駱駝"？也許是吧。也許世章這旋律給我一片黃沙的印象，在沙漠之中，襯上的就是一隻駱駝吧。

寫下去，我就有種找對朋友的感覺。其一是"駱駝"一詞使我用韻可以用"歌"、"多"、"貨"這些字詞做句尾，尤其是"貨"字，最適合用來寫二手市場，也適合用來寫為商旅背上"貨"物的駱駝。而旋律中又有滑音和裝飾音，填上要"開口"發音的字就最好唱的了。另外，全曲以"駱駝"貫穿，駱駝可以是 Nautica 的自況，她的舊貨攤就像駱駝，背負着別人遺下的舊物，舊物裏面蘊藏的回憶、歷史，這樣的比喻，可以超越了二手買賣的描寫，歌詞也有機會變成詠物詩。

後來，我聽莊梅岩說，Nautica 這個人物有種"成人之美"的德性。她會成全別人的美夢。我就覺得，在這個急速變化的澳門，二手市場變成了"歷史"收容所，Nautica 暫代時光的褓姆，一如駱駝，馱着世人遺下的回憶，匍匐前行。世章、梅岩和我，三人同意需要有 Nautica 這人物，然而她的質地如何，寫歌前則並無具體闡明，最後竟然各自為她貼上恰如其分的色彩。是巧合？是天意？

〈駱駝〉旋律及歌詞可參考附錄的簡譜。

〈駱駝〉一曲演出時的劇照。Nautica 由溫卓妍飾演。

219

世章跟我合作，一般都是先曲後詞。一來固然是因為粵語音韻較複雜，他先寫曲，旋律變化會順他意而行；二來是因為我相信他的旋律，他以音樂建構出那歌曲的世界，應該會超出我先寫詞時的想像，大家合作多年了，我定能找到適當的用詞配合。

唯當創作遇上趕急之時，又或者思路一時閉塞，我們也就來個反其道而行，先詞後曲。

在《我要高八度》裏，創作近尾聲，大家都有點累，我也就提出不如我先寫詞。其時剛好剩下幾場戲，其中一場就是主角阿翔爸爸的獨唱，世章有其他更複雜的歌要想，那我就挑這一首獨唱來做個"先詞後曲"的試驗，寫了〈帶子麻甩〉這首歌。

先詞後曲的實驗

猶記得 2012 年出版《音樂劇場・事筆宜詞》一書，談及"先詞後曲"之難，連前輩黃霑先生都說別弄。不過，香港有幾位填詞的行家倒致力推動廣東話先詞後曲，其中一位是黃志華先生，他是香港粵語歌詞的研究專家，又雅好填詞，自己又擅長二胡，通曉音律，他談歌詞的文章，我不會錯過。他也曾就拙作內的先詞後曲之難，公開撰文勸我不該大呼困難，應該加入多做先詞後曲之事。

對先詞後曲，若心有餘力，我也不介意多做，不過音樂劇創作往往也是同時間競賽，當然是取拍檔跟我也順絡之路去創作。黃志華先生對此則鑽研頗深，他曾說："以粵語流行曲的創作傳統來說，先曲後詞是不可'懷疑'的真理！然而，這'真理'確立的日子不過是二十多年，亦即 1974 年許冠傑復興粵語流行曲之

後，先曲後詞的方式才佔壓倒性優勢。"[3]他並列舉《紅燭淚》、《荷花香》、《絲絲淚》等歌曲，都是先由唐滌生先生寫下歌詞，再由王粵生先生譜曲的。而七十年代名噪一時的流行曲《鐵塔凌雲》，正是由許冠文先寫詞，再由許冠傑譜曲，再在電視節目《雙星報喜》中發表。

其實，要先詞後曲不難，難在寫詞者如何組織好字詞的音調起伏，使作曲的人可以在叶音之下譜出結構勻稱的旋律。如果作詞人以為先詞後曲等於可以自由奔放地任他去寫，其實是大錯特錯的。

妙用○二四三填詞

好在黃志華先生不是空口講白話，他在《粵語歌詞創作談》一書裏，就花了不少篇幅講"先詞後曲"之法。其中，我覺得他的"○二四三"粵語聲調之說最為重要。

簡單來說，黃志華先生指廣東話的字音高低值，統計起來就是四個，由低聲值至高聲值去唸，就是"○二四三"這四個音。我這次寫〈帶子麻甩〉就嘗試運用這"○二四三"去佈置句子的聲律。

在述說拙作之前，先簡單介紹一下志華兄的"○二四三"法。

先旨聲明，志華兄的"○二四三"是代表粵語四個音高的代號。人說粵語有九聲──平上去入，四聲各有陰陽，而入聲陰入陽入之外，又有中入。平聲以外的"上去入"，統稱為"仄聲"，做古詩寫粵曲甚至作詞者，懂分平仄，對押韻有幫助。香港作詞人三十多年來均是粵語歌先曲後詞，詞人皆依旋律賦詞，卻少反過來先詞後曲。主要原因不是作詞人不曉分平仄，而是先寫詞再寫曲，詞人配出來的句子，字音分佈對作曲人限制極大，而更大件事的就是，若果詞人隨意寫出句子，隨時每個段落的字聲值高低差異極大，那就無法寫出可以重複詠唱的旋律

3　黃志華：《粵語歌詞創作談》（香港：三聯書店，2003 年）。

段落，對於需要對稱（或重複）的流行曲而言，這無疑是做多幾重手續。所以，一般都免麻煩，先曲後詞好了。

而於胡素貞博士紀念學校任教的音樂科老師孫福晉，特地造了一個表展示"平上去入"粵語九聲跟"〇二四三"之間的關係。

其次，大家也不要會錯意，以為"〇二四三"是指"do re mi fa"的"so fa name"代號。因為如果是這樣的話，為何只有四個？那剩下的"so la ti"又去了哪裏？"〇二四三"實際是指字音和字音之間的關係，跟音符無涉。

換言之，所謂"〇二四三"，其實是黃志華所發現粵語音高現象，恰恰可分成四個層級，"〇二四三"就是標示這四層音高的標示，最低音——〇；低音——二；中音——四；高音——三。讀者勿以其數值排高低，而應以這四字的讀音聲調來排高低。

粵語九聲 與 〇二四三 的關係

格內左上角的是粵語九聲，右上角的阿拉伯數字是"〇二四三"的標示。

作曲人會受限？

從孫福晉的圖表可見，"〇"配陽平聲，"二"可配陽去和陽入，"四"可配陰去、陽上及中入這三個聲調，音值最高的"三"則可配到陰平、陰上和陰入。可見，"〇二四三"也不是"平上去入"的代號。

黃志華先生提出"〇二四三"，把粵語的音值歸納為四個高低，只要掌握運用，就可以先詞後曲。因為粵語歌詞的字音高低十分影響音樂旋律，若按字音聲值的高低排列字詞，"要寫出來的詞能讓作曲家譜得出流暢的音樂旋律，必然需要注意文字的聲

調安排"[4]，"〇二四三"是作曲和作詞的好工具。

　　大家也可能認為，先詞後曲的情況下，作曲人豈不受盡詞人的"左右"？非也，"〇二四三"只是文字聲調的編排而已，音樂旋律還涉及節奏停頓，而且同樣是"〇二四三"，可以低八度，可以高八度，當中還有許多可給作曲家調撥發揮的空間。音樂劇有種類台詞的"敍事曲"（recitative）。對我來説，"〇二四三"之法可以幫助我令口白也可以近似旋律的方式寫出來，同時又可協助作曲把類台詞化成唱段。這是"〇二四三"法最引人入勝的地方。

實踐中的每步

　　〈帶子麻甩〉這首先詞後曲，我預計用 A—B—A—B—C—B—D 的曲式去結構，只要每一個 A 段和 B 段的文字音高佈置相同，那基本上作曲的就可以譜出旋律。至於 AB 段的句子長短多寡，就要看我的直覺。

　　A 段我稱之為正歌（Verse），是旋律發展。初稿我兩段 A 段的首四行的設計都相同，在聲值佈置上一樣，這就給作曲容易下筆。

```
3 2 0 3      4 2 2 2 3 3 0
當 日 離 婚 ，  我 預 備 獨 居 一 人

4 0 2 4      4 4 3 4 4 4 2 2 3 3
以 為 係 佢 ，  接 個 仔 去 美 國 落 地 生 根

3 2 2 0 3      4 2 2 2 3 3 0
之 但 係 誰 知 ，  佢 遇 着 撞 車 死 人

4 0 2 4      4 4 3 4 4 2 2 2 4 3
阿 翔 就 要 ，  與 我 呢 個 老 竇 焗 住 對 撼
```

　　我以 B 段為副歌，我是如下這樣寫的，故用詞兩次 B 段皆一樣，第一至第三

4　　黃志華：《粵語歌詞創作談》（香港：三聯書店，2003）頁 148。

句我視為一組，而第四句重複第一句的聲值佈置，這是我對旋律
的直覺，覺得走向應該如此吧。而第二句跟第五句的後二字不一
樣，是預設旋律會有新發展。茲展示如下：

0　3　3　3　4
麻 甩 佬 一 個

4　2　4　3　2　0
帶 住 個 仔 做 人

4　3　3　4　4　2　3　0
叫 天 不 應 叫 地 不 聞

0　3　3　3　4
謀 生 都 好 晚[5]

4　2　4　3　4　2
無 辦 法 孭 責 任

0　4　4　4　2　0
脾 氣 臭 到 未 能

3　4　2　3　3　4
塞 到 自 己 打 困

規限中的隨意

　　無巧不成話，世章跟我先前寫音樂劇《一屋寶貝》，當中有首
〈誰無過〉，也是以"先詞後曲"的方式創作。不過，那次我是按

5　　"晚"，讀 man[6]，本來有"臨了"、"近終"的意思。《古詩十九首‧行行重
　　行行》："思君令人老，歲月忽已晚"，句中"晚"字的用法，跟粵語裏"時間
　　好 man[6]"的 man[6] 接近，引伸出"臨界"的意思。出自陳伯煇、吳偉雄：《生
　　活粵語本字趣談》（香港：中華書局，2001 年），頁 61。

着鄭秀文的〈終生美麗〉(陳輝陽曲、林夕詞)的旋律來先譜詞,再交世章依詞另譜新曲(交詞給他時,我當然不會說我是按哪首歌來譜詞)。

這次先詞後曲的好玩之處,在於我嘗試在音高上無中生有作個規律來,情況一如我按情感或述事之需要,自擬"旋律",再交世章用他的觸覺去譜曲;擬詞之時,是介乎於"無曲"與"有曲"之間的狀態,用寫新詩來打比喻的話,就好像新文學徐志摩、聞一多他們的"格律派",在散漫自由的詞體之中自限程式。當中除了要講押韻和句式勻稱,還要求句中每字的聲值編排有規格依從。

好了,到世章譜曲。我交出不夠兩天,他的曲就回來了,給我電郵時,不忘附上一句:"Sorry, changed the melody again." 其實,只要能激起他的靈感,我塗鴉的那幾段,留不留根本無所謂。

世章出來的旋律,不用我的段落結構,改為 A—A—B—A—B,這改動符合阿翔父親的老粗個性。A 段跟我初稿全不一樣,但有趣卻在 B 段這副歌,作曲的部分改動很少,詞只是因應旋律改了少許,完全應驗"〇二四三"法的確有助衍生旋律:

0　3　3　3　4
麻　甩　佬　一　個

4　2　4　3　2　0
帶　住　個　仔　做　人

4　3　3　4　4　2　3　0
叫　天　不　應　叫　地　不　聞

0　3　3　3　4
謀　生　都　好　晚

4　2　4　**4　2　3**
無　耐　性　確　係　真

0 4 4 4 2 0
脾 氣 臭 最 累 人

0 4 4 4 2 4 3
難 免 會 壓 力 爆 燈

父輩歌，再實驗

初稿我以〈天不應地不聞〉作歌名，世章來曲以後，能保留副歌大部分歌詞，那〈天不應地不聞〉來得太磅礴了，不太襯這個麻甩老粗的細膩心情。於是唯有改名。想起大戲中有"帶子洪郎"的故事，就叫〈帶子麻甩〉吧。後來，試過改做〈麻甩帶子〉，卻感覺像一道菜式，於是最終定名〈帶子麻甩〉。

此曲寫完，我覺得他寫得很動人，聽着我都想落淚。世章卻只是覺得又一首老竇老母歌。不過，在我來説，《一屋寶貝》裏的〈誰無過〉寫母親心聲，這首〈帶子麻甩〉寫老粗父親的心聲，兩者同時皆用先詞後曲的方法刺激創作，歌唱的角色皆為低下階層，用字用詞都必須淺顯，而感情卻要深刻，最重要是兩者皆屬抒情慢歌，我再次在抒情慢歌裏用俚俗字眼，卻要得出自然動人的效果。這可算是寫粵語音樂劇必過的一關，我姑且稱為"俗中見雅"。現在回首，應算過關了吧。

不得不提，定稿裏的尾句，我原本是寫"就當係喫 [6] 少多覺瞓"，"喫少多覺瞓"是上一輩的口頭禪，以喻處事退一步求安樂。排練時，飾演父親的邱萬城建議把"就"字改為"靡"，讀"弭"，也是廣東常用口語詞，解"不如就"，這一改動生氣即來，洗了

6　喫：俗寫"吔"，讀若 yark，即吃也。

"就"字的斯文氣息，改得好，就用下去。有時，演員的語言經驗也可資調用。

"先詞後曲"初稿：

〈天不應地不聞〉

當日離婚，我預備獨居一人
以為係佢，
接個仔去美國落地生根
之但係誰知，佢遇着撞車死人
阿翔就要，
與我呢個老竇焗住對撼

麻甩佬一個
帶住個仔做人
叫天不應叫地不聞
謀生都好晚
無辦法猂責任
脾氣臭到未能
塞到自己打困

心內明知，我實在做梗衰人
無緣做到，
會唱歌有雅興附贈關心
一念及前因，
佢若係在生可能贈關
阿翔或會，
無我呢個老竇負累半生

麻甩佬一個
帶住個仔做人
叫天不應叫地不聞
謀生都好晚
無辦法猂責任
脾氣臭到未能
塞到自己打困

阿翔佢成日想飛出去
淨係怪我無將佢放生
其實我最想佢開心
但怨怨下怨怨下怨怨下鬥得更狠

麻甩佬一個
帶住個仔做人
叫天不應叫地不聞
謀生都好晚
無辦法猂責任
脾氣臭到未能
塞到自己打困

如若可能
阿翔跟返佢老母，或者係最開心

〈帶子麻甩〉（定稿）

自細佢就無乜運
重要發夢去外出見聞
最後雙手只會剩個吉
唔忿氣話死錯人
若佢怨話我挑釁
實際有陣我亦好想恁樣脣[7]
我下世若係能做女人
共佢或會心思更近

麻甩佬一個
帶住個仔做人
叫天不應叫地不聞
謀生都好晚
無耐性確係真
脾氣臭最累人
難免會壓力爆燈
大概無辦法親近
命裏注定佢係舀心搞搞震
對住佢有陣時問句心
料佢亦覺得好無癮

麻甩佬一個
帶住個仔做人
叫天不應叫地不聞
謀生都好晚
無耐性確係真
脾氣臭檔自尋
難以去接近佢心
大半世就似一陣

共佢對住每日頂到
我亦當做係緣分照吞
話漸係個仔喺處瞓
靠當係喫少多覺瞓

―――――――――

7　恁樣脣：恁，俗寫「咁」，如此也；脣，俗寫「呻」，申訴，埋怨也。

228

《我要高八度》劇照。邱萬城（中立者）現場演繹〈帶子麻甩〉一曲。

麻甩佬一個帶住個仔　做人叫天不應叫地不聞　　謀
生都好晚無耐性確　係真脾氣臭最　累人難免會壓　力爆燈

〈帶子麻甩〉副歌的旋律。

一舖清唱是香港首隊職業的無伴奏合唱團,他們有四位全職唱家、行政人員,並有伍卓賢、伍宇烈加趙伯承聯合主理藝術之務。2013 年,伍卓賢邀我為一舖清唱的無伴奏合唱劇場《夜夜欠笙歌》寫一首詞,另加少量獨白台詞,開始了跟一舖清唱的合作緣。

說起《夜夜欠笙歌》,不能不先岔開一筆。大概這名稱應是伍宇烈的傑作。成語夜夜笙歌偏偏加個"欠"字,就變成一闋講述民國梟雄杜月笙的長篇敍事無伴奏合唱表演。在合唱曲裏,杜月笙變成不在人間了,故此每夜都欠了"笙哥",當然"夜夜欠笙歌"也可以是對平靜世界的概括。總之這種可以作環迴三百六十度演繹的文字遊戲,是伍宇烈的其中個人特色。他曾經跟我提過這個戲名,想不到幾年之後,竟然給他弄了台表演出來。

經典殉情男女上場

《夜夜欠笙歌》小試牛刀,不意來到 2014 年,伍宇烈又試邀我上船,那艘船名曰——《大殉情》。掌舵的還有我老拍檔高世章。

原來《大殉情》是一舖清唱參加 2014 年"新視野藝術節"的節目,預定十月底演出。整齣戲的主要概念就是把歷代的殉情男女重新呈現,這是高世章對音樂的構想,將會重新編排那些相關的名曲,如《蝴蝶夫人》、《梁祝協奏曲》等;而伍宇烈則想到以一個類似選秀節目《中國好聲音》的形式把這些殉情男女的故事承載着。那年五月底,他倆找我在中環某酒家談這事。我初時以為只是改改舊曲新詞,又或者為新曲作詞,坐下細談,才知道他們更需要個劇本。

於是,我就毅然成為了《大殉情》這個音樂劇場(其實我覺得也像個音樂劇)的編劇。本來以為,我第一個編劇連作詞的音

樂劇，應該會是《穿 Kenzo 的女人》。2013 年，《Kenzo》做了試讀工作坊後，修訂和籌備工作還在進行，攔腰卻殺出了這台《大殉情》，變了我正式的第一個編劇作詞的音樂劇。

首次包辦編劇作詞

《穿 Kenzo 的女人》尚有錢瑪莉的原著小說可循，《大殉情》呢？除了伍宇烈和高世章那些天馬行空的想法之外，我得靠自己。當時，高世章寫了一紙英文介紹，我已經奉為編劇 "聖經" 了。初時，我以為只須穿針引線，把那幾段殉情名人的出場編排一下，定一定他們出來表演甚麼就可以了。殊不知，寫了一稿之後才發現自己寫得太空洞。弊傢伙了，轉眼已經七月。

我們回歸本源，多次相約會議，三個大男人討論愛情觀，談論自己會不會殉情，自己如何看死亡……講個不亦樂乎。試過由美荷樓談到翠華茶餐廳，再轉戰旁邊的諾富特酒店的酒吧，夜了再去麥當勞……到底我們想用這個 "殉情" 節目表達甚麼？

我終於體驗到音樂劇的劇本（Book）有多重要，若果劇本說的東西根本不成立，又或者站不住腳，音樂再好，都只是遮掩，若我寫不好劇本，《大殉情》裏的高世章就名副其實變成 "遮瑕高"[8] 了。

劇本欠甚麼

伍宇烈是個天馬行空的人，這次合作，我再次見識他那些 "夜夜欠笙歌"。他可以隨時拋一批俗話和套語改成的戲名，然後引申講這個戲可以是甚麼內容。有時那些戲名又可以轉化成產品，例如由電影名《虎虎虎，偷襲珍珠港》改成 "苦苦苦，偷襲珍珠末"……對住伍宇烈，我當堂自認慢了幾拍。他說下次要搞一齣

8 　"遮瑕高" 是高世章的自嘲。我跟他第一次合作就聽他說過。

鹹濕戲，正當我興致勃勃說"預埋我"之際，他就說這是個以陳皮話梅這些"鹹濕嘢"為主題的戲……

不過，有一樣好，他那些看似無關聯的意念，促成我覺得要在戲裏加入"廣告"。廣告看似跟正文無關，但只要細心編排一下，廣告可以變成下文的鋪墊。

結構劇本的過程很漫長，差不多到九月初，我跟太太到台北旅遊散心時，購得羅伯特·麥基（Rob Mckee）的《故事的解剖》一書，在旅途細讀，才知道手上劇本欠了甚麼。

《大殉情》在展示一眾殉情男女的故事，目的要指向甚麼？每個人物再上場又為了甚麼？我重新審視他們的動機，再賦與他們各自的戲劇行動，寫起來也就順暢得多，例如蝴蝶夫人上來，就是要告訴大家她自殺是要令拋棄她的男人後悔和傷心，可是她的行動只是一廂情願。反而因為她自殺，啟發了她的兒子一生努力做好自己，不要重蹈父母的覆轍。

邀請屈原說詞

但各個人物有戲劇動機還未夠，整個戲要滿足甚麼才最重要。最後，我想到人人都自認殉情得最偉大最悲壯，卻好歹得後世認同其乃殉情。最可悲之殉情，莫如殉了情，卻落得後世一個殉國之名，落到地獄，都含冤莫白。屈原就是在這想法之下加入的。為了使屈原的存在不致太突兀，遂安排他成為評判之一，並且是陰間的名人，不少廣告都用號稱"愛國詩人"的他作代言。

有了這樣的架構，安排各個環節就相對容易得多。

適逢那年，我剛剛替香港話劇團翻譯了馬丁·昆普（Martin Crimp）的《*Attempts on Her Life*》，中文譯作《安·非她命》。那

《大殉情》排練。

《大殉情》排練歌曲。

是個歐洲新文本劇本。"新文本"其中外在特徵，就是劇本上沒有指明台詞是誰說，只是一行行的台詞，由導演和演員排練時按需要來分配。我為了省時間，也學這種寫劇本的方式。只是寫出一行行台詞，連舞台動作指示也不寫，如何做，則交由導演伍宇烈去想。結果，寫得挺快。

其實，這演出九月已開始排練，我的劇本是邊排邊改，世章的歌曲也是邊排邊寫，我邊填。猶幸，弄清楚全劇的結構後，再回過頭來改前段，一舖清唱的演員十分專業，亦快上手，他們很快就記下來。托賴。

先詞後曲扮 Jingle

跟伍宇烈和高世章一起為一舖清唱創作《大殉情》，是個相當有趣的過程。他們骨子裏都是很頑皮的人，敢於顛覆既定的成規，真是"想點都得"。在他們手上的創作，總之要"好玩"。

首先體驗第一個好玩的項目，就是寫一首節目開場曲。

既然這是個"節目"，那麼就應該有一首"Jingle"（電台廣告宣傳聲帶）。為了快捷，這次我選擇先詞後曲，我先寫詞，再給世章譜曲。我按一般的 Jingle 規格去擬就，全首四句，每句五字。首句和第三句，句中用字的音高排列相同，那麼旋律就容易譜寫得多了：

喫⁹飯要斬料

教育要感召

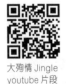

大殉情 Jingle
youtube 片段

9　喫：俗寫"吔"，讀若 yark，即吃也。

愛就靡[10]講笑

殉情不得了

　　世章譜出來的曲，跟我擬詞的調十分類近，大概粵語字音高低排列是否具備旋律特徵，好影響"先詞後曲"之難易。

　　這段歌要錄成宣傳片，據世章說，一舖清唱的四位唱家開首還不太敢"玩"，唱得比較正經。世章要他們再錄再唱，才得其精髓。

譜詞前揣摩角色

　　蝴蝶夫人上場表演她的殉情故事，唱了首改自原版歌劇的詠歎調——《美麗的一天》，然後痛苦離場。對於蝴蝶夫人為平克頓自殺身亡，創作時我們都覺得其實其殉情故事並不十分偉大。脫胎於此的音樂劇《西貢小姐》亦然，女主角 Kim 與 Chris 重逢之時，選擇吞槍自殺，遺下她跟 Chris 生下的孩子，好等 Chris 帶回美國繼續撫養。我們可以理解為"母愛"。

　　包拗頸的我們反而質疑，蝴蝶夫人或 Kim 自殺之前，可有想過孩子之後的生活？後母會如何對待他？孩子的父親真能完成她的遺願嗎？其實男人當初跟她們產生感情，也不過是剎那激情，結局就像發場夢一樣的揚長而去，到底有多大的責任感，去承擔這個前度生下來的孩子呢？老實說，我們是懷疑的。

　　不過，焦點不在那個負心郎，而是上一代製造了如此不堪的開場，下一代要如何自處？因此，"小平克頓"的角色就出現了。我們假設他在美國的生活並不是一路平坦，生父跟後母的生活也不是一帆風順，然而就是這種崎嶇的人生，令小平克頓明白光明是要自己尋找的，幸福並非唾手可得。

　　在初稿時，我在筆記本上寫下了顧城這首詩："黑夜給了我黑色的眼睛／我

10　靡：俗寫"咪"，讀若"米"，即別也。

卻用它尋找光明"，也變成了小平克頓的歌曲主題。在寫詞的過程裏，我想起香港舞台上另一首經典的孤兒歌——《孤燕》，來自話劇《我和春天有個約會》，由鍾志榮作曲，杜國威作詞。我就把"孤燕"的意象放進詞裏，並把歌名定為《風中的孤燕》，向前作致意。

《大殉情》的 Jingle〈殉情不得了〉收錄於宣傳片內。

屈完屈原

"屈原"在《大殉情》這戲裏的"主題歌"叫〈屈清屈楚〉。心水清的朋友應該猜到是諧音"一清一楚"，又或者是"不清不楚"，而"屈"字一方面指"屈原"之姓，另一方面也是指"冤屈"，又或者把"戾橫折曲"的事屈出個原貌來。

這是我在這戲裏其中一首喜歡的歌。世章把這首歌設計得好奇妙，處處都見幽默。開首引子用 "So Long Farewell" 起句，貌似源自《The Sound of Music》，立即接上粵樂《賽龍奪錦》，音樂上就等如是屈原與你講晚安，然後才入正歌。

這是正歌 $_1$—正歌 $_2$—副歌的結構，循環兩次，然後再來副歌，不過這次副歌卻是屈原真正與觀眾道別，再演一次投江；因此，這趟副歌就用上"特別的"唱法，令觀眾有如在水中聽歌一樣。這是高世章的方式，一切在作曲時已經設計好了。這亦解釋了，為甚麼這首歌跟屈原拉上關係，一切都是有原因的。

高世章有時寫曲，心裏都會有些模擬的歌詞，這首呢，他也有，其實第一句旋律裏那些反反複複的節奏，音樂形象已有千番屈折的感覺，世章心裏面的歌詞是"屈完再屈完再屈完再屈……"以喻屈原給歷史冤屈成殉情，代代相傳，屈完再屈。

我聽得出他的含意，但我不取那個"老屈"的進路。我走是柔情路線——"屈原也許隨細水隨細水再屈折屈原也許情似水"以曲水喻屈原對楚懷王的深情；"屈原也許原也許原也許／以不世傾情壯舉／原也許入世間拼命追"，環迴往復的用"原也許"，"原"字既對應上文的"屈原"，也是作介詞"原本"使用；下一段正歌多少都要嵌些屈原的《楚辭》進去，以突顯角色，於是《涉江》這篇名用上，"蘭"和"芳"這兩種在《楚辭》常見的植物也用上，再加上《楚辭》常用的"兮"字，豐富屈原的形象。

　　此首歌詞屬於屈原，所以即使"屈原"諧音"屈完"，也不能大搖大擺地把"你屈完我未呀？"這樣的意思直寫進詞，免得韻味不合，語感層次還是要留在雅妙之間。

　　可能因為牽涉到一些文學的東西吧。飾演屈原的劉榮豐非常盡責，他和伍宇烈特地找個黃昏，跟我遂字遂句研究這首歌詞，以及劇本裏屈原的主要台詞，直至把其中的脈絡理順，令他的演繹也變得細膩多了。

　　《大殉情》首演過後，幾個好朋友特意打電話來告訴我十分喜歡。我不知道甚麼原因，2014 年只演了兩場，看過的觀眾未算多。寄望不久將來，這個無伴奏合唱音樂劇場會重演有期。

2014 年年中，由謝君豪、梁家輝和劉嘉玲領銜主演的舞台劇《杜老誌》開演，票房火速爆滿，之後重演了一遍，踏入 2015 年初，又再三度公演，不足半年，可以演出這麼頻密，尤其是那年下半年，戲劇界票房只屬一般，《杜老誌》挾着大卡士的聲勢，難免獨佔鰲頭。

《杜老誌》由毛俊輝老師導演，莊梅岩編劇，方俊杰作副導演。一個前輩，兩個老友。高世章也有份參與配樂。那段時間，莊、方、高加我，也同為澳門的《我要高八度》排練和演出，所以圍坐起來，談到《杜老誌》，我都是"得個聽字"。

本來只屬觀眾的我，在 2015 年三度公演時，竟然可以叨陪末席，為世章新作的主題曲賦詞一首，並交張敬軒主唱，以廣招徠，甚是過癮。

少年初識艷魅

是次交帶作詞內容的，是監製梁李少霞。説來我細路哥時候，記得有間珠城電影，電影的出品人一欄例必寫着"梁李少霞"，此是題外話。

梁太雅好粵曲，所以交帶的內容，都頗有那種舊時情懷。她説這首歌希望寫到一個後生細仔，初出茅蘆，未見過世面。就在那夜，燈影之間，望到伊人一個眼神，就深深陷落，覺得從那眼睛看到另一世界。刹那之間，我有種重讀中學課文《槳聲燈影裏的秦淮河》之感覺。

畢竟，正文戲《杜老誌》是關於那片曾叱咤一時的夜總會，那個少年見到甚麼人的甚麼眼神，大概也呼之欲出矣。

呀，何以是少年郎望到某某眼神，豈不曲中有兩個角色？對

之至。原本構想，這是首合唱曲，張敬軒搭劉嘉玲。後來檔期遷就不了，軒仔唯有一旗獨大。二人合唱版本如果錄得成，未知箇中旖旎，又添幾何。

以眼神為切入點

梁太想以眼神入題。思前想後，首四粒音剛好寫到"睡眼惺忪"，貼題，又貼人在夜總會的狀態，但睡了就完，"不睡"才有下文。如此一開，之後變得好寫，"千杯不醉"也就自然而來，此兩句也預伏了韻腳，下一句我是先寫"七宗罪"，然後才在前面補個"談甚麼"，無他，渲染那種放任而已。

梁太交帶之時，也順便交帶了歌名，叫做〈一晚共醉〉。所以下一句自然能放"一晚共醉"就放了，"離魂"與否，隨意可也。不過，預想歌名竟不在副歌亮相，好像不太好，所以在 B 段都要押一下："誰亦借一晚歡情共醉"。不過，這次沒那麼順攤，要中間隔個"歡情"。也好，比"借酒"多了層人影活動之想像。其實我挺喜歡"快樂時快樂／ 不需要心虛"之兩句，固然因為說得理直氣壯，也因為"快樂時快樂"實在是句平常都會說的語言，但拼上"心虛"，情感就別有演繹。

再去 A₂ 段落，是將前文的意境再推進——"步過煙花之旅"，後面我接上"長恨歌"，實在是自然又放肆。白居易的《長恨歌》寫唐明皇與楊貴妃，酒酣耳熱，我是用這符號來比況。至於"聲聲慢"，則是膽搏膽。因為這是詞牌名，但若不理會，則可以當為形容"長恨歌"的歌聲，唱得好慢，慵懶之態。結果，無人要我改，我得逞。

餘下的篇幅，由一眼，到一趟煙花之旅，再到宇宙，越走越

虛，該是極致了。尤幸，已寫到 A_3，也是收筆之時。

其實尾句"*如夢如醉／ 煙花散落／ 若綿若絮*"，寫得很輕。如果把"若綿若絮"換成"大時代裏"亦通，那又是另一番況味，或許會變得沉重。而梁太想要"輕"，那就輕身上陣好了。

完稿之後，又再改了一兩次吧。都是小修改。唯是臨到正式進入發布程序之前，世章問我還有沒有另一個歌名建議給梁太。正在開車的我，唯有請太太在手機上替我打上三個字──"不夜場"。最後，此名中選。

去看第三度公演時，收到英皇唱片獨立發行的《不夜場》單曲 EP，黑底金字，簡單而有氣派。算起來，這是第九張"全"張唱片都是我填詞的 CD。[11] 哈哈。

11　其他包括：1. 春天舞台《聊齋新誌》、2. 馬浚偉《新帝女花》專輯、3. 香港話劇團《還魂香》、
　　4. 演戲家族《四川好人》、5. 香港舞蹈團《笑傲江湖》(國語版精選)、6. 香港舞蹈團《笑傲江湖》
　　(粵語版精選)、7. 演戲家族《一屋寶貝》(精選專輯)、8. 演戲家族《一屋寶貝》(星級版精選專輯)。

〈不夜場〉

原創舞台劇《杜老誌》主題曲

作曲：高世章

作詞：岑偉宗

主唱：張敬軒

歌曲連結：

不夜場
youtube 片段

不夜場
youku 片段

A₁　睡眼惺忪不睡 就似千杯不醉
　　談甚麼七宗罪 問我怎可以抗拒
　　離魂在一晚共醉 全為你一眼望去
　　眉目憔悴 悲感掛慮 驟如浪退

B₁　誰亦借一晚歡情共醉
　　拋開了俗套瑣碎
　　快樂時快樂 不需要心虛
　　浮在舞影裡自來自去 今宵快樂浸杯裡
　　每夜同散聚 心花滿天墜

A₂　望眼一刻深邃 步過煙花之旅
　　長恨歌聲聲慢 就算苦杯也有趣
　　靈魂在一晚共醉 尋夢醉生 宇宙裏
　　濃淡情緒 千金散盡 在乎共對

B₁　誰亦借一晚歡情共醉
　　拋開了俗套瑣碎
　　快樂時快樂 不需要心虛
　　浮在舞影裏 自來自去 今宵快樂浸杯裏
　　每夜同散聚 似實還是虛

A₃　睡眼惺忪不睡 步過煙花之旅
　　長恨歌七宗罪 沒法簡單說撤退
　　流連艷色 眼眸裏 如若置身宇宙裏
　　門外憔悴 千般掛慮 盡如浪退
　　如夢如醉 煙花散落 若綿若絮

話劇變音樂劇的曲詞配合

演戲家族的音樂劇《美麗的一天》，於 2013 年 7 月 26 至 28 日，在香港藝術中心壽臣劇院演出。該劇負責改編的是導演彭鎮南，作曲是黃旨穎，我則是作詞。這音樂劇 "別致" 之處，就是改編自美國劇作家懷爾德 Thornton Wilder 的名劇《小城風光》（Our Town）。原著劇本指明演出要在空蕩蕩的舞台進行，不用任何佈景，最多是幾把椅子以及木摺梯，用來代表戲中所牽涉的場景，但是劇本內容卻十分寫實。歷來演出，觀眾都是看着演員兩手空空卻很真實地模擬一切生活細節，像開門關門、喝咖啡、煮早餐等等。這對演員是莫大考驗，卻令觀眾感受到劇本內宏大的主題。當變成音樂劇，會是何種面貌，的確是令人翹首的。

改編的難度

對我來説，話劇的美學跟音樂劇的美學其實背道而馳，如何找到平衡點，的確是藝術。

話劇以台詞交代一切，接近現實生活，台詞的説法以近於現實生活為佳。音樂劇偏向以音樂和歌舞推進劇情，相比起來也就遠離現實一些，多少會誇張或放大。另外，話劇台詞內可以在短時間內，堆滿大量的細節內容，話劇台詞可以一秒三個字的速度一口氣説出，但是換成音樂劇用唱歌，就要加上節拍和停頓，單是這點，已可想像音樂劇要交代同樣的內容，可能要比話劇花上更多時間。

話劇裏角色之間的對話可能是口不對心的，真性情往往在弦外之音。而音樂劇角色的唱段，往往是角色直白內心，《毛詩序》有云："詩者，志之所之也，在心為志，發言為詩，情動於中而形於言，言之不足，故嗟嘆之，嗟嘆之不足，故詠歌之，詠歌之不足，不知手之舞之足之蹈之也。" 能入歌唱，多是口白都不能傳

其情的內心真言。

改話劇為音樂劇，如何在口不對心的地方發掘可供放大的
"弦外之音"？將之化成歌唱，這邊佔了時間，那邊卻可省去其他
口白交代的時間，兩相取捨，也是藝術。

《美麗的一天》之有趣在於上述所説。現在戲已演罷，未知
何年何月重演。唯是網上尚留有此劇其中一曲的部分錄音—劇中
《明月歌》的開首一段，可供各知音補聽。可以此曲的"改編"為
例，説一説其中的經驗。

歌曲怎樣閒話家常

首先要説明一下，原著《小城風光》的時間 1901 年初至
1913 年的夏季，地點為美國的新罕布什爾州的葛羅威爾角。《美
麗的一天》則改編為五十至六十年代的香港某個叫"大河村"的
村落。第一幕是五十年代大河村某一天的生活，由早晨吃早點開
始，再到小孩上學，村中婦女的交際，再到放學，再到晚上的餘
暇生活。以下要討論的歌名為〈明月歌〉，是在第一幕近尾段出
現。顧名思義，〈明月歌〉正正就是概括了村民晚上的生活情景。

一如以往，歌曲擬寫的時候沒有歌名。有的，只是歌位。茲
引述劇本其中一段台詞。喬生和美麗都是中學生，彼此是鄰居。
喬生的家跟美麗的家很近，可以在房間的窗戶望到對方。他們就
在晚上，隔着窗戶對話：

喬：喂，美麗！

美：喂！

喬：喂！

美：月色咁靚，我真係冇辦法做功課。

喬：美麗，第三題你做到未呀？

美：焉題呀？

喬：第三題呀！

美：做徂喇！嗰題係最易㗎嘞！

美：我唔明白呀！唔該你畀心[12] 提示我吖。

美：嗯，好呀。答案係用"碼"。

喬：哦，用馬！係乜嘢意思呀？

美：唔係跑嗰心呀，係一碼布兩碼布嗰心碼！

喬：一碼布……噢！我明喇！多謝你呀！美麗。

美：唔使客氣。啊！今晚嘅月色真係好！你聽下，媽媽佢地重喺村
公所道唱亙曲——如果你再畀心機心聽，連出亙城嘅火車聲都
可以聽到呀！你聽唔聽到呀？

喬：有恁嘅事？

美：呃，我諗我都係返去做功課喇。

喬：翌日見啦！美麗多謝你呀！

美：翌日見，喬生。

（喬生父上，喚喬生）

陳：喬生，落來一陣吖！

喬：係！爸爸。

接着上一段台詞，就是一段喬生爸爸以婉轉的方式勸兒子要幫媽媽做家務的
對話。再接下去是另一段陳先生的太太跟其他幾位太太由村公所操完曲之後踱步

12　心：俗寫"唥"。

回家的閒話家常。幾位太太都互相告別了之後，陳太太跟陳先生又來一段閒話家常……就是這個夜晚，幾組人在閒話家常，然後又到夜深入睡。

話劇可以做幾段閒話家常，但音樂劇不可以。

正路的想法就是把這些"閒話家常"的戲統合到一首長曲裏。作曲的黃旨穎畢業於紐約大學音樂劇創作碩士課程，是我好拍檔高世章的學妹，是目前為止該學科第二位在香港發展的畢業生。對於如何統合戲文變成歌曲，她自然有看法。在"閒話家常"的前提下，她也加入了些變化，例如幾位太太踱步回家的一段，則新作了富粵曲韻味的旋律，我一聽就知是寫這段戲的了。

而每一段"閒話家常"的戲，都是以"正歌—副歌"的結構去組織。同時，那段副歌亦於各組村民之口詠唱。村民來自多個家庭，如何找個共通的"世界主題"，寫出一段副歌，歌詞是放諸各家之口而皆準的呢？

捕捉情緒，鋪墊畫面

我先不想副歌的內容，由正歌入手。例如前述的一段台詞，歌就是在喬生和美麗這段對話之後而起。

正如前述，音樂劇的歌曲，不少都是角色自白，掏心掏肺。若果在上述台詞之後起歌，喬生和美麗會唱甚麼？五十年代的中學生，不會在此時此刻來一段對唱情歌吧？也不乎合角色的個性。我看，美麗這純樸乖巧、讀書用功的女孩，就在今晚跟喬生隔窗對話的時候，心內產生了莫明的湧動。喬生也是個單純的男生，也在這晚對話間，發現了美麗竟比平常更美麗。其實懷爾德的原著也是在這段戲裏鋪排他們在第二幕會愛上對方的。於是，

情愫暗生便變成二人開腔唱歌的動機。

　　他們唱歌，是因為發現了自己有些改變，這是很好用來唱歌的理由，這是個明顯可以放大來寫的內心獨白。美麗是讀書很用功的女孩，學校是她尋找答案的地方，所以她唱"盼學校裏能夠有一科將我醫／醫我內心亂透的這件事"，就是她發現對喬生感覺不同往日這件事。喬生較直接，他就是發現美麗的樣貌不同往日："看，誰人眉頭與雀斑／跟雙眼明月似／活現美麗的名字／為何令我在意"。二人歌詞的語調都是疑問，都是寄望，沒有實質的答案，卻令心中感覺到愉悦。

　　有這兩段正歌（Verse）的鋪墊，副歌就可以直取天上明月。因為二人對話之間提到月亮，對話又在月色下進行，美麗也讚嘆過月色之美。所以，兩個不知何故迷醉了的心靈，看着月色，延續這種情緒也是自然的事："今晚黑月滿笑意／月色給世上人留字／幸福恰似鑰匙"，想接下去，我卻覺得有點窒住窒住。前面那幾句，似乎是很順溜的比喻和象徵，再下去又是這樣的話，不夠兩句就收工，如何教人留下印象。

　　剛巧旋律尾句有三粒音，可唱到"硃砂痣"，我覺得特別，若我用上"年月的硃砂痣"，就虛中有實，觀眾可以意會，卻又很難解釋。其實，多年前翻張愛玲的《紅玫瑰與白玫瑰》，對以下文字印象尤深："也許每個男子全都有過這樣的兩個女人，至少兩個。娶了紅玫瑰，久而久之，紅的變了牆上的一抹蚊子血，白的還是'床前明月光'；娶了白玫瑰，白的便是衣服上沾的一粒飯黏子，紅的卻是心口上一顆硃砂痣。"這樣的意象，就是"美"。至此，結句收以"誰在這晚對月憑歌寄意"，也自然不過。因為有硃砂痣在，至少這副歌就有些特別的地方。

　　其後再看，這個副歌因為扣住明月來寫，也適合所有人。所以，此歌的其他部分也作如是處理。

　　最後，乾脆把歌名定為〈明月歌〉好了。當全台角色都在唱"幸福恰似鑰匙／年月的硃砂痣"，我都有點感動。

　　〈明月歌〉（節錄）旋律及歌詞可參考附錄的簡譜。

歌曲連結：

明月歌
youtube 片段

247

每齣戲都有它自身的命運。《一屋寶貝》這齣音樂劇於 2009 年 4 月開始創作，10 月底首演了音樂劇版本，之後幾年公演了五次，2013 年，演戲家族在廣州白雲國際會議中心演出了《一屋寶貝》的第一個音樂會版本。2014 年 10 月，第二次以音樂會的形式重現《一屋寶貝》，合作夥伴則是香港小交響樂團。[13] 回想起來，當初創作的、參演的，誰想到會有今天的變化？

由音樂劇走到音樂會

原音樂劇的首演地點是香港文化中心劇場，座位約四百餘。高世章要求要用現場伴奏，基於各方考慮，首演有四位樂師：鋼琴、小提琴、大提琴和管樂。首演五場，觀眾喜愛，翌年重演，搬到座位近千的荃灣大會堂演奏廳演出。未演之前，我們擔心場地大了，這齣音樂劇的 "能量" 會否不足以填滿偌大的演出場地。事實證明，觀眾依然受落，往後的演出也就一直都在大場地舉行。

儘管場地大了，但樂隊的規模仍維持四人。有趣的是，有看過首演的觀眾，都懷念首演的規模——那個在商業運作的模式下幾近不可能重現的小劇場格局。這也成了《一屋寶貝》戲迷記憶裏的 "神話"。

感受粵語音樂劇的魅力

2014 年，香港小交響樂團逾 50 位樂師之規模演出，是《一

13 《一屋寶貝》音樂廳，乃係音樂劇《一屋寶貝》的管弦樂演唱會版本。由香港小交響樂團及演戲家族合辦，由葉詠詩指揮。香港小交響樂團演奏全劇的歌曲，並由演戲家族的演員演唱。於 2014 年 10 月 2 至 5 日，在香港大會堂音樂廳演出。

屋寶貝》這音樂劇自成戲以來，樂隊規模最大的一次。廣州那回的音樂會也只有12位樂師。在香港創作粵語音樂劇，而可有這際遇者真的不多，該值得慶幸了。

　　這次《一屋寶貝》音樂廳的演出，最大的意義在於小交代表的"古典音樂"聽眾羣，跟演戲家族代表的"粵語音樂劇"聽眾羣，可藉此機會彼此認識。演出後，碰上一些劇場演出的陌生面孔，他們都是社會賢達，希望他們藉《一屋寶貝》音樂廳的演出效果，感受到以粵語寫音樂劇其實一點都不亞於英文或普通話。我們跟演戲家族不斷努力，也需要社會廣泛的認識，才可鞏固"粵語音樂劇"的文化地位，讓大家知道原來香港有班好勤力好唱得好做得的粵語音樂劇演員。這真要感謝香港小交響樂團相中高世章的音樂劇，令粵語音樂劇——由創作到參與者——可以接觸到劇場以外的觀眾。

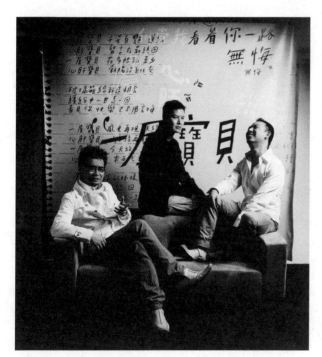

《一屋寶貝》音樂劇的主創團隊（左起）：岑偉宗（作詞）、
高世章（作曲）、彭鎮南（導演）。

粵語正字的堅持

　　尾場，我坐在台下看。謝幕結尾時，樂團指揮葉詠詩小姐介紹了眾人，不忘叫現場觀眾把場刊留住，回家細讀，因為場刊內印的歌詞用的都是廣東話"正字"，值得大家閱讀，她此話無疑向公眾宣示，廣東話可寫也可講，這個註腳實在教我喜出望外。她這番話，令我們喜愛粵語的人，講粵語

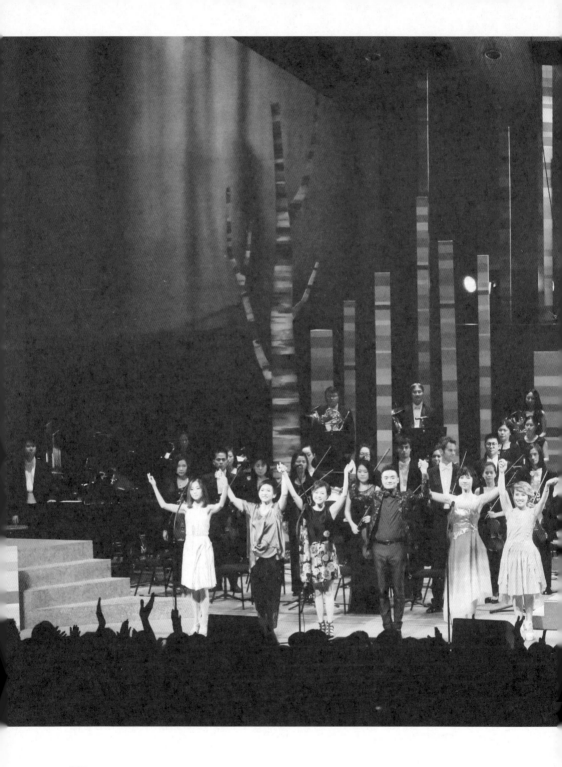

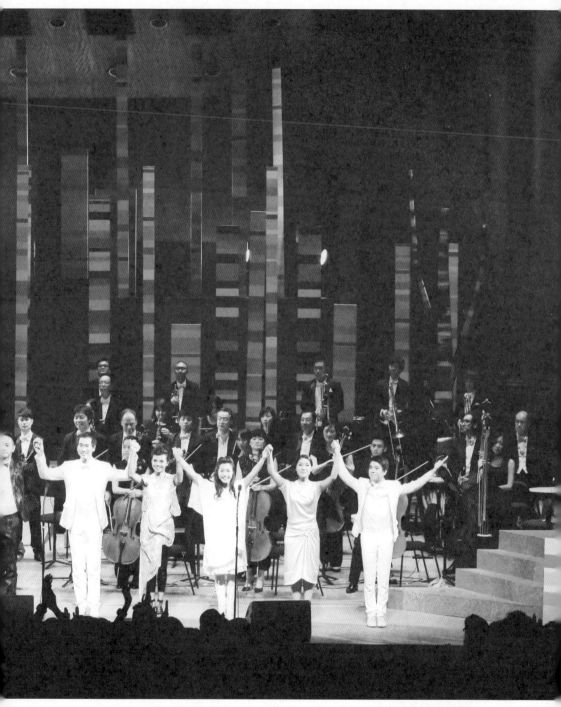

《一屋寶貝》音樂廳謝幕。

的人，與有榮焉。

　　自 2006 年開始，我首次在填詞工作及場刊歌詞上使用粵語正字，一路走來，有褒有貶，有笑有罵。幸好，還有劇團願意一起追逐這個粵語正字的理想，演戲家族是其一，還有劇場空間、香港話劇團、Theatre Noir 等等。新近加入的，應該就是香港小交響樂團了。我想，堅持去做，總有人看到。

香港話劇團的劇季介紹小冊如是説："1894 年,香港爆發的鼠疫,死亡率高達 95%,中區的太平山街一帶飽受疫症蹂躪,面對病因不明的瘟疫,政府束手無策,居民流離失所,最後強制隔離病人,疫區夷為平地。"

這是《太平山之疫》的故事背景。這場鼠疫,我讀書時候聽過。可惜,香港的歷史科只教世界歷史和中國歷史。關於香港的歷史,往往變成"經濟發展史",收入"經濟及公共事務科"去教。印象中,這科講的都是自五、六十年代開始往後的香港發展,其他的都付之闕如。近年,中學科目改革,有"常識",也有"通識教育"科,更有跨領域的學習,不知有沒有收入香港往日這麼重要的一件歷史事件,教給學生。

如此故事,由前香港歷史博物館館長曾柱昭,聯同現任香港話劇團藝術總監陳敢權合編成劇本。是為曾柱昭個人劇作"香港三部曲"的終極篇。導演是林立三先生,作曲則是黃學揚。

《太平山之疫》的介紹文案,強調"以史實為本",從"中醫黃琴洲及其子以西醫的角度",重述這個與民眾抗疫的故事。劇本旨在"勾勒出開埠初期,因疫症爆發而掀起的中西醫藥爭議,人們經歷從肉體到精神的折磨,以及對幸福和安寧的渴望之情"。

史實不史實

以歷史為本的創作,總會沾點"史詩"(epic)的氣息。其實,歷史長河之長,容不得把前因後果都堆上舞台。觀眾能見,只是歷史大事裏的一截片段,即使舞台上演的是一段黎民小事,但因為有波瀾壯濶的歷史巨幕在後面支撐,誰也對那個歷史巨幕有點了解,觀眾心內,都會有好多圖景和感受跟台上所見互相參照和

連繫。輕輕一段音樂，寫得中的，立刻扣人心弦。可同時，事件繁瑣複雜，甚至細碎，稍稍找不中切入點，也會教觀眾看得索然無味。

這是以歷史為本的音樂劇好寫同時又難寫之處。當然，這是我個人的觀察，其他人未必同意。

看戲不同看歷史教科書。歷史教科書（或者歷史著作）可以詳列歷史事件，列出重要人名，列寫重大事件，分析因果關係。看戲則不然，無論偉人或凡人，觀眾要看戲劇人物面對困境時的態度，他們的掙扎和選擇。宏大的事件不及細膩的人性來得動人。

1894 年，太平山街一帶確實發生鼠疫，但鼠疫之下，有些甚麼人受到影響，怎樣的影響，他們要面對甚麼逆境，然後再有甚麼抉擇呢？

所以，《太平山之疫》虛構了位老中醫黃琴洲，與社會賢達合力創辦了東華醫院。他有徒弟李子存及養女黃艷，皆學中醫。黃琴洲兒子黃立仁，則不隨父親，而在香港西醫書院習西醫。這個家庭處身在太平山街鼠疫流行之地，如何用他們的醫學知識救人？而鼠疫初期成因及病情等等均無具體資料掌握，到底在這個家庭裏如何調和治病方法？劇本除此之外，還鋪了一條感情線——習西醫的黃立仁、學中醫的李子存，同時都愛上黃艷。偏偏黃艷不幸染上疫病，黃艷選擇誰的醫治方法呢？這個選擇代表信任？還是代表愛情？如果黃艷是故意染病的，到底她又是為了甚麼呢？

這些都應該是歷史書沒有寫的，但戲劇就是要在這些地方借題發揮。

病人的歌舞場面

除了感情線之外，有些東西歷史書上有記下大略，細節卻要由人補足。例如原來鼠疫期間，政府把染病的人都移送到泊在維多利亞港中心的醫療船上，船名還起得很溫馨——海之家。實情是船上無任何醫療設備，傳言還說給送上船的很快就會死去，未死的有可能遭生劏。

任誰都會想到應該有一場醫療船上的歌舞場面了吧？好了，我自己在讀劇本時，都見到有這一筆，我就想："病人在甲板上痛苦呻吟，有些被綁上在痙攣抽搐，如最低等的動物掙扎殘喘。有兩個持了手槍，但衣着似是護理人員的人走過，漠不關心地隨便看看病人，很快就離去。"如此一個場景，要如何令這些角色可以合理地唱起歌跳起舞來？我在想像導演林立三會怎樣跟編舞說明，在甲板上痛苦呻吟和抽搐的病患，會跳怎樣的舞？當然，去到編舞之前，還要先經作曲黃學揚消化消化，在痛苦呻吟之下，唱些甚麼？

要找參考場景嗎？《孤星淚》(Les Miserables) 中的歌曲〈At the End of the Day〉寫街頭貧民向天叫喊？夠苦了吧？但還未至於痛苦呻吟。當然，"痛苦呻吟"只是個狀態，醫療船那一場戲，除了那些情節還有那幾位主角冒着生命危險上船探知疫情。他們在這個"痛苦呻吟"的背景（backdrop）之下要做甚麼？會遇到阻滯嗎？最後離船時又會得到甚麼？這些都是編劇、導演，與及作曲作詞須要弄清楚的。

親歷鼠疫現場

寫音樂劇歌詞有如寫劇本，都需要對那個時空有較多的掌握和感受。陳敢權向來劇本都有好多資料附送，劇本初稿也有歷史照片。今次再加個歷史博物館前館長曾柱昭，史料源源供應。劇本初稿還有太平山街道士趕屍的場面，以證當年曾有此風俗。不過，可能因為戲劇節奏和風格之關係，在其後的稿本中已刪去了。

史料歸史料，第一身感受依然需要。因為《太平山之疫》，我就第一次踏足位

於普慶坊的香港醫學博物館。博物館內展出了當年鼠疫的資料，
有疫鼠和健康鼠隻的解剖模型，館內重建了西醫學院師生研究疫
苗的實驗室，陳年的醫生用具，亦有 1894 年的街道圖片和歷史
資料，亦有錄影片介紹當年的情況。這座博物館原身亦是香港西
醫研究的發祥地。身處其中，想像百多年前的情況，不是發思古
之幽情，而是思古災情。在博物館附近就是太平山區，百多年前
滿是木屋，住滿華人，鼠疫就在此爆發，後來殖民地政府把全部
寮屋拆毀，遷走居民。據說，在磅巷和居賢坊之間的那片卜公花
園，就是清拆災區之後建成的，好一片鬧市綠洲，這樣的公園，
還稱得上是儒雅；換了在今日，早就變成乜乜城、物物都會，還
附贈護衛日夜監視。

開場曲天開眼

黃學揚和我，由 2015 年 4 月開始會面，與編劇導演等討論
劇本的話劇本初稿如何修訂為音樂劇劇本。先重擬過全劇的分
場，每場大概的歌曲如何，起點和終點怎樣，到五月左右完成全
劇共兩幕的分場大綱，打成圖表，人手一份。我倆依此格局寫曲
作詞。

所謂三個臭皮匠勝過一個諸葛亮，何況還有女兒香？暑熱
一過，就有馮蔚衡加入這團隊，擔當導演林立三先生的副導演。
2014 年她邀我譯《安·非她命》，俾我一開 "新文本" 的眼界，
孰料一年之後又再一起工作。她跟林立三當年是演藝師生，開會
時似聚舊，爽脆得很，真箇愉快。

執筆寫此章之時，《太平山之疫》尚在奮戰之中。這幾年，我
跟各拍檔想盡辦法，努力做到開排前把全劇的曲詞寫好，往後縱

有增刪，亦便於其他同事工作。學揚跟我，由 4 月開會，走到 8 月 31 日，已完成泰半歌曲。現距離開排仍有兩個月左右，目標應該不遠。

　　茲送上此劇開場的一闋歌詞，以作收結。

　　寫音樂劇歌詞，每每都是起起跌跌的過程，能夠寫成，最後得觀眾喜愛，多少都是精誠所至，蒼天開眼。

〈天開眼〉

作曲：黃學揚

作詞：岑偉宗

天遠雲淡
星，有幾燦爛
曾望過曙光一眼
春風吹過在遠山
心似南雁
天卻多變幻
時日盼到罡風猛
心中驚怕翼折彎
天縱使變幻
生縱使有限
人惟望盼到天開眼
施恩福蔭在世間
一關再後有關
一山再復有山

跋

　　岑偉宗兄要出版傳授粵語歌詞寫作心得的專著，囑筆者撰寫後序，盛意拳拳，卻之不恭！坦白說，是筆者之榮幸！

　　岑兄寫粵語歌詞，非常資深，而且主要是寫在舞台上演出的音樂劇、舞台劇的歌詞，繼而旁及影視歌曲以至廣告歌曲。

　　粵語歌詞難填寫，是常識，但也應該知道愈是文從字順、字句淺白，聽眾一聽便懂的粵語歌詞，便愈是考功力愈是見工夫的。音樂劇、舞台劇的歌詞向來都要求能文從字順、字句淺白。用岑兄在本書中的說法，觀眾往往只有一次機會在劇院聆聽戲中的歌曲，並憑那些歌曲去明白人物和故事，所以務令觀眾一聽就能輕易理解，何況，坐在劇院裏的觀眾，各個年齡層都有，越是主流的劇場和劇團，觀眾的分佈就越廣。為此，那些需要反覆思量琢磨才能明白的甚至也未必能準確理解的歌詞，絕對難用於舞台劇的演出。

　　文從字順、字句淺白的粵語歌詞為何難寫，那是因為寫一般粵語歌詞，當淺白的方案配合不了旋律，改為詞意曲折一點的寫法或表達方式是沒有問題的，這相對來說便是易了。可是舞台劇或音樂劇用的粵語歌詞，當淺白的方案甲配合不了旋律，寫詞者還要想個需要同樣淺白的方案乙來填寫，仍不合律的話，再構想方案丙，用語都不能深⋯⋯這便是比一般歌詞難寫之處，而且難得多。或者可以作個不大貼切的比喻：寫詞求達意就如射靶，一般歌詞，射的靶是啤酒樽，當沒有把握，換一個五公升花生油膠瓶都可以；但寫舞台上用的歌詞，就只許射像一隻手指粗幼的香水瓶，而且即使想更換都不許更換大一點的。

岑兄寫音樂劇舞台劇歌詞寫了廿多年，佳作如林，實踐經驗極豐富，絕對是箇中翹楚。難得的是他還擅於把實踐經驗整合成可供後學分享的心得，並以文字娓娓道來！環顧粵語歌詞創作王國之中，大師無數，然而能這樣把實踐心得寫成既有系統又蠻有趣味殊堪一讀的文章，目前僅岑兄一人而已！

　　坦白說，筆者雖僅能優先拜讀過本書中的部分篇章，卻俱能大長識見，故此也深信喜歡創作粵語歌詞的朋友，仔細研讀罷這本專著，都會大有收穫！讀到第四章的一篇《先詞後曲的〈帶子麻甩〉》，得知岑兄曾試用在下構想的粵語歌先詞後曲理論，甚是高興、感激，雖然最終作曲家只拿了其中一段詞來譜曲，其餘都棄而不用，卻已是個很好的開始。期望日後岑兄有機會再多嘗試。在下始終覺得，當代粵語歌先詞後曲的創作實踐委實太少，以至十分缺乏可以借鑒的良好經驗。所以除了繼續鼓勵岑兄，亦借此機會鼓勵本書的讀者也來嘗試，有朝一日，荒野會變良田！

　　歌詞創作是大學問，十多年前筆者不辭淺陋，寫了一冊《粵語歌詞創作談》，初步建構了一些粵語歌詞創作的技術法則，重點是詞曲結合的方法，依曲填詞的情況固然闡述得頗詳盡，也大膽探索了未知的領域：如果先詞後曲又如何？現在岑兄這部專著，重點是教讀者在創作歌詞時怎樣遣詞用字，篇篇深入淺出，所述的心得亦非常實用，大大填補了拙著的不足。可以預想，此書會激發出不少歌詞創作人才！

<div align="right">黃志華</div>

附錄一

歌詞簡譜選錄

奇書（國語）／奇路（粵語）

電影《捉妖記》主題曲

主唱：鍾漢良（國語）／劉榮豐（粵語）

1=D 4/4 ♩=90

曲：高世章

詞：岑偉宗

明天你會在哪裏（國）／桃花源（粵）

1=F 3/4　♩=90

電影《捉妖記》插曲
主唱：井柏然、白百何（國語）／鄭君熾、溫卓妍（粵語）

曲：高世章
詞：岑偉宗

Page 1 /Total 2

(33)
| 0　0　0 | (女) 5̇ 6 1　2 | 3　2　1 | 2　1　6· |

天 長 地 久　的 存 在　可 有 秋
難 道 美 好　的 章 節　都 會 讀

(37)
| 5· — — | (男) 5̇ 6 1　2 | 3　2　1 | 2　1　6· |

衆　桃 花 源 的　盡 頭 是　多 少 距
完　誰 願 到 結　束 之 際　不 見 下

(41)
| 2 — — | 5　5　5 | 5　1　3 | 2　1　6 |

離　落 英 繽 紛　帶 來 一　場 絢 地
卷　孤 舟 簑 笠　再 走 一　天 遠

(45)
| 1 — (男) 5·忘 | 2 — — | 0　6 5 3 1 | 2 — — |

麗 遠 忘 了 可　　　　限 相　期
遠 誰　可　　　　　　　　牽

(合) (49)
| 5· 6· 1 | 3 — 3 | 3　2　1 | 2　1⌒ — |

怎 樣 才 可　留 住　這 種　關 係
難 道 最 終　當 花　開 過　幾 轉

(53)
| 1 — — | 2 — 2 | 2　3　1 | 6·6· — |

別　讓　它 成　為 歷
結　尾　已 經　逃 不

(57)
| 5·5· 6·3 2·1 | 3· 5 3 | 2　1　2 | 3· 5 3 |

史 這 天 地　儘 管　稱 心 如　意 一 朝
遠 花 滿 天　風 光　仿 似 昨　天 一 一

(61)
| 2　1　2 | 6· 1 3 | 2　1　2 | 1 — — |

歲 月 收 拾　唯 有　夢 裏 回　憶
心 裏 湧 現　那 清　香 那 溫　暖

(男) (65)
| 1 — — | 5· 5 5 | 5　1　2 | 1 — — |

明　天 你 會　在 哪　裏
他　朝 得 一　個 罇　綣

(69)
| 1 — — ‖

© 2014 Oknoel Music/ Mushroom People Co. Ltd.

夢想自行車

華策電視劇《大富家》插曲
主唱：李行亮

1=Ab 4/4 ♩=60

曲：陳國樑
詞：岑偉宗

| 0　0　0 5̣ 1 2 | 3　5 3 2　5 2 | 1 2̂3̣ 1 5̣ － | 3　5 3 2 5̂5̣5̣ 6 |

沒有夢　想　的人享 受不 到花樣 年華　　就 讓時 光白白蒸

| 6̣ 3 3　　3 5̣ 1 2 | 3　5 3 2　5 2 | 1 2̂3̣ 1 5̣ － |

發　　像自行 車 一樣的 夢想 不須要 複雜

| 3　5 3 2 5̂5̣5̣ 6 | 6 － － － ‖

一 步一步向 前踏

速拍

斯柯達汽車「速派」車系宣傳歌
主唱：張學友

曲：高世章
詞：岑偉宗

© 2013 Oknoel Music/ Mushroom People Co. Ltd.

門常開

1=C 4/4　♩=90

曲：高世章
詞：岑偉宗

(1)

| 1 3 5 3̲1̲ | 7̲ 1̇ 5̲ 4̲ 5· | 1 | 7̲ 1̇ 5̲ 4̲ 5 | 1̲ 2̲ | 3 1 2 — |

1. 門 未 關 為何 望山 不見 山 誰 走出 這片 天 涯似 出 了 關
3. 尋 熱 點 大門 幾多 敲半 天 人 彷彿 經過 千 鍾再 火 裏 煎

(5)

| 1 3 5 3̲1̲ | 7̲ 1̇ 5̲ 4̲ 5· | 1 | 7̲ 1̇ 5̲ 4̲ 5 | 1̲ 2̲ | 3̲ 4̲ 2 1 — |

1. 前 路 卻 未乎 把身 驅折 彎 人 彷彿 失去 光 環如 沒有 路 行
3. 門 檻 再 大難 起得 高過 天 人 始終 需要 艱 難才 學會 踏 前

(9)

‖: 4 5 6 7 | 1̇ 5 3 | 5̲ 6̲ | 5̲ 2̲ 5̲ 6̲ 5̲ 2̲ 5̲ 6̲ | 3 — — — |

1.,2. 圍 牆 門 檻 千 百 萬 各不 往還 怕一 往還 會地 慢
3. 圍 牆 門 檻 千 百 萬 要開 放門 禁一 切才 會斑 爛

(13)

| 3 ♯4̲ ♯5̲ 3 | 7 1̇ 6 | 6̲ 7̲ | 1̇ 6̲ 6̲ 7̲ 1̇ 6̲ 7̲ 1̇ | 2̇ — — — |

1. 從 前 熱 誠 變 感 歎 難道 要回 頭話 棄權 學閉 關
2.,3. 從 前 熱 誠 作 寶 鑑 留下 過程 成就 作為 在世 間

(17)

| 1 3 5 3̲1̲ | 7̲ 1̇ 5̲ 4̲ 5· | 1 | 7̲ 1̇ 5̲ 4̲ 5 | 1̲ 2̲ | 3 1 2 — |

1.,2. 門 未 閂 做人 怎麼 可閉 關 留 守於 咫尺 間 太感 孤 單
3. 門 未 閂 亦常 開於 天際 間 尋 找一 生角 色 縱使 身 折 彎

(21)

Coda

| 1 3 5 4̲3̲ | 4 1̇ 1̇ | 1̲̇ 2̲̇ | 3̲̇ 1̇ 6 5 6 | 1̇ | 1̇ — — — :‖

Fine to Coda (verse 3)

1.,2. 門 若 關 上為 時 已 晚 快走 出這 大門 望 兩 眼
3. 人 望 高 處尋 回 冀 盼 要走 出這 大門 望 兩 眼

(25)　D.C. al fine (verse 3)

| 　--20--　‖

© 2011 Oknoel Music/ Mushroom People Co. Ltd.

《駱駝》

（采自音樂劇《我要高八度》）

作曲：高世章
作詞：岑偉宗

1=D 3/4　♩=90

(1)
0	0	6·	6	7	1	2·	3	4	3	6	#5
		陳	年	舊	貨	如	像	買	賣	歲	月

(5)
6·		3 1	0	2 1 7 1	2	3	4	3	—	—
的		經過		一 闋 待 你	瞭	解	的	歌		

(9)
0	0	0	5		♭7	6	0 5	⌐3⌐ 565	4	—	—
			有		思	憶	幾	多			

(13)
0	0	0	6	—	—	i	7	0 6	⌐3⌐ 676	#5	—
			記			多	少	百	貨		

(17)
0	0	3	6	7	i	7·		6 5	3·		4 5
		誰	人	願	意	將		一 生	樂		與 苦

(21)
4	3	2	1·		2 3	2	1	7·	6·	—	—
都	捐	起	像		雙 風	沙	裏	駱	駝		

(25)
6·	—	—	0	0	0	0	0	6	6·	7·	1
								長	期	入	貨

(29)
2·		3 4	3	6	#5	6·		3 1	0	2 1 7 1
然		後 發	掘	歲	月	的		經 過		一 切 就 似

(33)
2	3	4	3	—	—	0	0	0 5·	5	—	—
再	寫	的	歌					時	間		

(37)
♭7	6	5	⌐3⌐ 565	4	—	—	0	0	0 6·	6
消	失	的	多						隨	我

(41)
i	7	6	6	#5	—	#5	0	3	6	7	i
於	攤	擋	慶	賀		和		誰	遇	上	

(45)
7	6	5	3·		4 5	4	3	2	1·		2 3
於	當	初	在		這 刻	都	交	給	我		這 風

© 2014 Oknoel Music/ Mushroom People Co. Ltd.

© 2014 Oknoel Music/ Mushroom People Co. Ltd.

帶子麻甩

來自粵語音樂劇《我要高八度》
演唱角色：翔父

曲：高世章
詞：岑偉宗

© 2014 Oknoel Music/ Mushroom People Co. Ltd.

《屈清屈楚》

(來自無伴奏合唱音樂劇《大殉情》)

作曲：高世章
作詞：岑偉宗
演出：一舖清唱

1=E 4/4 ♩=108

(1)
0　0　0　0 3 | 5·　3 5·　3 | 5 6 2 3 5　i | 6 5 6 i 5 6 4 3 |
　　　　So　long farewell 逝　似水　隨夢去　傷　心到 最終 葬身 到汨

(5)
2 6　3 5　－ | 3 5 2 3 3 5 2 3 | 3 5 2 3 3 5 2 3 | 3 5 2 3 3 1 2 1 | 3 5 2 3 3 5 2 3 |
羅江　去　　屈原似水　隨細水　隨細水　再屈折　屈原也許　情似水

(9)
3 3 4 5 5 4 3 | 2　－　－　－ | 0 2 3 4 4 3 2 | 3　－　－　－ |
潺去心 裏悶　雷　　　　能為愛 自無　懼

(13)
3 5 2 3 3 5 2 3 | 3 5 2 3 3 1 2 1 | 3 5 2 3 3 5 2 3 | 3 3 4 5 5 4 3 |
屈原也許　原也許　原也許　以不世　傾情壯舉　原也許　入世間　拼命

(17)
6　－　－　－ | 0 2 3 4 4 3 2 | 5　－　－ ‖ 5　5　4　3 |
追　　　　磨礪血 肉殘　軀　　　　屈　清　屈　楚

(21)
2 3　1 1　－ | 5　5　4　3 | 2 3　1 1 i 6 5 | 5 6　6·　i 6 5 |
說一　句　　真　心　話　請　豁出去 勇字何　來罪　　不必怕

(25)
6 5 5　－　1 1 | 5　4 3 4 5 3 2 | 0 5 　1　2 | 5　5　4　3 |
針對　　言由　裏　快樂與心 伴隨　　明 我 者　屈　不　出　心

© 2014 Oknoel Music/ Mushroom People Co. Ltd.

2 3 1̇ 1 - | #5 #5 3 2 | 2 3 1̇ 1 3 4 5 | 6 i i - -
裏一句　　嘍嘍不歡　放心裏 令某位 伴侶

(33)
5 i i - - | #4 i i - - | #4 - 0 0 | 0· 3 5 6 2 3
投向　　離騷　　句　　　　恨似水流自

(37)
2/4 5 - | 4/4
去

3 5 2 3 3 5 2 3 | 3 5 2 3 3 1 2 1 | 3 5 2 3 3 5 2 3
楚辭有光 言我心 蘭與芳 涉江到 天涯遠方 隨驗裝

(41)
| 0 2 3 4 4 3 2 | 3 - - -
情淚結 聚涯岸
3 3 4 5 5 4 3 | 2 - - - | 3 5 2 3 3 5 2 3
靜聽舟 楫夜 航　　　心今以安 今以安

(46)
3 5 2 3 3 1 2 1 | 3 5 2 3 3 5 2 3 | 3 3 4 5 5 4 3 | 6 - - -
今以安 有鬱結 屈原滿腔 難以安 舊有親 厚目 光

(50)
0 2 3 4 4 3 2 | 5 - - - || 5 5 4 3 | 2 3 1̇ 1 -
難敵濫 調陳 腔　　　屈清屈楚 說一句

(54)
5 5 4 3 | 2 3 1̇ 1 i 6 5 | 5 6 6· i 6 5 | 6 5 5 - 1 1
真心話 請 豁出去 勇字何 來罪 不必怕 針對 言由

(58)
5 4 3 4 5 3 2 | 0 5̣ 1 2 | 5 5 4 3 | 2 3 1̇ 1 -
裏 快樂與心伴隨 明我者 屈不出心 裏一句

© 2014 Oknoel Music/ Mushroom People Co. Ltd.

(62)

| ♯5 ♯5 3 2 | 23 1̲1̲ 3 4 5 | 6 i i − − |

鬱 鬱 不 歡 ｜ 放心 裏 令某位 ｜ 伴侶

(65)

| 5 i i − − | ♯4 i i − − | 3· 2̇i − − |

投向 ｜ 離騷 ｜ 之 句

(68)

| 0· 3̲5̲6̲2̲3̲ | 5 − − − | 0 0 0 0 |

悼你屈原夢 ｜ 碎

| | | 5 5 4 3 |

屈清屈楚

(72)

| 23 1̲1̲ − | 5 5 4 3 | 23 1̲1̲ i̲6̲5̲ | 56 6· i̲6̲5̲ |

說一 句 ｜ 真 心 話請 ｜ 豁出 去 勇字何 ｜ 來罪 不必怕

(76)

| 65 5 − 11 | 5 4̲3̲4̲5̲3̲2̲ | 0 5 1 2 | 5 5 4 3 |

針對 言由 ｜ 裏快樂與心伴隨 ｜ 誰也想 ｜ 清清楚楚

(80)

| 23 1̲1̲ − | ♯5 ♯5 3 2 | 23 1̲1̲ 3 4 5 | 6 i i − − |

愛一 句 ｜ 交心對話 ｜ 以精粹別要把 ｜ 幸福

(84)

| 5 i i − − | ♯4 i i − − | ♮4 − − − | 0· 3̲5̲6̲2̲3̲ |

磨去 ｜ 到終 ｜ 結 ｜ 剩你招魂夢

(88)

| 5 − − − | 5 − − − | 0 0 0 0 ‖

裏

© 2014 Oknoel Music/ Mushroom People Co. Ltd.

附錄二

鳴謝

感謝以下人士及機構提供本書部分相片。

頁數	提供者
作者簡介照	黃曉初
23、189、219、229	澳門文化中心
33	藝堅峰劇團
107	演戲家族
117	陳國達
127、135	安樂影片
162	華策影視
205、208	盛世天戲劇團
217	謝嘉豪
233、238	一舖清唱／張志偉
249	Andrew Tang @ Muse Magazine
250-251	香港小交響樂團

創作年表

原創音樂劇、舞台劇詞作

1. 《弟子規》（舞劇）香港舞劇團演出
 總編導、編舞、劇本創作：梁國城　作曲：伍卓賢　作詞：岑偉宗
 2016 年 1 月 30 – 31 日，香港文化中心大劇院

2. 《太平山之疫》（音樂劇）香港話劇團演出
 編劇：曾柱昭/ 陳敢權　導演：林立三　作曲：黃學揚　作詞：岑偉宗
 2016 年 1 月 10 – 17 日，香港文化中心大劇院

3. 《再見十二浦》（話劇）影話戲演出
 主題曲〈我們的十二浦〉　作曲：高世章　作詞：岑偉宗
 編劇：甄拔濤　導演：袁富華
 2015 年 5 月 22 – 23,29 – 31 日，JCCAC 賽馬會創意藝術中心黑盒劇場

4. 《杜老誌》（話劇）英皇娛樂演出
 主題曲〈不夜場〉　作曲：高世章　作詞：岑偉宗　主唱：張敬軒
 編劇：莊梅岩　導演：毛俊輝　監製：梁李少霞
 2015 年 1 月 17 日 – 2 月 3 日，香港演藝學院歌劇院

5. 《完美之作》（音樂劇）易居中國、太立德仁公關傳播出品
 製作人：黎宛欣　編劇：陳美莉　導演：葉遜謙　作曲：李毅　作詞：岑偉宗
 2014 年 12 月 24 – 2015 年 1 月 4 日，上海商城劇院

6. 《我要高八度》（音樂劇）澳門文化中心十五週年委約演出
 編劇：莊梅岩　導演：方俊杰　作曲：高世章　作詞：岑偉宗
 2014 年 12 月 6 – 7 日，澳門文化中心綜合劇院

7. 《星海留痕》（舞台劇）盛世天戲劇團演出
 編劇：杜國威　導演：黃樹輝　作曲：劉穎途　作詞：岑偉宗
 2014 年 11 月 8 – 17 日，新光戲院大劇場

8. 《大殉情》（音樂劇）一舖清唱演出
 編劇 / 作詞：岑偉宗　導演：伍宇烈　作曲：高世章
 2014 年 10 月 25 – 26 日，高山劇場新翼演藝廳

9. 《一屋寶貝音樂廳》（音樂劇演唱會）香港小交響樂團、演戲家族演出
 指揮：葉詠詩　導演：彭鎮南　作曲：高世章　作詞：岑偉宗
 2014 年 10 月 2 – 5 日，香港大會堂音樂廳

10. 《射雕英雄傳》（舞劇）香港舞劇團、湖北省演藝集團演出
 編舞：梁國城　作曲：梁仲祺　作詞：岑偉宗
 2014 年 8 月 29 – 31 日，香港演藝學院歌劇院

11. 《安·非她命》（話劇）香港話劇團演出
原著：Martin Crimp, *Attempts on Her Life*
翻譯／改編：岑偉宗　導演：馮蔚衡
插曲〈N 關係〉作曲：陳偉發　作詞：岑偉宗
2014 年 7 月 10 – 20 日　香港大會堂劇院

12. 《寶石王子》（話劇）中英劇團演出
主題曲〈寂寞的心開花了〉
作曲：高世章　作詞：岑偉宗　導演：盧俊豪
2013 年 12 月 20 – 29 日，葵青劇院演藝廳

13. 《花木蘭》（舞劇）香港舞蹈團演出
編舞：楊雲濤　作曲：馬永齡　作詞：岑偉宗
2013 年 11 月 23 – 24 日，香港文化中心大劇院
2013 年 11 月 29 – 30 日，元朗劇院演藝廳

14. 《夜夜欠笙歌》（音樂劇場），一舖清唱演出
導演：伍宇烈　作曲：伍卓賢　作詞：岑偉宗　合唱指導：趙伯承
2013 年 9 月 19 – 20 日，香港大會堂劇院

15. 《隱形客教室》（音樂劇），演戲家族演出　社區文化大使計劃
編劇：鄭國偉　導演：彭鎮南　作曲：黃旨穎　作詞：岑偉宗
2013 年 5 月 – 7 月，巡迴香港十八區的社區會堂及商場演出

16. 《美麗的一天》（音樂劇），演戲家族演出
導演／改編：彭鎮南　作曲：黃旨穎　作詞：岑偉宗
2013 年 7 月 26 – 28 日，香港藝術中心壽臣劇院

17. 《一屋寶貝》（音樂劇演唱會）演戲家族演出
指揮：盧宜均　導演：彭鎮南　作曲：高世章　作詞：岑偉宗
2012 年 11 月 30 日 – 12 月 1 日，廣州白雲國際會議中心嶺南大會堂

18. 《八仙過海前傳》（音樂劇場），香港中樂團演出
導演／編劇：周昭倫　作曲：黃學揚　主題曲作詞：岑偉宗　指揮：周熙杰
2012 年 7 月 27 – 28 日，香港文化中心音樂廳

19. 《隱形客蝸居 2012》（音樂劇），演戲家族演出　社區文化大使計劃
編劇：鄭國偉　導演：彭鎮南　作曲：譚天樂　作詞：岑偉宗
2012 年 5 月 – 7 月，巡迴香港十八區的社區會堂及商場演出

20. 《我愛地球村》（大型兒童舞蹈詩），香港舞蹈團製作　香港舞蹈團兒童團、少年團演出
藝術統籌：蘇淑　執行藝術統籌：陳磊、蔡飛　音樂統籌：伍卓賢　填詞：岑偉宗
2011 年 8 月 5 – 7，香港大會堂劇院
2011 年 8 月 13 日，荃灣大會堂演奏廳

21. 《隱形客漫遊 2011》（音樂劇），演戲家族演出　社區文化大使計劃
導演：彭鎮南　編劇：鄭國偉　作曲：孔奕佳　作詞：岑偉宗
2011 年 7 月 – 9 月，巡迴香港十八區的社區會堂及商場演出

22. 《情話紫釵》（原創音樂劇場）香港藝術節及毛俊輝戲劇計劃演出
 導演：毛俊輝　　原創音樂作曲：高世章　作詞：岑偉宗
 2010 年 3 月 4 日至 9 日，香港演藝學院歌劇院
 2010 年 9 月 3 至 5 日，上海戲劇學院上戲劇院
 2011 年 3 月–4 月，北京首都劇場、深圳大 劇院
 2012 年 1 月 6 – 8，10 – 14 日，香港演藝學院歌劇院

23. 《一屋寶貝》（音樂劇）演戲家族演出
 原著：柳美里　改編：張飛帆　導演：彭鎮南
 作曲：高世章　作詞：岑偉宗
 2009 年 10 月 30 – 11 月 1 日，香港文化中心劇場
 2009 年 10 月 30 – 11 月 1 日，香港文化中心劇場
 2010 年 9 月 17 – 19 日，荃灣大會堂演奏廳
 2011 年 1 月 21 – 23，27 – 30 日，香港演藝學院歌劇院
 2011 年 1 月 14 – 15 日，澳門文化中心綜合劇院

24. 《遍地芳菲》（話劇）香港話劇團演出
 編劇：杜國威　導演：陳敢權
 插曲《遍地芳菲—終曲》作曲：陳能濟　作詞：岑偉宗
 2009 年 9 月　葵青劇院

25. 《車你好冇》（音樂劇場）演戲家族
 編劇：鄭國偉　導演：彭鎮南　作曲：孔奕佳、于逸堯　作詞：岑偉宗
 2009 年 5 月 15 – 17，21 – 23，香港話劇團黑盒劇場

26. 《黑天鵝》（話劇）香港藝術節
 編劇：一休　　導演：彭鎮南
 插曲《人間愛》作曲：于逸堯　作詞：岑偉宗
 插曲《雛菊與藍玫瑰》　作曲：于逸堯　作詞：岑偉宗
 2009 年 2 月 20 – 22 日，香港藝術中心壽臣劇院
 2009 年 3 月 7 – 8 日，元朗劇院演藝廳

27. 《雪山飛狐》（舞劇）香港舞蹈團演出
 原著：金庸　編舞：梁國城　作曲：梁仲祺　作詞：岑偉宗
 2008 年 9 月，香港演藝學院歌劇院

28. 《頂頭鎚》（音樂劇）香港話劇團演出
 編劇及導演：陳敢權　作曲：高世章　作詞：岑偉宗
 2008 年 8 月 30 – 9 月 6 日，葵青劇院演藝廳

29. 《雪后》（原創音樂劇）演戲家族演出
 編劇：鍾靜思　導演：彭鎮南　作曲：倫永亮　作詞：岑偉宗
 2008 年 5 月，葵青劇院演藝廳

30. 《梨花夢》（話劇）香港話劇團演出
 編劇：何冀平　導演：毛俊輝　作曲：倫永亮　作詞：岑偉宗

2007 年 10 月，香港演藝學院歌劇院

31. 《笑傲江湖》（粵語版）（原創舞劇）香港舞蹈團演出
　　導演：冼杞然　作曲：馬永齡　作詞：岑偉宗
　　2007 年 5 月，香港文化中心大劇院

32. 《笑傲江湖》（普通話版）（原創舞劇）香港舞蹈團演出
　　導演：冼杞然　作曲：馬永齡　作詞：岑偉宗
　　2006 年 10 月，香港文化中心大劇院

33. 《白蛇新傳》（原創音樂劇）演戲家族演出
　　編劇、導演：彭鎮南　作曲：高世章　作詞：岑偉宗
　　2006 年 2 月，香港演藝學院歌劇院

34. 《細味人生》（原創音樂劇）澳門戲劇農莊演出
　　編劇：杜國威　導演：黃樹輝　作曲：雲超、啟航、趙志強、潘君堡　作詞：岑偉宗
　　2005 年 3 月，澳門文化中心小劇院

35. 《香江花月夜》（音樂劇）春天實驗劇團演出
　　編劇、導演：杜國威　作曲：馬永齡　作詞：岑偉宗
　　2005 年 5 月，元朗劇院演藝廳

36. 《但願人長久》（原創音樂劇）鄧麗君文教基金演出
　　編劇：陳敢權　導演：李銘森　作曲：何俊傑　作詞：岑偉宗
　　2004 年 10 月，台北社教館

37. 《細鳳》（原創音樂劇）劇場空間演出
　　編劇：歐錦棠　導演：余振球　作曲：劉穎途　作詞：岑偉宗
　　2003 年 1 月，沙田大會堂文娛廳、荃灣大會堂文娛廳、屯門大會堂文娛廳

38. 《四川好人》（原創音樂劇）演戲家族演出
　　導演：彭鎮南　作曲：高世章　作詞：岑偉宗
　　2003 年 8 月，葵青劇院演藝廳（首演）
　　2004 年 2 月，荃灣大會堂演奏廳（重演）
　　2011 年 5 月，葵青劇院演藝廳（三度公演）

39. 《還魂香》（話劇）香港話劇團演出
　　編劇：何冀平　導演：毛俊輝　作曲：倫永亮　作詞：岑偉宗
　　2002 年 1 月，香港文化中心大劇院

40. 《六朝愛傳奇》（音樂劇）香港中樂團演出
　　編劇：杜國威　導演：鄭傳軍　作曲：陳能濟　作詞：岑偉宗
　　2001 年 10 月，香港文化中心大劇院

41. 《聊齋新誌》（原創音樂劇）春天舞台演出
　　編劇：杜國威　導演：李銘森　作曲：溫浩傑　作詞：岑偉宗
　　2001 年 7 月 – 9 月，香港理工大學賽馬會綜藝館

42. 《歷奇》（原創音樂劇）香港話劇團演出
　　編劇：杜國威　導演：楊世彭　作曲：江港生　作詞：岑偉宗

1999 年 12 月，香港文化中心大劇院

43. 《城市傳奇》（原創音樂劇）香港城市大學十五週年校慶演出
 作曲：何俊傑　作詞：岑偉宗、舒志義
 1999 年 10 月，香港演藝學院歌劇院

44. 《東方之珠禮贊》（大型聲樂作品）香港中樂團演出
 指揮及音樂總監：石信之　作曲：陳能濟　作詞：陳鈞潤、岑偉宗
 1997 年 3 月，香港文化中心音樂廳

45. 《播音情人》（原創音樂劇）春天舞台演出
 編劇及導演：杜國威　音樂總監：李啟昌　作詞：陳鈞潤、岑偉宗
 1996 年 12 月 21 日 – 1997 年 2 月 4 日，香港演藝學院歌劇院

46. 《城寨風情》（原創音樂劇）香港話劇團演出
 編劇：杜國威　導演：楊世彭　作曲：陳能濟　作詞：陳鈞潤、岑偉宗
 首演：1994 年 10 月，香港文化中心大劇院
 重演：1996 年 1 月，香港文化中心大劇院
 三度公演：1997 年 7 月，香港文化中心大劇院

翻譯詞作

1. 《螺絲小姐》（音樂劇）　Theatre Noir Foundation 演出
 北京音樂劇《螺絲小姐》粵語版本
 導演：葉遜謙　作曲：林子揚　歌詞粵譯：岑偉宗
 2014 年 7 月 25 – 27 日，鰂魚涌太古坊 Artistry（預演）
 2014 年 11 月 15 – 23 日，元朗劇院演藝廳（公演）

2. 《狄更斯的快樂聖誕》（音樂劇）　Theatre Noir Foundation 演出
 音樂劇《*A Charles Dickens Christmas Musical*》粵語版本
 導演：鄧偉傑　劇本及歌詞粵譯：岑偉宗
 2013 年 12 月 21,24,26 日，元朗劇院演藝廳

3. 《莎翁的情書》（音樂劇）　葉遜謙導演工作室演出
 導演：葉遜謙　編劇：方俊杰
 香港原創英語音樂劇《*With Love, William Shakespeare*》的普通話版本
 原著作曲：張貝琳　原著作詞：Benjamin S. Robinson
 普通話劇本及歌詞：岑偉宗
 2012 年 4 月 18 日 – 5 月 5 日，北京繁星戲劇村

4. 《莎翁的情書》（音樂劇）　　Theatre Noir 演出
 導演：葉遜謙　編劇：方俊杰
 香港原創英語音樂劇《*With Love, William Shakespeare*》的粵語版本
 原著作曲：張貝琳　原著作詞：Benjamin S. Robinson

粵語劇本及歌詞：岑偉宗

2012 年 2 月，香港話劇團黑盒劇場

5. 《13》(音樂劇) Theatre Noir 演出

百老匯音樂劇《13》粵語版本

導演：葉遜謙　原著曲詞：Jason Robert Brown　粵語填詞：岑偉宗

2011 年 10 月，香港理工大學賽馬會綜藝館

6. 《睡衣遊戲》(音樂劇) 香港音樂劇藝術學院演出

百老匯音樂劇《The Pajama Game》粵語版本

導演：鄧偉傑　原著曲詞：Richard Adler and Jerry Ross　粵語填詞：岑偉宗

2009 年 11 月，上環文娛中心劇院

7. 《仙樂飄飄處處聞》(音樂劇) 春天舞台演出

百老匯音樂劇《The Sound of Music》粵語版本

導演：王嘉翊　原著曲詞：Rodgers and Hammerstein 2

粵語歌詞：岑偉宗　（〈Maria〉一曲由鄭國江填詞）

2009 年 8 月，香港理工大學賽馬會綜藝館

2010 年 4 月，香港理工大學賽馬會綜藝館（重演）

2012 年 7 月，屯門大會堂演奏廳（重演）

8. 《小島情尋夢》(音樂劇) 香港音樂劇藝術學院演出

百老匯音樂劇《Once on this Island》　粵語版本

導演：Alex Taylor　原著作曲：Stephen Flaherty　原著作詞：Lynn Ahrens

粵語歌詞：岑偉宗

2008 年 8 月，上環文娛中心劇院

9. 《點點隔世情》(音樂劇) 劇場空間演出

百老匯音樂劇《Sunday in the park with George》粵語版本

導演：張可堅　原著曲詞：Stephen Sondheim　粵語歌詞：岑偉宗

2007 年 9 月，香港大會堂劇院

2010 年 6 月，元朗劇院演藝廳（重演）

10. 《三個女人唱出一個謊》(音樂劇) 劇場空間演出

百老匯音樂劇《Three Postcards》粵語版本

導演：余振球　原著曲詞：Craig Lucas　粵語歌詞：岑偉宗

2007 年 2 月，上環文娛中心展覽廳

11. 《Othello 樂與怒》(音樂劇) 香港音樂劇藝術學院演出

澳洲音樂劇《Othello》粵語版本

導演：陳永泉　原著曲詞：Larry Flint　粵語歌詞：岑偉宗

2007 年 7 月，香港文化中心劇場

12. 《戀上你的歌》(音樂劇) 劇場空間演出

百老匯音樂劇《They're playing our songs》粵語版本

編劇：紐西蒙　導演：張可堅　原著作曲：Marvin Hamlisch

原著作詞：Carole Bayer Sager　粵語歌詞：岑偉宗
2002 年 5 月，香港大會堂劇院

13. 《十一隻貓》（音樂劇）中英劇團演出
日本音樂劇《十一隻貓》的粵語版本
編劇：井上廈　導演：鵜山仁　作曲：宇田誠一郎　粵語歌詞：岑偉宗
2003 年 2 月，沙田大會堂演奏廳、元朗劇院演藝廳

14. 《仙樂飄飄處處聞》（音樂劇）香港新愛樂交響樂團演出
百老匯音樂劇《The Sound of Music》粵語版本
導演：余振球　原著曲詞：Rodgers and Hammerstein 2
粵語歌詞：岑偉宗　（＂Maria＂一曲由鄭國江填詞）
2002 年 8 月 16 – 18 日，沙田大會堂演奏廳二度製作
此版本曾於 1996 年 7 月，由中天製作，在香港文化中心演出

15. 《夢斷維港》（音樂劇）劇場空間演出
百老匯著名音樂劇《West Side Story》粵語版本
導演：余振球　原著作曲：Leonard Berstein　原著歌詞：Stephen
Sondheim
粵語填詞：岑偉宗　陳文剛
2000 年 11 月，香港文化中心廣場

16. 《邊邊正傳》（音樂劇）香港演藝學院音樂劇舞系演出
百老匯著名音樂劇《Pippin》粵語版本
導演：鄧安力　原著曲詞：Stephen Schwartz　粵語填詞：陳鈞潤　岑偉宗
1999 年 4 月，香港演藝學院舞蹈室

影視歌詞作品

1. 《捉妖記》（Monster Hunt）（國粵語版）全部歌曲　安樂影業出品
2015 年 7 月上映
作曲：高世章　作詞：岑偉宗

2. 《熔岩熱戀》（Lava）（粵語配音版）迪士尼電影
2015 年 7 月上映
導演：James Ford Murphy　粵語歌詞：岑偉宗

3. 〈暴風雨〉電影《暴瘋語》主題曲
2015 年 4 月公映
作曲：高世章　作詞：岑偉宗　主唱：陳奕迅

4. 〈飛翔夢〉（主題曲）（O.S.T.: Still I Fly）
《飛機總動員 2：救火大行動》（粵語版）
2014 年 8 月公映

粵語改編詞：岑偉宗　主唱：梁鈞賢

5. 〈愛的傳奇〉（主題曲）、〈魔力四射〉（片尾曲）
《寶狄與好友之超原能星戰》（粵語版）
2014 年 6 月首播
作曲：趙增熹　作詞：岑偉宗　主唱：陳慧琳

6. 〈奇蹟〉、〈月亮天使〉、〈夢想自行車〉華策電視劇《大當家》主題曲、片尾曲及插曲
2014 年首播
作曲：陳國樑　作詞：岑偉宗
主唱：譚維維（〈奇蹟〉、〈月亮天使〉）、李行亮（〈夢想自行車〉）

7. 《魔雪奇緣》（Frozen）（粵語配音版）全部歌曲　迪士尼電影
2013 年 12 月上映
原著曲詞：Kristen Anderson Lopez 及 Robert Lopez　粵語歌詞：岑偉宗

8. 〈紅孽〉、〈紫禁飄謠〉　無線電視劇《金枝慾孽貳》主題曲、片尾曲
2013 年首播
作曲：陳國樑　作詞：岑偉宗
主唱：陳豪及伍詠薇（〈紫禁飄謠〉、伍詠薇（〈紅孽〉）

9. 〈定風波〉　電影《大上海》主題曲
2012 年 11 月公映
作曲：高世章　作詞：岑偉宗　主唱：張學友

10. 〈玉生煙〉　毛俊輝導演音樂劇場《情話紫釵》主題曲（卡拉 OK 版本）
2011 年首播
作曲：高世章　作詞：岑偉宗　主唱：何超儀

11. 〈猜情人〉　爾東陞導演電影《大魔術師》主題曲
2011 年首播
作曲：高世章　作詞：岑偉宗　主唱：周迅、梁朝偉

12. 〈粉末〉陳可辛監製陳德森導演電影《十月圍城》主題曲
2009 年首播
作曲：陳光榮　作詞：岑偉宗　主唱：李宇春

13. 《奇妙仙子與失落的寶藏》（TinkerBell and the Lost Treasure）（粵語配音版）全部歌曲
迪士尼電影版卡通
2009 年發行
原作曲詞：Various　粵語歌詞：岑偉宗

14. 《奇妙仙子》（TinkerBell）（粵語配音版）全部歌曲　迪士尼電影版卡通
2008 年發行
歌曲〈To the Fairies They Draw Near〉
作曲 / 作詞：Loreena Mckennitt　粵語歌詞：岑偉宗
歌曲〈Fly to Your Heart〉
作曲 / 作詞：Michelle Tumes　粵語歌詞：岑偉宗

15. 《魔法奇緣》（*Enchanted*）（粵語配音版）全部歌曲　迪士尼電影 2007 年上映
　　　作曲：Alan Menken　原著英詞：Stephen Schwartz　粵語歌詞：岑偉宗

16. 〈情報〉　無線電視劇《刑事情報科》主題曲
　　　2006 年首播
　　　作曲：天慈　作詞：岑偉宗　主唱：林保怡

17. 〈黃沙中的戀人〉無線電視劇《火舞黃沙》片尾曲
　　　2006 年首播
　　　作曲：陳國樑　作詞：岑偉宗　主唱：佘詩曼

18. 〈先知先覺〉　無線電視劇《施公奇案》主題曲
　　　2006 年首播
　　　作曲：范振鋒　作詞：岑偉宗　主唱：陳浩民

19. 〈武是道〉無線電視劇《佛山贊師父》主題曲
　　　2005 年首播
　　　作曲：陳國樑　作詞：岑偉宗　主唱：譚詠麟

20. 〈十字街頭〉　陳可辛電影《如果・愛》插曲
　　　2005 年首映
　　　作曲：高世章　作詞：岑偉宗　主唱：周迅、金城武

21. 〈人生蒙太奇〉—陳可辛電影《如果・愛》插曲
　　　2005 年首映
　　　作曲：高世章　作詞：岑偉宗　主唱：池珍熙

22. 〈命運曲〉—陳可辛電影《如果・愛》插曲
　　　2005 年首映
　　　作曲：金培達　作詞：岑偉宗　主唱：池珍熙、張學友

23. 〈帝女芳魂〉—無線電視劇《帝女花》主題曲
　　　2003 年首播
　　　作曲：古曲　作詞：岑偉宗　主唱：馬浚偉、佘詩曼

24. 〈兵車難〉—無線電視劇《帝女花》主題曲
　　　2003 年首播
　　　作曲：古曲　作詞：岑偉宗　主唱：馬浚偉

廣告及活動宣傳作品

1. 《從此以後 Happily Ever After》香港迪士尼樂園十周年慶國語版主題曲
　　　2015 年 12 月 5 日發佈
　　　作曲：Andy Dodd and Adam Watts　國語版歌詞：岑偉宗　主唱：吳莫愁、
　　　張瑋

2. 《展望將來》、《夢想飛行》 澳門回歸祖國 15 周年學界大匯演插曲
 澳門教育暨青年局主辦，民政總署、澳門中華教育會、澳門天主教學校聯會及澳門公職教
 育協會協辦，澳門美術協會作支持單位
 作曲：張兆鴻　作詞：岑偉宗
 2014 年 11 月 20 日，澳門綜藝館演出
3. 《速拍》斯柯達汽車全新旗艦車系　速派，宣傳歌
 2013 年 7 月發佈
 作曲：高世章　作詞：岑偉宗　主唱：張學友
4. 《哈囉喂，全日祭》香港海洋公園萬勝節廣告歌
 2013 年 9 月發佈
 作曲：陳光榮　歌詞：岑偉宗
5. 《門常開》 "能者舞台非凡夜" 綜藝晚會暨 "有能者·聘之" 嘉許行動頒獎禮開幕歌曲
 2012 年 9 月發佈
 作曲：高世章　歌詞：岑偉宗　主唱：汪明欣、周柏豪、官恩娜

劇作、翻譯劇作

1. 《安·非她命》（翻譯劇）　香港話劇團演出
 原著：Martin Crimp, *Attempts on Her Life*
 翻譯 / 改編：岑偉宗　導演：馮蔚衡
 2014 年 7 月 10 – 20 日　香港大會堂劇院
2. 《C 煞》（創作劇）　Theatre Noir Foundation 演出
 編劇：岑偉宗　導演：葉遜謙
 2012 年 11 月 30 日 – 12 月 2 日　元朗劇院演藝廳
 收入 "2012 – 1997：香港印象" 短劇節裏演出
3. 《羊泉鄉》（翻譯劇）　香港演藝學院戲劇學院演出
 原著：Lope de Vega, *Fuente Ovejuna*
 翻譯 / 改編：岑偉宗　導演：司徒慧焯
 2012 年 11 月 5 – 10 日　香港演藝學院實驗劇場
4. 《20129 追殺 1989》（翻譯劇）　香港話劇團演出
 原著：Alan Ayckbourn, *The Communication Doors*
 翻譯 / 改編：岑偉宗　導演：司徒慧焯
 2010 年 3 月 20 日 – 4 月 4 日　香港藝術中心壽臣劇院

參考書目

附錄四

中文

尤金・奧尼爾（Eugune O'Neill）著，喬志高譯：《長夜漫漫路迢迢》（香港：學津出版社，1979 年）。

尤金・奧尼爾（Eugune O'Neill）著，黎翠珍譯：《長路漫漫入夜深》（香港：國際演藝評論家協會，2005 年）。

王寧、鄒曉麗編撰：《語匯》（香港：和平圖書有限公司，2003 年）。

古德曼（Ken Goodman）著，洪月女譯：《談閱讀》（台北：心理出版社，1998 年）。

岑偉宗：《音樂劇場・事筆宜詞》（香港：同窗文化，2012 年）。

李婉薇：《清末民初的粵語書寫》（香港：三聯書店，2011 年）。

李雪廬：《黃霑呢條友》（香港：大山文化出版社，2014 年）。

沙楓：《譯林絮語・第三集》（香港：大光出版社，1976 年）。

周兆祥：《翻譯與人生》（北京：中國對外翻譯出版公司，1998 年）。

俞為民：《李漁閒情偶寄曲論研究》（中國：江蘇教育出版社，1998 年）。

威廉・莎士比亞原著，何文匯改編：《王子復仇記》（香港：學津出版社，1979 年）。

盛思維：〈香港翻譯劇的本地化現象 1985－1995〉（香港：香港中文大學研究院翻譯學部哲學碩士論文，1996 年）。

陳伯煇、吳偉雄：《生活粵語本字趣談》（香港：中華書局，2001 年）。

陳雲：《粵語中文，粵學粵精神》（香港：花千樹，2014 年）。

陳雲：《讀破萬卷書—陳雲的書評及藝評》（香港：花千樹，2014 年）。

陳雲：《中文起義》（香港：天窗出版社，2010 年）。

陳雲：《中文解毒》（香港：天窗出版社，2009 年）。

程祥徽：《語言風格初探》（香港：三聯書店，1985 年）。

黃志華、朱耀偉：《香港歌詞八十談》（香港：匯智出版社，2014 年）。

黃志華：《原創・先鋒—粵曲人的流行曲調創作》（香港：三聯書店，2014 年）。

黃志華：《粵語歌詞創作談》（香港：三聯書店，2003 年）。

葉紹德、阮兆輝、吳鳳平編著：《粵劇編劇基礎教程》（香港：香港八和會館及八和粵劇學院、香港大學教育學院中文教育研究中心，2011 年）。

董崇選：〈再論翻譯的三要〉（互聯網：http://benz.nchu.edu.tw/~intergrams/intergrams/102－111/102－111－tung.pdf ISSN: 1683－4186，2015 年 8 月 6 日讀取，2010 年）。

詹憲慈撰：《廣州語本字》（香港：中文大學，2007 年）。

慕羽，《百老匯音樂劇》（台北：大地出版社，2004 年）。

謝錫金（主編）、李學銘、譚佩儀、祁永華、羅嘉怡：《大專傳意寫作及閱讀理解課程課本》（香港：香港大學，1998 年）。

謝錫金、林守純：《寫作新意念》（香港：朗文出版社，1992 年）。

英文

Aaron Frankel, *Writing the Broadway Musical*（U.S.A.: Do Capo Press， 2000）.

David Spencer, *The Musical Theatre Writer's Survival Guide*（Portsmouth: Heinemann, 2005）.

Julian Woolford, *How Musicals Work and How To Write Your Own*（London: Nick Hern Books, 2013）.

Stephen Sondheim, *Finishing the Hat, Collected Lyrics (1954 – 1982) with Attendant Comments, Principles, Heresies, Grudges, Whines and Anecdotes*（New York：Alfred A. Knopf，2010）.